张 莹 ◎ 著

黄梅戏唱词的韵律语法研究

北京师范大学出版集团
BEIJING NORMAL UNIVERSITY PUBLISHING GROUP
安徽大学出版社

图书在版编目(CIP)数据

黄梅戏唱词的韵律语法研究/张莹著. —合肥:安徽大学出版社,2020.12
ISBN 978-7-5664-2160-9

Ⅰ.①黄… Ⅱ.①张… Ⅲ.①黄梅戏—唱词—韵律(语言)—研究 Ⅳ.①I207.365.4

中国版本图书馆 CIP 数据核字(2020)第 238920 号

　　本书获批安徽省社科规划一般项目(AHSKY2016D116)和安徽省教育厅高校优秀青年骨干人才国外访学研修项目(gxgwfx2018049),并获得资助,特此申谢!

黄梅戏唱词的韵律语法研究　　　　张　莹　著

出版发行:	北京师范大学出版集团 安 徽 大 学 出 版 社 (安徽省合肥市肥西路 3 号 邮编 230039) www.bnupg.com.cn www.ahupress.com.cn
印　　刷:	合肥创新印务有限公司
经　　销:	全国新华书店
开　　本:	170mm×240mm
印　　张:	19.75
字　　数:	292 千字
版　　次:	2020 年 12 月第 1 版
印　　次:	2020 年 12 月第 1 次印刷
定　　价:	58.00 元

ISBN 978-7-5664-2160-9

策划编辑:范文娟		装帧设计:李　军	
责任编辑:范文娟		美术编辑:李　军	
责任校对:李　健		责任印制:陈　如　孟献辉	

版权所有　　侵权必究

反盗版、侵权举报电话:0551-65106311
外埠邮购电话:0551-65107716
本书如有印装质量问题,请与印制管理部联系调换。
印制管理部电话:0551-65106311

序

戏曲是中国传统文化的瑰宝,戏曲也是一种重要的语言艺术形式。戏曲的魅力主要来自语言。但是,戏曲语言又不同于日常口语。比如吕叔湘先生注意到汉语口语中不能说"把窗户关""把窗帘儿放"。但是此类用法在戏词儿里常能听到。一些相关研究已经证明语言运用中存在"语言特区",这些语言运用的特定区域能够有条件地突破常规语言规则的约束。戏曲语言也应该属于语言特区中的一员。研究戏曲语言,揭示戏曲语言的特点是一项很有意思也很有价值的工作。

韵律是一个用来研究诗歌押韵和节奏的重要概念,由来已久。但是韵律语法是一个较新的语言学研究领域,研究韵律语法的目的是通过韵律对语法现象的影响来探索和解释某些语法现象。戏曲唱词讲究押韵,有固定的节奏,有独特的韵律,因此从韵律入手考察戏曲唱词的语法规律是探索戏曲语言语法特点的又一极佳视角。

本书作者张莹博士身处戏曲之乡的安庆,对黄梅戏的语言产生兴趣或许源于偶然,但并不奇怪。我一直认为语言学理论就像一副眼镜。即使没有眼镜,我们用肉眼也可以看到大千世界的不少东西,但是有了眼镜,我们才有可能看得远、看得深、看得清。张莹博士硕博期间一直以广义形式语言学理论范式研究汉语语法现象,而韵律语法的理论基础之一也是形式语言学理论,所以她选择韵律语法这副眼镜有其必然性,这副眼镜对看清戏曲唱词的某些特点应该说是很有帮助的。

本书选择黄梅戏传统剧目、经典剧目以及新编剧目中的代表性作品为主要研究对象,分析了黄梅戏唱词的语言特点。作者对黄梅戏唱词与道白、诗歌、口语做了比较,揭示了戏曲唱词的节奏规律,分析了黄梅戏唱词成为语言特区的原因,解释了黄梅戏唱词中的特殊语法现象。她还对黄梅戏、越剧、京剧、评剧、豫剧五大剧种中的部分移植剧目进行了比较,探讨了剧目移植的特点。她通过对比不同时期黄梅戏唱词,梳理了黄梅戏唱词的发展变化历程,还对唱词创作提出了建议。

本书还揭示了许多有意思的语法现象,如黄梅戏唱词中韵律结构与语法结构的不对应、音乐节奏和语言节奏的不同、把字句中"把"字的省略、衬字"来"字的使用、"拷打妻"等[2+1]式动宾结构、单音节光杆动词居于句末等。语料全面丰富,研究内容有一定的广度和深度。既有对某一时期黄梅戏唱词的共时描写,又涉及黄梅戏唱词的历时变化;既有对黄梅戏唱词的单独考察,又涉及五大剧种之间的比较;既有描写,又有解释。对黄梅戏唱词的语言特点、节奏、不同剧种的韵律差异、不同时期黄梅戏语言的发展变化都做了较为详尽的分析。另外,本书有助于提升戏曲语言在语言学研究领域中的地位,而且在一定程度上能给戏曲的传承与创新提供理论支撑,对戏剧的传承和保护也有积极作用。

当然并不是说本书没有任何缺点。本书仅通过五大剧种部分移植剧目的比较来揭示南北方戏曲的语言差异,论据还稍显薄弱。同时,这也说明对戏曲语言的韵律语法研究才刚刚开始,这仍然是一个留有大量空白、值得进一步探究的领域。

<div style="text-align: right;">
徐杰

2019 年 12 月 4 日于横琴
</div>

目 录

MULU

第一章 概述 ……………………………………………………………… 1

 一、黄梅戏语言研究的历史和现状 …………………………………… 1

 二、韵律句法学的研究对象、基本原理 ……………………………… 3

 三、本书的研究对象与研究价值 ……………………………………… 4

第二章 黄梅戏唱词的语言特点 ………………………………………… 7

 一、戏曲的发展 ………………………………………………………… 7

 二、黄梅戏及其语言概述 ……………………………………………… 9

 三、唱词与平仄 ………………………………………………………… 19

 四、唱词与押韵 ………………………………………………………… 24

 五、唱词与停顿 ………………………………………………………… 27

 六、唱词的句式 ………………………………………………………… 33

 七、唱词的节奏 ………………………………………………………… 38

 八、唱词的重音 ………………………………………………………… 43

第三章 黄梅戏唱词的句法结构 ………………………………………… 53

 一、句法结构 …………………………………………………………… 53

二、唱词中的词类 …………………………………………… 54
　　三、唱词中的短语 …………………………………………… 76
　　四、唱词单句的构成 ………………………………………… 83
　　五、唱词复句的构成 ………………………………………… 88
　　六、小戏唱词的句子构成 …………………………………… 89

第四章　黄梅戏唱词的韵律结构 ………………………………… 98
　　一、韵律与节奏 ……………………………………………… 98
　　二、韵律单位与韵律结构 …………………………………… 101
　　三、韵律结构与句法结构的对应 …………………………… 106
　　四、唱词的节奏类型：音乐节奏和语言节奏 ……………… 108
　　五、音组与韵律结构 ………………………………………… 126

第五章　语言特区中的黄梅戏唱词 ……………………………… 129
　　一、唱词与诗歌 ……………………………………………… 129
　　二、黄梅戏唱词对语法规则的突破 ………………………… 131
　　三、黄梅戏唱词韵律整饬的手段与条件 …………………… 146
　　四、个案研究：黄梅戏唱词中的把字句 …………………… 154
　　五、个案研究：黄梅戏唱词中的衬字"来" ………………… 183
　　六、个案研究：黄梅戏唱词中的[2+1]式动词性结构 …… 199
　　七、个案研究：黄梅戏唱词中的"的"字的隐现 …………… 207

第六章　黄梅戏与其他剧种移植剧目比较 ……………………… 213
　　一、剧目移植概述 …………………………………………… 213
　　二、黄梅戏与京剧 …………………………………………… 216
　　三、黄梅戏与越剧 …………………………………………… 220
　　四、黄梅戏与豫剧 …………………………………………… 226
　　五、黄梅戏与评剧 …………………………………………… 231

第七章 黄梅戏语言的发展与唱词创作 ················· 237
 一、戏曲语言创作的现状 ························· 237
 二、不同时期剧目的唱词与道白 ··················· 238
 三、个案研究:从光杆动词居末现象看唱词的发展 ····· 263
 四、黄梅戏新时期剧目的唱词 ····················· 270
 五、什么是好的戏曲语言? ······················· 286

参考文献 ······································· 290

后　记 ··· 304

第一章 概 述

一、黄梅戏语言研究的历史和现状

语言是戏曲作品的第一要素。在戏曲作品中,作为人物的语言,一是唱词,一是道白。

从现有的研究来看,关于黄梅戏语言,学者们的探讨主要围绕下述两个方面展开:

一是探讨黄梅戏的语言特点。如彭有明考察了黄梅戏的经典剧目《夫妻观灯》,阐述了黄梅戏语言在语音、词汇、句法、修辞方面的特点[1]。

二是考察黄梅戏与安庆方言的关系。如杨璞对安庆方言与普通话的韵母系统进行比较,并对影响黄梅戏分韵的韵母进行详细分析[2]。游汝杰也对黄梅戏的语音、词汇、语法进行了探讨,并考察了其与安庆方言之间的关系[3]。

唱词是戏曲语言的一个重要组成部分,"演出能否成功,取决于(是否)有好的剧本,而唱词又是核心与灵魂。通过唱词来表现剧情和人物的思想感

[1] 彭有明:《论黄梅戏的语言艺术》,载《社会科学战线》2011年第3期。
[2] 杨璞:《安庆方言音系——黄梅戏音韵研究之二》,载《黄梅戏艺术》1997年第1期。
[3] 游汝杰:《地方戏曲音韵研究》,北京:商务印书馆,2006年。

情,因此唱词又是任何一出戏成功的先决条件"①,因此研究戏曲语言首先就要研究唱词。关于黄梅戏唱词,目前学者们关注最多的是其韵律特征,讨论主要集中在押韵、节奏、衬字三个方面。押韵属于韵母归并问题,这一问题和方言关系密切,研究成果最多也最为成熟,如班友列出了黄梅戏韵辙及同音字,游汝杰则系统地研究了昆剧、越剧、京剧、黄梅戏等八个剧种的音韵与方言的关系。节奏主要指停顿问题,如张施民、赵安民、郝荫柏等都谈到了戏曲唱词七字句的常见停顿方式为"二二三",而十字句的停顿方式为"三三四"。衬字被叫作韵律虚词,加进唱词只是为了增加音节数量,如郭克俭、班书友分别探讨了豫剧和黄梅戏中的衬字。但是学者们并没有解释为什么戏曲唱词停顿多选择"二二三"和"三三四"结构,为什么戏曲唱词中要加入没有语义的衬字。

而且学者们已经注意到戏曲唱词中允许常规口语规则所不允许的语法现象,如吕叔湘注意到汉语口语中不能说"把窗户关""把窗帘儿放",但在戏词儿里常听见②。学者们认为戏曲唱词与汉语口语语法方面的差异应该跟韵律有关,如何开庸就指出句式和韵辙可能会影响唱词的用词造句(即语法)③。其中讨论最为深入的是唱词中把字句的动词挂单现象,冯胜利指出这种差异源于诗歌韵文与汉语口语具有不同的重音结构④。黄梅戏唱词中同样允许在把字句中使用光杆动词,如"夫妻双双把家还"(《黄梅戏·天仙配》)。但是除此之外,还有很多值得我们关注的现象,比如在黄梅戏唱词中允许介词省略,如"董郎前面匆匆走,七女后面泪双流"(《黄梅戏·天仙配》)。在黄梅戏唱词中,还允许不及物动词带宾语,如"回娘家理应商量年尊"(《黄梅戏·罗裙宝》)等。但是还没有人对黄梅戏唱词中的语言现象进行系统的描写和解释。

① 何开庸:《浅议京剧唱词》,载《中国京剧》1997年第5期。
② 吕叔湘:《中国文法要略》,见《吕叔湘全集·第1卷》,辽宁:辽宁教育出版社,2002年,第37页。
③ 何开庸:《浅议京剧唱词》,载《中国京剧》1997年第5期。
④ 冯胜利:《汉语的韵律、词法与句法》,北京:北京大学出版社,1997年,第389～420页。

现代语言学要求对语言现象要做到"观察的充分性、描写的充分性、解释的充分性",而对黄梅戏唱词的研究还远远没有达到这一目标。

二、韵律句法学的研究对象、基本原理

韵律与语法的互动关系研究是近年来语言学界的研究热点之一,这一研究打破了传统的语音、词汇、语法三足鼎立局面。韵律指的是声调、语调、重音、节奏等超音段成分,属于音系学的研究范畴。汉语有关韵律与语法研究的历史可以追溯到1898年出版的《马氏文通》。马建忠注意到音节的长短会影响成分的句法位置,如当[V+NP1]与[以+NP2]组合时,通常情况下会将[以+NP2]前置,如"天子不能以天下与人"①,但是如果NP2比NP1长,那么[以+NP2]只能后置,如"晓谕百姓以发卒之事,因数之以不忠死亡之罪"②,前置与后置的原因就在于词的长度。林焘更是明确指出"语音和语法以及语义之间的密切的关系","绝对不能把语言的这三个方面割裂开来孤立地进行研究"③。之后,不少学者也都注意到韵律在构词造句中的作用,如赵元任提出依据重音、声调等节奏判定汉语词④,而吕叔湘指出"现代汉语里的词语结构常常受单双音节的影响"⑤。20世纪80年代末,端木三、冯胜利等学者引进西方语言学理论后,韵律与语法互动研究成为一个新的研究领域。近年来,很多国内学者都开始从韵律音系学角度研究汉语口语中的语法现象,如蔡维天、董秀芳、陆丙甫、吴为善、袁毓林、周韧等,对汉语中不少习焉不察的语言现象作出解释,逐渐构建起韵律与语法的互动关系体系。

韵律与语法之间是互相制约的关系,但学界对于这种双向关系的研究是

① 马建忠:《马氏文通》,北京:商务印书馆,2004年,第148页。
② 马建忠:《马氏文通》,北京:商务印书馆,2004年,第149页。
③ 林焘:《现代汉语补语轻音现象反映的语法和语义问题》,载《北京大学学报》1957年第3期。
④ 赵元任:《汉语词的概念及其结构和节奏》,见《赵元任语言学论文集》,北京:商务印书馆,2002年,第896页。
⑤ 吕叔湘:《现代汉语八百词》,北京:商务印书馆,1999年,第8页。

不均衡的。语法能够制约韵律已成为学界的共识,相关研究成果也很多,比如方言中普遍存在的连读变调现象。而韵律能否制约语法一直有争议,比如赵元任就指出近代汉语里节律和语音在语法安排上起到的作用不大[①]。基于生成语言学管约论的观点,句子结构生成之后才会进入语音式进行语音赋值,所以语音不能参与句子的生成过程,也就不可能影响语法。但是随着诸多语言事实的发现,语音与语法的互动成为一个新兴的研究领域。

有关韵律制约语法的研究主要集中在两个方面:一是韵律对词法的制约作用,二是韵律对句法的制约作用。对于前者的研究,以冯胜利、王洪君、吴为善为代表,他们的研究揭示了韵律与构词的关系,如音节数量对构词的限制,汉语中可以说"要点",但是不能说"重要点",因为只有两个音节构成的音步才是汉语中的自然音步,一个音步构成一个韵律词[②]。对于后者的研究,以端木三、冯胜利为代表。其中,冯胜利从1991年开始关注韵律对句法的制约作用,逐步构建了韵律句法学的理论框架,极大地推动了这一研究的发展。冯胜利又从韵律音系学角度探讨了古代诗歌的特征及嬗变规律,提出诗歌形式的变化同样是韵律结构变化的结果。这一研究将韵律与句法的互动研究引入文学语言领域,给文学研究提供了新的方法。

戏曲唱词具有独特的节奏等韵律特征,从韵律与语法的互动关系角度探讨戏曲唱词,是了解戏曲语言的最佳切入点。本书从这一角度出发,系统观察、描写黄梅戏唱词语言,对其中不同于汉语口语语法规则的现象作出解释。

三、本书的研究对象与研究价值

(一)研究对象

本书选择黄梅戏传统剧目、经典剧目和新编剧目中的代表性剧目为主要研究对象,详细讨论黄梅戏唱词语言的特点。黄梅戏传统剧目选择的是老一

① 赵元任著:《汉语口语语法》,吕叔湘译,北京:商务印书馆,1979年,第9页。
② 冯胜利:《汉语韵律句法学》,北京:商务印书馆,2013年,第2~3页。

代艺术家的口述全本,能代表黄梅戏唱词质朴无文的原始面貌,而改编后的《天仙配》《女驸马》等黄梅戏经典剧目、《徽州女人》《徽州往事》等新时期创作的有影响力的黄梅戏剧目则能够反映出戏曲语言的变化。笔者相信通过对不同时期的黄梅戏唱词语言进行细致的观察、描写,并与道白、诗歌、口语中的相关语法现象进行对比,不仅能够揭示黄梅戏唱词的语言及韵律方面的特点,还可以为戏曲唱词创作提供理论支持。

(二)研究价值

本书既有理论价值又有应用价值。理论价值主要体现在以下三个方面:

第一,有助于揭示语音、语法与语义三者之间的互动关系。戏曲需要通过唱词推动情节发展,因此唱词对汉语口语语法的突破绝对不能破坏语义的解读。换句话说,韵律只能改变句法结构,但是不能改变语义。按照生成语法管约论的观点,句法推导先于语音式和逻辑式,语音层面的特征不可能影响句法结构,而句法结构的改变应该会改变逻辑式中的语义解读,但戏曲唱词恰恰相反。因此以黄梅戏唱词为例,探讨韵律与语法之间的互动关系,可以为进一步构建语音、语法与语义之间的关系模型提供有力的证据支持。根据生成语法管约论的观点,句法构造先于语音赋值,如果韵律属于语音问题的话,根本无法影响句法结构。那么这种互动关系是如何发生的?生成语法的最新研究成果是乔姆斯基提出的"最简方案"。最简方案认为,任何语法系统只有语音式(发声—感知系统)和逻辑式(概念—意向系统),而句法运作的过程只剩下了词库与运算系统。语言不过是各种要素接口的最佳组配方式。本书可以初步揭示戏曲唱词语法系统的构成及其句法运作过程。

第二,有助于深化戏曲语言在语言学领域中的地位。韵律对语法的制约作为汉语研究中的新领域,还有争议。通过戏曲唱词中突破常规的语言现象的描写和解释,探讨韵律对唱词语法刊的制约作用,可以给韵律与文体的研究提供一个新的范例,有利于完善韵律与语法的互动研究理论体系,从而吸引更多的同行学者从事戏曲语言研究。

第三,本书能够给戏曲研究提供新的视角。我国有世界上最丰富的戏剧

品种,韵律与戏曲语法的互动研究有广阔的前景。本书能从理论和方法上为戏曲研究者提供新视角,推动戏曲研究的发展。

本书的应用价值体现在有利于地方戏曲的创作、传承与保护。在传统剧目的整理改编中,"修改戏词——特别是修改唱词是最起码的工作"[①]。何开庸指出有些京剧唱词词句的安排欠妥,其中一个原因"可能是受句式和韵辙所限,没有顾及用词造句"[②]。通过研究戏剧唱词韵律的特点及其对语法的制约作用,可以对戏曲唱词的创作提供理论支持,从而促进戏曲创作的发展与繁荣。此外,王艺玲已经指出"研究、保护地方戏曲若不研究其语言、保护其语言生态,这样的研究是不科学的,这样的保护是治标不治本的"[③],而唱词是戏曲的重要组成部分,语音、语法是唱词语言的主要组成部分,研究韵律和语法之间的互动关系,探讨不同剧种唱词中语法现象的个性与共性,在一定程度上能给戏曲的传承与创新提供理论支撑,对戏剧的传承和保护也有积极作用。

① 贯涌:《戏曲剧作法教程》,北京:文化艺术出版社,2002年,第364页。
② 何开庸:《浅议京剧唱词》,载《中国京剧》1997年第5期。
③ 王艺玲:《谈谈地方戏的语言研究》,载《东岳论丛》2007年第28卷第6期。

第二章　黄梅戏唱词的语言特点

一、戏曲的发展

戏曲是由诗、词逐渐演化而来的。即"由诗而词,由词而曲,一脉相承"①。

旧体诗分为两大类:一类是旧体非格律诗或古体诗(亦称"古风"),如《诗经》《楚辞》、汉魏《乐府诗》等。《诗经》虽以四言为主,但也有一言至九言的,每首诗的句数、平仄、韵脚等,都无什么特殊规定。《楚辞》中的《离骚》《九歌》《九章》多用四字、六字、八字的句子,句数也无限定。汉魏的《乐府诗》和南北朝的各家诗,有五言和七言,有的是五言、七言兼用,其中虽也产生了微有格律的"新体诗"(亦称"永明体"),如五言四句的"小诗"(或称"古绝句")和五言八句的"近体诗",但这种"新体诗"格律不严,完全合律的诗还很少,而且形式也只限于五言,跟唐代定型下来的格律诗还不是一回事,只是格律诗的过渡形式。另一类是旧体格律诗(亦称"近体诗"),它的每句字数或五字或七字(亦称"五言""七言"),一首诗或四句或八句。在同一首诗中,每句用字的平仄和韵脚,有其严格的规定,而且在规定为八句的那种格律诗中,还要求其中的三、四两句和五、六两句分别作对仗。总之,旧体格律诗是有严格的格律要求的②。

① 张庚:《关于剧诗》,见《张庚戏曲论著选辑》,北京:文化艺术出版社,2014年,第18页。
② 涂宗涛:《诗词曲格律纲要》,北京:人民出版社,2010年,第3~4页。

王力在《汉语诗律学》中指出律诗必须具备三个要素：第一，字数合律，五律为四十字，七律为五十六字；第二，对仗合律，中间两联对仗；第三，平仄合律，每句平仄依一定的格式，并讲究粘对。一首律诗，如只具备第一个要素，即为古风，只是其字数与律诗偶合而已；如只具备前两个要素，就是古风式的律诗，亦称"拗律"①。

　　《诗经》中的诗，是配雅乐的歌词，汉魏《乐府诗》是配清乐的歌词，而宋词却是配燕乐的歌词。据《隋书·音乐志》记载，"燕乐"是北周以前从印度中亚细亚经新疆、甘肃而传入中原一带的以琵琶为主要乐器的新兴音乐。由于"胡乐"的旋律相当复杂，原来整齐的五言诗、七言诗，只能与一部分乐曲相配，对于那些大量的结构参差的乐曲，就很难相配，只能依照乐曲的节拍而填制长短句的"词"。因此，词是配乐的歌词，其长短是由乐谱规定的②。也就是说，词为长短句（杂言）。

　　作者作词可以"按谱填词"，即先创制或选用一个词调（即"歌谱"），然后按照该词调对字句声韵的要求去配词。所以写词又叫作"填词"，或者叫作"依声"；也可以先作词而后谱曲③。

　　曲是由词演变而成的。为什么词会变成曲？涂宗涛指出"这是由于时代和地域的关系"。"词是配燕乐的歌词，到了南宋，尤其是到了元代，一种与燕乐不同的'胡乐'在北方兴起，曲是与这种新兴'胡乐'相配的歌词"。另外，由于乐曲有鲜明的地方性，即"'北曲不谐南耳'，故曲又分为南曲和北曲"④。其中宋元时期流行的南曲一般认为是"中国戏曲最早的成熟形式"⑤，到了清代，地方戏曲开始异彩纷呈⑥。

　　因为曲与诗、词一脉相承，所以三者有相似之处。如涂宗涛指出"词"和

① 涂宗涛：《诗词曲格律纲要》，北京：人民出版社，2010年，第29页。
② 涂宗涛：《诗词曲格律纲要》，北京：人民出版社，2010年，第55～56页。
③ 涂宗涛：《诗词曲格律纲要》，北京：人民出版社，2010年，第60～61页。
④ 涂宗涛：《诗词曲格律纲要》，北京：人民出版社，2010年，第115～116页。
⑤ 马紫晨：《戏曲知识300问》，郑州：河南文艺出版社，2015年，第32页。
⑥ 马紫晨：《戏曲知识300问》，郑州：河南文艺出版社，2015年，第52页。

"曲"都是配合音乐的长短句,在诗的本质上是相同的①。但是诗、词、曲作为不同的文学样式,曲又有着不同于诗和词的特点。

张庚指出中国传统"把戏曲作为诗的一个种类看待",可以"把剧本当作一种诗的形式看",即"剧诗"②。但因为戏曲要搬上舞台,所以它的语言既要追求戏剧性、动作性,又要诙谐幽默,这是戏曲与诗词的最大区别。

王力指出曲与词的主要区别是:"①词的字数有一定;曲的字数没有一定,甚至在有些曲调里,增句也是可以的。②词韵大致依照诗韵;曲韵则另立韵部。③词有平、上、去、入四声;北曲则入声被取消了,归入平、上、去三声"③。涂宗涛指出①有问题,"词的字数有一定"是不承认词有衬字。其实词也有衬字,应该改为"宋词用衬字少,很少用三个以上衬字的,元曲的衬字却相当多,有时甚至衬字多于正文;同一词调的字数和句数,一般来讲相差并不悬殊,而曲却不是这样,同一曲调的字数和句数,往往差别较大"。除此之外,"曲为单调(带过曲例外),词则有单调、双调、三叠、四叠;在语言上,曲比词更加口语化"④。

二、黄梅戏及其语言概述

(一)黄梅戏的唱词与道白

中国戏曲是集文学、音乐、美术、舞蹈、武术、杂技于一身的艺术,演员要综合运用"唱、念、做、打(舞)"等多种表演手段,顾乐真也指出"唱、做、念、打、舞是戏曲艺术不可缺少的组成部分;也是它区别于话剧、舞剧及其它(他)艺术形式的一个标志",比如"话剧主要是通过人物的对话,(当然更重要的是行动,这里仅仅是就语言这一点而讲的)来阐明主题、叙述情节和抒发感情的,而戏曲则比话剧多了一种手段——唱"。而中国戏曲与西方歌剧比起来,又

① 涂宗涛:《诗词曲格律纲要》,北京:人民出版社,2010年,第117页。
② 张庚:《关于剧诗》,见《张庚戏曲论著选辑》,北京:文化艺术出版社,2014年,第18页。
③ 王力:《汉语诗律学》,上海:上海教育出版社,1979年,第715页。
④ 涂宗涛:《诗词曲格律纲要》,北京:人民出版社,2010年,第116页。

多了"念、做、打(舞)",因为西方歌剧是以唱为主的。由此可见,艺术综合性是戏曲重要的特点之一。

"唱、念"即"歌唱、说白",二者都与语言有关,所以"语言是戏曲剧作的第一要素"[①]。在戏曲剧本中,人物的语言就相应地包括两部分:唱词和道白。

戏曲中的"唱"是语言与音乐相结合的产物,马威把"唱词"称为"能唱的诗",是"以有声语言与音乐曲调相结合而构成的"。所以戏曲音乐决定了戏曲语言。戏曲音乐主要有"曲牌联套"体(又称为"曲牌体")和"板式变化"体(又称为"板腔体")。相应地,戏曲唱词也有两种腔体,即"曲牌体"和"板腔体"。"曲牌体"(或"曲牌联套"体)是以大量曲牌为基本单位,通过各种基本形式上的组合联成套,称"套曲"(或"套数"),以表现不同的剧情、不同人物的情感。"曲牌体"的唱词要按照曲牌对字数、句式、平仄、韵脚的要求填写。"板腔体"(或"板腔变化"体)是以一种或几种基本声腔(或曲调)为基础,经过发展变化而成一组或几组板式系统,以表现不同剧情、不同人物的不同情感。"板腔体"唱词以整齐的七字句、十字句为基本句式,具体句数和句子长短由剧情的需要来决定。

一般认为,黄梅戏是 18 世纪后期在皖、鄂、赣三省交界地区形成的一种民间小戏,其中的一支逐渐东移到安庆,与怀宁一带的民间艺术相结合,并改用当地的语音、语调,形成了鲜明的自身特色,当时被称为"怀腔"或"怀调"。黄梅戏唱词属于"板腔体",多用"整齐的或基本整齐的七字、十字句"[②]。

在剧目方面,黄梅戏分为花腔小戏和本戏两类。本戏又被叫作"大戏",黄梅戏中有"大戏三十六本,小戏七十二折"的说法。大戏和小戏"是广大观众区别戏曲形态差异的一种约定俗成的说法,内涵并无高下之分",二者的不同表现在两个方面:"①剧目题材方面:大戏既有表现古代宫廷、争战一类的'袍带戏''靠把戏',也有反映生活趣事的'家务戏',以及根据神话传说改编

① 贯涌:《戏曲剧作法教程》,北京:文化艺术出版社,2002 年,第 19 页。
② 班友书:《黄梅戏语言音韵初探》,载《黄梅戏艺术》1981 年第 2 期。

的'恋情戏''仙佛戏'等。内容需要有曲折故事情节的支撑和演员喜怒哀乐的情感表现。而小戏则大多囿于平民百姓的日常生活,婆媳、邻里、夫妻、妯娌间的吵闹、逗趣等,没有'大阵仗'的舞台动作。②表演艺术方面:大戏因题材和体裁宽泛,必须具有完备的角色行当,如'四生四旦四花脸'、'十大行'(一末、二净、三生、四旦、五丑、六外、七小、八贴、九夫、十杂)等;而民间小戏则只需'二小'(小旦、小丑或小旦、小生)或'三小'(小生、小旦、小丑)便完全可以适应所要表现的家庭生活内容,且形式活泼,载歌载舞,插科打诨,风趣诙谐,深受群众欢迎"①。

花腔小戏属于民歌体,唱词句式比较自由,采用二、四、五、六、七言皆有的长短句;本戏属于说唱体,唱词基本上是整齐的七字句和十字句。因此,班友书指出黄梅戏的唱词句式有两类:"一是不整齐的包括三、四、五、六、七言皆有的长短句;一是整齐的或基本整齐的七字、十字句"。但实际上,在黄梅戏唱词中"并不都是这样整齐划一"的②。如下面的例(1)出自本戏,但是其中三、四、五、七言皆有。

(1) 左手牵着儿,右手牵着女,金元我的儿,金莲我的女,一双双,一对对,双双对对儿和女,一旁站稳。(《当坊会》)

我们再来看戏曲语言的另一个重要组成部分"白"。"白"也叫宾白、道白、念白、说白,还有方言称之为"白口儿"。"'白'的原义为陈述,告语,如'告白''禀白',在戏曲中特指只说不唱的戏词"③。

贯涌指出"从戏曲剧本写作"角度,"依照语言形态"把"白"分为散白与诗白。"散白是戏曲说白的主体,广泛用于一切独白、旁白和对话。散白亦有两类:格律化散白和口语化散白"。其中"格律化散白是戏曲舞台最具代表性的语言,有其独特的结构"。"散白的'格律化',首先表现在常用四、六字连缀句

① 马紫晨:《戏曲知识300问》,郑州:河南文艺出版社,2015年,第5~6页。
② 班友书:《黄梅戏语言音韵初探》,载《黄梅戏艺术》1981年第2期。
③ 贯涌:《戏曲剧作法教程》,北京:文化艺术出版社,2002年,第50页。

式结构,而以四字连缀作为基本节奏和句子的骨干"①。还注意字的平仄、句的骈体②。口语化的散白"是一种近似生活常态的语言"③。"没有格律约束";"语言语气上,具有浓重的地域色彩";"容许俚语、俗话的使用"④。而"诗白,是诗化的说白,语言的诗词化","诗白,是中国戏曲特有的语言形式"⑤。

《中国大百科全书·戏曲曲艺》把"白"分为韵白和散白。韵白"是一种经过更复杂的艺术加工的舞台语言。其字音、声调的高低起伏与抑扬顿挫更为夸张,因而它所体现的节奏感更强,韵律美更鲜明。它与日常语言的距离已经较远,而更接近于歌唱"。而散白的"特点是与日常生活中的语言接近,但已经过了艺术加工,无论在节奏上、音调上都比日常语言有所夸张,因而也更能体现各地方言的语音美"。如"京剧的京白、昆曲的苏白及其他地方戏曲的方言白"⑥。

综上所述,虽然学者们采用的名称不同,但是戏曲中的"白"都被分为两类:一是具有诗词化特征的道白。如:诗白(或韵白)、格律化散白;二是具有口语化特征的道白。如口语化的散白。

黄梅戏中的"白"同样分为这两类,如下所示:

(2)a.(念)一颗明珠土里藏,几载未曾放毫光。

午朝门外见皇榜,揭下皇榜见君王。

(《罗帕记》)

b.(诗)架上书万卷,画屏酒一樽。

谈笑有鸿儒,往来无白丁。

① 贯涌:《戏曲剧作法教程》,北京:文化艺术出版社,2002年,第51页。
② 贯涌:《戏曲剧作法教程》,北京:文化艺术出版社,2002年,第55页。
③ 贯涌:《戏曲剧作法教程》,北京:文化艺术出版社,2002年,第55~56页。
④ 贯涌:《戏曲剧作法教程》,北京:文化艺术出版社,2002年,第56~57页。
⑤ 贯涌:《戏曲剧作法教程》,北京:文化艺术出版社,2002年,第59、68页。
⑥ 《中国大百科全书·戏曲曲艺》卷编辑委员会:《中国大百科全书·戏曲曲艺》,北京:中国大百科全书出版社,1983年,第458~459页。

《罗帕记》

c.(白)鄙人王科举,家住清平府西河县,配婚陈氏赛金,每日在文昌宫吟诗答对。今日闲暇无事,不免文昌宫走走。

《罗帕记》

上述三例戏词都是《罗帕记》的道白,即不需要唱的戏词,其中例(2)a和例(2)b具有诗词化特征,笔者称之为"韵白";例(2)c具有口语化特征,笔者称之为"散白"。

(三)黄梅戏唱词语言的特点

以前从事戏曲表演通常称为"唱戏",这就说明对于戏曲来说,"唱"是"最重要的艺术手段",所以"掌握戏曲文学语言艺术,首要是通晓编撰戏词,而编撰戏词则须从唱词撰写起步"①。

唱词撰写属于一种艺术创作,唱词作为文学作品自然具有"文学性";戏曲中的"唱"是语言与音乐相结合的产物,这就赋予了唱词"音乐性";而"唱"又是为舞台表演服务的,因此,唱词语言必然具有"舞台性"。综上所述,戏曲唱词语言具有"文学性、音乐性、舞台性"三个特点。范钧宏指出"'三性'是戏曲语言不可分割的组成体。文学性是基础,音乐性贯穿于文学性之中,同时又离不开舞台性的规范。三者之间,相互依赖,相互制约,而又相辅相成"②。

下面我们来具体看看黄梅戏唱词语言的这三个特点。

1. 文学性

很多学者注意到,戏曲作为文学作品使用的是文学语言,与一般的常规语言不同。贯涌指出戏曲语言"往往不以日常语法规范为据,而依据更高的、严谨的艺术规范,追求表达'难以言说之义',创造发挥神奇的审美效能"③。

① 贯涌:《戏曲剧作法教程》,北京:文化艺术出版社,2002年,第19页。
② 范钧宏:《文学性·音乐性·舞台性——戏曲语言特点浅探(上)》,载《戏曲艺术》1982年第1期。
③ 贯涌:《戏曲剧作法教程》,北京:文化艺术出版社,2002年,第8页。

戴昭铭也指出"文学以语言组成自己的形式,这种形式是一种对现实的普通语言'陌生化'和'疏离化'的结果。节奏、韵脚、格律等技法的使用是诗歌语言'陌生化'的途径,所用词语意蕴的突然丰富深厚以至令人困惑,是诗歌语言与常规语言疏离的表现"①。

戏曲语言的文学性就造成了戏曲唱词与现代汉语口语在语法方面的差异,比如唱词中把字句的动词挂单现象。关于黄梅戏唱词与常规现代汉语口语语法之间的差异,笔者下一章再具体来谈。

这里想要指出的是,黄梅戏唱词对常规现代汉语口语语法的疏离或违反肯定是有条件限制的,最基本的就是不能破坏对语义的解读。如范钧宏就指出戏曲台词要适应一般观众的理解能力,要在观众"听得懂、看得懂的前提下,重视戏曲语言的文采"②。

2. 音乐性

中国戏曲的特点是"无声不歌,无动不舞",因此音乐是戏曲的灵魂,贯穿戏曲的始终③。王建浩 2014 年 3 月 9 日在洛阳采访国家非物质文化遗产曲剧项目代表性传承人马琪时,谈到马琪的一部代表作《四进士》,马琪说这部戏现在很少演,因为这部戏念白多、唱段少。虽然他在这部戏的念白上下了很大功夫,但群众来看戏时会说"咋光说不唱哩"。因此,该戏没有《寇准背靴》等唱功戏受欢迎④。

戏曲离不开"唱",观众通过唱词来"了解戏剧情节的发展、矛盾的展开以及人物的思想活动和精神面貌",唱词"既能以简炼的笔墨交代背景、叙述经过(包括一些暗场处理的情节)、展开冲突,同时在抒发情绪、揭示人物内心世界方面,具有更直接、明确、细致的特长,富于强烈的艺术感染力,并给人以听

① 戴昭铭:《文化语言学导论》,北京:语文出版社,1996 年,第 189 页。
② 范钧宏:《文学性·音乐性·舞台性——戏曲语言特点浅探(下)》,载《戏曲艺术》1982 年第 2 期。
③ 王建浩:《中国戏曲剧本语言研究》,上海大学博士学位论文,2015 年,第 54 页。
④ 王建浩:《中国戏曲剧本语言研究》,上海大学博士学位论文,2015 年,第 316 页。

觉上的艺术享受"①。高度音乐化是戏曲的一大特点,这也是戏曲与话剧的主要区别。话剧的语言是写实的,比较接近真实的生活语言,追求语言的生活化。

唱词融语言与音乐于一身,就产生了一个很重要的问题:语言与音乐孰轻孰重,应该把哪一个放在首位? 针对这一问题,一直以来有很多争论,最著名的就是发生在明代万历年间的沈汤之争。王骥德在《曲律》中记载了两派的争论:"临川之于吴江,故自冰炭。吴江守法,斤斤三尺,不欲令一字乖律,而毫锋殊拙。临川尚趣,直是横行,组织之工,几与天孙争巧,而屈曲聱牙,多令歌者醋舌。"②这就是说,以汤显祖为代表的"临川派"追求文辞绮丽,认为语言是首位的;而以沈璟为代表的"吴江派"则主张曲词要"合律依腔",认为应该把格律放在首位。

直到现在,有关语言和音乐孰轻孰重的问题仍然悬而未决。一部分戏曲创作者与研究者认为应该把音乐放在第一位,戏曲语言由于音乐的需要而违反语法规定,只要不影响观众的理解,就不能说是"错误",比如王元化在《〈余叔岩研究〉序》中就京剧的语言与音乐的矛盾写道:"在京剧中,音调与词句俱佳,自然最好,倘不能至,我认为正如作文不能以词害意,京剧也同样不能为了追求唱词的完美而任意伤害音调韵味。"③但是更多的戏曲创作者与研究者则主张语言与音乐的完美统一,如范钧宏指出"我们不仅要求语言有文采,同时也要要求有文采的语言能够在为演员服务——'唱得好''念得好'这一课题上,发挥应有的作用。如果说'为演员写戏是戏曲剧本的一个特点,那么,让演员唱得好,念得好,也就是戏曲作者的职责之一'"④。吕天成在《曲品》中在总结"汤沈之争"时也提出:"倘能守词隐先生(沈璟)之矩矱,而运以

① 顾乐真:《戏曲唱词的作用》,载《陕西戏剧》1979年第5期。
② 王建浩:《中国戏曲剧本语言研究》,上海大学博士学位论文,2015年,第21页。
③ 王建浩:《中国戏曲剧本语言研究》,上海大学博士学位论文,2015年,第22页。
④ 范钧宏:《文学性·音乐性·舞台性——戏曲语言特点浅探(下)》,载《戏曲艺术》1982年第2期。

清远道人(汤显祖)之才情,岂非合之双美者乎?"① 这也表明吕天成认为戏曲创作的最高境界应该是文辞与格律兼具。

王建浩指出剧本语言的音乐性包括以下几个方面:平仄、押韵、句式、节奏、念白的音乐性、词汇的音乐性、句式修辞的音乐性等②。其中平仄、押韵、句式、节奏等对戏曲唱词的影响较大,笔者将在后文中单独列出并进行详细讨论。

3. 舞台性

中国戏曲表演历来讲究"四功五法","四功"指戏曲演员的四种基本功——唱、念、做、打。"五法"指戏曲演员的五种技术方法——手、眼、身、法、步(或"口、手、眼、身、步")。由于戏曲舞台上没有实物,所有的生活场景和思想情感都必须通过演员的语言、形体动作等虚拟手法表现出来。

先来看形体动作。以手部动作为例,李荣启指出"戏曲舞台上最具造型美的手法,可谓千变万化,表达的意思极其丰富。有兰花指、云手、剑指、抱月指、大刀手、捣手、山膀、摊掌、托天掌、三环手托月等,每一种都有固定的程式",比如"大刀手""就像以手当武器,模仿刀劈物件的样子,以表现人物越战越勇的气势与灵活神情"③。

再来看语言。很多学者认为在戏曲中,语言也是动作的一部分,语言同样具有动作性。正如约翰·霍华德·劳逊所指出的,"话是动作的一种,动作的一次压缩和外延。一个人说话,这也是在做动作"④。湛志龙也指出"唱词要提供动作因素,使演员有产生动作的依据,这种因素和依据就是戏曲唱词的动作性","动作性就是戏曲唱词区别于诗词和其它(他)文学样式的重要特

① 王建浩:《中国戏曲剧本语言研究》,上海大学博士学位论文,2015年,第21页。
② 王建浩:《中国戏曲剧本语言研究》,上海大学博士学位论文,2015年,第54～89页。
③ 李荣启:《论戏剧艺术的动作性》,载《美与时代(下)》2012年第7期。
④ [美]约翰·霍华德·劳逊:《戏剧与电影的剧作理论与技巧》,北京:中国电影出版社,1961年,第359页。

征,也是戏曲艺术的特有功能"①。请看经典剧目《天仙配》②中董永和七仙女的一段唱词:

(3) 董　永(唱) 山中百鸟齐喧叫,
　　七仙女(唱) 水内鱼儿把身翻。
　　董　永(唱) 娘子妻金莲小步走得慢,
　　七仙女(唱) 不觉来到傅家湾。
　　董　永[平词] 来在门外把孝下,
　　　　　　娘子妻在此站我去门房。

通过这段唱词的演唱,可以让观众觉得董永与七仙女路上所看到的景色,以及二人的一举一动仿佛就在眼前。

再来看七仙女的一段唱词独白:

(4) 七仙女(唱) 妻难好比虎离山。
　　[仙腔] 槐荫树下两分别,
　　　　　我夫倒在大路边。
　　　　　一见董郎昏迷了,
　　　　　哭得妻女泪号啕。
　　　　　落下云头忙跪倒,
　　　　　腰中解下……董郎夫……罗裙一条。
　　　　　本当在此把书表,
　　　　　缺少纸笔墨羊毫。
　　　　　很心肠我且把……中指咬,
　　　　　十指连心……董郎夫……痛也难熬!
　　　　　上写拜上董郎孝,

① 湛志龙:《戏曲唱词艺术刍议》,载《黄梅戏艺术》1989年第2期。
② 经典剧目《天仙配》,见王长安主编:《中国黄梅戏》,合肥:安徽文艺出版社,2009年,第509~534页。

　　　　七女劝夫莫心焦。

　　这段唱词独白,即使闭上眼睛,只通过耳朵去听,也可以在大脑中勾勒出当时的情景。七仙女的一举一动都通过语言展现在观众面前,观众能够真切地感受到七仙女即将离开董永回归天庭时的不舍与无奈。

　　在黄梅戏小戏中这样的例子同样比比皆是,如湛志龙举出的《夫妻观灯》中的一段唱词:

　　(5)双手打开梳头盒,
　　　　乌木梳子头上梳,
　　　　红花绿花戴两朵,
　　　　胭脂水粉脸上抹。①

　　这段唱词同样是短短几句就把女主人公梳妆打扮的过程展现了出来。

　　此外,戏曲中人物的性格也需要通过语言来表现。正如高尔基所说:"剧本要求每个剧中人物用自己的语言和行动来表现自己的特征,而不用作者的提示"②。比如《荞麦记》(又名《三女拜寿》)③中通过母亲王安人对三个女儿的不同称谓,就把她的嫌贫爱富表现得淋漓尽致,请看:

　　(6)王安人[平词]好一个大女儿真正行孝,
　　　　　　　　她带来貂鼠皮袄庆贺蟠桃。
　　　　　　　　这一件皮袄花钱不少,
　　　　　　　　她年年把礼物整担来挑。
　　　　　　　　叫声大女儿后堂到,……

　　(7)王安人[平词]好一个银花女真正孝顺,
　　　　　　　　她带有百折褶庆贺娘的寿辰。

① 湛志龙:《戏曲唱词艺术刍议》,载《黄梅戏艺术》1989年第2期。
② 王建浩:《中国戏曲剧本语言研究》,上海大学博士学位论文,2015年,第117页。
③ 选自安徽省文化局剧目研究室编:《安徽省黄梅戏传统剧目汇编》(第三集),重印版,1998年,第1~50页。

叫声我儿后堂进,……

(8)王安人[平词]我家中好糕果多多少少,

带几个荞麦馍算什么刁肴?

荞麦馍不要丢在地,

丢在尘埃黄犬都不啃,

叫一声三穷鬼厨房里到,……

戏曲语言中的语音、词汇、语法都可以用来展现人物的性格,如王建浩指出"从语音方面来说,表现性格开朗豪爽的人物,可以选择洪亮级的韵部,使人物的语言铿锵激昂;表现优柔浪漫的人物,可以选择柔和级的韵部,使人物的语言温婉动听;表现忧郁愁苦的人物,可以选择细微级的韵部,使人物的语言缠绵悱恻。从词汇方面来说,表现文化层次较高的人,可以适当选择一些书面词汇,以显得文绉绉的;表现文化水平较低的人,多用通俗、口语化的词汇,方言、俚语、俗语、谚语、歇后语等可以大量地运用,以增强生活气息。从语法方面来说,文化层次较高的人注意句子的完整性,多用长句,逻辑性强;文化水平较低的人说话简短,句子省略成分较多,逻辑性不强,具有跳跃性"[①]。后两者恰恰体现了书面语与口语的区别,可见文化水平越高,语言中的书面语色彩越浓厚,而文化水平越低,语言中口语色彩越浓厚。

总之,黄梅戏唱词语言的舞台性就表现在动作性和性格化两个方面。

三、唱词与平仄

刘勰在《文心雕龙·声律》中指出人类语言天然具有音乐性,"夫音律所始,本于人声者也"。而"语音是语言的物质外壳,也是语言音乐美的基础"[②]。很多学者认为汉语是世界上最具音乐美的语言之一,因为汉语的语音特点是"元音占优势,乐音数量多;同音音节多,押韵很容易;声调彼此对

① 王建浩:《中国戏曲剧本语言研究》,上海大学博士学位论文,2015年,第122页。
② 王希杰:《修辞学导论》,杭州:浙江教育出版社,2000年,第544页。

立,平仄对称互补;单音比较自由,双音自足稳重,四音和谐优美"①。

所谓"平仄",指的是中国诗词中用字的声调。根据隋朝至宋朝时期修订的韵书,如《切韵》《广韵》等,中古汉语有四种声调,即平、上、去、入。诗人在长期的创作实践中不断思索如何搭配四声,才更具音乐美,最终把四声分为平仄两大类,"平"指平声,"上、去、入"三种声调统称为仄声。

"平、上、去、入"四声的具体读音已不复可知,但是根据前人的描述,"平、上、去、入"有长短、高低、轻重之别。有学者认为四声有长短之别。如清代音韵学家江永在《音学辨微》中指出"平声音长,仄声音短;平声音空,仄声音实;平声如击钟鼓(余音绵延),仄声如击土木石(没有余音)"②。顾炎武在《音论》中也说:"平声最长,上去次之,入则诎然而止,无余音矣。"③王希杰也指出"平声的特点是,声音平而长,不升不降。而上声是高升的,去声是下降的,入声是短促的急迫的,所以上、去、入三声叫做仄声。'仄',就是'侧',就是不平。其共同点是不平、非长,而是短促的,或升或降的"④。也有学者认为四声有高低之别。如赵元任在《国学新诗韵》中指出"阴声高而平。阳声从中音起,很快地扬起来。尾部高音和阴声一样。上声从低音起,微微再下降些,在最低音停留些时间,到末了高起来片刻就完。去声从高音起,一顺尽往下降。入声和阴声音高一样,就是时间只有它的一半或三分之一那么长"⑤。还有学者认为四声有轻重之别。如徐大椿在《乐府传声》中有首"辨四音诀":"平声平道莫低昂,上声高呼猛力强,去声分明直远送,入声短促急收藏。"⑥我国音乐学家王光祈也认为"在质的方面,平声则强于仄声"⑦。

① 王希杰:《修辞学导论》,杭州:浙江教育出版社,2000年,第545页。
② 王建浩:《中国戏曲剧本语言研究》,上海大学博士学位论文,2015年,第55页。
③ 王建浩:《中国戏曲剧本语言研究》,上海大学博士学位论文,2015年,第55页。
④ 王希杰:《修辞学导论》,杭州:浙江教育出版社,2000年,第559-560页。
⑤ 尚杰:《诗歌与韵文——读朱光潜先生的〈诗论〉》,载《诗书画》2013年第2期。
⑥ 王建浩:《中国戏曲剧本语言研究》,上海大学博士学位论文,2015年,第55页。
⑦ 李荀华:《论〈诗经〉四言平仄模式及其效应》,载《石河子大学学报》(哲学社会科学版)2005年第19卷第2期。

笔者在前文已经指出,中国戏曲"无声不歌,无动不舞",音乐贯穿戏曲的始终,戏曲语言与音乐的配合非常重要。虽然学者们对于平仄的区分标准还有争议,但是他们都认为只有平仄配合好,才能创造出音乐美。如王光祈认为平仄相配就是轻重相对,并由此提出了"中国诗歌的轻重律"[①];叶日升指出可以"利用'平仄'来调整词句的音响,以取得最佳的富有感情色彩的音乐效果。比如说,节奏平和、清缓或高昂之处,字、词用平声;节奏低沉、急促之处用仄声"[②];王希杰认为"平声与仄声的交错运用,也就是语音的长短交替、平调与升降调短促调的交替,就创造出汉语的音乐美"[③]。

因为戏曲与诗、词一脉相承,所以诗歌创作中的平仄理论,很自然地被运用到戏曲创作中。戏曲语言同样需要借助于平仄配合来构成音乐美感,如王建浩提到"京剧《智取威虎山》杨子荣有两句唱词:'我恨不得急令飞雪化春水,迎来春色换人间。'原本为'迎来春天换人间',其格律为'平平平平仄平平',全句只有一个'换'字是仄声,而且首句连着四个平声,音节抑扬变化不明显,修改为'色'多一个仄声,变为'平平平仄仄平平',增加了变化,抑扬顿挫,比原来的和谐动听了"[④]。

随着语音的发展变化,古代汉语中的"入声"逐渐消失,现代汉语普通话的四声变成了"阴平、阳平、上声、去声",可以用五度标调法标示:阴平[55]、阳平[35]、上声[214]、去声[51]。阴平、阳平属于平声,上声、去声属于仄声。由于现代汉语中平仄是通过声调表现的,声调与音乐的配合也成为一个备受关注的问题。

声调差别的本质特征在于音高的变化,正因为汉语有声调,所以汉语天然地具有音乐美。韩少功在清华大学演讲时提到,诗人多多在英国伦敦图书馆朗诵诗,"一位老先生不懂中文,但听得非常激动,事后对他说,没想到世界

① 李荀华:《论〈诗经〉四言平仄模式及其效应》,载《石河子大学学报》(哲学社会科学版)2005年第19卷第2期。
② 叶日升:《诗歌节奏构成谈》,载《上饶师范学院学报》1997年第5期。
③ 王希杰:《修辞学导论》,杭州:浙江教育出版社,2000年,第560页。
④ 王建浩:《中国戏曲剧本语言研究》,上海大学博士学位论文,2015年,第56页。

上有这么美妙的语言。这位老先生是被汉语的声调变化迷住了,觉得汉语的抑扬顿挫简直就是音乐"①。

而作为音乐基础的旋律是由不同音高和不同时值单音的连续进行构成的。既然声调和旋律都与音高有关系,那么二者如何配合才能和谐呢?

下面我们就来看看汉语声调除了影响"平仄"之外,对戏曲唱腔的旋律起伏会产生什么影响。于会泳对这一问题进行过深入研究,他指出"唱腔与字调的关系,也就是唱词字调之音高因素对于唱腔旋律之起伏运动的制约关系"②。如:

5 3 2 5 | 5 3 3 2　1 | 2　2 1 | 3 2　1 |③
树 上 的　鸟 儿　成　双　对

比如唱词中的"树"和"对"在安庆方言中均为去声,读降调,其音乐旋律也都是下行的。有时候为了让各自的调形与乐曲的上下行趋势保持一致,还会在乐曲旋律中加入装饰音。如王小亚在《严凤英唱腔艺术特点初探》中提到"《天仙配》中'怕只怕连累董郎命难逃'一句,几乎每一字都用倚音装饰,但这里倚音不是旋律性的装饰音,它们更具有声调含义"④。可见,字的声调对音乐旋律有制约作用。

于会泳把声调与唱腔旋律的关系归结为"字正腔圆"和"依字行腔"。他指出"字正腔圆"是艺人们"对其处理唱腔与字调关系的丰富经验所作出的理论概括"。"'字正'是指唱腔旋律很好地适应了字调。它的效果是:有助于唱者吐字清楚,从而使听者容易听懂又感到顺耳"⑤。"'字正'侧重于保证唱词自行规律的完美;'腔圆'侧重于保证唱腔自行规律的完美。因此,为了达到

① 王建浩:《中国戏曲剧本语言研究》,上海大学博士学位论文,2015年,第55页。
② 于会泳:《腔词关系研究》,北京:中央音乐学院出版社,2008年,第15~16页。
③ 张来敏:《黄梅戏〈天仙配〉的音乐创作研究——以〈夫妻双双把家还〉为例》,载《黄冈师范学院学报》2012年第32卷第2期。
④ 王丽:《黄梅戏不同板式的演唱技法初探》,载《安庆师范学院学报》(社会科学版)2016年第35卷第2期。
⑤ 于会泳:《腔词关系研究》,北京:中央音乐学院出版社,2008年,第63页。

腔词自行规律两全其美,创腔上必须既作到'字正',又作到'腔圆',要把两者辩证地统一起来,即:既不因要求'腔圆'而有碍于'字正',也不因要求'字正'而有碍于'腔圆'"①。也就是说,"字正腔圆"追求的是唱词语音和唱腔音乐的完美结合。

再来看"依字行腔"。"依字行腔"是指根据字音四声的走向来设计唱腔旋律的高低起伏。即保持唱腔旋律走向和字音升降走向一致。"强调在处理唱词中的每个字与唱腔的关系时,要以字为主干,以腔为枝叶,唱腔的节奏和旋律要随唱词的字音和词义为转移。即主张戏中的唱段首先要使观众听清字音和词义,唱腔则起传达唱词的作用。反对那种主次颠倒,囚腔伤字,为了照顾唱腔而使字音唱'倒'和形成'音包字'的现象"②。

可见,字音是唱腔旋律的基础,声调对唱腔旋律有制约作用。戏曲界有不少谚语也都说明了这一点,如"字是骨头腔是肉","字不正听不清,腔不回不中听","字不清,唱不明"。所以要想创造出优美的唱腔,必须让唱腔与声调相一致。以擅长创新腔而著称的京剧大师程砚秋在 1957 年说:"我感到'以腔就字'这一点非常重要,因为中国字有四声,讲平仄;同一个字音,不同的四声就产生了不同的意思,所以必须根据字音高低来创腔,这样观众才能听清楚是什么,绝不能先造好腔,再把字装上去,用字去就它。我觉得字的四声,带来了曲调向上行或向下行的趋势,这给创腔提供了最好的根据和条件。"③"关于四声的处理,我的体会是这样:阴平字由高起落低,阳平字由低往高,上声字平而往上滑,去声字宜直而远,稍往下带。设计腔时,必须把字的高低、阴平、阳平、上声、去声分析清楚,按以上的规律创腔"④。

① 于会泳:《腔词关系研究》,北京:中央音乐学院出版社,2008 年,第 67～68 页。
② 吴同宾,周亚勋:《京剧知识词典》,天津:天津人民出版社,2007 年,第 196 页。
③ 程砚秋:《创腔经验随谈》,见《程砚秋戏剧文集》,北京:文化艺术出版社,2003 年,第 435 页。
④ 程砚秋:《创腔经验随谈》,见《程砚秋戏剧文集》,北京:文化艺术出版社,2003 年,第 467 页。

四、唱词与押韵

押韵就是把韵母相同或相近的字有规则地配置在诗文中,使它们经过一定的距离间隔后,反复呈现出来,形成一种同素相应的音响效果。汉语一般押尾韵,即句子最后一个字的韵母相同或相近。复韵母分为韵头、韵腹和韵尾三部分,韵腹指复韵母中开口度最大、发音最响亮的元音,也叫"主要元音",主要由"a、o、e、i、u、ü"承担;韵腹前面的元音是韵头,韵腹后面的元音或辅音是韵尾。比如"头"的韵母是[ou],其中 o 是韵腹,u 是韵尾;"尾"的韵母是[uei],其中 u 是韵头,e 是韵腹,i 是韵尾;"原"的韵母是[üan],ü 是韵头,a 是韵腹,n 是韵尾。"押韵的时候,主要看韵腹或者韵腹和韵尾,而韵头是可以不计较的。所以正如闻一多说:'中国韵极宽,用韵不是难事'"①。

可以相押的字归在一起就能建立起韵部。北方剧种如京剧、评剧、豫剧根据韵母把押韵的范围归纳为十三类,被称为"十三韵",或"十三辙"。每类用两个同韵字指称,分别是"一七、姑苏、发花、梭波、乜斜、怀来、灰堆、遥条、由求、言前、人辰、江阳、中东"。"艺人在长期演出实践中,为了记忆方便,甚至把它编写成了顺口溜:'佳人小姐出房来,东西坐,南北走。'"②

班友书认为黄梅戏的用韵与各剧流行的"十三辙"大体相同,有"面、上、定、东、葵、代、道、起、求、过、固、下、结"。其中"面上"相通,因为黄梅戏所依的安庆方言中没有后鼻韵尾 ng,三个带后鼻韵尾的韵母 ang、iang、uang 被读作 an、ian、uan。结字韵则是入声韵③④。游汝杰主编的《地方戏音韵研究》中也持这种观点。而张亭指出黄梅戏的韵辙有九个:上、下、起、落、求、面、带、倒、定。可以看出这九字韵包含在"十三辙"中,只是缺少了"东、葵、

① 王希杰:《修辞学导论》,杭州:浙江教育出版社,2000 年,第 555 页。
② 王建浩:《中国戏曲剧本语言研究》,上海大学博士学位论文,2015 年,第 56 页。
③ 班友书:黄梅戏语言音韵初探(二续),载《黄梅戏艺术》1982 年第 1 期。
④ 班友书:黄梅戏语言音韵初探(续完),载《黄梅戏艺术》1982 年第 2 期。

固、结"这四个韵①。

关于"十三韵"与安庆方言韵母的关系,游汝杰进行过详细讨论,总结出各类韵辙与安庆方言韵母的对应关系,如下表所示②：

韵辙	安庆方言韵母	例字
面	an、ien、on、uan、üen、uon	班、烟、般、湾、剜、渊
上	an(ang)、ian(iang)、uan(uang)	帮、央、汪
定	en、in、un、ün	奔、阴、温、熏
东	ong、iong、uong	绷、翁、雍
起	i	衣
葵	ei、uei	悲、威
代	ai、iai、uai	皑、崖、歪
下	a、ia、ua、ar	巴、涯、挖、耳
道	ao、iao	包、腰
求	eu、ieu	兜、忧
过	o、uo、io	波、窝、药
固	u、ü	乌、迂
结	ê、ie、uê、üe	北、叶、国、月

根据韵辙包含字数的多少、人们使用的频率,可以把这"十三辙"分为热辙和冷辙。所谓"热辙",又叫"宽韵",指韵字多,人们喜欢用的韵辙。如黄梅戏中"面、定"二韵是最大、最红的韵辙。反之,"窄韵"的韵字少,人们较少使用,就形成了冷辙,如"葵、东"二韵。

同时,根据韵部的响亮程度可以分为响韵和暗韵。正如戏曲艺人所说的"'衣希'不张嘴,'姑苏'难放腔"。这句话就是说由于这些韵部演唱时口型放不开,造成行腔的困难。

① 张亭:《黄梅戏有九字韵》,见丁盛安主编:《黄梅戏那些事:1992—2009安庆广播电视报珍藏版》,安庆:安庆广播电视报社,2009年,第28页。

② 游汝杰:《地方戏曲音韵研究》,北京:商务印书馆,2006年,第341~355页。

根据开头元音的发音口形,现代汉语中的韵母可以分为开口呼、齐齿呼、合口呼、撮口呼四类,简称"四呼"。

凡是不以 i、u、ü 开头的韵母,因为发音时,口腔开度较大,所以被称为"开口呼"韵母。

凡是用 i 开头的韵母,因为发音时,上下齿几乎是对齐的,所以被称为"齐齿呼"韵母。如 i、ia、ie、iao、iou、ian、ing 等。

凡是用 u 开头的韵母,因为发音时双唇合拢,呈圆形,所以被称为"合口呼"韵母。如 u、ua、uo、uai、uei、uan、uang、ueng。

凡是用 ü 开头的韵母,因为发音时,双唇撮拢,呈圆形,所以被称为"撮口呼"韵母。如 ü、üe、üan、ün。

从实际发音来看,开口呼的开口度最大,齐齿呼次之,合口呼、撮口呼的开口度较小。换句话说,韵腹是 u、ü 的,开口度较小,是"暗韵",如黄梅戏唱词中的固韵;韵腹不是 u、ü 的,则开口度较大,可以称为"响韵"。

现在再看一看前文提到的丁盛安列出的九个黄梅戏韵辙,之所以里面不包括"十三辙"中的"东、葵、固、结"这四个韵,可能是因为"葵、东"二韵是冷辙,"固"是暗韵,使用频率本来就不高;而"结"是入声韵,随着语音的发展,入声韵逐渐消失,使用频率也逐渐缩小了。

下面笔者具体来分析黄梅戏唱词的押韵情况。

黄梅戏唱词一般是逢双数句押韵,单数句中的第一句也可以押韵,比如:

(9)劝董郎休要泪涟涟,
　　不必为我把忧担。
　　既然与你夫妻配,
　　哪怕暂时受熬煎。

　　　　　　　　　　　　(《天仙配》)

(10)天宫传旨贬牵牛,
　　好似倾盆雨浇头。
　　杀气腾腾乌云滚滚,

莫奈何我只得跪金殿把王母来求。

(《牛郎织女》)

在安庆方言中,例(9)中加点的"涟"的韵母是[ian],"担"的韵母是[an],"煎"的韵母是[ian],三者同属于面字韵;例(10)中加点的"牛"的韵母是[iou],"求"的韵母是[iou],"头"的韵母是[ou],三者同属求字韵。

黄梅戏唱词还可以押双行韵,每两句为一组,每一组的韵脚相同。如:

(11)槐荫开口把话提,叫声董永你听之。
你与大姐成婚配,槐荫与你做红媒。

(《天仙配》)

例(11)中,前两句中"提"的韵母是[i],"之"的韵母是[ʅ],二者同属起字韵,互相押韵;后两句中"配"和"媒"的韵母都是[ei],二者同属葵字韵,互相押韵。

五、唱词与停顿

什么是停顿(pause)?简单地讲,停顿就是指语流中的间歇,比如邢福义认为"停顿是指人们在进行言语活动时,在词语、句子或段落之间语音上的间歇"[①]。《语言学词典》中也认为"停顿"是"发音过程中出现于邻接的语言单位(如语音、音节、语素、词汇、短语和句子)之间的短暂间歇"[②]。从音系角度讲,停顿属于附着在元音和辅音之上的超音段音位[③]。

邢福义把停顿分为两类:语法停顿和逻辑停顿[④]。

① 邢福义:《现代汉语》,北京:高等教育出版社,1991年,第108页。
② [德]哈杜默德·布斯曼:《语言学词典》,北京:商务印书馆,2007年,第393页。
③ 超音段音位:这一术语由美国结构主义语言学家提出。语音体系中包括音段音位和超音段音位。音段音位,是从音色角度划分出来的具有区别意义的最小语音单位,在语流中有先后顺序,呈线性组合,如元音、辅音;超音段音位,是从区别意义的音长、音高、音强等角度划分出来的,在线性语流中不占位置,一般附着在元辅音音段音位上,与音段音位共同出现,如声调、语调、重音、停顿等。关于超音段音位,后面还会详细来谈。
④ 邢福义:《现代汉语》,北京:高等教育出版社,1991年,第108页。

先来看语法停顿。语法停顿是"为了表现语法单位之间的语法关系所作的停顿","语法停顿不能完全受标点的制约。没有标点的地方,有时也需要停顿;有标点的地方有时也不一定停顿"。"书面上的标点符号大体上可以表示语法停顿的时间"[①]。比如:

(12) 他看见｜雪茄烟店里一个衣冠楚楚的人对着摇曳的火头在点烟。

(邢福义,1991:109)

例(12)中较长的宾语前有停顿,这是一种典型的语法停顿。

毛世桢认为语法停顿一方面把连续的话语切断;另一方面为话语的连续提供三方面条件:"(1)补充气流动力,(2)为说话者组织连续话语提供思考的空间,(3)把连续的话语切隔为某些结构作用或表达作用的片段"[②]。

语法停顿的句法标志主要有下述三类:

第一是标点符号。有句号、问号、感叹号、分号、冒号、逗号、顿号等标点符号的地方往往有停顿。

第二是停顿标记。主要包括停顿助词、迟疑的声音、填充词、重复。赵元任对此进行过探讨。赵元任指出"啊 a,呢 ne,嚜 me,吧 ba"这四个助词都有表示停顿的作用[③]。如:

(13) a. 这个人啊,一定是个好人。　　(赵元任,1979:50)

　　b. 今天 a,我 ia,要——上——,那个那个——理发——,
　　理发铺——,去理——理——理发。

(赵元任,1981:70)

上例中的"啊""a""ia"都是表示停顿的助词,例(13)b 中的"——"表示

[①] 邢福义:《现代汉语》,北京:高等教育出版社,1991年,第108～109页。

[②] 毛世桢:《现代汉语语法停顿初探》,载《华东师范大学学报(哲学社会科学版)》1994年第2期。

[③] 赵元任著:《汉语口语语法》,吕叔湘译,北京:商务印书馆,1979年,第50页。

因迟疑而导致的声音延长,"那个那个"是填充词,"去理发——,理发铺——"与"去理——理——理发"中既使用了声音延长,又使用了重复。

第三是句法位置。

邢福义指出语法停顿主要出现在下面四个位置上[①]:

① 较长的句子成分前后要停,如较长的主语之后,较长的谓语之前和较长的宾语之前要停。

② 较长的联合短语和较长的复指短语之间要停,独立语前后要停,表时空的、表情态的全句修饰语之后要停。

③ 如果有几个"的"(或"地"),前几个"的"(或"地")之后可停,离中心语最近的"的"(或"地")之后一般不停,但中心语较长时这个"的"(或"地")之后可停。

④ 在"主语+是+宾语"句式中,表示判断的,主语后可停,"是"之后不停;表示提请注意的,主语后不停,"是"之后可停。

赵元任指出"整句有主语、谓语两部分,中间用停顿,可能的停顿,或四个停顿助词之一(啊、呐、嚜、吧)隔开"[②]。因此笔者认为还应该加上第五个位置,即主语、谓语之间。

再来看逻辑停顿。

逻辑停顿是"为了突出某个语意或表达某种感情所作的停顿","与说话人的意图和感情有着密切的关系"[③]。比如有一个很著名的案例,英国政治家赖白斯在伦敦参事会进行演讲,主题是"英国劳工的情况"。讲到中间时,他突然停顿下来,取出了表,站在那儿一声不响地望着观众,时间长达1分12秒,其他参事员坐在椅子上互相看着,不知所措。他们甚至猜测赖白斯忘记了演讲词。就在这时,赖白斯突然说:"诸位适才所感觉的局促不安的72秒的时间就是每个普通工人垒起一块砖所用的时间。"这里,赖白斯巧妙地利

① 邢福义:《现代汉语》,北京:高等教育出版社,1991年,第109~110页。
② 赵元任著:《汉语口语语法》,吕叔湘译,北京:商务印书馆,1979年,第44页。
③ 邢福义:《现代汉语》,北京:高等教育出版社,1991年,第110页。

用了逻辑停顿,让所有参事员感受普通工人工作的辛苦。

逻辑停顿和语法停顿可以一致,也可以不一致。如:

(14)谁│是我们最可爱的人呢?我们的部队,我们的战士,我感到│他们│是最可爱的人。

(魏巍《谁是最可爱的人》,转引自邢福义,1991:110)

根据邢福义的分析,例(14)"谁"后面的停顿,既是语法停顿又是逻辑停顿,两者重合了;"他们"后面的停顿则是逻辑停顿[①]。

关于停顿的作用,主要有两个:"一是显示语意,二是显示节奏"[②]。

停顿是表达语意的重要手段之一。在有些情况下,停顿位置的改变,可以带来句子语意的变化,如:

(15)a.什么人家│在山里?("人家",一个名词)

b.什么人│家在山里?("人""家",两个名词)

(邢福义,1991:111)

同日常汉语口语一样,戏曲语言也需要停顿。如王丽指出《女驸马》中冯素贞有一句唱词"我本闺中一钗裙",演员演唱时往往在"我本闺中"后设置停顿[③]。

黄梅戏唱词中的停顿同样可以分为语法停顿和逻辑停顿。

先来看语法停顿。黄梅戏唱词的语法停顿主要有五个标志。

第一,句式。

前文已经指出,在本戏中,黄梅戏唱词多是七字句和十字句,七字句一般是"二二三"式,十字句一般是"三三四"式,如:

① 邢福义:《现代汉语》,北京:高等教育出版社,1991年,第110页。
② 邢福义:《现代汉语》,北京:高等教育出版社,1991年,第110~111页。
③ 王丽:《黄梅戏不同板式的演唱技法初探》,载《安庆师范学院学报》(社会科学版)2016年第35卷第2期。

(16)a. 槐荫｜开口｜把话提，叫声｜董永｜你听之。

（经典剧目《天仙配》）

b. 到如今｜哪来的｜夫妻牵连。

（经典剧目《天仙配》）

实际上这标明的就是七字句和十字句最自然的停顿。京剧名家杜近芳在教导弟子丁晓君时说："我们不能只注意唱好最后的辙、韵，二黄慢板一句七个字或十个字，每句有三个分句，每个分句都有较曲折或华丽的小腔，你必须处理得很细腻，很婉转，很清晰。"①

但是这并不是说所有的七字句和十字句都必须这样停顿，比如七字句也可以在第四字后面停顿，形成"四三"结构，如：

(17)a. 天宫岁月｜太凄清。

b. 她能做主｜能担承。

（严凤英、严少舫 1955 主演《天仙配》）

第二，韵脚。

句尾韵脚的位置恰是停顿之处。这一点很好理解，无需赘述。

句中的平仄严格限定之处也是允许停顿的位置。古人在律诗创作中有一个口诀："一三五不论，二四六分明。"对于七言律诗或者绝句来说，句中逢一、三、五位置上的字，平仄可以不拘，可以用平声，也可以用仄声。而二、四、六位置上的字则必须严格按照平仄要求，该平的不能用仄，该仄的不能用平，平仄不能混用。而"二、四、六"位置往往是七言诗中可以停顿的位置，如"飞流｜直下｜三千（｜）尺，疑是｜银河｜落｜九天"（李白《望庐山瀑布》）。黄梅戏唱词的七字句选择"二二三"式的停顿方式，恰好是与七言诗的要求一脉相承。

第三，衬字。

① 齐致翔：《师道只为痴——丁晓君拜师杜近芳之随想》，载《中国京剧》2012 年第 4 期。

有一类衬字在黄梅戏唱词中标示停顿。这类衬字是为了填充音乐的空白地带。唱词需要停顿,但是音乐不能停,怎么办?这时,就需要衬字来帮忙填充有乐无词的空白地带。如:

(18) 她叫我有急难把难香来烧。

(严凤英、严少舫 1955 主演《天仙配》)

(19) 小女子本性陶,呀子伊子呀,

天天打猪草,伊嗬呀。

《打猪草》

例(18)是在十字句中唱词添加了衬字"来"字,例(19)是在唱词中添加了衬字"呀子伊子呀""伊嗬呀",二者都是为了填充有乐无词的空白地带。

第四,拖腔。

拖腔就是把某一个字的声音拉长。拖腔之处就是允许停顿的位置。如:

(20) 大哥休要泪——淋淋

(严凤英、严少舫 1955 主演《天仙配》)

第五,重复。

重复即把某个字或词重复说一遍。被重复的字后即是停顿的位置。如:

(21) 你我都是苦——苦根生

(严凤英、严少舫 1955 主演《天仙配》)

再来看黄梅戏唱词中的逻辑停顿。

比如王丽指出《女驸马》中冯素贞在唱出"我本闺中……"时,看到公主惊讶、生气的神情,内心由于害怕不敢再说下去,于是形成了停顿[1]。这一停顿就是逻辑停顿。再如:

(22) 七仙女:只要大哥不嫌弃,我愿与你……

[1] 王丽:《黄梅戏不同板式的演唱技法初探》,载《安庆师范学院学报》(社会科学版) 2016 年第 35 卷第 2 期。

（董永：怎样？）

七仙女：……配成婚。

（严凤英、严少舫 1955 主演《天仙配》）

例(22)中，七仙女想要与董永成婚，但是女性的矜持使得她有点不好意思说，所以在说了"我愿与你"后停了下来，在董永的追问下才说出了后半句"配成婚"，来表达自己的真实意图。这里的逻辑停顿是为表现矜持而作。

六、唱词的句式

于会泳指出"句式指唱词和唱腔句子的结构形式；也就是唱词和唱腔的句子格式"①。"戏曲、曲艺声腔都是程式性的音乐体制，所以，各种声腔体系的板腔、曲牌单位中，都本着这种相对固定程式规格的腔词句式"②。他把板腔体戏曲唱词分为两类：基本句式和变化句式。"基本句式"是"同类句式中最常见的、最具规范性的型式"③；"变化句式"是"基本句式的变化形式，是唱词和唱腔基于内容要求而改变基本句式的结果。它能使唱词和唱腔材料得到丰富（以避免单调），布局富于变化（以避免呆板），艺术表现力得以加强"④。七字句或十字句是板腔体戏曲唱词的基本句式，在基本句式的基础上，板腔体唱词可以有很多变化形式。

贯涌指出"'板式变化'体唱词是戏曲文学作者的首要任务"⑤，因为板腔体唱词有一定的句式要求，不完全是生活化的语言，所以需要了解其语言规律与格式要求。

下面我们具体来看黄梅戏小戏和本戏中唱词的句式。

① 于会泳：《腔词关系研究》，北京：中央音乐学院出版社，2008年，第146页。
② 于会泳：《腔词关系研究》，北京：中央音乐学院出版社，2008年，第147页。
③ 于会泳：《腔词关系研究》，北京：中央音乐学院出版社，2008年，第181页。
④ 于会泳：《腔词关系研究》，北京：中央音乐学院出版社，2008年，第187页。
⑤ 贯涌：《戏曲剧作法教程》，北京：文化艺术出版社，2002年，第26页。

(一)小戏的句式

小戏涉及不少声腔。句子以五言、七言为主,但是在同一部小戏中允许使用长短不齐的语言。以《打猪草》①为例来分析。

第一,打猪草调。

打猪草调以五言为主,但会加上衬字。如:

(23)小女子本性陶,呀子伊子呀,
　　天天打猪草,伊嗬呀。
　　昨天去晏了,嗬啥,
　　今天要赶早,呀子伊子呀。

第二,前腔。

前腔同样以五言为主,通常会加上衬字。如:

(24)篮子手中拎,呀子伊子呀,
　　随关两扇门,伊嗬呀。
　　别山我不去,嗬啥,
　　单往猪草林,呀子伊子呀。
　　呀子伊,伊子呀嗬啥,
　　单往猪草林,呀子伊子呀。

前腔中,有时候还会加上衬字,变成六言。如:

(25)(小)老子跳过墙,呀子伊子呀,
　　捉到(个)贼姑娘,伊嗬呀。
　　何苦来害我,嗬啥,
　　害老子为哪桩?呀子伊子呀。
　　呀子伊,伊子呀嗬啥,

① 选自安徽省文化局剧目研究室编:《安徽省黄梅戏传统剧目汇编》(第三集),重印版,1998年,第1~12页。

　　　　害老子为哪桩？呀子伊子呀。

第三，对花调。

对花调以五言为主，兼有三言、七言。如：

　　（26）郎对花，姐对花，
　　　　一对对到田埂下。
　　　　丢下一粒子，
　　　　发了一棵芽。
　　　　么杆子么叶，
　　　　开的什么花？
　　　　结的什么子？
　　　　磨的什么粉？
　　　　做的什么粑？

第四，彩腔对板。

彩腔对板兼有三言、五言、六言。如：

　　（27）八十岁的公公，喜爱什么花？
　　　　面朝东，什么花？
　　　　面朝东，是葵花。

综上所述，小戏语言较为生活化，衬字使用较多。

(二)本戏的句式

下面再来看本戏的句式，以传统剧目《天仙配》[①]为例。

第一，平词。

平词中，七言、八言、九言、十言皆有。如：

① 选自安徽省文化局剧目研究室编:《安徽省黄梅戏传统剧目汇编》(第四集)，重印版，1998年，第1~62页。

(28) 多蒙得舅父爷情高义盛， （十言）

　　偷来裙子我当钱银。 （八言）

　　含悲忍泪寒窑进， （七言）

　　上前来施一礼拜请爹尊。 （十言）

(29) 开言只把姣儿问， （七言）

　　舅父家中可借来银钱？ （九言）

第二，火工。

火工以七言、十言为主，一段唱词中可以兼用各种句式。如：

(30) 你家荒来我家荒， （七言）

　　我家哪有积谷仓？ （七言）

　　一见董永心恼恨， （七言）

　　为什么到我家来借纹银？ （十言）

　　手执家法打一顿， （七言）

　　拷打一顿赶出门。 （七言）

(31) 董永老婆说天话， （七言）

　　一夜能织十匹绫。 （七言）

　　又不是神通与广大， （八言）

　　又不是移山大法家。 （八言）

　　回头只把官保叫， （七言）

　　为父有言听根芽。 （七言）

第三，仙腔。

仙腔以七言、十言为主，一段唱词中可以兼用各种句式。如：

(32) 董永休要泪悲提， （七言）

　　老汉言来听端的： （七言）

　　上无片瓦她不怪你， （八言）

　　下无寸土情愿的。 （七言）

来来来夫妇见过和气礼， （十言）

老汉我愿保你百日夫妻。 （十言）

(33) 我夫孝心惊动天地。 （八言）

司命奏本玉帝知。 （七言）

父王见夫行孝意， （七言）

命我下凡配合夫为妻， （九言）

我与你配合夫妻多和气， （十言）

百日已满，董郎夫，要分离，要分离！

（十言，中间插入"董郎夫"）

(34) 上前带住娘子手， （七言）

你带为夫一同修来一同修。 （十一言）

综上所述，本戏属于板腔体，唱词以整齐的七字句、十字句为主，允许句式有变化。

(三)黄梅戏唱词句式变化的方法

班友书具体讨论了黄梅戏唱词的句式，他指出黄梅戏本戏唱词基本上是整齐的七字句和十字句。但同时还存在两类变化句式，即一般变化和特殊变化[①]。

"一般变化"是指在七字句和十字句的基础上增加"衬字"，但不会增加词组。如：

(35)(在)河坡˘骗走(了)˘书呆子。(班友书，1981)

(36)二爹娘˘(将奴)许马家˘(我)日夜忧愁。(班友书，1981)

例(35)为九字句，是七字句的变化句式；例(36)是十三字句，是十字句的变化句式。括号中均为添加的衬字。

"特殊变化"主要是运用"堆词""堆句"的方法延长词句，允许增加词

① 班友书：《黄梅戏语言音韵初探》，载《黄梅戏艺术》1981年第2期。

组。如：

(37) 非是愚兄（酒醉之后 夸口狂言）说大话，愚兄我不发达不到妹家。

（班友书，1981）

例(37)前半句是七字句的变化句式，增加了"酒醉之后""夸口狂言"两个词组。

于会泳指出唱词句式变化的方法分为两大类，其中"纵向变化的方法，通常有：改变尾字的平仄及韵辙格式；横向变化的方法，通常有：增加字数（衬字）和改变顿逗节奏组织（增加字数和节奏组织的改变都是多样化的）"[①]。黄梅戏唱词主要使用横向变化的方法，即通过增加字数来改变句式。增加字数的方式多种多样，最常用的是添加衬字，如：添加"来""呀子伊子呀"等；还可以使用韵律虚字，如人称代词"我""她"；或者增加词或词组，如例(32)中的"来来来"；或者重复词组，如例(34)中的"一同修"。

七、唱词的节奏

在前文的论述中，笔者反复提到节奏，而且不少学者认为节奏应该是戏曲的核心，比如《中国戏曲通史》中就说："音乐戏剧的基础在于节奏的变化。"[②]

那么什么是节奏呢？

在音乐中，节奏被喻为"音乐的骨架"。张庚、郭汉城也指出"音乐艺术的基本构成要素之一的节奏，与人的内心活动状态有着密切的关系。人的各种不同的内在情绪变化，总是通过各种不同的节奏形态反映出来。例如，叹息常表现为悠长，欢笑则表现为跳跃，激怒则表现为急促等等"[③]。《中国大百

① 于会泳：《腔词关系研究》，北京：中央音乐学院出版社，2008年，第188页。
② 张庚、郭汉城主编：《中国戏曲通史》（下），北京：中国戏剧出版社，2007年，第923页。
③ 张庚、郭汉城主编：《中国戏曲通史》（下），北京：中国戏剧出版社，2007年，第923页。

科全书·音乐舞蹈卷》中对"节奏"的定义是"乐音时值的有组织的顺序,是时值各要素——节拍、重音、休止等相互关系的结合。强弱、快慢、松紧是节奏的决定因素"①;学者李重光认为节奏是音的长短关系②。总体来看,音乐中的节奏主要是由"音高、音强、音长"等超音段音位构成的。

在语言学中,节奏也是一个很重要的概念。早川认为节奏是语言中的"一个能感动人的成分",是指"某种听觉上的刺激,隔着相当固定的间歇,赓续出现,从而造成的一种效果"③。邢福义指出"语音以其音步的回旋、停顿的久暂、韵脚的和谐、平仄的变化等特征,形成明快、晓畅的节奏,体现出语言的音乐美"④。音步与韵脚其实都与停顿有关,笔者在前文已经指出句尾韵脚的位置恰是停顿之处,而音步则是借助停顿来显示节奏,正如邢福义所指出的"朗读诗歌,每个音步后面常有轻短的拖音,接着还有极其短暂的停顿。这样,诗句的节奏性也就显示出来了"⑤。其中平仄与声调有关,而声调是由音高控制的。所以从这个角度来看,语言的节奏同样是由"音高"等超音段音位构成的。

《现代汉语词典》(第6版、第7版)就把音乐中的节奏与语言中的节奏同等看待,指出节奏是"音乐或诗歌中交替出现的有规律的强弱、长短的现象"⑥。

那么戏曲唱词的节奏是如何构成的呢?

冯胜利在总结前人观点的基础上提出"诗歌的节奏原则",即"诗歌的韵

① 陈雅先:《论音乐节奏的表现特性》,载《福建师范大学学报》(哲学社会科学版)1991年第4期。
② 李重光:《简谱乐理知识》,北京:人民音乐出版社,1980年,第2页。
③ [美]塞缪尔·早川、艾伦·早川:《语言学的邀请》,北京:北京大学出版社,2015年,第91页。
④ 邢福义:《现代汉语》,北京:高等教育出版社,1991年,第105页。
⑤ 邢福义:《现代汉语》,北京:高等教育出版社,1991年,第105页。
⑥ 中国社会科学院语言研究所词典编辑室:《现代汉语词典》(第6版),北京:商务印书馆,2012年,第661页。

律由节奏组成,汉语诗歌的节奏主要通过停顿和韵脚来实现"①。笔者基于冯胜利的论述认为戏曲唱词的节奏同样是通过停顿和韵脚来实现的。因为戏曲唱词与诗歌一脉相承,所以诗歌会把其节奏传递给戏曲②。于会泳也指出"在唱词中,语音的轻重变化和长短停顿变化同属于构成节奏的重要因素"③。可见,戏曲唱词的节奏同样与超音段音位有关。

袁行霈指出"合乎规律的重复形成节奏"④,陈本益也指出节奏"是在一定时间间隔里的某种特征的反复",即节奏有两个特征:一个是"一定的时间间隔",一个是"反复出现的特征"⑤。因此,音乐和语言(包括诗歌和戏曲)中的节奏应该是超音段音位的有规律重复。

下面笔者就来谈谈超音段音位与节奏的关系。

先来看音长。

音长是指声音的长短,由发音体振动的时间决定。发音体振动时间持续越久,声音就越长;反之,则越短。

音节的长短与发音速度有关。发音速度越快,单个音节的音长就越短。因此,音长可以制约单位时间内唱词量的多少。王建浩讲过一个故事,梅兰芳同马金凤谈《穆桂英挂帅》时说:"你的这些特点,着实我来不了。戏中有段唱,一唱七八十句,很动人,我们京剧就来不了。如果京剧搬来这段唱,会唱个把钟头的,那就把观众唱困了。"所以豫剧《出征》中"辕门外三声炮"一段唱词共 54 句,改编为京剧时只有 12 句,可见京剧唱腔的节奏比地方戏(豫剧)的节奏慢⑥。这就是说,在相同时间内,可以容纳的京剧唱词字数比豫剧唱词少。因此二者相比,京剧唱词每个字音的音长长,而豫剧唱词每个字音的

① 冯胜利:《汉语韵律诗体学论稿》,北京:商务印书馆,2015 年,第 58 页。
② 张莹:《从韵律看黄梅戏唱词中的"把"字句》,载《安庆师范学院学报》(社会科学版)2016 年第 35 卷第 2 期,第 44～47 页。
③ 于会泳:《腔词关系研究》,北京:中央音乐学院出版社,2008 年,第 99 页。
④ 袁行霈:《中国诗歌艺术研究》,北京:北京大学出版社,1996 年,第 96 页。
⑤ 陈本益:《探索汉语诗歌节奏的一个思路》,载《汉语言文学研究》2011 年第 1 期。
⑥ 王建浩:《中国戏曲剧本语言研究》,上海大学博士学位论文,2015 年,第 315～316 页。

音长短。换句话说,唱词字数的多少与剧种唱腔节奏的快慢有关,在单位时间内,唱腔节奏慢的唱词字数少,唱腔节奏快的唱词字数多。

王建浩认为戏曲善用大段的排比,一个原因在于"排比的句式匀称,音韵铿锵,一气贯下,其作用在于加强语势,提高表达效果。排比用于叙事,可使语意畅达,层次清楚;用于抒情,能收到节奏和谐,感情奔放的效果"[①]。为什么排比句式能够增强语势,达到感情奔放的效果?笔者认为这还是与音长有关。排比句唱词的字数增多,因此每个字音的音长缩短,虽唱腔节奏变快,而节奏快往往给人激情澎湃的感觉。

需要说明的是,发音速度的快慢同样与音长有关。在同样的时间内发出同样字数的音,如果发音速度快,音节的音长就短;反之,发音速度慢,音节的音长就长。

再来看音强。

音强也叫"音量",它与发音体振动幅度的大小有关。发音体振动的幅度在物理学上叫作"振幅"。振幅大,声音就强;反之,则弱。发音体振幅的大小取决于发音时用力的大小,比如击鼓,击得重,产生的音波振幅大,声音就响;击得轻,产生的音波振幅小,声音就轻。人类发音时用力大,呼出的气流冲击发音器官时的力量强,形成的音波振幅大,声音就强,听起来就洪亮;用力小,呼出的气流冲击发音器官时的力量弱,形成的音波振幅小,声音就弱,听起来就比较低沉。

由于音强的这一特性就造成了语言中存在轻重音,重音发音时用力大,轻音发音时用力小。冯胜利根据 McCarthy 与 Prince 提出的"韵律构词学"(Prosodic Morphology)探讨了汉语的韵律词,他认为"人类语言中最小的能够自由运用的韵律单位是音步",音步由音节组成,音步必须是"二分枝"结构,即同时支配两个成分,而且这两个成分在语音上必须一轻一重。因此,冯胜利把音步看作"最小的一个'轻重'片段",是"语言节律中最基本的角

① 王建浩:《中国戏曲剧本语言研究》,上海大学博士学位论文,2015 年,第 148 页。

色"。① 从这个角度看,音强是构成节奏的基础。正是因为有了音强,声音才有了高低轻重的起伏变化。

声音的轻重差别具有辨义作用②。例如:当我们把"老子"中的"子"重读时,"老子"就指"春秋时期,道家学派创始人李耳",而把"老子"中的"子"轻读时,则表示父亲,或男性的自称。因此,处理好唱词发音的轻重音问题对于唱词语义的明晰非常重要。

最后来看音高。

音高与声波的振动频率有关。声波振动频率高,听起来声音就高;振动频率低,听起来声音就低。语言中的声调和语调就是由音高构成的。笔者在前文中指出平仄是由声调决定的。因此,唱词的节奏与音高也有关系。

通过上面的讨论,笔者认为语音的轻重变化是由音强控制的,语言的长短快慢是由音长控制的,语言的平仄是由音高控制的,而语流中的间歇则造成了停顿。因此,音强、音长、音高、停顿都与节奏有关。

赵毅衡指出除上述四种因素外,"音质(发音方式)""音节的存在(即音节数目)"同样能构成节奏③。

下面先来看音质。为了把问题谈清楚,我们有必要先来看看什么是音质,它与发音方式有什么联系。在语音学中,音质是指声音的性质、特色,是语音最重要的属性。音质不能单独存在,只有负载音高、音长、音强这些非音段特征时,才能在语流中出现。一般来讲,发音体不同、发音方法不同、共鸣器形状不同都会造成音质的不同。以胡琴为例,同一把胡琴,拴上丝弦和金属弦,用同样的弓去拉,发出的声音不同,这是由发音体不同造成的;同一把胡琴的同一根弦,用弓拉和用手指弹,发出的声音不同,这是因为发音方法不同;二胡和京胡绑上同样的弦,用同样的弓拉,发出的声音也不同,这是因为二胡与京胡的琴筒(共鸣器)大小、形状不同。对人类语言来讲,发音体主要

① 冯胜利:《论汉语的"韵律词"》,载《中国社会科学》1996年第1期。
② 但也有学者认为轻音与音高、音长有关。笔者在重音部分再详细讨论。
③ 赵毅衡:《汉语诗歌节奏结构初探》,载《徐州师范学院学报》1979年第1期。

有唇、舌、声带,共鸣腔主要有咽腔和口腔,发音方法主要有"闭塞"和"摩擦"。不同的元音是共鸣腔的不同形状造成的,比如嘴唇不圆,把嘴合拢,舌头尽量往前伸,发出来的音就是汉语中的韵母[i],如果此时再把舌头尽量往后缩,把嘴唇撮圆,发出来的音就汉语中的韵母[u]。而不同的辅音是由发音部位和发音方法不同造成的。比如双唇紧闭,形成阻碍,然后再让气流冲出,就可以发出汉语中的辅音[b][p][m]。辅音的作用主要是形成不同的词语,如"补"和"朴"的读音不同就是因为音节开头的辅音不同,前者是[b],后者是[p],而二者的韵母都是[u]。充当声母的辅音相同的话可以形成双声词,如《诗经》中的"参差""踟蹰""荏苒""流离"等都是双声词,它们声母相同而韵不同,双声词会带来音乐的美感,但与节奏的关系并不大。而元音关系着押韵,赵毅衡把韵看作"音质节奏"①,笔者在前文中指出韵脚的位置恰是停顿之处,因为不同的元音是由共鸣腔的不同形状造成的,所以音质可以影响节奏。

再来看音节的存在(音节数目)。古体诗往往有音节数目的限制,如唐诗中的五言律诗(或绝句)、七言律诗(或绝句)。笔者在前文中指出黄梅戏唱词也是有音节数目限制的,比如本戏往往以七字句和十字句为主。因此,音节数目应该也在节奏中起着作用。

综上所述,笔者认为与黄梅戏唱词节奏有关的要素有六个,即音质、音强、音长、音高、停顿、音节数目。关于黄梅戏唱词的节奏类型,以及黄梅戏唱词节奏的构成,笔者在下一章来谈。

八、唱词的重音

重音是与"轻声"相对的一个概念,也是语言学中一个很重要的概念。

笔者在前文中指出语言中的轻重音由音强控制,主要取决于发音时用力的大小。如果发音时用力大,那么音量就大,该音节的音就重。但是也有不少学者指出重音不完全由音强决定。如吴天惠指出"普通话的重读音节首先

① 赵毅衡:《汉语诗歌节奏不是由顿构成的》,载《社会科学辑刊》1979 年第 1 期。

是加大音域和延长时长,其次才是增加强度"①。杨璐通过声学分析也指出"时长、音高、调型、调域都对听感上的'重'有所贡献"②。这就说明重音的实现可以通过多种途径,而最常用的就是延长时长或者加大音量。

虽然学界对于重音的定义和性质还有诸多争议,但是对于重音的分类却是一致的,即把重音分为词重音和句重音。在国际上,重音被称为prominence,词重音被称为stress,高于词层次(即短语层次和句子层次)的重音统称为accent,其中句重音被称为nuclear accent(核心重音)。下面,笔者分别讨论词重音和句重音的声学表现及作用。

(一)词重音

Agaach M. C. Sluijter 等认为,从发音的角度来看,重读音节发音时用力较大,因此用力(effort)是词重音(stress)发音生理方面的相关物。但是,重读音节这个单一的发音特征(用力)对应着较多的声学相关物,词重音(stress)声学参数主要有:时长(duration)、频谱倾斜(spectal tilt)、元音品质(vowel quality)和强度(intensity)。而且"从直觉的角度来看,上述声学参数对 stress 知觉的贡献是不一样,时长的贡献最大,其次是频谱倾斜,然后是元音品质,最后是强度"③。

在英语等印欧语系中有词重音(stress),是大家都认可的观点,词重音(stress)在这类语言中有辨义作用,如英语单词 content,当重音在第一个音节上,读作[ˈkɒntent]时,是名词,表示内容、目录;当重音在第二个音节上,读作[ˈkəntent]时,是形容词,表示满足的、满意的。

但在汉语中有没有与英语对等的词重音(stress),还是一个颇具争议的问题。一些学者认为汉语中有与英语对等的词重音(stress)。笔者在前文中,谈到汉语轻声具有辨义作用,比如"东西"一词,"西"字发音的轻重不同,

① 吴天惠:《论普通话超音段音位》,载《西北大学学报》(哲学社会科学版)1984 年第 1 期。
② 杨璐:《北京话双音节词重音研究》,北京大学硕士研究生学位论文,2011 年,第 57 页。
③ 仲晓波、杨玉芳:《国外关于韵律特征和重音的一些研究》,载《心理学报》1999 年第 31 卷第 4 期。

就会导致整个词义发生变化。如果"西"读原调[55](即阴平),"东西"表示方位"东方和西方";如果"西"读轻声,"东西"则泛指各种事物。而在西方音系学理论中"轻重"是一组相对的概念,有轻必有重,大多数学者据此认为汉语中有与英语对等的词重音(stress),如黎锦熙、赵元任、林茂灿、曹剑芬、冯胜利、端木三、王韫佳、王志洁和徐来娣等;与之相反,还有小部分学者认为汉语中有"轻音",但没有词重音(stress),如高名凯和石安石等。

认为汉语中有词重音(stress)的学者又进一步探讨了音节的轻重等级,有的学者将音节的轻重分为三个等级,即重音、中重音、轻音,如吴天惠和邢福义。比如吴天惠认为"白石桥、葱油饼、王府井"就是"中+轻+重"模式,而"大老虎、热烧饼、甜甘蔗"则是"中+重+轻"模式①。不过在汉语中是否存在中重音同样存在争议。

关于汉语词重音(stress)的另一个争议问题是词重音的所处位置。很多学者认为汉语词语中的重音位置是固定的,比如吴天惠就指出"这些重位模式一般是定型的,具有一定的强制性,不允许任意改动,改动了就没有普通话的味道了"②,还有学者认为重音模式并未定型,即重音居于什么位置是不固定的。徐来娣梳理了目前学界对于双音词重音模式的三种观点:一是"后重型",即双音节词中的后一个音节重;二是"前重型",即双音节词中的前一个音节重;三是"双重型"(或"等重型""重重型")。她在此基础上指出"众多学者采用不同的研究方法,或是基于直觉内省的理性研究,或是基于声学实验的实证分析,或是基于节律音系学和优选音系学的理论探索,往往会得出各自不同、甚至相互矛盾的结论。谁都无法令人信服地拟构汉语正常词重音的统一模式——'前重'、'后重'或'等重',加之普通的汉语操用者对此没有特别明确的心理感知。这一点充分证明,不带轻声的汉语双音节词的重音模式是一种极为特殊的重音类型,它没有'左重'、'右重'和'等重'的固定模式,而是具有一种在音系学意义上的'双重'模式。当然,这种'双

① 吴天惠:《论普通话超音段音位》,载《西北大学学报》(哲学社会科学版)1984年第1期。
② 吴天惠:《论普通话超音段音位》,载《西北大学学报(哲学社会科学版)》1984年第1期。

重'模式在生理声学特征上大多可能表现为'左重'或'右重',偶尔也可能表现为'等重'"①。

即使那些认为汉语词重音(stress)有固定模式的学者也意识到这些规律具有局限性,如邢福义指出"当某个词进入一个较大的言语片段后,轻重音可能会出现一些变化",如"知道""看见"读为"中重",而在"不知道""没看见"中,读为"重轻"或"轻重"②。杨璐也发现"对每一个具体的双音节词而言,判断其重音位置比较容易。一旦将双音节词放入句子中,重音位置就相对模糊,不易判断,同时规律性会变弱——即出现在句子的不同位置时,同一个词的重音模式不一定完全相同"③。

综上所述,关于词重音(stress),目前学界还没有形成完全一致的看法。但是可以肯定的是,汉语中有一部分词语是不能重读的。学者们经常提到的有代词:我、你、他等;助词:的、地、得、着、了、过;语气词:吧、哪、吗、嘛、啊、呀、哇、呢、啦;单音节方位词:里、上、下、头、面;趋向动词:来、去、起来、下去;量词:个;介词:从、向、把、被;构词后缀:子、头、们;动词:是、有。

这里还需要指出的是,关于轻声的性质同样存在争议,有人则把轻声看成第五种声调,与音高有关;有人则认为轻声的本质特征是语音短,与时长有关;还有人认为"读音短是由语音弱化引起的,读音弱才是轻声最本质的语音特征"④。

徐来娣认为,"非重读音节(轻声)在汉语词的韵律结构中处于突出的醒目地位"。汉语中的轻声与英语等重音语言中的重音一样,具有"凝聚功能"和"辨义功能"。"汉语轻声的凝聚功能指汉语词的轻声音节通过声调缺失和音长缩短等语音手段弱读轻声音节,形成词中的非重读成分。它们如同粘(黏)合剂,将原本字字重读、各自突出的松散型汉语词凝聚成一个相对紧凑

① 徐来娣:《汉语词重音若干基本理论问题研究》,载《外语学刊》2016年第4期。
② 邢福义:《现代汉语》,北京:高等教育出版社,1991年,第100页。
③ 杨璐:《北京话双音节词重音研究》,北京大学硕士研究生学位论文,2011年,第13页。
④ 吴天惠:《论普通话超音段音位》,载《西北大学学报》(哲学社会科学版)1984年第1期。

的语音单位"。"汉语轻声的辨义功能指汉语轻声具有区别词义和词类的作用"。如：dì dao（地道）是形容词,表示"真正的、纯粹",而 dì dào（地道）则是名词,表示"在地面下掘成的交通坑道"①。

综上所述,汉语中是否有词重音（stress）在学界并没有形成共识,这就说明词重音（stress）在汉语中至少不是居于显赫位置。而轻声是大家普遍认可的汉语词语中的一种语音现象,所以说话时可以不管词重音（stress）,但是一定不能忽视轻声。

（二）句重音

邢福义指出句重音"指一句话里读得较重的词或短语"②。仲晓波、杨玉芳指出句重音（accent）的声学相关物是音高变化（pitch movement）,其知觉特征是突出感或醒目感,能够导致这种突出感的音高变化有多种类型,如：升、降、升降和降升。而且,句子层次的重音一般都伴有时长的明显增加③。

学者们一般把句重音分为语法重音（accent）和逻辑重音,如吴天惠和邢福义。还有一些学者把句重音分为焦点重音（focal accent）和对比重音（contrastive accent）,前者强调新信息,后者强调相关信息。

语法重音是"根据句子的语法结构,用自然音量读成的重音","因句子结构类型的不同,语法重音所处的位置会随之不同"④。比如在"修饰语+中心语"结构中,修饰语重于中心语,例如"鲜艳的红领巾""认真地思考",其中作定语的"鲜艳"、作状语的"认真"都是修饰语。因此,在语音上要重于中心语"红领巾"和"思考"。

逻辑重音是"为了突出语意重点或为了表达强烈感情而加强音量读出来

① 徐来娣：《汉语词重音若干基本理论问题研究》,载《外语学刊》2016 年第 4 期。
② 邢福义：《现代汉语》,北京：高等教育出版社,1991 年,第 100 页。
③ 仲晓波、杨玉芳：《国外关于韵律特征和重音的一些研究》,载《心理学报》1999 年第 31 卷第 4 期。
④ 邢福义：《现代汉语》,北京：高等教育出版社,1991 年,第 100 页。

的重音"①。

邢福义指出语法重音可以和逻辑重音重合,当二者不一致时,"语法重音要服从于逻辑重音"②,比如按照语法重音规律,疑问代词在句子中要重读,但当疑问代词遇到句中的逻辑重音获得者时,则会让出自己的重音地位,我们来看一个例子:

(38) 我问的是他骂了谁?

这句话如果强调的是骂人对象"他",那么"他"就获得逻辑重音,在这种情况下疑问代词"谁"就不能再重读了。

笔者在前文中指出,声音的轻重差别具有辨义作用。因此,如何在演唱时体现自然语言的轻重音也是一个很重要的问题。如果轻重位置安排不当,就会影响对语义的理解。如于会泳指出语言中的重音必须与音乐节拍中的强拍位置相配,轻音则与音乐节拍中的弱拍位置相配,否则就会造成"轻重颠倒","在辨义作用较强的场合,创腔者如果把习惯轻重音位置弄颠倒,其结果是使人听错唱词原意"③。

戏曲节拍通过"板眼"来表示,主要有五种:一板三眼、一板二眼、一板一眼、有板无眼、无板无眼(散板)。但是关于"板眼"的解释却有不同观点。最为流行的说法是将"板眼"和西方的节拍体系画等号,认为"板"相当于强拍,"眼"相当于次强拍或弱拍。根据杜亚雄的考察,这一说法最早由杨荫浏提出,"一板或一眼,都是一拍;但一般说来,板代表强拍,眼代表弱拍"。比如"一板三眼"大致相当于西方音乐中的 4/4 拍,其中第一拍(强拍)为板,第二拍(弱拍)为头眼,第三拍(次强拍)为中眼,第四拍(弱拍)为末眼,构成"强、弱、次强、弱"节奏;"一板二眼"大致相当于西方音乐中的 3/4 拍,第一个拍子(强拍)为板,第二拍和第三拍(弱拍)为眼,构成"强、弱、弱"节奏;"一板一眼"

① 邢福义:《现代汉语》,北京:高等教育出版社,1991 年,第 102 页。
② 邢福义:《现代汉语》,北京:高等教育出版社,1991 年,第 102 页。
③ 于会泳:《腔词关系研究》,北京:中央音乐学院出版社,2008 年,第 103 页。

大致相当于西方音乐中的 2/4 拍,第一拍(强拍)为板,第二拍(弱拍)为眼,构成"强、弱"节奏;"有板无眼"大致相当于西方音乐中的 1/4 拍,只有强拍,没有弱拍;"无板无眼"是民族音乐中最有特色的一种板式,强弱拍的位置并不固定,按乐曲的风格、演奏者的情绪及表达的需要而决定①。

杜亚雄通过调查研究指出,"板不是强拍,眼也不是弱拍,中国传统音乐中强、弱拍出现有不同于西洋音乐中的节拍体系的规律",而且"在历史文献中,讲板眼从来不和轻重、强弱联系,而讲轻重、强弱也从来不和板眼联系",如明代王骥德在 1625 年出版的《方诸馆曲律》中指出"盖凡曲,句有长短,字有多寡,调有紧慢,一视板以为节制,故称之'板眼'"。"清代音乐家徐大椿在《乐府传声》中说:'板之设,所以节字句、排腔调、齐人声也'。"据此,杜亚雄指出"板眼"起"衡量乐音长度的作用",而与强弱、轻重没有关系②。

不过即使"板""眼"不能与强拍、弱拍画等号,中国传统音乐中也有强拍、弱拍,只是与西方音乐的节拍体系不同而已。如杜亚雄就指出"中国传统音乐的板眼体系中只有'时值重音'、'音高重音'和'感情重音',没有、也不可能有'节拍重音'。中国音乐板式体系中的'板'、'眼',不能和西洋音乐'小节'中的强弱拍混淆,'板'非'强拍','眼'非'弱拍'"③。

下面,我们来看看音乐中的几种重音,即"节拍重音""时值重音""音高重音"和"感情重音"。"节拍重音"也叫"力度重音",指该音处于小节的重音位置,因而较强。"时值重音"即该音比其他音长;"音高重音"指该音比其他音高;"感情重音"指音乐的创作或表演者根据感情需要而故意加以强调的音,类似于语言中的"逻辑重音",没有固定的位置。在西方,作曲者往往会在乐谱上标记重音记号">"、保持音记号"—"等来表示作品中的"感情重音"。而中国传统音乐中一般都不标出,表演者可按照自己的理解进行处理。根据杜亚雄的观点,虽然中国传统音乐没有"节拍重音",但是有"时值重音""音高

① 杜亚雄:《板非强拍,眼非弱拍》,载《黄钟(中国·武汉音乐学院学报)》2009 年第 4 期。
② 杜亚雄:《板非强拍,眼非弱拍》,载《黄钟(中国·武汉音乐学院学报)》2009 年第 4 期。
③ 杜亚雄:《板非强拍,眼非弱拍》,载《黄钟(中国·武汉音乐学院学报)》2009 年第 4 期。

重音"和"感情重音"。这就说明中国传统音乐中存在强拍和弱拍位置,因此同样需要考虑轻重音与强弱拍的配合问题。

随着西方音乐理论的传入,现在的戏曲大多通过西方节拍体系记音,因此也开始具有"节拍重音"的概念。

下面,我们看看黄梅戏唱词与四种重音(节拍重音、时值重音、音高重音、逻辑重音)的配合。

第一,节拍重音。

杜亚雄指出"在无论使用何种语言延长的声乐作品中,作为文学部分的歌词和作为音乐部分的曲调都是像'氯'和'钠'两种元素化合成'盐'一样,密切地结合在一起构成一种物质,成为一个事物的两个方面"①。

王丽指出黄梅戏声腔中的[八板(火攻)]和[三行]节拍都为1/4拍,只有强拍。其中[三行]节拍也叫"快数板",是黄梅戏声腔中最快的一种,基本上一个字一个音;[平词]节拍多为4/4拍,表示一个四分音符为一拍,每小节四拍,构成"强、弱、次强、弱"节奏;黄梅戏声腔中的[花腔]和[二行]节拍为2/4拍,表示一个四分音符为一拍,每小节两拍,形成"强、弱"节奏②。

唱词中处于强拍上的字自然获得节拍重音。如《夫妻观灯》(引自王丽,2016):

$$
\begin{array}{c|c|c|c}
3\ \dot{1}\ 6\dot{1}\ 5 & 6.5\ 3 & 3\ \dot{1}\ 6\dot{1}\ 5 & 6.5\ 3 \\
\text{(妻)正 哪} & \text{月} & \text{十 啊} & \text{五}
\end{array}
$$

我们可以看到,上面唱词中的每一个字都居于强拍上,所以获得节拍重音。

第二,时值重音。

时值较长的音会产生较强的感觉,被称为"时值重音",即所谓"凡是长的,就是强的"。该重音也可以叫作"时长重音"。

① 杜亚雄:《中西诗歌格律和音乐节拍特征之比较》,载《美育学刊》2011年第4期。
② 王丽:《黄梅戏不同板式的演唱技法初探》,载《安庆师范学院学报》(社会科学版)2016年第35卷第2期。

比如句末就是一个比较容易获得时值重音的位置。翁颖萍在讨论歌词语言时指出:"为了更好地表现作品的思想内容,在给歌曲谱曲的时候,一般都会使旋律的乐句与歌词的句子保持基本一致。而旋律乐句的最后一个音一般来说时值都会相对较长,这样有利于演唱者更好地换气,且有利于情感的表达。与此同时,歌词句子的最后一个字或词的时值也就相应延长了。"① 在戏曲唱词中,重音同样可以通过时长来实现,句末是最容易获得时值重音的位置。这就是我们一提到戏曲时就会想到它"咿咿呀呀的拖腔"的原因。

第三,音高重音。

音高重音多用于[二行]节拍。王丽指出"[二行]也叫数板,节拍为2/4,多在弱拍开口"②。弱拍起唱后马上进入强拍,可以形成一种冲力,听觉上就很容易突出强拍上的字。

第四,逻辑重音。

逻辑重音多用于散板。王丽指出[散板]节拍自由,"但由于剧情、人物不同,散板演唱的节奏、强弱、吐字以及气口处理都会有很大的不同"③。

本章主要讨论黄梅戏的语言特点。因为诗、词、曲一脉相承,所以三者在"诗的本质上是相同的",但是三者又有区别。戏曲是集文学、音乐、美术、舞蹈、武术、杂技于一身的艺术,演员要综合运用"唱、念、做、打(舞)"等多种表演手段,作为戏曲中的一员,黄梅戏也不例外。戏曲中的"唱"是语言与音乐相结合的产物,马威甚至把"唱词"称为"能唱的诗"④。黄梅戏包括板腔体本戏和花腔小戏。花腔小戏属于"民歌体",唱词长短不齐;本戏属于"板腔体",唱词一般是整齐的七字句和十字句。黄梅戏唱词语言具有三大特点:文学

① 翁颖萍:《论歌词语言光杆动词"把"字句的生成机制》,载《现代语文》2016年第4期。
② 王丽:《黄梅戏不同板式的演唱技法初探》,载《安庆师范学院学报》(社会科学版)2016年第35卷第2期。
③ 王丽:《黄梅戏不同板式的演唱技法初探》,载《安庆师范学院学报》(社会科学版)2016年第35卷第2期。
④ 马威:《能唱的诗——谈戏剧语言的音乐性》,载《当代戏剧》1985年第4期。

性、音乐性、舞台性。作为文学语言,黄梅戏唱词中允许违反常规汉语口语语法规则,形成不同于汉语口语的语法现象。唱词的音乐性表现在平仄、押韵、句式、节奏等方面,这就要求"字正腔圆""依字行腔",即音乐旋律必须与安庆方言字调相一致,注重利用押韵来创造黄梅戏唱词语言的美感,善于利用语法停顿和逻辑停顿来表情达意,根据重音合理安排不同的声腔。舞台性则要求黄梅戏唱词的语言具有动作性和性格化,用语言展示人物行动和刻画人物性格。

第三章　黄梅戏唱词的句法结构

一、句法结构

在现代汉语语法中,语法单位一般分为语素、词、短语和句子。语素是构词单位,是语言中最小的音义结合体。词是能够独立运用的最小的语言单位,是构成短语和句子的备用单位。一部分词和大多数短语加上句调就可以构成句子。

其中,词与词相互组合构成短语和句子,在这个过程中形成的结构就是句法结构。句法结构可以是词组也可以独立成句,比如"他去上海"这个句法结构就可以独立成句。

笔者把戏曲唱词中的一行看作一句,一般由逗号或者句号标示。如:

(1)功名不用钱来买,

　　老爷夫文才好必中高魁。

　　　　　　　　　　　　(《罗帕记》)

上例中上下两行是两个句子。上行为单句,可以分为主语和谓语两部分,主语是"功名",谓语是"不用钱买"。"功名"为名词,"买"为动词,"买"前有两个状语,一个是介宾短语"用钱",一个是否定副词"不";下行为复句,可以增加关联词"因为……所以……",即"因为老爷夫文才好,所以必中高魁",是典型的因果关系复句。因此,黄梅戏唱词中的每个句子可以是单句也可以

是复句。

本章笔者就来分析黄梅戏唱词的句法结构,揭示黄梅戏唱词句子的句法构造。由于句法结构的基本构造单位是词,所以笔者就先从词来谈起。

二、唱词中的词类

关于词类的划分标准还有争议,目前主要有意义说、形态说、语法功能说三种看法。这里笔者采用"语法功能说",主要考察"词的组合能力",即"能跟一些什么词语发生组合关系,不能跟一些什么词语发生组合关系",以及"词的造句功能",即词"能不能充当句子成分,能充当什么句子成分"[①]。

句子成分是句子结构的组成部分,由词和短语充当,句子成分一般分为八种:主语、谓语、谓语中心语(述语)、宾语、补语、定语、状语、中心语。除此之外,还有与其他成分不具有结构关系的独立语。

根据能否充当句子成分,现代汉语中的词可以分为实词和虚词。能够充当句子成分的是实词;不能充当句子成分,只有语法意义的就是虚词。实词一般分为名词、动词、形容词、数词、量词、副词、代词、拟声词、叹词;虚词一般分为介词、连词、助词、语气词。

下面笔者来考察黄梅戏传统剧目[②],讨论黄梅戏唱词中各类词的语法功能和造句功能。

(一)名词

从语义上看,名词有表示人或事物的,如:娘、恩爹、爹尊、母亲、师母、为夫、为婆、丫鬟、小厮、家院、苍天爷、夫妻、手儿、书文、书信、真言、花台、楼台、洪雨、百花、罗帕宝、圣贤、冤情、衣衿、香花墨、银子、银两、皂角树、皇榜、科场、乡邻、闺女、新人、监牢、监、差(指差错)、端的、书、刀、目、家、庄;表示时间

[①] 邢福义:《现代汉语》,北京:高等教育出版社,1991年,第266页。
[②] 选自安徽省文化局剧目研究室编:《安徽省黄梅戏传统剧目汇编》(第一集、第二集),重印版,1998年。

的,如:清晨、从前、大比年、昨日、昨夜晚、昔日、每日、三月、乾隆五十三年、半时辰;表示处所的,如:花园、府、圣堂、后堂、京都、京城;表示方位的,如:前面、外面①。

黄梅戏唱词中的名词可以是转喻用法。如:

(2)a.儿到圣堂攻读圣贤。　　　　　　　(《罗帕记》)
　　b.对对金丝水面游。　　　　　　　　(《罗帕记》)

例(2)a中"圣贤"指圣贤写的书。例(2)b中"金丝"指带着金色花纹的鲤鱼,比较"你好比金丝鲤鱼自投网罗"(《血掌记》)。

我们下面来看黄梅戏唱词中名词的语法功能。

先看其组合能力。

第一,能受数量词短语的修饰,数量词短语可以居于名词之前,也可以居于名词之后。如:

(3)a.摘一朵紫荆花奉与千金。　　　　　(《罗帕记》)
　　b.送一盏好香茶好到房前。　　　　　(《罗帕记》)
(4)丫鬟看过酒一杯　　　　　　　　　　(《罗帕记》)

第二,能跟介词组成介宾短语。如:

(5)a.坐在花亭四边看。　　　　　　　　(《罗帕记》)
　　b.每日在府锄草喂马,闲无事在花园担水兴花。
　　　　　　　　　　　　　　　　　　　(《罗帕记》)

第三,能跟方位词组合成方位短语。如:

(6)a.五福堂前受贵衔。　　　　　　　　(《罗帕记》)
　　b.这几天在房中心中不爽。　　　　　(《罗帕记》)

① 我们把这类能够直接与介词组合的方位词语(如"在外面")归入名词。其他如"上、下、里"等不能直接与介词组合的方位词语归入介词。

c.昨日里与丫鬟花园散冈。 　　　　　（《罗帕记》）

　　例(6)a中表示处所的"五福堂"与表示方位的"前"组合;例(6)b中表示事物的"房"与表示方位的"中"组合;例(6)c中表示时间的"昨日"与表示方位的"里"组合。

　　另外,部分名词可以重叠,表示"每"。如:

(7)a.山水相逢路路通。(《乌金记》)
　　b.人人说道黄连苦。(《白扇记》)

　　我们再来看黄梅戏唱词中名词的造句功能。

　　从造句功能上看,名词主要作主语、宾语、定语,有时候名词还可以作谓语、状语。如:

(8)a.姜雄拾起罗帕宝 　　　　　　　　（《罗帕记》）
　　b.祖先爷在阴曹也有光辉 　　　　　（《罗帕记》）
　　c.人的饭食马的草银。 　　　　　　（《罗帕记》）
(9)表我家清平府西河县,我姓王字科举十八名举人。
　　　　　　　　　　　　　　　　　　　（《罗帕记》）
(10)a.你老爷中途路好言相劝 　　　　　（《罗帕记》）
　　b.胜日寻芳泗水滨 　　　　　　　　（《罗帕记》）
　　c.老爷后堂换衣衿 　　　　　　　　（《罗帕记》）
　　d.丫鬟女休见礼一边立站 　　　　　（《罗帕记》）
　　e.撒开大步文昌宫进 　　　　　　　（《罗帕记》）

　　例(8)a、b中中黑体标示的名词"姜雄""祖先爷"作主语;a、b中加点的名词是宾语,其中"罗帕宝""光辉"作动词宾语,"阴曹"作介词宾语,c中的"人""马"作定语;例(9)中加点的"清平府西河县""十八名举人"作谓语,前面可以分别补出动词"在""是";例(10)a-d中"中途路""泗水滨""后堂""一边"作状语,可以补出介词"在"。

　　这里需要讨论的是(10)e中的"文昌宫"。从语义上看,"文昌宫"是其后

动词"进"的受事,用现代汉语一般表述为"进文昌宫"。比较:

(11)a. 望不见老爷后堂进。　　　　　　　　(《锁阳城》)
　　 b. 二娇儿进后堂两眼哭坏。(《罗帕记》)
　　 c. 将身只把后堂进。(《罗帕记》)

从例(11)b—c中可以看到,名词"后堂"与动词"进"可以组成动宾短语"进后堂",也可以在名词前添加介词"把",与动词一起构成状中短语。因此,例(10)e所示的这类结构既可以看作宾语居于动词前,也可以看作状语中省略了介词。黄梅戏唱词中介词省略是一个很常见的现象。因此,我们将例(10)e中的"文昌宫"看作因介词省略而造成的名词作状语。

(二)动词

黄梅戏传统剧目唱词中有现代汉语中存在的各类动词。从语义上看,主要有动作动词,如"往、进、执、占、打、请、起、听、变、看、见、放、劝、逢、继、懂、骇、捆、咔(吃)、整、表、表诉、缺少、商论、学习、攻读、得见、相逢、记得、发达";有心理变化动词,如"爱、恨、恼恨、害怕、骇怕、闻听得、但愿得①";有存在动词,如"有、在";有判断动词"是";有能愿动词,如"能、该、应该、要";有趋向动词,如"上、下、起、起来、进来、出来、下来";有比况动词,如"如、像、好比、犹如是"。

先来看动词的组合能力。

第一,部分动词能带上时态助词"着、了、过"。如:

(12)a. 门前站着老管家。　　　　　　　　(《罗帕记》)
　　 b. 缺少了由头事不好上前。　　　　　　(《罗帕记》)
　　 c. 谯楼上打过二更各宿各安。　　　　　(《罗帕记》)

第二,部分动词可以与否定副词组合,有些还能组成"X不X"格式。如:

① 我们把"但愿得"看作一个词。请看两个例子:但愿得母子们骨肉相逢(《乌金记》)。但愿得张姑爷身骑骏马(《双合镜》)。

(13)a. 骂一声黄州府不如马牛。　　　　　（《张朝宗告漕》）
　　 b. 你女儿不依从与爹爹争下。　　　　（《双合镜》）
(14)a. 行不行去不去商量一声　　　　　　（《乌金记》）
　　 b. 不管他是不是把礼来见　　　　　　（《白扇记》）

第三,部分动词后可以加上趋向动词。如：

(15)a. 低下头来心默论。　　　　　　　　（《血掌记》）
　　 b. 走上前来双膝跪。　　　　　　　　（《血掌记》）
　　 c. 放出内面沙子来。　　　　　　　　（《双合镜》）
　　 d. 八幅罗裙高挂起。　　　　　　　　（《双合镜》）
　　 e. 我与贼子作下对。　　　　　　　　（《张朝宗告漕》）

例(15)e中动词"作对"中间插入了趋向动词"下",这里是将"作对"当作离合词来使用。

第四,某些动词可以重叠,重叠方式可以为"AA""AAA""AAB""AABC""AABB""A一A"。如：

(16)a. 母到前店问问他的情由。　　　　　（《白扇记》）
　　 b. 二娇儿来来来娘有安排。　　　　　（《罗帕记》）
　　 c. 抖抖精神壮壮胆好见大人。　　　　（《乌金记》）①
(17)a. 扯扯拉拉到官前,到官前。　　　　（《乌金记》）
　　 b. 收收捡捡出窑门。　　　　　　　　（《血掌记》）
　　 c. 转面来劝世兄忍忍耐耐。（《花针记》）
(18)a. 文昌宫会一会众位宾朋。　　　　　（《双合镜》）
　　 b. 回头来劝一劝李氏寡人。　　　　　（《乌金记》）

从造句功能上看,黄梅戏唱词中的动词主要作谓语或谓语中心语。有些

① 此例中的"抖抖"是抖的重叠形式,但相应的非重叠形式"抖精神"不能说。这里的"抖抖精神"其实是"精神抖擞"的变形形式。关于成语的变形形式见第三章第三部分。

在现代汉语常规口语中不能带宾语的动词,在黄梅戏唱词中则可以带宾语。如:

(19)多谢了船老板情高义盛。

(三)形容词

形容词主要分为性质形容词和状态形容词。性质形容词,如:红、嫩、小、高、矮、苦、坏、好(与"坏"相对)、破、快、难、好(与"难"相对)、紧、早、能(聪明)、贤、全、周、周全、明、明白、清楚、清亮、无耻、安宁、焦、焦躁、响亮、诧异、仔细、用心、快爽、把稳、慌张、慌忙、窄小、年轻、无数、高厚、高大、肮脏、贤惠、乖巧、假殷勤;状态形容词,如:多少、碎纷纷、纷纷乱、乱纷纷、闹轰轰、明明堂堂、欢欢喜喜、喜喜欢欢。

先看其组合能力。

第一,性质形容词能与程度副词组合。如:

(20)骂一声为官人做事太差。　　　　　　(《双合镜》)

第二,性质形容词与动词组合。如:

(21)为官清正多劳心。　　　　　　　　　(《花针记》)

第三,性质形容词能与量词短语组合。如:

(22)一派的假殷勤笑里藏刀。

另外,性质形容词能够重叠,重叠方式有"AA""ABB""AABB"。如:

(23)a.天保佑小娇儿早早回程。　　　　　(《白扇记》)
　　　b.小小鱼儿也成龙。　　　　　　　　(《罗帕记》)
　　　c.吾神言语牢牢记。　　　　　　　　(《罗帕记》)
　　　d.今日里孤单单去求文才。(《罗帕记》)
　　　e.你看我出家人,到后来,无有儿、无有女,孤孤单单、冷冷
　　　　清清,好不可怜。　　　　　　　　(《双合镜》)

　　　　f. 儿在外娘在家单单孤孤。　　　　　　（《珍珠塔》）

从上例 e、f 可以看到,黄梅戏唱词中的"AABB"重叠式还可以调换位置说成"BBAA"。

　　在黄梅戏唱词中,形容词还能像离合词一样扩展。如:

　　（24）a. 三十晚上高个兴。　　　　　　　　（《锁阳城》）
　　　　　b. 弟妹在此认了真。　　　　　　　　（《乌金记》）

　　从造句功能上看,形容词可以作定语、状语、谓语、宾语、补语。如:

　　（25）a. 埋怨了桐城县无耻赃官。　　（《乌金记》）（定语）
　　　　　b. 将身只把水西门进,大街小巷多少人。
　　　　　　　　　　　　　　　　　　　（《乌金记》）（定语）
　　　　　c. 多买清香来谢神人。　　　　（《乌金记》）（状语）
　　　　　d. 闷闷沉沉上房进　　　　　　（《罗帕记》）（状语）
　　　　　e. 桐城县内事务多。　　　　　（《乌金记》）（谓语）
　　　　　f. 金元儿抛在水娘清清楚楚　　（《白扇记》）（谓语）
　　　　　g. 逢山不知高和矮,逢路不知矮和高。
　　　　　　　　　　　　　　　　　　　（《乌金记》）（宾语）
　　　　　h. 老板拿去看从容。　　　　　（《乌金记》）（补语）
　　　　　i. 看得清来听得明。　　　　　（《锁阳城》）（补语）

（四）数词

　　数词分基数词和序数词。黄梅戏唱词中主要使用基数词,如"一、二、两、三、十九、二十四、几①、众";序数词很少,一般用于表示日期,如"初二"。有时候用基数形式的数词表示次序。如:

　　① 关于"几"的词性还有争议,如邢福义把它归入疑问代词。由于"几"的主要语法功能也是与数词组合,因此笔者仍然把"几"归入数词。

(26)a. 二次只把府门进。　　　　　　　（《乌金记》）
　　 b. 怕的是王府路不走二回。　　　　（《罗帕记》）

例(26)a 中的"二次"指的是第二次；例(26)b 中的"二回"是指第二回。

从组合能力上看。

第一，数词最主要的功能是与量词组合。如：

(27)a. 只见身旁棍一根。　　　　　　　（《罗帕记》）
　　 b. 小姜雄戏店姐说一些谎言。　　　（《罗帕记》）

第二，数词还可以直接与名词组合，既可以居于名词前，也可以居于名词后。如：

(28)a. 又只见一娘子眼泪滔滔。　　　　（《乌金记》）
　　 b. 推开二目朝上看。　　　　　　　（《罗帕记》）
　　 c. 我妻哪里得一信。　　　　　　　（《罗帕记》）
(29)a. 游来游去几千秋。　　　　　　　（《罗帕记》）
　　 b. 一十六岁便登科。　　　　　　　（《乌金记》）[①]
(30) 点人马八十万地动山摇。　　　　　（《张朝宗告漕》）

例(28)和例(29)中数词都居于名词前，不同的是，前者可以添加量词，而后者不能，如"几千秋"在古诗中很常见，表示几千年，即数词"几千"与名词"秋"组合。

第三，数词可以与动词、形容词组合。如：

(31)a. 下街头找不到牛行一踏。　　　　（《张朝宗告漕》）
　　 b. 一去了好几天怎不回还？　　　　（《张朝宗告漕》）
　　 c. 不好不好三不好，我家家爷坐了牢。

　　　　　　　　　　　　　　　　　　　（《张朝宗告漕》）

[①] 对于"岁、年、月"等词的词类归属还有争议，有人归入量词，有人归入名词。由于这些词可以加上"的"作定语，如"十六岁的时候"。因此，笔者将其归入名词。相应地，"一十六岁"就是数词直接与名词组合。

例(31)中的"一""三"后省略了动量词"次",相当于"一次""三次",甚至"一＋动词"后还能再加时态标记"了",如例(31)b所示。

从句法功能上看,数词可以单独作谓语。如：

 (32)强贼上船人十九。 (《白扇记》)

(五)量词

在黄梅戏唱词中,量词有两类:物量词和动量词。物量词,如"斤、枝、朵、个、只、名、口、所、间、粒、点、块、对、道、件、根、顶、匹、条、班、句、把、樽、杯、番(一番心)、阵(风雨一阵)、派、碗、副、些";动量词,如"声、把、回、遍、顿、遭、阵(同行一阵)、番(讨论一番)"。

先来看量词的组合能力。

第一,物量词和动量词都能跟数词组合。

"数词＋物量词"用来计算人、物数量。如：

 (33)a.一枝梅花攀墙栽。 (《罗帕记》)
 b.王员外他生下两点后代。 (《乌金记》)
 c.家院小厮有几个。 (《罗帕记》)

"数词＋动量词"用来计算行为数量。如：

 (34)a.备齐了能行马请老爷一声。 (《罗帕记》)
 b.低下头来心想一遍。 (《罗帕记》)
 c.方才爹爹教训一顿。 (《罗帕记》)

第二,单音节物量词可以重叠,重叠方式为"一AA""AA",重叠后表示"每"或强调"多"。如：

 (35)a.一桩桩、一件件、桩桩件件、赛金儿细说原情。

 (《罗帕记》)
 b.天明亮众宾客个个笑坏。 (《乌金记》)
 c.道道衙门不关门。 (《乌金记》)

d. 口口都有压箱宝财。　　　　　　　　（《乌金记》）

e. 众百花开得好阵阵清香。　　　　　　（《血掌记》）

从造句功能上看,单个量词不能直接使用,但是量词重叠方式可以在句中作主语、定语。

(六)代词

在现代汉语中,代词可以分为三类:人称代词、指示代词、疑问代词。黄梅戏传统剧目唱词中的这三类代词都有。

1. 人称代词

在黄梅戏唱词人称代词中主要包括:我、你、他、她、它、俺、奴、尔、之、别①、自己、咱、人、他人等。

从组合能力上看,代词可以与名词、数量词短语等组合,如"我年迈人""他二人",笔者在下一节量词短语部分再谈。

从造句功能上看,人称代词在句中主要作主语、宾语、定语。如:

(36) a. 人都说儿母子转回河南。　　　　　（《张朝宗告漕》）

b. 我不打他他不招承。　　　　　　　　（《罗帕记》）

c. 丫鬟与我把路引。　　　　　　　　　（《罗帕记》）

d. 他是我的马僮名叫姜雄。　　　　　　（《罗帕记》）

另外,在黄梅戏唱词中,有时候人称代词"之"既不合乎句法要求,也不合乎语义要求,在句中出现只是起凑足音节的作用。如:

(37) a. 鱼骨筒板拿之在手。　　　　　　　（《白扇记》）

b. 囚之在马府内娘不能回家　　　　　（《锁阳城》）

c. 将身儿坐之在马子桶盖　　　　　　（《锁阳城》）

d. 狗骨头埋之在葵花树下　　　　　　（《血掌记》）

① 王力把"别"归入无定代词,由于"别"构成的短语"别的""别人",主要指人或物,笔者将其归入人称代词。

e. 想当初你在家为人不正,藏之在松林内广劫库银。

(《罗帕记》)

有些情况下,"之"还写作"至"。如:

(38)a. 逃难时逃之在福建地界。　　　　　(《罗帕记》)

　　b. 逃难时逃至在福建地界。　　　　　(《罗帕记》)

上述"之"的存在,基本上是为了满足句式"二二三""三三四"的停顿要求。

人称代词"他"也有凑足音节的作用。如:

(39)a. 小娇儿他生来不傲不蠢　　　　　　(《锁阳城》)

　　b. 我姑娘他叫我去送考银。　　　　　(《血掌记》)

上例中的"他"合乎句法与语义的要求。从句法上看,"他"与前面的"小娇儿""我姑娘"组成同位短语,但是删除"他"并不影响句法和语义的完整性。笔者认为这种用法的"他"同样是为了满足句式"二二三""三三四"的停顿要求。

关于停顿等韵律特征对黄梅戏唱词的影响,笔者下一章再讨论。

2. 指示代词

在黄梅戏唱词中,指示代词主要有:此、这、那、这里、这样。

从组合能力上看。

第一,指处所的指示代词可以与介词组合。如:

(40)尊声主母在此等。　　　　　　　　　(《罗帕记》)

第二,指示代词可以与名词、量词、数量词短语组合。如:

(41)a. 试一试此棍灵是不灵。　　　　　　(《锁阳城》)

　　b. 我要那陈赛金有死无生。　　　　　(《罗帕记》)

　　c. 我把那从前事对儿来言。　　　　　(《罗帕记》)

(42)a. 这桩事望仁兄与我测解。　　　　　(《乌金记》)

b. 这几年看破了萧何律条。(《乌金记》)

从造句功能上看,指示代词在句中主要作主语、定语、状语、介词宾语,如:

(43) a. 这是家门大不幸。　　　　　　　　　　(《乌金记》)
　　 b. 莫不是这中间大有冤情?　　　　　　　(《乌金记》)
　　 c. 这样的蠢子要你则甚。　　　　　　　　(《血掌记》)
　　 d. 我这里骂雷龙装聋不听。　　　　　　　(《乌金记》)
　　 e. 在此不把爹爹认,赶到何处找爹尊?　　(《罗帕记》)

3. 疑问代词

在黄梅戏唱词中,疑问代词主要有:谁、何、哪、为什么、么事、甚(姓甚名谁)、怎、怎样等。

从组合能力上看。

第一,疑问代词可以和名词、量词、数量词短语组合。如:

"何"可以与名词组成"何根芽、何人、何话、何日、何所、何处、何事情、何情、何物、何州、何县";"哪"可以与名词、量词、数量词短语组成"哪方、哪宗、哪桩、哪条、哪一个、哪一家";"谁"可以与名词组合成"谁人、谁家",上述组合仍然表示疑问。

"什么"也可以与名词组合,表示否定,如"方陈两家分什么你我,好比是深山中古树一棵"(《张朝宗告漕》)。

第二,疑问代词"哪""为什么"可以与动词或动词性短语组合。如:

(44) a. 哪有做仆的不听主人。　　　　　　　(《罗帕记》)
　　 b. 为什么进店来调戏容颜?　　　　　　(《罗帕记》)

从造句功能上看,例(44)第一种用法中,疑问代词作定语;第二种用法中,疑问代词作状语。除此之外,疑问代词还可以作主语、宾语(动词或介词宾语)。如:

(45) a. 谁知今日又相逢。　　　　　　　　　　（《罗帕记》）

　　 b. 改邪归正怕得是谁。　　　　　　　　　（《罗帕记》）

　　 c. 我主母叫丫鬟事为何来？　　　　　　　（《罗帕记》）

另外，疑问代词有非疑问用法。如：

(46) 骑骏马游御街谁不夸美。　　　　　　　　（《罗帕记》）

例(46)中的"谁"表示任指，指所有的人。

（七）副词

从语义上看，黄梅戏唱词中的副词可以分为下述几类：

表示程度，如：很、太、真、真正、多么、好、好不、更、甚、颇；表示范围，如：俱、都、只、单、单单、总；表示时间，如：一霎时、正在、曾；表示频率，如：才、再、又、也、还、犹、常常；表示否定，如：不、没、未、无、莫、休、毋、非；表示情态、方式，如：突、忙、急忙、忽然间、慢慢、切（切不可）、一心、实实；表示语气，如：原、本、真、定、活、活活、暗、莫非、莫不是、难道、果然、幸得、险一险（差点儿）；表示关联，如：又、却。

从组合能力看。

第一，副词与动词或形容词组合。如：

(47) a. 我的儿险一险冻死在雪前。　　　　　　（《张朝宗告漕》）

　　 b. 等风平和雨住再去散心　　　　　　　　（《罗帕记》）

　　 c. 桃花不红杏花红。　　　　　　　　　　（《罗帕记》）

第二，副词与名词组合。如：

(48) 说出话来倒也才能。　　　　　　　　　　（《乌金记》）

从造句功能上看，黄梅戏唱词中的副词大部分只能充当状语，少数能充当补语。如：

(49) a. 四季花名俱报尽。　　　　　　　　　　（《罗帕记》）

　　 b. 眼看叔叔蓝衣肮脏得很。　　　　　　　（《白扇记》）

c. 婆婆说话诧异得很。　　　　　　　　（《乌金记》）

在黄梅戏唱词中,还可以两个同义副词连用。如:

(50)a. 浑身上俱都是红毡来裹。　　　　　　（《白扇记》）
　　b. 要是风云犹还可,若是雨云打湿衣衿。（《罗帕记》）

黄梅戏唱词中的副词有特殊的重叠形式"一AA"。如:

(51)a. 一心想要告大漕谁敢阻拦?　　　　（《张朝宗告漕》）
　　b. 一心心回娘家躲祸根芽。　　　　　　（《罗帕记》）

(八)介词

刘丹青指出介词可分为前置词和后置词,前置词与后置词可以用在名词短语前后构成"框式介词",如"在……上""从……中""到……里""在……之间""像……""像……似的""……似的"①。

关于"像、似的"这类表示比况的词语,有学者将其归入助词,如黄伯荣、廖序东。而邢福义把前置的"像、似、如"归入动词,而把后置的"似的、一样、一般"归入助词。笔者认为"像"与"在"一样都是"动源前置词",即来源于动词,还保留有动词性。如果句中有其他动词,就作为介词使用。

笔者根据刘丹青的观点,把黄梅戏唱词中的介词也分为前置词和后置词。

先来看前置词,如:在、从、到、为、用、与、对、自、朝、往、叫、被、把(将);比、好比、好一比、似、好似、好一似、如。

从组合能力上看,前置词主要与名词、指示代词、方位短语组合。如:

(52)a. 这几载为夫人容颜变改。　　　　　　（《罗帕记》）
　　b. 在此绩麻带看畜牲。　　　　　　　　（《罗帕记》）
　　c. 老爹爹在朝中官居一品。　　　　　　（《罗帕记》）

① 刘丹青:《汉语中的框式介词》,载《当代语言学》2002年第4期。

从造句功能上看,组成的介词短语可以作状语、补语。如:

(53) a. 小姜雄在马房呼呼大睡。　　　　　　　《罗帕记》
　　　b. 芭蕉刺倒在地俺不管他。　　　　　　　《罗帕记》
　　　c. 我心中似黄连苦断肝肠。　　　　　　　《白扇记》

再来看后置词,如:前、中、里、内、内面、里面、外、边、一般。

从组合能力上看。

第一,后置词可以与名词组合。其中表示方位的后置词可以与处所名词组合,如"桐城县内""月墙下""池中""店里",也可以与时间名词组合。如:

(54) 五百年中生一蛋,一千年后才出鸡。　　《双合镜》

所组成的短语也被称作方位词短语。

第二,后置词可以与量词短语、副词组合。如:

(55) a. 二次里叹的是胡家冤枉。　　　　　　　《白扇记》
　　　b. 私自里放迎春外面逃生。　　　　　　　《张朝宗告漕》

这种用法只限于后置词"里",而且不具有能产性,只限于个别数词与副词。笔者只找到了"二次里""暗地里""私自里"。

从造句功能上看,后置词组成的短语主要作状语、宾语。其中方位词短语既可以作状语也可以作宾语,可以是形容词的宾语,也可以是动词的宾语。如:

(56) a. 我与哥月墙下明镜破了。　　　　　　　《双合镜》
　　　b. 三粒骰子手中用。　　　　　　　　　　《乌金记》
(57) a. 夏日荷花满池中。　　　　　　　　　　《罗帕记》
　　　b. 老爷怒气出店里。　　　　　　　　　　《罗帕记》

比况词只能与名词组合,作动词的宾语。如:

(58) 好像是张郎哥一般容颜。　　　　　　　　《双合镜》

当前置词与后置词作为"框式介词"同时出现,所形成的介词短语可以作状语和补语。如:

(59)a. 这几天在房中心中不爽。　　　　　　(《罗帕记》)
　　 b. 果然是店主东来到房前。　　　　　　(《罗帕记》)

另外,在黄梅戏唱词中,还有带介词的固定格式"从头至尾",这里不再讨论。

黄梅戏唱词中,介词"于"有时候在句法上是多余的。如:

(60)a. 把一派良言语惊吓于她。　　　　　　(《双合镜》)
　　 b. 用铜银五十两谋害于他。　　　　　　(《双合镜》)

(九)连词

连词可能用于连接词、短语、分句和句子。因此,笔者将连词分为词语连词和句间连词。

词语连词,如和、并、又,词语连句可以连接词或短语。如:

(61)a. 花园不见宝和珍。　　　　　　　　　(《罗帕记》)
　　 b. 我儿生来年轻又嫩。　　　　　　　　(《白扇记》)
　　 c. 众三军只哭得又冷又嚎。　　　　　　(《白扇记》)
　　 d. 等风平和雨住再去散心。　　　　　　(《白扇记》)
　　 e. 生两男并一女三个娇生。　　　　　　(《白扇记》)

上例 a 中的"和"连接名词;b 中的"又"连接形容词;c 中的"又"连接形容词和动词;d 中的"和"连接主谓短语;e 中的"并"连接名词短语。

句间连词,如:除非、若、若是、但、又、要是……犹还、纵然、倒、却、慢说、才、倘若、倘然、要、一……二……、带……带……、虽然……还、不是……就是、因此上。句间连词可以连接分句或句子。如:

(62)a. 不想奴除非是铁打心肠。　　　　　　(《罗帕记》)
　　 b. 要是风云犹还可,若是雨云打湿衣衿。(《罗帕记》)

c.带唱道情带找亲娘 　　　　　　　　(《白扇记》)

例(62)中加点的关联词语都是连接复句中的分句。

(63)a.虽然是孟勇人能知礼性,还有句叮咛话紧记在心。
　　　　　　　　　　　　　　　　　　(《罗帕记》)

b.听说老爷去求圆领,但不知带何人陪伴前行?
　　　　　　　　　　　　　　　　　　(《罗帕记》)

例(63)中加点的连词是连接两个句子。

(十)拟声词、叹词

这两类词在黄梅戏唱词中使用频率很低。拟声词,如:冬冬、乓乓、嘻哈哈、叽里卡啦、呀呼嗨;叹词,如:呀、哎。

在黄梅戏唱词中,拟声词的语法功能主要有三个。

第一,拟声词可以与动词组合,在句中作状语。如:

(64)催命鼓不止冬冬响。　　　　　　　(《血掌记》)

第二,拟声词还可以与名词组合,在句中作谓语。如:

(65)耳听得前当坊鱼鼓乓乓。　　　　　(《白扇记》)

第三,拟声词还可以作独立语,可以在句中,也可以在句末。如:

(66)a.一刀去掉叽里卡啦老子九半斤。　(《乌金记》)
　　b.过端阳就把龙呀龙船看。呀呼嗨!　(《白扇记》)

而叹词一般作独立语,放在句首,或者插入句中。如:

(67)a.[叫板]呀!不好了!　　　　　　(《葡萄渡》)
　　b.望不到儿和女……儿和女……
　　　呀……哎……痛在我心……　　　《花针记》

其他的叹词还有"哎呀、哎、唉、妈呀、哎哎唉、啊哎哎"等。

(十一)助词

在词类划分中,助词其实是一个垃圾桶,不能归入其他词类的词都被放入其中。因此,其内部词类是不均质的,没有统一的语法功能。而且关于助词的成员及分类也存在争议,如邢福义把现代汉语中的助词分为四类,即"结构助词",如"的、地、得";"动态助词",如"着、了、过";"复数助词",如"们";"语气助词",如"啊、嘛、呢、吧、罢了"[①]。而黄伯荣、廖序东则将助词分为"结构助词(如的、地、得)、动态助词(着、了、过)、比况助词(似的)、其他助词(所、给、连、们)"[②]。笔者在前面已经指出,比况词由于主要和名词组合,作状语,笔者将其归入介词。

随着研究的深入,学者们将结构助词、动态助词、复数助词"们"、语气助词、焦点标记等都归入语缀。徐杰指出语缀(clitics)"粘(黏)附于短语或句子",是汉语语法系统中"具有全局性影响的特点"之一[③]。

这里先来梳理黄梅戏唱词中具有附着性的词。作为附着词,只能附着在短语、句子的前面或后面。因此,笔者按照句法位置把助词分为两类:前附词与后附词。

先来看前附词。

第一,所。

在黄梅戏传统剧目中,有三个"所",分别作名词、量词、前附词。如:

(68)请问一声二位客官住何所高姓大名? (《罗帕记》)

(69)一所客店在路途。 (《乌金记》)

(70)a.贫与贱富与贵八字所载。(《血掌记》)

　　　b.带奸夫杀我儿所为何来?(《乌金记》)

① 邢福义:《现代汉语》,北京:高等教育出版社,1991年,第279~281页。
② 黄伯荣、廖序东:《现代汉语》(下册),增订二版,北京:高等教育出版社,1997年,第41页。
③ 徐杰:《词缀少但语缀多——汉语语法特点的重新概括》,载《华中师范大学学报》(人文社会科学版)2012年第51卷第2期。

笔者这里讨论的就是例(70)所示的前附词"所"。

先来看例(70)a中的"所"。这类"所"处于动词短语前。

王力指出现代汉语中的"'所'字以附加于及物动词为常","动词后面不再带目的位"①。例(70)a即为这种用法。而黄梅戏唱词中"所"结构的特殊之处在于"所"后动词可以带宾语。如：

(71) a. 昔日有个庄王殿下,所生三个女娇娃。 (《双合镜》)
 b. 所托妻家常话一言难尽。 (《花针记》)
 c. 贤妻有所不知情。 (《花针记》)

例(71)a—c中的"生""托""知"后分别有宾语"三个女娇娃""妻"和"情"。

再看(70)b中的"所"。这类"所"处于介词短语之前,介词限于"为",而且其后带疑问词语。再如：

(72) a. 必显儿不攻书所为那条？ (《花针记》)
 b. 张礼弟身背弹弓所为那桩？ (《凤凰记》)

这类"所"结构往往要满足黄梅戏唱词句式的字数需要。比如例(70)b"所为何来"中的"来"并没有实义,只是为了凑足音节,以满足十字句的"三三四"要求。

但上述两类"所"的共同之处在于都处于谓语部分,而且主语可以不出现。因此,笔者认为黄梅戏唱词中的"所"用在谓语前。

第二,的。

这类"的"的用法相当于现代汉语中的状语标记"地"。可以后附于形容词、副词。如：

(73) a. 苦苦的谋害他所为何情？ (《花针记》)
 b. 略略的改秤斗欺压良民。 (《张朝宗告漕》)

① 王力:《中国语法理论》,见《王力文集》(第一卷),济南:山东教育出版社,1984年,第191页。

第三章 黄梅戏唱词的句法结构

第三,是。

在黄梅戏唱词中,"是"除了作谓语中心语外,还可以作焦点标记,居于焦点成分前。如:

(74) a. 老夫有言你是听。　　　　　　　　(《葡萄渡》)
　　　b. 广东枪杆是真好。　　　　　　　　(《张朝宗告漕》)

例(74)中,"是"处于谓语前,可以删除。

下面再来讨论唱词中的后附词。

第一,结构标记:的、之、得。

在黄梅戏唱词中,"的"可以用在名词、动词、形容词、代词后,如例(75)所示,还可以用在量词短语、动词短语后,如例(76)(77)所示。

(75) a. 人的饭食马的草银。　　　　　　　　(《罗帕记》)
　　　b. 二次里叹的是胡家冤枉。　　　　　　(《白扇记》)
　　　c. 年幼的小薛姣险把命亡。　　　　　　(《白扇记》)
　　　d. 大人台前还你的功名。　　　　　　　(《乌金记》)
(76) a. 全副的好嫁妆陪嫁起来。　　　　　　(《白扇记》)
　　　b. 一派的假殷勤笑里藏刀。　　　　　　(《张朝宗告漕》)
(77) a. 在此等候取当的人。　　　　　　　　(《白扇记》)
　　　b. 这都是为父的真言来讲。　　　　　　(《白扇记》)
　　　c. 打来的财宝开所当坊。　　　　　　　(《白扇记》)

在黄梅戏唱词中,"得"用在动词、形容词后时,动词可以是及物动词,也可以是不及物动词。如:

(78) a. 说得清楚饶你的命。　　　　　　　　(《白扇记》)
　　　b. 哭得妻子泪抛梭。　　　　　　　　　(《乌金记》)
(79) 她比我姑母娘贤惠得多。　　　　　　　(《乌金记》)

第二,时态标记:着、了、过。

在黄梅戏唱词中,"着"只能附着于动词后。如:

(80) a. 门前站着老管家。　　　　　　　　　　（《罗帕记》）
　　　b. 店主东醒转来姜雄来着。　　　　　　　（《罗帕记》）

例(80)中的"着"代表了黄梅戏唱词中"着"的两种用法,分别标为着$_1$和着$_2$。

"着$_1$"表示动作的进行或状态的持续,与现代汉语普通话中的"着"一样。例(80)a表示"站"这一状态的持续。需要指出的是,这类"着"的使用频率并不高,而且主要用在祈使句中。如：

(81) 叫声店姐你且听着:就是画匠难画我,雕匠也难雕我的面
　　　目。　　　　　　　　　　　　　　　　（《罗帕记》）

"着$_2$"相当于现代汉语普通话中的句尾"了",表示动作完成,(68)b中的"来着"就表示"来了"。再如：

(82) a. 先生夫醒转来妻子来着。　　　　　　　（《乌金记》）
　　　b. 我夫醒醒,妻儿来着！　　　　　　　　（《张朝宗告漕》）

黄梅戏唱词中,"着"的这两种用法应该都是受安庆方言的影响。如鲍红在讨论安庆方言中的"着"时就注意到了用于祈使句的"听着"和相当于"着$_2$"的"着"。

句尾"了"在黄梅戏唱词中的使用频率也很低。

再来看"了"的组合能力。

在黄梅戏唱词中,"了"可以附着于动词、动词短语、形容词后。如：

(83) a. 失落了罗帕宝自家的花园。　　　　　　（《罗帕记》）
　　　b. 都只为你生下了千金令媛。　　　　　　（《罗帕记》）
　　　c. 恼恨了老天爷一时变。　　　　　　　　（《罗帕记》）

最后来看黄梅戏唱词中"过"的组合能力。

在黄梅戏唱词中,"过"主要用在动词后,且多为单音节及物动词。如：

(84) a. 俺先前在绿林当过响马。　　　　　　　（《罗帕记》）

b. 昨日里进店来亲眼瞧过。　　　　　　（《罗帕记》）

而且,在黄梅戏唱词中,时态助词"过"和"了"经常连用。如:

　　(85)听谯楼打过了二更二点。　　　　　　（《锁阳城》）

笔者在上文指出,黄梅戏唱词七字句、十字句常见的停顿方式为"二二三""三三四",时态标记可以居于任何一个音组中的动词末尾。以"了"为例。如:

　　(86)a. 见了｜姑爷｜把话明。　　　　　　（《血掌记》）
　　　b. 老贼｜起了｜害人心。　　　　　　　（《血掌记》）
　　　c. 谁知｜鹦哥｜腾了云。　　　　　　　（《血掌记》）
　　(87)a. 请出了｜老母亲｜一同商论。　　　（《双合镜》）
　　　b. 未生男｜只生了｜三个娇娘。　　　　（《双合镜》）
　　　c. 我姑娘｜削了发｜怎能见他?　　　　（《双合镜》）
　　　d. 二次里｜老爹爹｜良心变了。　　　　（《双合镜》）

关于句式对句法结构的影响,笔者下一章再详细讨论。

第三,者。

在黄梅戏唱词中,"者"主要附着在动词短语后。如:

　　(88)a. 上前者一个个有功有赏,退后者一个个定加罪刑。

　　　　　　　　　　　　　　　　　　　　　（《锁阳城》）
　　　b. 哪有个做子者不遵高堂。　　　　　　（《凤凰记》）

王力将"者"归入"被试代词",他指出"在大多数情形之下,'者'字只代表被修饰的'人'字,("者"="之人")并没有任何'先词'"[①]。黄梅戏唱词中,"者"与动词短语构成的短语在功能上相当于"的"字短语。

第四,复数标记:们。

　　[①] 王力:《中国语法理论》,见《王力文集》(第一卷),济南:山东教育出版社,1984年,第291页。

在黄梅戏唱词中,"们"主要与名词组合。如:

(89) a. 家无常礼夫妻们打坐　　　　　　　　(《罗帕记》)
　　　b. 你看你母女们怎样如何?　　　　　　(《罗帕记》)
(90) a. 但愿他儿孙们个个成龙。　　　　　　(《罗帕记》)
　　　b. 每日里兄妹们乡间讨饭。　　　　　　(《花针记》)

与现代汉语口语不同的是,"们"前的名词可以只表示两个人,如例(89)中的"夫妻""母女"。

第五,语气词。

在黄梅戏唱词中,可以使用语气词,比如"吧、哪、哇、呵",一般附着在句尾,但是使用频率不高。如:

(91) a. 没奈何我只得随她去吧,回头来见过了师父当家。
　　　　　　　　　　　　　　　　　　　　(《血掌记》)
　　　b. 叫声三女儿起来了吧。　　　　　　(《张朝宗告漕》)
　　　b. 含悲泪辞丫鬟娘家一奔哪!　　　　(《罗帕记》)
　　　c. 先生夫哇!　　　　　　　　　　　　(《乌金记》)

三、唱词中的短语

在现代汉语中,主语和谓语可以构成主谓关系,如"他走了";谓语中心语和宾语构成述宾关系,如"洗衣服";定语和中心语构成定中关系,中心语一般是名词性短语,如"干净的衣服";状语和中心语构成状中关系,中心语一般是动词、形容词性短语,如"又洗""很干净";补语和中心语构成述补关系,如"洗得干净""漂亮极了"。上述五种句法关系再加上"内容和形式""今天或明天"这类联合关系,就构成了句法结构的五种基本类型,即主谓短语、述宾短语、偏正短语(定中短语、状中短语)、述补短语、联合短语。除此之外,现代汉语中还有连谓短语、兼语短语、同位短语、方位短语、量词短语、介词短语、"的"字短语、"所"字短语。上述短语是根据短语内部组合分出的类,一般称为短

语的结构类。

通过考察,上述这些短语类别在黄梅戏唱词中都有,下面笔者来举例说明。

(一)主谓短语

从结构上看,主要有以下四类:

第一,名+动。如:天保佑、儿逃生、娘担承、双膝跪、夫求高魁、身穿圆领、老爷吩咐、小人遵命、他不言、奴不语、你收领、心恼恨、怒满心怀、手持钢刀、两眼哭坏、口赛砂糖、心赛刀等。

第二,名+形。如:星多、鱼多、客官多、月不明、颜色不正、丈夫平常、名字响亮、美酒甚广、夜更深、情义大、品貌非凡等。

第三,名+名。如:一街两巷等。

主谓短语在句中可以独立成句,也可以作谓语,如"老爷夫文才好""我心放宽"等。

(二)述宾短语

述语包括动词和形容词。

第一,动词+宾语,宾语一般由名词充当,也可以是动词性短语、介词短语。如:到店、办美酒、打主意、设良计、扶海棠花、扶起来百花、款待客官、唤姜雄、开饭店、开店门、下书文、不知情、不由人、得罪我、出店门、得一信、做二房、看书信、逼罗帕、一见贱人、许配科举、感谢深情、祝告虚空过往神;学个身稳口稳、学身稳口稳;打坐店中、出店里;好似猛虎下山冈等。

动词和宾语之间可以添加"来"。如:打开来鬼门关。

第二,形容词+宾语。如:"真可爱人"。

(三)偏正短语

偏正短语中有定中短语和状中短语。

1. 定中短语

定中短语可以使用定语标记"之"或"的",也可以不使用。

使用定语标记的,如:父之过、家中之事、家务之事;你的儿、我的夫、我的马僮、儿的命、儿的盘银、做仆的人、我的面目、人的饭食、马的草银、外来的野种、老夫的言语、为娘的言和语等。

不使用定语标记的,又可以根据能否添加定语标记分为两类。A类可以添加,如:我夫、我主母、你女儿、他身腰、心中事、大小事、好招牌、红太阳、贤良人、无情棍、铁打心肠、父女宠爱、斗大清香、我手足情等;B类不能添加,如小丫鬟、老母亲、一位少客官、几位众街邻、二公婆、一子、何事情、何人、哪一个等。

在黄梅戏唱词中,还有同位性偏正结构,如"对头的姜雄"(《罗帕记》)。这里的"对头"和"姜雄"同指。

2. 状中短语

状中短语的中心语可以是动词,也可以是形容词。

中心语是动词时,状语可以是副词、形容词、能愿动词、介词短语,如:又只见、又恐怕、又扶、不见、未曾接驾、果然是、才知道、单凭你、都知晓、单单要;快快来、深深怪、慢慢找寻;能射、不可贪花、当遵命、大不该耻笑;忙把礼敬等。

中心语是形容词时,状语可以是副词、能愿动词、数量短语,如:真可爱、不安宁、多么气恨;不该伤;几尺深等。

(四)述补短语

述语可以是动词,也可以是形容词。补语和中心语之间可以使用结构标记"得"。

1. 动词+补语

补语可以是动词(包括趋向动词)、形容词、介词短语、量词短语、主谓短语、动词短语,如:打死、笑破;打坏、死得早、穿不了;倒在地、留在家;拷打一顿、拷打几顿、打坐一时、朗诵一遍;吓得我三魂少二魂、醉得我昏昏沉沉等。

从语义上看,有结果补语,如"打死、笑破、打坏";有状态补语,如"生得

好、生得美、办得现成成";有趋向补语,如"拿出、挂上、看起来、动起(刑)来、打下(监)来";有可能补语,如:"送不得、穿不了、逼不出、上不得、解不明、解不明、记不分清";有数量补语,如"打坐一时、拷打几顿";有状态补语,如"吓得我三魂少二魂""打得三女泪泼沙""气得克士火焰冲";有时间处所补语,如"来在花园、倒在地、留在家"。

宾语可以处于补语后,也可以放在补语前。如:

(92)今日里与老子算得清账,放你小子出我当坊。

(《白扇记》)

(93)a.小姜雄在马房戏我二回。　　　　(《罗帕记》)

b.说你不过讲你不赢。　　　　(《张朝宗告漕》)

2. 形容词＋补语

补语可以是程度副词,也可以是介词短语、量词短语。如:多得很、痛在心、香十里。

从语义上看,有程度补语,如"多得很、广多得很、肮脏得很、贤惠得很";有时间处所补语,如"喜在心、痛在心";有数量补语,如"香十里"。

(五)联合短语

联合短语一般是同词性的词语相连,可以使用连词"和、并、与"。根据组成成分的不同,可以分为五类。

第一,名词＋名词/代词。如:我与东娘、言和语、斋和醮、名和姓、皮和肉、熏鸡和熏鸭、绅商和学界、袁少兴和他们、三男和四女、真言实话、四十板两夹棍等。

第二,代词＋代词。如:何州并何县、怎样如何等。

第三,动词＋动词。如:风平和雨住、肯与不肯、锄草喂马、担水兴花、喉干咽哑、骑骡跨马、披头散发、远接远送、无伤无损等。

第四,形容词＋形容词。如:贫与贱、富与贵、浅和深、不犟不蠢等。

第五,量词＋量词。如:桩桩件件等。

（六）连谓短语

连谓短语主要有：上京都复试功名、回家奔、去求顶戴、去逃命等。

（七）兼语短语

兼语短语主要有：听我教训、报与我听、催我回转、谎他出门、要你一死、要你生、叫科举喜在心、叫我走侧门等。

上面例子中加点的词语即为兼语，如"听我教训"中，"我"作动词"听"的宾语，以及"教训"的主语。

（八）同位短语

在黄梅戏唱词中，同位短语根据组成成分的不同可以分为七类：

第一，名＋名。如：老爹爹陈尚书、王科举十八名生员、老爷夫、老岳丈陈尚书、尚书女举人妻、母亲娘、秀英急中人、青丝带、量天尺祖传宝两件等。

第二，代＋名。如：我卖饭女、我避难人、我姜雄哥哥、你小弟、你门婿、他兄妹们、我弟兄们等。

第三，名＋代。我东娘她等。

第四，名/代＋数量。如：主仆双双、夫妻双双、我一人、赛金一人、我赛金一人、思家乡几个字、男官保女桂英两个婴孩、我两人、我八人、他四位、他四人等。

第五，数量＋名。如：两员将许褚张辽等。

第六，名＋形。如：丫鬟女等。

第七，形＋数量。如：可恼可恼二三声等。

同位短语主要作主语、宾语。如：

(94) a. 老爹爹张朝宗人头上走。　　　　　（《张朝宗告漕》）

b. 如今又出你张朝宗。　　　　　　（《张朝宗告漕》）

（九）量词短语

量词短语有两类，一是数量短语，一是指量短语。

数量短语由数词和量词组合而成,即"数词＋量词"。其中的量词可以是物量词,如:一对、三杯、一块、一盏、一箭、一朵、两朵、一层、一盆、一封、一匹、三个、一十八骑、几尺;也可以是动量词,如:一顿、一声、二回、几顿。我们把二者分别叫作物量短语与动量短语。

物量短语可以作主语、宾语、定语、谓语。如:

(95) a. 众兄长一个个河畔玩赏。　　　　　　(《白扇记》)
　　　b. 收留我小鱼网凑成十双。　　　　　　(《白扇记》)
　　　　 左膀上为娘咬一口。　　　　　　　　(《白扇记》)
　　　c. 一箭能射两朵花。　　　　　　　　　(《罗帕记》)
　　　d. 夹棍本身两块柴。　　　　　　　　　(《乌金记》)
　　　e. 哥一块儿一块各带回家。　　　　　　(《双合镜》)

物量词作定语时,可以放在名词前,如上面的"两朵花",也可以放在名词后。如"银子三百两"。

而动量短语主要作补语,还可以作谓语。作补语时,黄梅戏唱词中的动量词既可以加在动词后,也可以加在动宾短语后,还可以加在动词前。如:

(96) a. 可叹老天爷风雨一阵。　　　　　　　(《乌金记》)
　　　b. 小书童到上房一声通报。　　　　　　(《乌金记》)
　　　c. 初进见被林郎一顿叫骂。　　　　　　(《血掌记》)

动量短语作谓语时,主要用于对比的情况。如:

(97) 母一遍,子一遍,句句骂我。　　　　　　(《珍珠塔》)

指量短语是在数量短语前加上指示代词,如"指示代词＋(数词)＋量词"。上述量词短语前加上指示代词就形成了"指示代词＋数词＋量词"结构,其中的数词可以省略,如:这斗、这一杯、这种、那一位、此一番。

(十)介词短语

笔者在上文把介词分为两类:前置词与后置词,二者可以独用,也可以共

用。相应地,介词短语可以分为三类。

第一,使用前置词。如:用手儿、用目、到我房、在娘怀、在月墙、在番邦、为何、自那年、从何、朝前、往前、对儿、与我、将罗帕、好比金钩、比古人、好一比庙堂、好比床前纸、似黄连、好一似万把刀、如炉等。

第二,使用后置词,名+方位。如:墙东边、墙西边、十字路上、大街上、世间上、店中、塘里、店前、房门外、房内面、花亭上、月墙外、月墙边、城内、城外、梦儿里、昨日里、何日里、积善庵里面、张郎哥一般等;数+方位:二次里。

第三,使用"框式介词"。如:在马上、在家中、在监中等。

介宾短语主要作状语,但位置相对自由,可以在动词前,也可以在动词后。如:

(98) a. 忙将车子往前闯。　　　　　　　　　《罗帕记》
　　　b. 父子相会在科场。　　　　　　　　　《罗帕记》

笔者在前文讨论介词时,指出介词可以和名词或方位短语组合。在现代汉语中,一些介词如"在、从"与非处所名词组合时,往往需要添加方位词,如"在墙上""在府里"。在黄梅戏唱词中却相对自由。如:

(99) a. 每日里在大街靠人门框。　　　　　　《双合镜》
　　　b. 每日在府锄草喂马　　　　　　　　　《罗帕记》

在黄梅戏唱词中,有时候介词也可以省略,形成名词作状语。如:

(100) a. 昨日里与丫鬟()花园散闷。　　　　《罗帕记》
　　　 b. 观不尽百花()花亭上　　　　　　　《罗帕记》

上面例(100)的括号中可以补出介词"在"。

(十一)"的"字短语

在黄梅戏唱词中,"的"字附着在代词、动词后构成"的"字短语。"代+的",如:别的;"动+的",如:吃的、为夫的、做仆的、来往的、铁打的、跟班的等。"的"字短语在句中主要作主语和宾语。如:

(101)a. 每日里吃的是美味珍肴。　　　　（《张朝宗告漕》）
　　 b. 卖饭女无别的敬杯香茶。（《罗帕记》）

（十二）"所"字短语

在黄梅戏唱词中，"所"字短语主要有：八字所载、奸臣所害、你妹妹一人所行、外公所赠、所生三个女娇娃、所为何来、所为何条等。

在黄梅戏唱词中，"所"字主要居于谓语部分之前。"所"字短语所在部分往往是句子的谓语。

（十三）固定短语

熟语是人们常用的定型化了的固定短语，包括成语、惯用语和歇后语。由于熟语的性质和功能像词一样，因此学界也把它看作一种特殊的词汇单位。

在黄梅戏唱词中会使用成语，或者其变形形式。如：胆大包天、好言相劝、乱口胡言、马前马后、量大海宽、有情有义、露水婚姻、露水结发、难舍难分、改邪归正、到老同偕、兴风作歹、三拷六问、消祸躲灾、怒比天大、百般无奈、恩深义重、胆战惊、抖抖精神、二意三心、老鼠眼寸目之光、朝暮思念、战兢兢、心下明如灯、十个月怀胎、一命丧娘胎、家门大不幸、不分皂白；也可以用惯用语及其变形形式。如：雷霆恨、嚼舌根、强口争、咬牙恨、下（儿的）毒手。

四、唱词单句的构成

（一）结构类

根据结构特点分出来的类，又叫"句型"。句型可以分为两大类：主谓句和非主谓句。通过考察，笔者发现汉语口语中具有的各种结构类型都可以在黄梅戏唱词中找到。

在黄梅戏唱词中，非主谓句主要由"好"和名词短语构成。如：

(102)好一个有福有贵陈氏赛金。①

在黄梅戏唱词中,非主谓句的使用频率较低,主要用于表达感叹。

再来看主谓句。根据谓语性质的不同,主谓句可以分为四类。

第一,名词谓语句。如:

(103)a.结发妻子陈氏赛金。

b.儿爹爹王科举十八名魁元。

其中加点字之前可以添加动词"是",上述句子由同位短语构成。

第二,动词谓语句。如:

(104)a.他是老爷心腹人。

b.小姜雄在马房戏我二回。

例(104)a 由"他"作主语,"是"为谓语中心语,名词短语"老爷心腹人"作宾语;例(104)b 由名词短语"小姜雄"作主语,介词短语"在马房"作状语,谓语中心语是"戏","我"是宾语,"二回"作补语。

动词谓语句是最复杂的一种,包括把字句、被字句、连动句、兼语句、双宾句、存现句、比较句。如:

(105)a.开口只把丫鬟问。

b.你将妻子来打死。

把字句中可以用"把",也可以用"将"。例(105)a 中的"把丫鬟"构成介词短语,作动词"问"的状语,构成的状中短语与前面的动宾短语"开口"组成连谓短语;例(105)b 中主语是介词"你",介词短语"将妻子"作述补短语"打死"的状语,中间插入了"来"字。

(106)a.黄雀又被弹弓打,打弹之人被虎伤。

(《张朝宗告漕》)

① 第四部分和第五部分中没有注明出处的句子都选自黄梅戏经典剧目《罗帕记》。

b.时不及被官兵将你围困。

例(106)a中名词"黄雀"和名词短语"打弹之人"作主语,介词短语"被弹弓""被虎"分别作动词"打"和"伤"的状语,副词"又"作动词"打"的状语;例(106)b中介词短语"被官兵""将你"作动词"围困"的状语,主谓短语"时不及"也是动词的状语。

从上面两组例子中,我们看到把字句和被字句中都可以使用光杆动词,动词短语前可以使用"来"字,而且"被""把"可以连用。

(107)a.走上前来双膝跪。
b.看书信看得我珠泪往外。

例(107)为连动句,其中b句也被称为动词拷贝句。例(107)a由述补短语"走上前"与状中短语"双膝跪"(省略了介词"把")构成;例(107)b由动宾短语"看书信"和述补短语"看得我珠泪往外"构成。

(108)a.我不免叫姜雄备齐能行。
b.我劝娘子休悲伤。

例(108)为兼语句,其中的"姜雄""娘子"分别作前面动词"叫""劝"的宾语。同时,作后面"备齐能行""休悲伤"的主语。

(109)a.正宫娘赐老爷金花一对,万岁爷赐老爷御酒三杯。
b.我心想上前去给他几掌。 (《张朝宗告漕》)
c.骂一声周克士惹祸的根苗。 (《张朝宗告漕》)

例(109)为双宾句,其中例(109)a中动词"赐"分别带两个宾语"老爷""金花一对"以及"老爷""御酒三杯";例(109)b中"给"带两个宾语"他""几掌";例(109)c中"骂"带动量短语"一声",作补语,两个宾语为"周克士""惹祸的根苗"。

(110)a.后面来了一个老贱婆。
b.门前站着老管家。

　　　　b.桐城县有一个富豪员外。　　　　　　（《乌金记》）

　　例(110)为存现句。主语为表示处所的名词"后面""桐城县"、方位短语"门前";动词可以是直接表示存在的动词"有",也可以是能够表示存在的动词,其后一般加"了"或"着",如"来""站";宾语分别为名词短语"一个老贼婆""老管家""一个富豪员外"。

　　(111)a.好像是张郎哥一般容颜。　　　　　（《双合镜》）
　　　　b.饶字没有忍字好,忍字要比那饶字高。
　　　　　　　　　　　　　　　　　　　　　（《张朝宗告漕》）
　　　　c.口赛砂糖心赛刀。　　　　　　　　　（《葡萄渡》）

　　例(111)为比较句,既有等比句,如例(111a),也有差比句,如例(111b)和例(111c);可以是肯定形式,如"比那饶字高",也可以是否定形式,如"没有忍字好"。其中"好像是""有""赛"为动词,作谓语中心语,其后带宾语。最复杂的是"有",其前带副词"没"作状语,其后带主谓短语"忍字好"作宾语从句;而"比"为介词,与其后名词组成介词短语"比那饶字"作形容词"高"的状语。

　　第三,形容词谓语句。如:

　　(112)a.天上星多月不明。
　　　　b.一路上小地名真多得很。

　　如例(112)所示,形容词可以直接作谓语,如例(112a)中的"多""明";也可以是述补短语,如例(112b)中的"多得很"。

　　第四,主谓谓语句。如:

　　(113)a.那一位老客官品貌端正。
　　　　b.小姜雄隔壁睡我心放宽。

　　例(113)中的主谓短语为"品貌端正""心放宽",在句中作谓语。
　　总而言之,上述所有句型都由笔者在前文中所讨论的短语构成。

(二)语气类

　　句子根据语气分出的类称为句类,一般分为四类,即陈述句、疑问句、祈

使句、感叹句。这四种句类在黄梅戏唱词中都有。

第一,陈述句。陈述句可以是肯定形式,也可以是否定形式。如:

(114)a.我与东娘花园散闷。

b.王老爷到店来未曾接驾。

第二,疑问句。横梅戏唱词中的疑问句,有特指问句、选择问句、正反问句、可-VP问句。如:

(115)a.为什么儿面前吐出真情?

b.不知道今科考哪部问卷?

(116)a.还是有还是无对儿要说明? 　　(《锁阳城》)

b.叫为夫是退后还是上前? 　　(《张朝宗告漕》)

(117)a.但不知二哥哥来是不来? 　　(《张朝宗告漕》)

b.可是不可,该是不该? 　　(《血掌记》)

c.手持家法将你训,看你招承不招承?

(118)a.问哥铜银可还在?

b.失落了罗帕宝你可知情?

c.可有何物作为凭?

另外,还有反问句。如:

(119)a.莫不是丫鬟带回程?

b.难道说老母亲铁打心肝?(《张朝宗告漕》)

在黄梅戏唱词中,没有可以在句尾添加语气词"吗"的是非问句。

第三,祈使句。在黄梅戏唱词中,祈使句一般表达命令。如:

(120)a.小姜雄你与我前把路引。

b.叫声店姐你且听着。

第四,感叹句。在黄梅戏唱词中,感叹句往往由形容词"好"构成。如:

(121)a.好一个王老爷有情有义。

b. 好一个陈尚书官居一品。

(三) 易位句

在黄梅戏唱词中，宾语可以前移至句首。如：

(122) a. 这一杯酒我不吃天地来敬。

b. 别的事娘不问，问奴才这几载哪里安身？

(《珍珠塔》)

在黄梅戏唱词中，宾语也可以移至动词前。如：

(123) 黄氏女吃长斋金刚哭动。　　(《张朝宗告漕》)

(四) 省略句

在黄梅戏唱词中，唱词的句子成分经常省略，句子的主语、宾语、谓语中心语都可以省略。如：

(124)() a. 又只见街邻发笑洋洋。

b. 他问我张朝宗可能承当()？　　(《张朝宗告漕》)

c. 我姓王字科举()皇榜举人。

例(124)中括号所示的位置分别省略了主语"我"、宾语"告漕的事"、动词"是"。

四、唱词复句的构成

黄梅戏唱词可以用一个句子表示复句，也可以用多个句子表示复句。分句间的关系可以使用句间连词来表示，也可以不用。如：

(125) a. 不想奴除非是铁打心肠。

b. 要想与我成婚配，除非是海干龙现身。

(126) a. 小姜雄戏店姐露出罗帕。

b. 王老爷读书人真当把稳，他叫我到马房打听姜雄。

例(125)中的两个句子都是条件复句，都使用了句间连词"除非"。但是

例(125)a句用一个句子表示,例(125)b句用两个句子表示。

例(126)中的两个句子都是因果复句,都可以补出句间连词"因为……所以……",如"因为小姜雄想调戏店姐,所以露出了罗帕"。

黄梅戏唱词还可以使用对比性词语表示转折关系。如:

(127)往日里下科场妻送到门外,今日里孤单单去求文才。

例(127)中的"往日里"与"今日里"构成对比,形成了转折复句,可以在第二句前添加句间连词"但是"。

在黄梅戏唱词中,有时候使用的连词与句义并不匹配。如:

(128)听谯楼打过了初更初点,

想起来功名事哪得安眠。

不知道今科考哪部文卷?

但不知哪一家点在当先?

例(128)后两句之间是并列关系,却使用了表示是转折关系的连词"但"。

五、小戏唱词的句子构成

前文都是笔者基于传统剧目中的本戏得出的结论,但是对于小戏同样适用。这一节来考察小戏[①]中的唱词。

笔者在前文指出小戏涉及很多本戏中没有的声腔,如打猪草调、烟袋调、椅子调、补被褡调前腔等。不同的声腔允许与不同的字数相配,因此一部小戏中,句子可以是三言、五言、六言、七言,句式具有长短不齐的特点。

从句子构成来看,小戏与本戏一样,一个句子可以表示单句,也可以表示复句。如:

(129)a.咱老子本姓金,呀子伊子呀。　　(《打猪草》)

① 选自安徽省文化局剧目研究室编:《安徽省黄梅戏传统剧目汇编》(第九集、第十集),重印版,1998年。

b. 蝎子咬了我的手,呀呀子哟。　　　　　(《闹花灯》)

c. 却薄人,在哪里?

d. 你说起气不起气?

(130) 有人就便罢,嗬啥。

无人就偷它,呀子伊子呀。　　　　　(《打猪草》)

例(130)中的两个句子都是表示条件关系的复句,使用了连词"就"。单句和复句也可以由多个句子表达。如:

(131) 一家人吃饭,嗬啥,

全靠一园笋,呀子伊子呀。　　　　　(《打猪草》)

(132) 昨天去晏了,嗬啥。

今天要赶早,呀子伊子呀。　　　　　(《打猪草》)

例(131)中两个句子都是单句,状语"全靠一园笋"后置,按照汉语口语的规则,应该表述为"一家人全靠一园笋吃饭"。

例(132)中的两个句子是复句,表示转折关系,可以添加连词"因为……所以……"。

与本戏不同的是,小戏唱词中会使用大量的衬字,如上面的"嗬啥""呀子伊子呀""呀呀子哟"。这些衬字可以用在句末,如上面的例子所示,也可以插入句中。如:

(133) 九行十步依子呀依哟,

来得快呀子呀依哟,

不觉来到依子呀依哟,咙的咙咚舍,嗟!

蓝井边依子呀依哟。　　　　　(《蓝桥汲水》)

上述小戏唱词其实就是"九行十步来得快,不觉来到蓝井边",只是用衬字把"七字句"分成了"四三"两部分。

本戏唱词中也有衬字,只是使用频率要远远小于小戏唱词。如:

(134)避难女表苦愁,老师父呀呀耶,细听根苗。

《双合镜》

通过考察,笔者发现小戏和本戏的词类、短语、句子的类型基本一致。下面举例说明小戏中的各种词类、短语结构类、句型、句类。

(一)词类

除了叹词、拟声词外,其他词类都有。下面举例说明。

名词:笋子、里厢、为夫、老婆、老公、班子、箱子、篮子、指头、百褶裙、梳头盒、梳了、凉风扇、浮面、猪草、长了、矮子、名字、去年、今年、岁、前面、后面等。

动词:起气、叫、唱、盖、害、寻、爬、叫做、捉(拿)、把(拿)、把(给)、哭啼啼、经洗、经穿、似、好比、但愿、但愿得等。

形容词:黑、白、红、闹、热闹、热、冷、贤、耻、差、齐整、却薄、仔细、年轻、可爱、漂亮、秀气、褴褛、闹嘈嘈、闹洋洋、酸巴巴、碎纷纷、烂烊儿烊等。

形容词还有一些特殊的"AAB"重叠形式,如"喷喷香""争争气"等。

数词:一、二、三、四、五、六、七、八、九、十、十八等。

量词分为两类,物量词:只、位、盏、班、棵、朵、匹、把;动量词:遍、番、次。

副词:真、怪、多、倒、未、曾、莫、险险/险些儿(差点儿)、再、又、忙、急忙、真真、实实、果然、暗里、好不、难道等。

代词分为三类,人称代词,如:我、奴、你、它、自己;指示代词,如:这、那、那厢、此;疑问代词,如:哪、哪里、什么、谁、何。

介词:把、被、朝、把(叫)等。

连词:分为两类,词语连词,如又、与、并;句间连词,如就、也、越……越……、先……然后等。

叹词和拟声词:呸、嗟、啊、哎、叽咕咚咚、巴答等。

助词:前附词,如所、的、之;后附词,如们、着、了、过、呀、啊、吧、哪等。

小戏唱词中的叹词还能与语气词组合。如:

(135)呸呀呸,你这个老几真无理。　　　　《闹花灯》

小戏唱词中的代词"之"和"于"同样有凑足音节的作用。如：

(136)a.把她居之在上席。　　　　　　　　　(《恨小脚》)

　　　b.这是我烟花事相劝于你,要把我烟花事谨记心机。

(《辞院》)

(二)短语

本戏唱词中的所有短语类型,都可以在小戏唱词中找到。下面我们举例说明。

主谓短语:小哥错认人、月亮一出、人又多、脚又大、头一缩、颈一伸、头朝下、命里有、面皮黄、他的阳寿短等。

述宾短语:害我、感情、扳他两根笋、丢下母女们、打把伞、戴朵花、学我、开门楼、开门、拿它、伸手、看见蝎子、绣荷花、梳个头、裹一个脚、缺少一样、会价钱、下象棋、端张椅子、压了你的颈、拿把钢刀等。

偏正短语:

①定中短语:我的手、小老子、好容貌、老庚家、可爱的容颜、家中之事、法国手电、一班灯、这班灯、十个月、十八岁的大姐、明朝灯一盏、三分白、一点红、两个大窟窿、一瓶香水精、一条绿绸裙、一新闻、看分明等。

②状中短语:真好看、十分贤、多齐整、怪热闹、不觉到了、重重感情、天天吃饭、往外跑、大大开、活活打死、早收心、满满筛、真真活造孽等。

述补短语:吓坏、爱坏、把清;偷干净、望得清、造得好、造得好看、生得好、办得现成成、哭得好惨凄、放在篮中心;喜在心间、丢下、走三走、踏三踏、想一遍、细说一番;笑得老娘肚子疼、累得玉莲两手酸等。

联合短语:女和男、名和姓、奴与老娘、大街并小巷、又痒又痛又酸麻、里里外外等。

连谓短语:来害我、拿碗装、开开学门看、拿起笤帚去扫地等。

兼语短语:让你寻等。

同位短语:我单身汉、你这个奶奶、他美貌少年、夫妻双双、夫妻二人、母

女二人、妹丈周郎、他们读书人、我庄稼之人、我二人、众师兄他、一男并一女两个婴孩等。

量词短语:一盏、一班、一棵、一匹、这厢、那厢、那桩、两扇、二次等。

介词短语:用手、朝下、往外、从后、吃了茶汤后、在长街、在圣堂、为哪桩、命里、家中、手中、塘埂下、墙上、九月里、改日里、昨日里、在怀里、在鞋里等。

"的"字短语:开的、结的、磨的、男的、女的、吐脓的、吐血的、消的、肿的、力气大的、好看的等。

"所"字短语:(拉我的衣边)所为哪一件?(为嫂还有)所托情等。

与本戏唱词相比,小戏唱词中文言词语使用较少。这是因为小戏多反映平民百姓的日常生活,在用词上更加口语化。

(三)句型和句类

小戏唱词中主要使用主谓句。根据谓语性质的不同可以分为四类。

第一,名词谓语句。如:

(137)a. 一个蛤蟆一个头,一张嘴,两只眼睛四条腿。

(《钓蛤蟆》)

b. 去年十九岁,今年二十春。　　(《送表妹》)

例句中在加点字前可以添加动词"是"。

第二,动词谓语句。如:

(138)a. 笋子出来着。　　　　　　　(《打猪草》)

b. 今年未雇长工汉。　　　　　(《蓝桥汲水》)

动词谓语句是最复杂的一种,包括把字句、被字句、连动句、兼语句、双宾句、存现句、比较句。如:

(139)a. 顺治爷,是旗人,来在中华把基登。 (《闹花灯》)

b. 桥垛渔翁把鱼钓。　　　　　(《蓝桥汲水》)

(140)a. 怕的是客人哥被他来迷。　　(《胡延昌辞店》)

b. 为大烟常常的被人责骂。　　　　　　（《打烟灯》）

从上面两组例子中,笔者发现把字句和被字句中都可以使用光杆动词,而且"被""把"可以连用。如:

(141) a. 今日里辞老母山冈上来。　　　　　（《罗凤英捡柴》）

b. 骂鸡骂得我咽喉息气。　　　　　　　（《骂鸡》）

例(141)b 句也被称为"动词拷贝句"。

(142) a. 遍身让你寻。　　　　　　　　　　（《打猪草》）

b. 灶门口无柴要我去抱。　　　　　　　（《蓝桥汲水》）

(143) a. 张果老赐我半斤酒。　　　　　　　　（《闹黄府》）

b. 许你一串钱。　　　　　　　　　　　（《染罗裙》）

c. 扳我两根笋。　　　　　　　　　　　（《打猪草》）

d. 吃我一付药喂。　　　　　　　　　　（《卖疮药》）

(144) a. 后面走出蓝玉莲。　　　　　　　　　（《蓝桥汲水》）

b. 前面来了几班灯。　　　　　　　　　（《闹花灯》）

(145) a. 家中妻子有一个,难比大姐十分闲。

　　　　　　　　　　　　　　　　　　　（《蓝桥汲水》）

b. 三行四步辛郎郎溜唆,溜郎儿唆,秧儿唆,赛牡丹什当溜儿唆。　　　　　　　　　　　　　　（《蓝桥汲水》）

第三,形容词谓语句。如:

(146) a. 蓝桥美景真好看。　　　　　　　　　（《蓝桥汲水》）

b. 十个那个指头痒起来。　　　　　　　（《打纸牌》）

c. 不由何氏软了心。　　　　　　　　　（《张德和休妻》）

例(146)中的形容词"痒"带趋向补语"起来","软"带时态标记"了"和宾语"心"。

第四,主谓谓语句。如:

(147)a.大爷胡子多。(《瞧相》)

b.富家女子福命大。(《恨小脚》)

再来看小戏唱词中的句类。小戏唱词中同样有陈述句、疑问句、祈使句、感叹句四种句类。

第一,陈述句。陈述句可以是肯定形式,也可以是否定形式。如:

(148)a.茶里有疮壳呀!(《卖疮药》)

b.家里没有人哪!(《卖疮药》)

第二,疑问句。小戏唱词中的疑问句有是非问句、特指问句、选择问句、正反问句、可－VP问句。如:

(149)a.你说我有礼么? (《染罗裙》)

b.今天钱不凑,明天再来补,欠账吧? (《卖老布》)

c.这是何原因,染布不要银? (《染罗裙》)

在小戏唱词中,是非问句中可以使用语气词"么、吧"。"么"就相当于现代汉语中的语气词"吗"。如:

(150)a.害老子为哪桩? (《打猪草》)

b.年轻的小伙子,喜爱什么花? (《打猪草》)

(151)a.还是杨梅毒哇,还是坐板疮哇? (《卖疮药》)

b.你看你儿是好人,妈呀,还是病人? (《游春》)

(152)a.问相公这膏红好是不好? (《买胭脂》)

b.肯不肯呐我的干妹? (《补背褡》)

c.此疮痒不痒哇? (《打猪草》)

(153)a.问你二回可打牌? (《打纸牌》)

b.生意可还好? (《送绫罗》)

c.二人结成婚,可好吧? (《卖老布》)

除上述疑问句外,小戏唱词还有反问句。如:

(154) a. 谁人要你钱? 　　　　　　　　　　《打猪草》

b. 家花哪有(小妹呀衣哟,干妹呀衣哟,)野花香(啊我的干妹)? 　　　　　　　　　　《补背褡》

c. 正月有个元宵节,你难道不晓得? 　　《点大麦》

第三,祈使句。小戏唱词中,祈使句可以表达命令、禁止或请求、劝阻。如:

(155) a. 小婊子莫要争。 　　　　　　　　　《打猪草》

b. 大哥莫骂人。 　　　　　　　　　　　《打猪草》

第四,感叹句。小戏唱词中,感叹句也主要由形容词"好"构成。如:

(156) a. 好一个小娇儿听娘教训。 　　　　　《钓蛤蟆》

b. 陈大嫂,好贤惠。 　　　　　　　　　《挑牙虫》

另外,小戏唱词中也允许存在易位句和省略句。先来看易位句。如:

(157) a. 别山我不去,嗬哈,单往猪草林,呀子伊子呀。
　　　　　　　　　　　　　　　　　　　《打猪草》

b. 南北两京我也走过,从来未到贵府门。
　　　　　　　　　　　　　　　　　　　《卖花篮》

c. 夫妻双双城门进。 　　　　　　　　　《闹花灯》

例(157)中的加点词语可以分别移到句首、句中动词前。

再来看省略句。

(158) a. (　)手捧宋朝灯一盏。 　　　　　　《闹花灯》

b. 哪位君子来捡起(　) 　　　　　　　《闹花灯》

c. 拿妖捉怪(　)孙悟空。 　　　　　　《闹花灯》

d. 拜过祖先(　)新房踏。 　　　　　　《打哈叭》

例(158)括号内分别省略了主语"我"、宾语"鞋"、谓语中心语"是"、介词"把"。

本章考察了黄梅戏传统剧目唱词中的词类、短语、句子,详细分析了唱词的句法结构。

黄梅戏唱词中,主要词类与句子成分之间的关系如下所示:

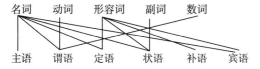

黄梅戏唱词中,一个句子既可以是单句,也可以是复句。

本戏唱词和小戏唱词在词类、短语、句子的结构类型上没有区别,其主要区别在于词汇上,本戏唱词使用较多文言词语,偏书面语,而小戏唱词则更加口语化。

黄梅戏唱词中的句式较为灵活,存在大量的易位句,而且允许句子成分省略。

在黄梅戏唱词中,存在很多汉语口语中所不允许的现象,如把字句动词挂单、特殊的重叠方式、介词省略、动词居于句末等,笔者将在第五章再详细讨论。

第四章　黄梅戏唱词的韵律结构

一、韵律与节奏

在传统的诗词分析中,"韵律"常常被当作"格律"的同义词来使用,而"格律"中包含"节奏",所以"韵律"和"节奏"就成了经常在一起使用的一对概念,很多学者们甚至把韵律和节奏当作一回事,把它们合称为"韵律节奏"。为了更好地论述,我们有必要先来谈谈韵律和节奏这两个概念。

先来看韵律。

笔者这里说的韵律(prosody)是语音概念,在西方语言学界,韵律研究属于"非线性音系学"的研究范畴。在汉语传统中,用"韵律"指诗歌结构的特点,与这里谈的"韵律"不是同一个概念。

J. R. Firth 把韵律当作可数名词,韵律(prosodies)中不仅包括音高(pitch)、重音(stress)和接合模式(juncture patterns),而且包括次要发音特征,如:唇形或鼻音[①]。而 David Crystal 将"韵律"(prosody)当作不可数名词,认为韵律(prosody)是超音段语音和音系学中的一个术语,指音高(pitch)、音强(loudness)、语速(tempo)和节奏(rhythm)的变化,在广义上被

① J. R. Firth,"Sounds and Prosodies", in J. R. Firth(ed.), *Paters in Linguistics* 1934－1951 (London:Oxford University Press, 1957), pp. 122～124.

当作"超音段"特征的同义词①。《语言学词典》解释,韵律(prosodie)是"重音、语调、音量和停顿等语言特点的总和"②。

最早讨论汉语韵律的学者是罗常培和王均,他们认为韵律是指语言中声音的高低、轻重、长短、快慢和音色造成语言的节律。王茂林指出"韵律是语音研究的基本问题之一,它是话段内部大小不同的成分组成的结构。韵律特征,也称超音段特征,通常指的是言语中除音色之外的音高、音长和音强三个方面的特征"③;周韧认为韵律(prosody)如果宽泛地说,指的是音段中的超音质成分,包括音高、音强和音长等语音属性④;倪崇嘉、刘文举、徐波指出"韵律是指在语音中的节奏(rhythm)、语调(intonation)、强调(accent)等模式,通常通过基频轮廓的变化、音节时长的加长以及强调、重读等表现出来"⑤。

再来看节奏。

从广义上看,节奏普遍存在于世界万物之中,正如郭沫若所说"宇宙间的事物没有一样是没有节奏的;譬如寒往则暑来,暑往则寒来,寒暑相推,四时代序,这便是时令上的节奏;又譬如高而为山陵,低而为溪谷,陵谷相间,岭脉蜿蜒,这便是地壳上的节奏。宇宙内的东西没有一样是死的,就因为都有一种节奏(可以说就是生命)在里面流贯着的"⑥。袁行霈也指出"春夏秋冬四季的代序,朝朝暮暮昼夜的交替,月的圆缺,花的开谢,水的波荡,山的起伏,肺的呼吸,心的跳动,担物时扁担的颤悠,打夯时手臂的起落,都可以形成节

① David Crystal, *A Dictionary of Linguistics and Phonetics* (*Sixtn edition piblished*) (The United Kingdom: Blackwell Publishing Ltd, 2008), pp. 393~394.
② [德]哈杜默德·布斯曼:《语言学词典》,北京:商务印书馆,2017年,第430~431页。
③ 王茂林:《普通话自然话语的韵律模式》,中国社会科学院研究生院博士论文,2003年,第1页。
④ 周韧:《音乐与句法互动关系研究综述》,载《当代语言学》2006年第1期。
⑤ 倪崇嘉、刘文举、徐波:《基于互补模型的汉语韵律间段自动检测》,载《计算机科学》2011年第23期。
⑥ 郭沫若:《论节奏》,见中国作家协会诗刊社编:《中国新诗百年志·理论卷》,北京:中国工人出版社,2017年,第57页。

奏"①。但是学界讨论最多的是音乐节奏和语言节奏，这一点，笔者在第二章中已经进行过详细讨论。节奏在音乐和语言学中都是一个重要概念，不少学者把语言中的节奏与音乐中的节奏同等看待，如叶蜚声、徐通锵认为语言的节奏"大致相当于音乐中的节拍，是音流中某些超音段要素在时间上等距离地、周期性地交替出现，可以等时地打拍子"②。

音系学中也讨论节奏。David Crystal 在《语言和语音学词典》中关于节奏（rhythm）的定义是：在音系学中，节奏一般指语音中凸显单位的感知规律。这一规律由重读和非重读音节、音节长度（长或短）、音高（高或低），或者这些变量的组合来表示③。David Crystal 在谈语速时又指出，在超音段音系学中，话语语速的差异和音高、音强的变化，都是节奏研究的一部分④。

音节的重读与非重读是音强的问题，音节长度（长短）及话语语速（快慢）都牵涉音长问题，这和笔者在第二章中得出的结论——节奏与音强、音长、音高、停顿有关联是完全一致的。

通过上面的论述，我们可以知道韵律与节奏确实是两个密切相关的概念，大部分学者都认为韵律特征中包含节奏，或者说节奏是韵律特征的一个重要组成部分。但是笔者认为二者是不同层面的概念，语言中的"韵律"是产生节奏的原因，节奏是韵律特征运作的结果。所以 David Crystal 指出韵律（prosody）在语言学中通常被称为"韵律特征"⑤。韵律特征的组配为韵律结构，从而形成节奏，正如王茂林所指出的"恰当地划分韵律结构，正确地把握

① 袁行霈：《中国诗歌艺术研究》，北京：北京大学出版社，1996 年，第 96 页。
② 叶蜚声、徐通锵：《语言学纲要》，修订四版，北京：北京大学出版社，2010 年，第 78 页。
③ David Crystal, *A Dictionary of Linguistics and Phonetics* (Sixtn edition piblished) (The United Kingdom: Blackwell Publishing Ltd, 2008), p. 417.
④ David Crystal, *A Dictionary of Linguistics and Phonetics* (Sixtn edition piblished) (The United Kingdom: Blackwell Publishing Ltd, 2008), p. 479.
⑤ David Crystal, *A Dictionary of Linguistics and Phonetics* (Sixtn edition piblished) (The United Kingdom: Blackwell Publishing Ltd, 2008), p. 393.

韵律结构,是加强合成语音节奏感、提高其自然度的关键"①。但是确定韵律结构是一个很复杂的问题,我们下一节来谈。

二、韵律单位与韵律结构

专门研究韵律结构的学科是19世纪80年代在美国语言学界兴起的"韵律音系学"。在韵律音系学中,韵律"指的是与句法相对的一些概念,如与句法结构(syntactic structure)相对的韵律结构(prosodic structure),与'句法单位'相对的'韵律单位'(prosodic unit)"②。

句法单位从小到大分为"语素、词、短语、句子、句群"。和句法单位一样,韵律单位(即韵律成分)也有大小之分,从大到小的排列是:"音系话语(the phonological utterance)—语调短语(the intonational phrase)—音系短语(the phonological phrase)—黏附组(the clitic group)—音系词(the phonological word)—音步(the foot)—音节(the syllable)"③。韵律单位之间的关系被归纳为"韵律层级(prosodic hierarchy)",如例(1)所示(引自 Vogel, Irene 2009):

(1) Prosodic Constituents

 Constituent Interface

 Phonological Utterance(音乐短语) (syntax, discourse)

 Intonational Phrase(语调短语) (syntax, semantics)

 Phonological Phrase(音乐短语) (syntax)

 Clitic Group(黏附组) (morphology,

① 王茂林:《普通话自然话语的韵律模式》,中国社会科学院研究生院博士论文,2003年,第11页。
② 周韧:《音系与句法互动关系研究综述》,载《当代语言学》2006年第1期。
③ 周韧:《音系与句法互动关系研究综述》,载《当代语言学》2006年第1期。

syntax)
Phonological Word(音乐词)　　　　　　(morphology)
- - - - - - - - - -
Foot(音步)
Syllable(音节)
Mora(韵素)
(Segment)(音段成分)

在例(1)所示的韵律层级结构中,音段成分(Segment),如元音、辅音,本身并不是韵律成分,而是用来组成韵素(Mora 摩拉)的成分。

韵素,即韵母里的要素,它是最小的韵律单位。张洪明指出:"作为非重量敏感型语言,韵素这个韵律层级单位在汉语中是一个非显赫范畴,是隐性的。"①汉语中没有韵素这一层级,对于汉语拼音来说,元音和辅音组合构成音节(Syllable)。

音节(Syllable)是人们在语流中能自然分辨的最小语音结构单位。张洪明,"音节分为音节首音(Onset)和韵(Rime),韵(Rime)依次分成音节核(Nucleus)和音节尾音(Coda)",如例(2)所示:

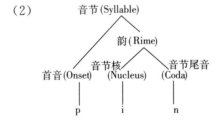

音节之上是音步。冯胜利指出音步(Foot)必须是双分支结构。如例(3)所示②:

① 张洪明:《韵律音系学与汉语韵律研究中的若干问题》,载《当代语言学》2014 年第 3 期。
② 冯胜利:《汉语的韵律、词法与句法》,北京:北京大学出版社,1997 年,第 2 页。

(3)

其中 A 和 B 可以是韵素,也可以是音节。因此,一个音步可以包括两个韵素或者两个音节。比如,日语的音步包括两个韵素,而汉语的音步则包括两个音节。

不过,关于音步的构成以及汉语中是否存在音步,还有争议。冯胜利认为汉语中存在音步,而且现代汉语最基本的音步由两个音节构成,因为在现代汉语中双音节词语的使用较为自由,单音节词语的使用则受限制,比如回答"你几岁了?"答案可以是"十五",也可以是"五岁",但是单独回答"五"不行。

而张洪明则认为汉语中没有音步。他指出"普遍规则保证每个音步只有一个音节是凸显的(如强、重、长、高等),而语言特定规则则确定哪一个是凸显音节","如在重音语言中,音步通常由一个强音节和一个弱音节组成,强音节承载主重音"。"一个语言是否存在音步这一韵律单位,取决于它在词层面有无系统的二元节律凸显特征对立,诸如轻重、长短、高低、强弱等"。"普通话音系结构缺乏这种系统的二元节律凸显特征对立,因而也就不存在韵律音系学意义上的音步"①。

音步之上是音系词(Phonological Word),又叫"韵律词"(Prosodic Word)。韵律词至少要对应于"词"这一句法单位,一个韵律词至少由一个音步构成。张洪明指出"韵律词是利用非音系概念在映射原则基础上建立的韵律结构层次中最低的成分,代表音系和形态成分之间的相互作用"②。

再来看黏附组(Clitic Group)。汉语中是否存在黏附组这一韵律单位也有争议。Selkirk 就认为应该把黏附组归入韵律词。冯胜利则认为在汉语中存在黏附组,并指出黏附组(Clitic Group)是韵律词(Phonological Word)构

① 张洪明:《韵律音系学与汉语韵律研究中的若干问题》,载《当代语言学》2014 年第 3 期。
② 张洪明:《韵律音系学与汉语韵律研究中的若干问题》,载《当代语言学》2014 年第 3 期。

成韵律词组(Phonological Phrase)的中间环节,其中的Clitic指黏附/附着成分,比如汉语中的"—着、—了、—过","放在了桌子上"的"在","给他了一本书"中的"他"都是附着成分①。黏附组由韵律词与附着成分组成。由于附着成分不是必有的,因此韵律词和黏附组之间的关系有两种情况:①没有附着成分,黏附组与韵律词一样,即黏附组=韵律词;②有附着成分,黏附组中就带有韵律词中不能包含的附着成分和词缀,即黏附组=韵律词+附着成分。Vogel和Irene指出黏附组更应该被叫作"复合组"(Composite Group),包括复合词、带黏着成分和词缀的结构②,这恰好涵盖了笔者上面所说的两种情况。

音系短语(Phonological Phrase),又叫"韵律短语"(Phrosodic Phrase),由黏附组(Ccitic Group)组成,它被看作与句法关系最为密切的成分。

语调短语(Intonational Phrase)包含两个或两个以上的音系短语。Selkirk认为它是遵守语义完整性,而不是以表层句法结构为基础。

音系话语(Phonological Utterance),也被称为"话语"(Utterance),包括一个或一个以上的语调短语。音系话语通常相当于语法中的句子,不过往往不只包括一个句子。

从例(1)所示的结构中我们可以看到,音步(Foot)以下的韵律成分是纯语音层面的,而音步以上的韵律成分则与形态、句法、语义、话语等界面存在交叉。

Vogel和Irene针对韵律单位提出了两条语言普遍性,即③:

① 冯胜利:《汉语的韵律、词法与句法》,修订二版,北京:北京大学出版社,2009年,第83页。
② Vogel, Irene, "Universals of Prosodic Structure", in Sergio Scalise, Elesabetta Magni & Antonietta Bisetto (ed.), *Universals of Language Today* (New York: Springer, 2009), p. 66.
③ Vogel, Irene, "Universals of Prosodic Structure", in Sergio Scalise, Elesabetta Magni & Antonietta Bisetto (ed.), *Universals of Language Today* (New York: Springer, 2009), p. 62.

(4)a. Universal 1：Prosodic Constituents are found in all languages.

（普遍性 1：所有语言中都有韵律成分。）

b. Universal 2：All languages include the following Prosodic Constituents

Prosodic Word，Clitic Group，Phonological Phrase，Intonational Phrase，Phonological Utterance

（普遍性 2：所有语言都包括下列韵律成分：韵律词、黏附组、音系短语、语调短语、音系话语。）

但是韵律单位的地位并不相同。学界一般认为韵律词是韵律层级结构中必要的、普遍的组成成分。因此，McCarthy Prince 在研讨韵律层级时，主要考察的就是韵律词的层级结构，如下所示：

(5)Prosodic Hierarchy①

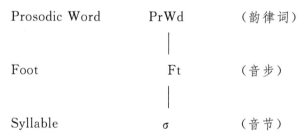

通过上面的论述，我们可以清楚地看到，诗歌节奏中"音步"与"韵律音系学"中的音步其实是两个不同的概念。

诗歌节奏中的"音步"是指固定的音节组配，可以是一个音节、两个音节，甚至可以是多个音节。

韵律音系学中的"音步"是指韵律层级结构中音节之上的韵律单位，一般

① McCarthy and Prince, "Generalized Alignment", in Geert Booij and Jaap Van Marle (eds.) *Yearbook of Morphology*. (The Netherlands：Kluwer Academic Publishers, 1993), p. 84.

关涉两个音节或两个韵素。

三、韵律结构与句法结构的对应

我们前面已经指出,"音步"以下是纯语音单位。在句法结构中,能够进入句法层面的最小单位是词,相应地在句子层面起作用的最小韵律单位是韵律词。

Linda Wheeldon 和 Aditi Lahiri 指出韵律成分源于句法成分,但并不必须与句法成分同构。请看他们所举的例子,如例(6)所示,a 为句法结构,b 是韵律结构[①]。

(6) a. [[[The man]$_{NP}$ [[I]$_{NP}$ [[talked to]$_V$ [in the school]$_{PP}$]$_{VP}$]$_S$]$_{NP}$
[is ill]$_{VP}$]$_S$

b. [[[[The man]$_ω$[I talked to]$_ω$]$_φ$[[in the school]$_ω$]$_φ$]$_{IP}$
[[[is ill]$_ω$]$_φ$]$_{IP}$]$_U$

说明:

ω＝韵律词(Phonological word);φ＝韵律短语(Phonological Phrase)

IP＝语调短语(Intonational Phrase);U＝话语(Utterance)

从例(6)中可以看到,韵律成分和句法成分并不一致,比如 I 和 talked to,在 a 所示的句法结构中属于不同的句法成分,I 是独立的名词短语 NP,动词 talked to 与其后介词短语 PP"in the school"构成动词短语 VP。而在 b 所示的韵律结构中,I 和 talked to 共同组成韵律词,属于同一个韵律成分。

在汉语口语中,韵律结构与句法结构可以一致,也可以不一致。如:

[①] Linda Wheeldon, Aditi Lahiri, "Prosodic Units in Speech Production", *Journal of Memory and* Language (1997),37(3):356～381.

(7) 打开课本

　　句法结构：[[打开]$_V$[课本]$_{NP}$]$_{VP}$

　　韵律结构：[[打开]$_\omega$[课本]$_\omega$]$_\varphi$

(8) 走向胜利

　　句法结构：[[走]$_V$[向胜利]$_{PP}$]$_{VP}$

　　韵律结构：[[走向]$_\omega$[胜利]$_\omega$]$_\varphi$

例(7)中的句法结构和韵律结构一致，而例(8)中的句法结构和韵律结构不一致。例(8)中的介词"向"在句法结构上与其后的名词短语"胜利"构成介词短语PP，但在韵律结构上与其前的动词"走"构成一个韵律词。

再来看黄梅戏唱词的情况。

笔者上面已经指出黄梅戏唱词的七字句和十字句的停顿方式一般是确定的，即"二二三"和"三三四"。这一停顿方式其实反映的就是韵律结构。下面我们来看唱词中韵律结构与句法结构的关系。

先来看七字句。如：

(9) 姜雄拾起罗帕宝　　　　　　　　　　　　　（《罗帕记》）

　　句法结构：[姜雄]$_{NP}$[[拾起]$_{VP}$[罗帕宝]$_{NP}$]$_{VP}$

　　韵律结构：[姜雄]$_\omega$[[拾起]$_\omega$[罗帕宝]$_\omega$]$_\varphi$

(10) 忙把衣服来脱下　　　　　　　　　　　　　（《罗帕记》）

　　句法结构：[[忙]$_{ADJ}$[[把衣服]$_{PP}$[来脱下]$_{VP}$]$_{VP}$

　　韵律结构：[忙把]$_\omega$[衣服]$_\omega$[来脱下]$_\omega$

再来看十字句。如：

(11) 狠心肠我且把……中指咬　　（传统剧目《天仙配》）

该句唱词清楚地显示出停顿位置在"把"字后，使得"把"与其后的名词性成分"中指"分属两个韵律单元。如下所示：

　　句法结构：[[我]$_{NP}$[[且]$_{ADV}$[[把中指]$_{PP}$[咬]$_{VP}$]$_{VP}$]$_{IP}$

　　韵律结构：[我且把]$_\omega$[中指咬]$_\omega$

再如：

(12) 你女儿带罗帕观看百花　　　　　　　(《罗帕记》)

句法结构：[[你女儿]$_{DP}$[带罗帕]$_{vp}$[观看百花]$_{VP}$

律结构：[[你女儿]ω[带罗帕]ω[[观看]ω[百花]ω]φ

(13) 又恐怕打坏了满园好花　　　　　　　(《罗帕记》)

句法结构：[[又]$_{ADV}$[[恐怕]$_V$[[打坏了]$_V$[满园好花]$_{NP}$]$_{VP}$]$_{VP}$]$_{VP}$

韵律结构：[又恐怕]ω[[打坏了]ω[满园好花]ω]φ

从例(9)—(13)中,我们可以看到在黄梅戏唱词中,不论是七字句还是十字句,句法结构和韵律结构既可以一致也可以不一致。

综上所述,我们可以建立下述韵律结构与句法结构的对应表：

韵律结构	句法结构	举例
韵律词	不成词语素,词	担(把忧担),观看
黏附组	带附着词的短语或非法结构	打坏了,来脱下,忙把
韵律短语	短语	把衣服,满园好花

从上表中我们可以看到,黏附组所在位置是出现韵律结构与句法结构不一致情况的核心区域。

四、唱词的节奏类型：音乐节奏和语言节奏

中国戏曲是在诗词的基础上发展起来的,诗、词、曲三者一脉相承,很多学者都把戏曲当作诗的一个次类。从 19 世纪 30 年代中期开始,关于汉语诗歌节奏的讨论就开始了,但是至今还没有定论,正如陈本益所指出的"中国曾经是诗国,有着辉煌的诗歌成就。然而,诗歌的节奏——汉语诗歌的节奏——究竟是什么,我们却并不清楚,对它的研究也很不够"[①]。因此,与诗一脉相成的戏曲,其节奏也就莫衷一是了。下面我们从诗歌的节奏入手,来

① 陈本益：《探索汉语诗歌节奏的一个思路》,载《汉语言文学研究》2011 年第 1 期。

考察戏曲唱词的节奏。

(一)诗歌与戏曲唱词节奏的两种观点

对诗歌节奏的分析,最有影响力的是顿诗论,顿诗论最早由卞之琳提出,顿诗论认为"汉语诗歌的节奏由分割成两三个字一个的节奏单元即'顿'构成"①,之后陈本益对顿诗论进一步阐释,他指出汉语诗歌的节奏单位是音顿,"音顿中表示节奏基本条件的是占一定时间的音组(有时是单个音节),表示节奏本质特征的是音组后的顿歇。所以,可以给音顿下这样一个定义:音顿是其后有顿歇的音组"。"顿歇是划分音组的标志",所以汉语诗歌是"音节·顿歇节奏"(简称为"顿歇节奏"),"汉语诗律中的顿歇是广义的,它既指音组后的停顿,也指音组后拖长的一点尾音"②。孙则鸣也同意顿诗论,但他认为汉语诗歌中的"顿"不是由音步决定的,而是按照"自然意群"来划分的,"一首诗就是一条充满不同停顿等级的一维语音链"。汉语诗歌的节奏"只要求在等长诗行内部相同的位置有一至两个自然停顿对称即可"③。

赵毅衡不同意顿诗论,他指出"顿诗只要求每行顿数相同,而不问顿本身是如何构成的,实际上顿数很整齐的诗可能节奏很不和谐",所以"汉语诗歌的节奏不是由顿构成的"④。孙绍振也不同意顿诗论,他认为顿诗论没有揭示七言诗节奏的本质,比如"浔阳——江头——夜送——客"与"浔阳——江头——月夜——送客",前者为七言诗,后者是在七言诗的基础上加上一个音节形成的八言诗,虽然二者是"两种完全对立的调子",但二者的"顿"数完全一样。由此看来,"这种理论在这么单纯的七言诗面前已经显得如此软弱,对词、曲、民歌等丰富的诗行形式更是无能为力了。因为词曲以及一部分民歌

① 赵毅衡:《汉语诗歌节奏不是由顿构成的》,载《社会科学辑刊》1979年第1期。
② 陈本益:《汉语诗歌节奏的形成》,载《西南师范大学学报》(人文社会科学版)2000年第5期。
③ 孙则鸣:《汉语音节诗节奏论》,载《常熟理工学院学报》(哲学社会科学版)2017年第1期。
④ 赵毅衡:《汉语诗歌节奏不是由顿构成的》,载《社会科学辑刊》1979年第1期。

每行并没有相同的'顿',也有五七言诗歌那样的性质相类似的节奏感"。"五言总是上二下三,七言总是上四下三,九言总是上六下三。正是这种稳定的音组配搭构成了诗歌的节奏感"。而词曲"打破了这种固定结构","分为两种情况:一种情况是先用四、六、八言后用三、五、七言,这种情况没有打破结尾的三言结构,节奏不会发生变化;另一种情况是先用三、五、七言后用四、六、八言,这种情况下中间往往加上具有过渡性的三言结构"①。

还有学者认为节奏是由多方面因素造成的。如李元洛指出汉语诗歌的节奏"从力度方面,指声音的强弱,即重读和轻读的安排;从时间方面,指声音的长短,即音组(或称'顿'、'音步')的划分。有规律地交替使用轻读和重读,大体整齐地安排音组,就构成了诗的节奏感"②。袁行霈同样认为诗歌的节奏源于多种因素,即音组排列和停顿。他指出"中国古典诗歌的节奏是依据汉语的特点建立的,既不是长短格,也不是轻重格,而是由以下两种因素决定的","首先是音节和音节的组合"③,可以形成"顿",即"四言两顿,每顿两个音节;五言三顿,每顿的音节是二二一或二一二;七言四顿,每顿的音节是二二二一或二二一二",也可以形成"逗",即"四言二二,五言二三,七言四三";"其次,押韵也是形成中国诗歌节奏的一个要素","押韵是字音中韵母部分的重复"④,"中国诗歌的押韵是在句尾,句尾总是意义和声音较大的停顿之处,再配上韵,所以造成的节奏感就更强烈"⑤。而"中国古典诗歌的音调主要是借助平仄组织起来的。平仄是字音声调的区别,平仄有规律的交替和重复,也可以形成节奏,但并不鲜明。它的主要作用在于造成音调的和谐"⑥。

赵毅衡不同意李元洛的看法。他的理由是"如果这样,汉语诗歌的节奏就成了杂拌儿,既要分轻重音,又要分长短音,并且用长短音组成音组,即顿

① 孙绍振:《我国古典诗歌节奏的历史发展及其它》,载《诗探索》1980年第1期。
② 李元洛:《谈诗歌的韵律》,载《诗刊》1978年第2期。
③ 袁行霈:《中国诗歌艺术研究》,北京:北京大学出版社,1996年,第97页。
④ 袁行霈:《中国诗歌艺术研究》,北京:北京大学出版社,1996年,第98页。
⑤ 袁行霈:《中国诗歌艺术研究》,北京:北京大学出版社,1996年,第127页。
⑥ 袁行霈:《中国诗歌艺术研究》,北京:北京大学出版社,1996年,第99页。

或音步,这是够混乱的"。赵毅衡认为:"自古以来,我们民族的诗歌就是以各种长度的音节按一定方式排列形成的,也就是说,汉诗一直是音组排列诗。"①

综上所述,关于诗歌节奏的产生,学者们主要有两种观点:停顿说和音组排列说。

同样,关于戏曲唱词的节奏也存在两种观点。一些学者认为戏曲唱词是凭借"顿歇"构成节奏的。如叶日升指出"同一格调的不同诗词,节奏可以变换。单篇诗词,前后节奏因诗情不同也可变换。二拍可变三拍、四拍,四拍可变二拍、三拍。正如唱京剧由慢板转快板、由流水转原板那样"②。叶日升所说的"拍"即节奏间隔,而拍数就是停顿次数,由此可见叶日升认为戏曲唱词是通过停顿来构成节奏的。叶蜚声、徐通锵其实也是顿诗论的支持者,他们指出戏曲的节奏有两种类型。一种是"音节(韵素)型节奏",即每个音节或者每个音位(即"韵素 mora")在时间上基本上是等距离出现,没有强弱拍的区别;另一种是"音步型节奏",即由一个或一个以上音节构成的节奏单元(音步),其内部存在有规律的轻重、高低、长短或松紧的交替,在语流中大致等距离出现。如果将"板、眼"对应于节拍中的"强拍"和"弱拍",那么戏曲中"有板无眼"式(也称"流水板")节奏,即属于第一种"音节(韵素)型节奏",而"一板一眼"或"一板多眼"式节奏,则属于第二种"音步型节奏"③。其实,这两种节奏类型的差别就是在时间上等距离出现的节奏单元大小不同,"音节(韵素)型节奏"由单个音节或韵素作为停顿的基础,而"音步型节奏"由内部具有轻重、高低、长短或松紧交替的音节组合作为停顿的基础。

还有一些学者则认为戏曲唱词是通过音组排列构成节奏的。如赵毅衡明确指出"民间戏曲唱词应归入民间诗歌范畴",而且在新形式的民歌中"民

① 赵毅衡:《汉语诗歌节奏不是由顿构成的》,载《社会科学辑刊》1979年第1期。
② 叶日升:《诗歌节奏构成谈》,载《上饶师范学院学报》1997年第5期。
③ 叶蜚声、徐通锵:《语言学纲要》,修订四版,北京:北京大学出版社,2010年,第78~79页。

间戏曲唱词是最突出的,这种民歌,数量大,题材广,内容丰富,形式多样,对现代汉语特别适应"①。按照赵毅衡的观点,戏曲唱词是通过音组排列构成节奏,而且各地方戏曲唱词从诗歌形式看,"不约而同一律归结成七字句和十字句",二者的音组排列方式一般是"二二三"和"三三四"。

但是我们需要注意的是,音组的划分其实离不开停顿,如胡裕树指出"停顿把一句话分成几个段落,这样的段落称为节拍、节拍群、音步和顿歇"②。但是,停顿的表现不只是语音的停止,也可以是语音的延长,如黄伯荣、廖序东指出"音步一般用停顿表示,也有用轻微的拖腔表示的"③,袁行霈也指出"顿不一定是声音停顿的地方,通常吟诵时倒需要拖长"④。其实上述两种观点的差别在于:"停顿说"关注的是一个节奏单元(即一句话或一行诗)中音组与音组间隔的次数,"音组排列说"则关注的是一个节奏单元中每个音组的音节数量。

关于一个节奏单元中的停顿次数,还没有人给出确切的数字。一部分学者认为一个节奏单元内有两次停顿,最具代表性的就是林庚的"半逗律"。"逗,也就是一句之中最显著的那个顿。中国古、近体诗建立诗句的基本规则,就是一句诗必须有一个逗,这个逗把诗句分成前后两半,其音节分配是:四言二二,五言二三,七言四三"⑤,这就是说每个诗行的中间有一个停顿,结尾有一个停顿;还有的学者认为音节可以两个两个地组合起来,因此五言诗一行有三次停顿,如"床前│明月│光│",七言诗有四次停顿,如"红杏│枝头│春意│闹│"。

关于音组中音节的数量,也存在争议。上文中已经指出,"音节的组合不仅形成顿,还形成逗","顿"是让音节两两组合,"四言两顿,每顿两个音节;五

① 赵毅衡:《汉语诗歌节奏不是由顿构成的》,载《社会科学辑刊》1979年第1期。
② 胡裕树:《现代汉语》,上海:上海教育出版社,1981年,第149页。
③ 黄伯荣、廖序东:《现代汉语》(下册),修订二版,北京:高等教育出版社,1997年,第122页。
④ 袁行霈:《中国诗歌艺术研究》,北京:北京大学出版社,1996年,第97页。
⑤ 袁行霈:《中国诗歌艺术研究》,北京:北京大学出版社,1996年,第97页。

言三顿,每顿的音节是二二一或二一二;七言四顿,每顿的音节是二二二一或二二一二"①。即古诗的音组中,音节的数量以一个音节或两个音节为主。而"逗""把诗句分成前后两半,其音节分配是:四言二二,五言二三,七言四三"②,显然,停顿次数减少,导致音组中音节的数量增加了,开始有了三音节、四音节音组。

赵毅衡指出汉语口语"从元曲开始渐渐挤进诗歌主流",由于"汉语口语的词汇长度早就比文言长,语流速度也相应快得多","口语的涌入"导致民间曲艺和戏曲中的音组长度发生了变化,"从二音节为主变化为三、四音节为主"③。笔者认为正是因为音组中的音节长度发生了变化,所以戏曲唱词的七字句和十字句采用"二二三""三三四"的音组排列方式。

有些学者认为各音组对节奏的影响是平等的,它们的组配方式构成了节奏,如赵毅衡;也有些学者认为一个诗行最后一个音组的音节数量对节奏的影响更大,如陈本益指出"清风|吹不起|半点|漪沦"与"桂林的|山来|漓江的|水""虽然同为四顿九言诗行,但前者包含三个双音顿和一个三音顿,后者则包含两个三音顿、一个双音顿和一个单音顿,所以两者的节奏形式有所不同,即前者是双音顿结尾,给诗行造成的是一般格律体新诗的朗读调子(或者称说话调子),后者是单音顿结尾,给诗行造成的则是民歌体新诗的吟咏调子"④。

笔者在第二章中已经指出存在两种节奏——语言节奏和音乐节奏。袁行霈也认为语言节奏和音乐节奏不同,他指出"每个人说话声音的高低、强弱、长短,各有固定的习惯,可以形成节奏感。这是语言的自然节奏,未经加工的,不很鲜明的。此外,语言还有另一种节奏即音乐的节奏,这是在语言自然节奏的基础上经过加工造成。它强调了自然节奏的某些因素,并使之定型

① 袁行霈:《中国诗歌艺术研究》,北京:北京大学出版社,1996年,第97页。
② 袁行霈:《中国诗歌艺术研究》,北京:北京大学出版社,1996年,第97页。
③ 赵毅衡:《汉语诗歌节奏不是由顿构成的》,载《社会科学辑刊》1979年第1期。
④ 陈本益:《汉语诗歌节奏的形成》,载《西南师范大学学报》(人文社会科学版)2000年第5期。

化,节奏感更加鲜明"①。

节奏是戏曲的核心,戏曲唱词一方面属于文学语言;另一方面要合乐而歌,因此,戏曲唱词集语言与音乐于一身。关于戏曲唱词中的语言与音乐孰轻孰重的问题,我们的答案是二者都很重要,音乐节奏和语言节奏都会对戏曲唱词产生影响,即戏曲唱词应该受到音乐节奏和语言节奏的双重影响。但是学者们在讨论戏曲节奏时并没有区分这二者,因此我们有必要重新审视上一章有关戏曲节奏的判断。

(二)戏曲唱词的音乐节奏

汪人元指出目前各地方戏曲出现了"泛剧种化"的毛病,即"在地方戏发展中,出现消解剧种艺术个性、模糊剧种特征的现象。音乐最能集中体现一个剧种的个性特征,但是,当下地方戏曲剧种音乐的发展走了一条模式化的道路"②。这说明不同地方戏曲的个性特征应该是通过音乐节奏体现出来的。下面我们来对比黄梅戏《女驸马》和越剧移植剧目《女驸马》。

(14)为救李郎离家园,谁料皇榜｜中状元,
中状元着红袍,帽插官花好哇｜好新鲜哪。
我也曾赴过琼林宴,我也曾打马｜御街前,
人人夸我潘安貌,原来纱帽罩哇｜罩婵娟哪。
我考状元不为把名显,我考状元不为｜做高官,
为了多情的李公子,夫妻恩爱花好｜月儿圆哪。

(黄梅戏《女驸马》,韩再芬演唱)

(15)为救｜李郎｜离家园,谁料皇榜中状元,
中状元｜着红袍,帽插官花｜好喜欢(啊)。
我也曾赴过琼林宴,我也曾打马御街前,
人人｜夸我潘安貌,原来纱帽｜罩婵娟(啊)。

① 袁行霈:《中国诗歌艺术研究》,北京:北京大学出版社,1996年,第96页。
② 汪人元:《地方戏曲当警惕"泛剧种化"》,载《人民日报》2015年6月23日。

我中状元不为│把名显,我中状元不为做高官,
只为救│多情的李公子,夫妻恩爱│永团圆(啊)。

(越剧《女驸马》,李敏演唱)

由例(14)—(15),我们可以看到上述两段唱词的用词基本一样,但是因为二者的音乐节奏不同,所以演员演唱时所安排的停顿完全不同。

再如豫剧移植了京剧《白蛇传》,二者由于音乐节奏不同,在唱词的音组安排和停顿上也完全不同。比如:

(16) a. 你不该│病好把良│心变,上了法海│无底船。
妻盼你│回家你不转,哪一夜不等你到│五更天。
可怜我│泪洒枕衾│都湿遍,可怜我│鸳鸯梦醒│只把愁添。

(京剧《白蛇传》,史依弘演唱)

b. 你不该│病好良│心变,上了法海│无底船。
妻盼你│回家你不见,哪一夜不等你到│五更天。
可怜我枕上│的泪珠│都湿遍,可怜我│鸳鸯梦醒│只把愁添。

(京剧《白蛇传》,丁晓君演唱)

(17) 治好病│你不念咱│情深意厚啊,谁叫你上金山哪‖又把那贼投?
自从你│背为妻│暗暗出走,哪一夜我不等你到‖月上高楼。
对明月│思官人│我空帏独守,为官人常使我‖泪湿衫袖。
我把咱恩爱情│想前想后,怎不叫我女流辈‖愁上加愁?

(豫剧《白蛇传》,常香玉演唱)

笔者上一节已经指出音组的划分离不开停顿,换句话说,停顿是划分音组的标志。因此,停顿所反映的是音乐节奏。戏曲唱词惯用的"二二三""三三四"格式其实是音乐节奏的要求。笔者在前文指出小戏中的一些声腔允许长短不齐的句子存在,带有大量的衬字同样是受音乐节奏的制约。

很多学者注意到语言的音乐节奏,如邢福义指出"语言以其音步的回旋、停顿的久暂、韵脚的和谐、平仄的变化等特征,形成明快、晓畅的节奏,体现出语言的音乐美"①。袁行霈指出"诗歌的格律就建立在这种节奏(即音乐节奏)之上"。"这种节奏一旦被找到,就会逐渐固定下来成为通行的格律"②。笔者认为对于集文学与音乐于一身的戏曲唱词来说,音乐节奏对戏曲唱词的影响主要体现在停顿上。

因此,停顿应该是音乐节奏的构成要素。但是,笔者在前文中指出戏曲唱词的停顿并不是根据句法或语义建立的。请再看黄梅戏《女驸马》中冯素贞(吴亚玲饰)的一句唱词:

(18) 心烦欲把│琴弦理,
又不知│李郎我那知音人│现在│何方。

例(18)中"心烦欲把琴弦理"一句,从语法上看,停顿应该是"心烦│欲│把琴弦│理",其中介词"把"与其宾语"琴弦"应该是一个紧密结合的整体,但是演员演唱时,却允许在"把"与"琴弦"之间插入停顿;"现在何方"一句,从语法上看,其停顿为"现│在何方",介词"在"与其宾语"何方"应该构成一个整体,但是演员演唱时,却将停顿加在了二者之间。

再来看停顿划分出来的音组。由于戏曲唱词中的停顿并非是根据语法来定的,那么由此划分出来的音组自然也不一定满足句法与语义的要求,比如例(17)"心烦欲把"中的介词"把"附着在前面的状语"欲"上;"琴弦理"则构成了宾语在前而动词在后的"OV"格式,二者都与汉语句法的要求不符。

① 邢福义:《现代汉语》,北京:高等教育出版社,1991年,第105页。
② 袁行霈:《中国诗歌艺术研究》,北京:北京大学出版社,1996年,第96页。

另外,笔者在上一章指出现代汉语中平仄是通过声调表现的,声调与音乐的配合是一个非常重要的问题,而且声调和唱腔旋律都与音高有关系。于会泳把声调与唱腔旋律的关系归结为"字正腔圆"和"依字行腔",要求字的声调与音乐旋律必须一致。如唱词中的的去声,读降调,其音乐旋律也都是下行的。有时候为了让各字的调形与乐曲的上下行趋势一致还会在乐曲旋律中加入装饰音。这就说明音乐节奏与语言的平仄之间有制约关系。因此,音乐节奏对戏曲唱词的影响还体现在字的声调即平仄上。

综上所述,音乐节奏与停顿、音组数目、句式、声调(平仄)有关。

(三)戏曲唱词的语言节奏

各地方戏曲的音乐不同,为什么戏曲唱词却可以相互移植呢?笔者认为这是源于地方戏曲有共同的语言节奏。

下面,笔者先以黄梅戏为例来谈谈戏曲的语言节奏。

一般认为黄梅戏本戏的唱词以整齐的七字句和十字句为主,二者的音组排列方式为"二二三""三三四",这就是说一句唱词中间有两次停顿,加上句尾停顿,一共有三次停顿。但是并不是所有的唱词都是这样的,请看例(19)《女驸马》中冯素贞(吴亚玲饰)的一段唱词,演员在演唱时的停顿安排如下所示:

(19)忽听李郎| 投亲来,
怎不叫人| 喜开怀。
任凭紫燕| 成双对,
任凭红花| 并蒂开,
怎比得我与他| 情深似海。

再如《珍珠塔》(吴亚玲版)中方卿的一段唱词,演员在演唱时的停顿如下所示:

(20)姑父仁义| 暖人心,
给我面上| 涂黄金。

不枉我｜受尽｜跋涉苦，

千里来投｜骨肉亲。

若去见了｜嫡嫡亲亲｜亲姑母，

定比姑父｜还要｜好三分。

另外，黄梅戏小戏是杂言的，每句字数长短不一，因此停顿次数就更不均匀了。请看《打猪草》中的一段唱词：

(21) 郎对花｜姐对花｜一对对到｜田埂下，

丢下｜一粒子，

发了｜一棵芽，

么杆子｜么叶｜开的｜什么花？

同时，从上面的例子中可以看到，不是所有的唱词都是整齐的七字句或十字句，其音组排列方式当然不可能完全按照"二二三"或"三三四"格式来安排，因此其音组中的音节数量也不可能是完全一致的，如：

(22) 我夫孝心｜惊动天地，

司命奏本｜玉帝知。

父王｜见夫｜行孝意，

命我下凡｜配合夫为妻，

我与你｜配合夫妻｜多和气，

百日已满，董郎夫，要分离，要分离！

《天仙配》

例(22)中加点的第5句"我与你配合夫妻多和气"虽为十字句，但其音组排列方式是"三四三"。

综上所述，即使在同一剧种中，停顿次数和音组排列方式也并不完全一致，由此可见二者应该都不是构成戏曲节奏的决定性因素。那么戏曲唱词作为一种文学语言，其独特的节奏特点是什么？请看黄梅戏《女驸马》(韩再芬版)中的一段道白与唱词：

(23) a. 为救李郎离故乡,侥幸得中状元郎。
　　　 金阶饮过琼林宴,谁人知我是红妆。
　　 b. 是我顶替李郎之名前来应试,不料得中头名状元,眼看
　　　 李郎得救叫人好喜哟。
　　 c. 为救李郎离家园,谁料皇榜中状元,
　　　 中状元着红袍,帽插宫花好新鲜。
　　　 我也曾赴过琼林宴,我也曾打马御街前,
　　　 人人夸我潘安貌,原来纱帽罩婵娟。

例(23)a 为韵白,类似于七言诗;例(23)b 为散白,更具口语化;例(23)c 则为唱词。三者到底有何差别呢?

王力指出近体诗讲究平仄、对仗、字数、用韵。根据前文的讨论,可知戏曲唱词与诗歌一脉相承,但是字数、对仗、平仄限制不再严格,唯有押韵继承下来,而且是否押韵是韵文与口语的区别所在。

笔者在第二章中指出,黄梅戏的用韵与各剧流行的"十三辙"大体相同,无论是在传统剧目中还是在经典剧目中,黄梅戏唱词一般是逢双数句押韵,或者押单行韵(即每两句相互押韵)。以经典剧目《天仙配》为例,如:

(24) 劝董郎休要泪涟涟,不必为我把忧担。
　　　既然与你夫妻配,哪怕暂时受熬煎。
(25) 槐荫开口把话提,叫声董永你听之。
　　　你与大姐成婚配,槐荫与你做红媒。

例(24)中的唱词逢双数句押韵,单数句中的第一句也入了韵。韵脚是"涟""担""煎",同属面字韵;例(25)中的唱词押双行韵,前两句中的韵脚"提"与"之"同属起字韵,互相押韵;后两句中"配"和"媒"同属葵字韵,互相押韵。

王力指出,"原来韵文的要素不在于句,而在于韵。有了韵脚,韵文的节奏就算有了一个安顿;没有韵脚,虽然成句,诗的节奏还是没有完。依照这个

说法,咱们研究诗句的时候,应该以有韵脚的地方为一句的终结"①。这说明押韵不是构成节奏的主要因素,而是将韵脚作为结尾节奏单元的标记,标明一个节奏单元的结束。这就是说韵文最重要的标志是结尾节奏单元有韵脚作为标记。

班友书指出七字句的唱词"黄梅戏只习惯于二二三的句式,如改为三二二的句式,歌唱时就会发生龃龉",演员会"感到不好唱"②。将"二二三"改为"三二二"并没有改变停顿次数,发生变化的只是一个节奏单元中每个音组的音节数量。笔者在上一节指出,音组对于节奏的影响是不均衡的,而且一些学者认为,一个诗行最后一个音组的音节数量对于节奏的影响更大。

笔者同意这种看法,笔者还发现黄梅戏唱词需要重复时,往往重复最后一个音组,而且往往是三音节的,如上面例(21)中的最后一句"百日已满,董郎夫,要分离,要分离!"就是重复"要分离"。再如:

(26)飘飘荡荡天河来,天河来。　　　　　　(《天仙配》)

如果句中需要停顿,那么停顿之后出现的也往往是三音节音组。如:

(27)原来纱帽罩哇罩婵娟。　　　　　　(《女驸马》)

其中的"哇"为填补停顿的衬字。停顿之后重复"罩"字构成三字尾"罩婵娟"。

不仅本戏如此,而且小戏同样如此,如下面例(28)中加点的"看啊看花灯""闹啊闹哄哄"。

(28)夫妻二人城门进,
　　　抬起头来看啊看花灯。
　　　东也是灯西也是灯,
　　　南也是灯来北也是灯,

① 王力:《汉语诗律学》,上海:上海教育出版社,1979年,第16页。
② 班友书:《黄梅戏语言音韵初探》,载《黄梅戏艺术》1981年第2期。

四面八方闹啊闹哄哄啊。

为了构成三字尾,黄梅戏唱词也会在句法结构上发生变化,可以省略介词等成分,如例(27)中的"城门进"就省略了介词"把";还可以添加衬字"来"。如:

(29)你耕田来｜我织布

　　我挑水来｜你浇园

<div align="right">(《天仙配》)</div>

(30)我将此宝｜来藏起,

　　我东娘她问我｜咬口不招。

<div align="right">(《罗帕记》)</div>

例(29)中的"来"将唱词分为两段,后半段为三音节音组。例(30)中的"来"可以帮助结尾音组构成三音节音组。

综上所述,笔者认为结尾音组应该是构成语言节奏的主要因素。

为了满足结尾音组的要求,黄梅戏唱词不惜拆散成语,如例(14)中的最后一句"为了多情的李公子,夫妻恩爱花好月儿圆哪",就将"花好月圆"变成了"花好月儿圆"。

小戏中结尾的音组也同样以三音节为主,请看《打猪草》中的一个例子:

(31)面朝东｜什么花?

　　面朝东｜是葵花。

　　头朝下｜什么花?

　　头朝下｜茄子花。

　　节节高｜什么花?

　　节节高｜芝麻花。

　　一口钟｜什么花?

　　一口钟｜石榴花。

　　郎对花｜姐对花｜不觉到了‖我的家。

例(31)中加点的"葵花"之前需要加上"是"来凑足三个音节,而三音节的"茄子花、芝麻花、石榴花"则不再添加。特别是最后一句,演员演唱时会在"不觉到了"和"我的家"之间加上一个比较大的停顿。

从黄梅戏唱词来看,构成其语言节奏的结尾音组以三音节为主,如例(26)—(31)所示,但是也允许以四音节音组结尾,如例(30)所示。再如:

(32)店主东不知情｜将他来问,
　　他是我的马僮｜名叫姜雄。

<div align="right">(《罗帕记》)</div>

上面的例(32)选择以四音节音组结尾,为了凑足音节,添加了衬字"来"。

下面,我们再来看与黄梅戏并称为中国五大戏曲剧种的京剧、评剧、豫剧、越剧。赵毅衡指出,各地方戏曲唱词从诗歌形式看大都选择七字句和十字句,而且最常用的音组排列方式是"二二三"和"三三四"。那么,以三音节或四音节音组结尾应该是各地方戏曲构成语言节奏的普遍方式。

先来看京剧。京剧多采用较为整齐的七字句和十字句,其结尾分别为三音节音组或四音节音组,而且可以在一段唱词中交叉使用。如:

(33)叫张生｜隐藏在｜棋盘之下,
　　我步步行来｜你步步爬,
　　放大胆｜忍气吞声｜休害怕,
　　跟随我小红娘｜你就能｜见着她。
　　可算得｜是一段｜风流佳话,
　　听号令｜且莫要｜惊动了她。

<div align="right">(《红娘》)</div>

再来看评剧。其唱词结尾音组仍为三音节或四音节,但以三音节音组结尾为主。如:

(34)每日里｜迎来送往｜到堂前,
　　焚香叩拜｜祭祖先,

垂手听训｜耳生茧，

味同嚼蜡｜读圣贤。

满篇的功名利禄｜望而生厌，

我头也昏｜目也眩｜度日如年。

(《红楼梦》)

(35) 张五可｜用目瞅,从上下仔细打量｜这位｜闺阁女流,

只见她｜头发怎么｜那么黑,梳妆怎么｜那么秀,

两鬓蓬松｜光溜溜,何用｜桂花油,

高挽凤纂｜不前又不后,有个名儿｜叫仙人鬏,

银丝线穿珠凤｜在鬓边戴,明晃晃｜走起路来｜颤悠悠。

(《花为媒》)

下面来看豫剧。

在豫剧唱词中,不管每句唱词字数多少,其结尾同样是三音节音组或四音节音组。但是以四音节音组结尾为主,而且常常在最后一个四音节音组之前有较大停顿,如例(37)中的‖所示。

(36) 谁知道｜俺的娘｜偏偏｜在那边,

百两纹银｜她都夺去,把哥哥他｜推至在了｜大门外,

我的哥哥｜万般｜无其奈,

沿街乞讨｜卖诗篇。

(《卷席筒》)

(37) 自从你｜背为妻｜暗暗出走,

哪一夜我不等你到‖月上高楼。

对明月｜思官人｜我空帷独守,

为官人常使我‖泪湿衫袖。

(《断桥》)

我们可以看到,例(36)中为了构成三音节音组,实现以三音节音组结尾

的目的,甚至把四字惯用语"万般无奈"中间插入"其",让"其无奈"独立成为一个三音节音组。

最后来看越剧。

在越剧唱词中,结尾音组可以是三音节,也可以是四音节,但是以三音节音组结尾为主。如:

(38) 莫不是 | 步摇得 | 宝髻玲珑,
　　莫不是 | 裙拖得 | 环佩叮咚。
　　莫不是 | 风吹铁马 | 檐前动,
　　莫不是 | 那梵王宫殿 | 夜鸣钟。
　　我这里 | 潜身听 | 声在墙东,
　　却原来 | 西厢的人儿 | 理丝桐。

　　　　　　　　　　　　　　《西厢记》

(39) 你我 | 原本 | 不相识,
　　有缘 | 结义 | 在草桥。
　　我与你 | 同桌共窗 | 三年整,
　　实指望 | 生生死死 | 永相好。
　　我只道 | 天从人愿 | 良缘配,
　　谁知晓 | 姻缘簿上 | 名不标;
　　我只道 | 你挽月老 | 媒来做,
　　谁知晓 | 喜鹊未叫 | 乌鸦叫;
　　我指望 | 笙箫管笛 | 来迎娶,
　　谁知晓 | 未到银河 | 断鹊桥;
　　我指望 | 红烛高烧 | 度良宵,
　　谁知晓 | 我白衣素服 | 来祭祷。
　　求苍天 |
　　风师雨伯 | 你发慈悲 | 狂风暴雪 | 飞沙走石 | 刮走 | 马家 | 花花轿,

雷公电母| 你发神威| 劈开坟墓| 葬我同穴| 让我与梁兄| 永相好。

梁兄啊| 不能同生| 求同死。

(《梁山伯与祝英台》)

从例(38)—(39)可以看到,七字句的结尾音组是三音节,十字句的结尾音组可以是三音节,也可以是四音节。从例(39)可以看到,不同字数的唱词都以三音节音组结尾,为了构成三字尾,有时需要添加衬字"来"(如"来迎娶""来祭祷"),或者将"花轿"重叠为"花花轿"。

综上所述,五大剧种的戏曲唱词都以三音节或四音节音组结尾,这是戏曲语言节奏不同于汉语口语节奏的本质所在。但是结尾音组到底是选用三音节还是四音节则是由音乐决定的。押韵只对节奏的构成起辅助作用,用来标明一个节奏单元的结束,因此押韵的位置是结尾音组的末端。也就是说,以韵脚结尾的音组必须为三音节或四音节;反之,没有韵脚的音组并非节奏单元的结尾,则可以不受此限。比如:

(40)杜:你看他| 潇洒风范,

是那般| 脱俗超凡。

柳:是谁人| 巧手裁剪,

你那般| 美若天仙。

杜:那眉间的情啊,

情浓如焰| 融冰川。

柳:那秋水样的眼啊,

目清如水| 映心炫。

(黄梅戏《牡丹亭》,何云饰杜丽娘,周珊饰柳梦梅)

从例(40)中可以清楚地看到,前两段杜丽娘和柳梦梅的唱词分别押韵,韵脚"范"与"凡"、"剪"与"仙"同属面字韵,因此这些韵脚所处的位置都是结尾音组的末端,都以四音节音组作结,符合戏曲唱词语言节奏的要求。而后

两段杜丽娘和柳梦梅的唱词则互相押韵,韵脚"穿"与"炫"同属面字韵,这些韵脚所在的位置为三音节音组结尾处。而"那眉间的情啊""那秋水样的眼啊"并非韵脚所在位置,所以无需遵守结尾音组音节数量的要求。

笔者还以《徽州女人》《徽州往事》和《公司》为例考察新时期的黄梅戏剧目唱词的节奏。笔者发现新时期的黄梅戏剧目仍然保持着戏曲唱词一贯的语言节奏,其结尾音组仍然是以三音节或四音节为主,这一点笔者将在第六章中详谈。

综上所述,古代诗歌、戏曲唱词、汉语口语的语言节奏不同。古代诗歌的语言节奏是以三音节音组结尾,戏曲唱词是以三音节或四音节音组结尾,而汉语口语的结尾音组则不受限制。

另外,笔者在第二章中指出,句末是最容易获得时值重音的位置,而语言节奏中三音节音组音尾的最后一个音节恰恰是句末位置,一般由押韵标示,因此,重音、押韵也是构成戏曲唱词语言节奏的因素。

通过上述讨论,笔者认为戏曲唱词的语言节奏与结尾音组的音节数量、重音、押韵有关。

五、音组与韵律结构

通过上文的讨论,笔者认为音组对于黄梅戏唱词的节奏非常重要,比如表现音乐节奏的"停顿"是以音组为基础的,黄梅戏唱词语言节奏是通过结尾音组体现的,节奏是韵律特征运作的结果。下面我们需要考虑的是,音组与韵律结构的关系。

关于韵律结构,第三章第二节中已论述过,它由一系列从小到大的语言单位构成:即韵素(mora)—音节(the syllable)—音步(the foot)—韵律词(the phonological word)—黏附组(the clitic group)—韵律短语(the phonological phrase)—语调短语(the intonational phrase)—音系话语(the phonological utterance)。

因为音步(foot)以下的韵律成分是纯语音层面的,不直接参与句法操

作,所以音步与音组的构造无关。因此,黄梅戏唱词中音组可以是韵律词、黏附组或者韵律词组。以上面的例(13)、例(14)为例,重述如下:

(41)心烦｜ 欲把｜ 琴弦理,
　　 又不知｜ 李郎我那知音人｜ 现在｜ 何方。

<p align="right">(《女驸马》,吴亚玲演唱)</p>

(42)为救李郎离家园,谁料皇榜｜ 中状元,
　　 中状元着红袍,帽插宫花好哇｜ 好新鲜哪。
　　 我也曾赴过琼林宴,我也曾打马｜ 御街前,
　　 人人夸我潘安貌,原来纱帽罩哇｜ 罩婵娟哪。
　　 我考状元不为把名显,我考状元不为｜ 做高官,
　　 为了多情的李公子,夫妻恩爱花好｜ 月儿圆哪。

<p align="right">(《女驸马》,韩再芬演唱)</p>

在例(41)中,演员演唱时,停顿安排所造成的音组可以是韵律词,如"何方""心烦";可以是黏附组,如"欲把""现在""琴弦理";还可以是韵律词组,如"又不知""李郎我那知音人""御街前""中状元""好新鲜""罩婵娟""做高官""月儿圆"。

综上所述,黄梅戏唱词韵律结构中的基本单位是韵律词、黏附组、韵律词组。这些单位之间的组配就构成了黄梅戏唱词的韵律结构。

戏曲与诗歌一脉相承,因此对于戏曲唱词节奏的讨论往往与诗歌节奏联系在一起。诗歌节奏的构成主要有两种方式——顿诗论和音组排列说,相应地戏曲唱词节奏的构成方式也主要是停顿和音组排列。但是笔者发现,不同剧种的停顿安排不同,这也造成其音组排列方式的不一致。

节奏广泛存在于世界万物之中,学者们关注最多的是音乐节奏和语言节奏,笔者认为戏曲唱词一方面属于文学语言;另一方面要合乐而歌,因此戏曲唱词应该受到音乐节奏和语言节奏的双重影响。但是学者们在讨论戏曲节奏时并没有区分这两者,因此很难揭示戏曲节奏的本质。通过考察京剧、评

剧、豫剧、越剧、黄梅戏这五大剧种经典剧目中的唱词,笔者认为停顿是音乐节奏的反映,正因为各剧种的音乐存在差别,所以即使唱词一样,也必须采用不同的停顿安排。而结尾音组的音节数量限于三音节或四音节则是戏曲唱词语言节奏的体现,是戏曲唱词区别于汉语口语等其他文体的独特之处。

朱恒夫、代颂娥指出,"戏曲的改革已经持续了20多年,客观地说,戏曲界的人士作了艰苦的努力,但是收效甚微,戏曲似乎以不可逆转的趋势迅速地滑向衰弱","问题出在哪里?我们以为,出在对戏曲的特性认识不足上,没有围绕着戏曲的特性进行改革。有的弄成'话剧加唱',有的变成近似于西方的歌剧,有的去掉了写意性与程式化动作,留下的仅是剧种的唱腔。这样的改革应该说也是允许的,甚至应该得到鼓励,但是,它们不是以戏曲的特性为基础的改革,其结果只能是戏曲失去了原有的神貌,不能为原有的戏曲观众所接受,而又没有带来迷恋这种新的戏剧形式的观众层,于是只好草草收兵"。他们认为戏曲的特性"是歌舞性、写意性与娱乐性"[①]。笔者认同朱恒夫、代颂娥把坚守戏曲的特性作为戏曲改革的核心这一观点,但是笔者认为坚守戏曲的特性,重点在于保持戏曲不同于其他文体的独特节奏。

戏曲、诗歌、汉语口语语言节奏的区别,首先表现在结尾音组的差异上,戏曲唱词往往以三音节或四音节音组结尾,古代诗歌不论是五言诗还是七言诗一般以三音节音组结尾,而口语则不受此限。另外,古代诗歌用韵脚来标记结尾音组,汉语口语则不用韵脚。

总体来看,戏曲唱词集语言与音乐于一身,受到音乐节奏与语言节奏的双重影响,其中音乐节奏与停顿、音组数目、句式、声调(平仄)有关,而语言节奏与戏曲唱词结尾音组的音节数量、重音、押韵有关。

[①] 朱恒夫,代颂娥:《黄梅戏〈公司〉给予戏曲界的启示》,载《艺术百家》2004年第2期。

第五章　语言特区中的黄梅戏唱词

一、唱词与诗歌

正如张庚所指出的"由诗而词，由词而曲，一脉相承"①，戏曲是承接诗、词逐渐演化而来的。因此，它们"在诗的本质上是相同的"②。罗辛也指出"唱词，可以看作新诗"。

下面我们来对比戏曲唱词和诗歌。

（一）二者都注重押韵

王力就指出，"从《诗经》到后代的诗词，差不多没有不押韵的。民歌也没有不押韵的。在北方戏曲中，韵又叫辙，押韵叫合辙"③。古人押韵依照韵书，如《诗韵集成》《诗韵合璧》中收录的106韵。

前面指出各地方剧种都讲究押韵，一般遵循十三辙。古代汉语诗歌和现代汉语诗歌同样讲究押韵。如：

(1) 昔人已乘黄鹤去，此地空余黄鹤楼。

　　黄鹤一去不复返，白云千载空悠悠。

① 张庚：《关于剧诗》，见《张庚戏曲论著选辑》，北京：文化艺术出版社，2014年，第18页。
② 涂宗涛：《诗词曲格律纲要》，北京：人民出版社，2010年，第116页。
③ 王力：《诗词格律》，北京：中华书局，2009年，第1页。

（崔颢《黄鹤楼》）

(2) 我不知道风
　　是在哪一个方向吹——
　　我是在梦中，
　　在梦的清波里依洄。

（徐志摩《我不知道风是在哪一个方向吹》）

例(1)中的"楼"和"悠"相互押韵；例(2)中的"吹"和"洄"相互押韵。

(二)二者都有特定的停顿方式

停顿构成了诗歌的音乐节奏。古诗有特定的停顿，如古人律诗创作中所说的："一三五不论，二四六分明"，要求"二、四、六"位置上的字平仄不能混用，而"二、四、六"的位置恰恰是七言诗中可以停顿的位置，如"飞流｜直下｜三千(｜)尺，疑是｜银河｜落(｜)九天"(李白《望庐山瀑布》)。

对现代汉语诗歌来说，停顿更加重要。我们前面指出押韵其实是停顿的标志。现代汉语诗歌可以不押韵，但是却不能没有停顿，可以通过空格和分行来体现停顿。如：

(3) 她们说　冷
　　冷是什么样子
　　我不知道

（顾城《公主坟》）

(4) 春天里，
　　花占领了天空。

　　再不需要蝴蝶，
　　每朵花，
　　都有轻柔的翅膀
　　都有她的芳馨。

(顾城《梦》)

黄梅戏唱词多属板腔体,以整齐的七字句和十字句为主,其他的都可以看作这两种句式的变体。这两类句子的停顿也是确定的,七字句一般是"二二三"式,十字句一般是"三三四"式。如:

(5)来在|家门|将身进,
　　等风平|和雨住|再去散心。

(《罗帕记》)

(三)二者都有固定的结尾音组

孙绍振指出古诗"五言总是上二下三,七言总是上四下三,九言总是上六下三。正是这种稳定的音组配搭构成了诗歌的节奏感"[①]。可见,古代诗歌要求以三音组结尾。我们上一章也指出,黄梅戏唱词的语言节奏要求以三音组或四音组结尾。其中,黄梅戏唱词的七字句选择"二二三"式的停顿方式,构成结尾三音组结构,与七言诗的停顿和结尾音组要求恰好是一脉相承的。

综上所述,戏曲唱词也应该归入诗歌范畴,赵毅衡就明确指出"民间戏曲唱词应归入民间诗歌范畴",而且在新形式的民歌中"民间戏曲唱词是最突出的,这种民歌,数量大,题材广,内容丰富,形式多样,对现代汉语特别适应"[②]。

二、黄梅戏唱词对语法规则的突破

徐杰、覃业位提出"语言特区"理论,认为语言运用中存在某些特定领域可以"有条件地突破常规语言规则约束",并指出语言特区有三大类型为:诗歌文体、标题口号和网络平台。

古代诗歌中存在突破常规语言规则的现象。如杜甫《秋兴八首》中的"香

[①] 孙绍振:《我国古典诗歌节奏的历史发展及其它》,载《诗探索》1980年第1期。
[②] 赵毅衡:《汉语诗歌节奏不是由顿构成的》,载《社会科学辑刊》1979年第1期。

稻啄余鹦鹉粒，碧梧栖老凤凰枝"，这句古诗该如何理解，一直到现在还存在争议。杨振义提出三种词序调整办法"于诗意皆通"。一是"鹦鹉啄余香稻粒，凤凰栖老碧梧枝"；第二种是"香稻余粒鹦鹉啄，碧梧老枝凤凰栖"；第三种是"香稻鹦鹉啄余粒，碧梧凤凰栖老枝"。他认为这三种调法中"最佳、最符合诗人原意"的是第三种，因为"诗人对'香稻''碧梧'情有独钟，所以将它们放在主语的位置上，以受事形式出现，'鹦鹉啄余粒''凤凰栖老枝'则是以主谓短语形式作谓语"。杜甫的真实意图我们已无从得知，但是从杨振义的推理中可以看出，今人对这首诗的语义识解建立在对语言形式的调整上。这首诗语义识解之所以困难，是因为其突破了现代常规口语的语法规则。

现代诗歌中同样存在突破常规汉语语言规则的现象。比如汉语常规普通话口语中，动补短语不能直接带宾语，宾语一般通过介词"把"引出主语居于动词前，但诗歌中可以不受这一限制，宾语可以放在动词和补语之间，比较：

(6) a. 把你埋在土里了。　　　　　　　　　　（BCC）

b. 埋你在秋林之中，幽涧之边（徐志摩《希望的埋葬》）

汉语普通话口语中，不及物动词或形容词的关涉对象一般居于其前，但是在诗歌中可以放在其后，比较：

(7) a. 他的形容更加枯槁。　　　　　　　　　　（BCC）

b. 枯槁它的形容，心已空，音调如何吹弄？

（徐志摩《卑微》）

关于诗歌中突破常规口语语言规则的现象，很多人讨论过。如张媛媛、徐杰、姚双云、高玚、刘颖和王勇。袁行霈在《中国诗歌艺术研究》一书的自序中指出："如果从语言学的角度给诗歌下一个定义，不妨说诗歌是语言的变形，它离开了口语和一般的书面语言，成为一种特异的语言形式。如果一个人平时总用诗的语言来讲话，别人一定会感到奇怪或可笑，因为不合乎日常交际使用语言的习惯。诗歌另有一套属于诗歌王国的语言，那是对日常交际

使用的语言加以改变使之变了形的。诗歌既遵循语言规范,又时时欲超出这规范,或者说自有其超常的规范"①。

诗歌语言的突破可以体现在语音、词汇、语法等各类语言层面。袁行霈说,"中国诗歌对语言的变形,在语音方面是建立格律以造成音乐美;在用词、造句方面表现为:改变词性、颠倒词序、省略句子成分等等。各种变形都打破了人们所习惯的语言常规,取得新、巧、奇、警的效果;增加了语言的容量和弹性,取得多义的效果;强化了语言的启示性,取得写意传神的效果"②。

戏曲与诗词一脉相承,因此黄梅戏唱词也属于诗歌文体。"文学是语言的艺术,各种文学体裁都离不开语言","所以诗歌艺术分析第一步就是语言分析"③,下面我们就来梳理一下黄梅戏唱词中突破常规语言规则的现象。

(一)语音突破

黄梅戏唱词允许表示时体的虚词"了"重读。如:

(8)今日他衣衫破了有人补,又谁知补衣人也不能久留。

(《天仙配》④)

在汉语普通话中,"了"有两个读音,一个读音是 le [lɤ],为表示时体的虚词,主要用在动词或形容词后面表示动作或变化已经完成,如"他受到了表扬","他红了脸";也可以用在句子末尾,表示发生了变化或出现了新情况,如"下雨了","今天去不成了"。另一个读音是 liǎo [liau²¹⁴],为动词,一般作谓语,表示完结,如"这事儿已经了啦";也可以用在动词或形容词后作补语,表示可能性,如"做得了"。

很显然例(8)中动词"破"后的"了"是表示时体的虚词,表示动作已经发生,应该读轻声[lɤ],但是演员在演唱时却唱作[liau²¹⁴]。

① 袁行霈:《中国诗歌艺术研究》,北京:北京大学出版社,1996年,第2页。
② 袁行霈:《中国诗歌艺术研究》,北京:北京大学出版社,1996年,第2页。
③ 袁行霈:《中国诗歌艺术研究》,北京:北京大学出版社,1996年,第1~2页。
④ 王长安主编:《中国黄梅戏》,合肥:安徽文艺出版社,2009年,第509~534页。下同。并参考严凤英、王少舫主演的《黄梅戏》记音。

另外,在黄梅戏唱词中,儿化韵中的"儿"多为一个独立音节。如:

(9) 钓得鱼儿长街卖,卖鱼买米度日光。　　　《天仙配》

在汉语普通话中,儿化韵是用两个汉字表示一个音节,如"花儿"应该读成 huār [xuar⁵⁵],"儿"只是给原来的音节加上一个卷舌动作。但是上例中的"鱼儿"本该读作儿化韵[yr³⁵],演员在演唱时却将这一儿化韵处理成两个音节 yú ér。

(二) 词汇突破

请比较下面两个例子:

(10) a. 不怕你天规重重活拆散,天上人间心一条。

　　　　　　　　　　　　　　　　　　　　《天仙配》

　　　b. 用手举起无情棍,活活打死狗贼人。　　《花针记》

例(10)a 中"活"用在动补短语"拆散"之前作副词。"活"作副词时的意义是"真正、简直",如"这孩子说话活像个大人"。但是从全句意思来看,这里表示的是"强制地"意思,与例(10)b 中的"活活"一样,所以例(10)a 也应该用副词"活活"。这里其实是用副词"活"代替了副词"活活"。

而且在口语化的散白中一般用"活活",如"他们既是一对恩爱夫妻,你就不该将他们活活拆散!"(《天仙配》)

在黄梅戏唱词中,不及物动词可以用作及物动词,可以带宾语。如:

(11) a. 回娘家理应商量年尊。　　　　　　　　《罗帕记》

　　　b. 自那年逃福建一十三载。　　　　　　　《罗帕记》

例(11)a 中的"商量"在现代汉语口语中是不及物动词,不能带宾语,"商量年尊"应该表述为状中短语,即"和(跟)年尊商量"。而在黄梅戏唱词中,"商量"被当作及物动词来使用;例(11)b 中的"逃"也是不及物动词,"逃福建"在汉语普通话中应该表述为"逃到福建"。

在黄梅戏唱词中,词语的词性也可以发生转化。如动词用作形容词,

比较：

 (12)听谯楼打过了初更初点，
 想起来功名事哪得安眠。

 （《罗帕记》）

 (13)听谯楼打过了二更二点，
 想起来王老爷哪睡得安眠。

 （《罗帕记》）

 例(12)中的"安眠"是动词短语，表示"安稳地睡觉"，"哪得安眠"表示"哪里能够安稳地睡觉"；但在例(13)中"安眠"与"睡"构成动补短语，"安眠"作补语。在现代汉语动补短语中"得"后的成分一般是形容词，如"睡得很香"，"吃得很饱"。

 在黄梅戏唱词中，还可以将动词用作名词。如：

 (14)a.陈氏妻坐米行听我来讲，为夫的有言来细听端详。

 （《张朝宗告漕》）

 b.陈氏妻休得好言来劝，为夫的有言来妻听根源。

 （《张朝宗告漕》）

 "听端详"在唱词中很常见。通过对比例(14)a和例(14)b，可以看出"端详"和"根源"为同义词。因此"端详"在唱词中为名词，指原因，与"听"构成动宾短语。但在汉语口语中"端详"为动词，可以添加状语和补语，但不用在动词后，如"仔细地端详"，"端详了一番"。

 在黄梅戏唱词中，一些语素可以作为独立的词来使用。如：

 (15)a.上前来见禁哥把礼见下。 （《花针记》）
 b.嘉兴府告上状救爹爹出监。 （《花针记》）

 例(15)a中"见礼"是一个词，"见""礼"本来是语素，这里用作词，"礼"可以被"把"移至前面，"见"后可以加趋向补语"下"；例(15)b中"监"作为独立的词来使用，作动词"出"的宾语，但是唱词中"监"也可以作为语素，构成

"监牢"。

在黄梅戏唱词中,会对现代汉语口语中的词语进行改造。如:

(16) a. 假意儿凑银两黄州上告,到如今未见他二人来临。

（《花针记》）

b. 母亲快去看假真。　　　　　　　　（《花针记》）

c. 一心心在黄州把状来提。　　　　　（《花针记》）

d. 自古道,娃娃口内道真话,八经承改秤斗果是真情。

（《花针记》）

e. 闻听得张朝宗打了四十。　　　　　（《花针记》）

f. 战兢兢将表兄带上楼梯。　　　　　（《珍珠塔》）

例(16)a 添加"儿"等构成特殊的儿化韵;例(16)b 把"真""假"的两个语素调换顺序说成"假""真",此外 AABB 重叠式也可以调换顺序说成 BBAA,如"单单孤孤""喜喜欢欢";例(16)c 中的副词"一心"被重叠为"一心心",比较"一心要到周家去拜寿辰"(《张朝宗告漕》);例(16)d 把"果然"省略为"果",此外还有将"古人"省略为"古"的,如"比一派前朝古娘听心间"(《张朝宗告漕》);例(16)e 连用同义词"闻""听"构成动词"闻听";例(16)f 中将成语"战战兢兢"省略为"战兢兢"。

另外,在黄梅戏唱词中,还会使用一些诸如"根芽""根苗""心苗""能行""能行马"等生造词。如:

(17) a. 花亭上放红光是何根芽?　　　　　（《罗帕记》）

b. 为父的有言来细听根芽。　　　　（《张朝宗告漕》）

c. 姜雄有言细说根苗。　　　　　　　（《罗帕记》）

d. 尊一声二爷夫再听心苗。　　　　（《张朝宗告漕》）

e. 叫出来小姜雄准备能行。　　　　　（《罗帕记》）

f. 备齐了能行马请老爷一声。　　　　（《罗帕记》）

例(17)e 中的"能行",在剧本注释中明确指出其指坐骑。

(三) 句法突破

下面,我们来讨论黄梅戏唱词中突破常规句法规则的现象。

1. 词类省略

笔者在第二章中指出,黄梅戏唱词中的主语、宾语、谓语中心语等各类句子成分都可以省略。通过考察,我们可以看出黄梅戏唱词中的动词、介词、副词、连词也可以省略。

省略动词。如:

(18) a. 夫妻双双画堂内。　　　　　　　　　(《罗帕记》)
　　 b. 家院小厮有几个,也只有小姜雄武艺才能。
　　　　　　　　　　　　　　　　　　　　　(《罗帕记》)
　　 c. 此一番老爷夫首榜丹桂。　　　　　　(《罗帕记》)
　　 d. 这就是我老身真言一遍。　　　　　　(《珍珠塔》)

例(18)a省略动词"在",应为"夫妻双双在画堂内";例(18)b省略动词"有",后一句应为"也只有小姜雄有武艺才能";再看例(18)c,旧时以丹桂比喻科第,所以称科举中第为折桂。此例省略动词"中",应为"此一番老爷夫中首榜丹桂";例(18)d"一遍"前省略动词"讲"。

省略介词。如:

(19) a. 确然是二位客打坐店中。　　　　　　(《罗帕记》)
　　 b. 恼恨了老天爷一时变,失落了罗帕宝自家的花园。
　　　　　　　　　　　　　　　　　　　　　(《罗帕记》)
(20) a. 王老爷三百两买到他家。　　　　　　(《罗帕记》)
　　 b. 贤弟带路圣堂走,关起了圣堂门攻读春秋。
　　　　　　　　　　　　　　　　　　　　　(《罗帕记》)
　　 c. 送信美柳与迎春。　　　　　　　　　(《花针记》)
(21) a. 方才间苍天爷洪雨降下。　　　　　　(《罗帕记》)
　　 b. 老爹爹在朝中奸臣所害。　　　　　　(《张朝宗告漕》)

例(19)中省略介词"于/在",例(19)a应为"确然是二位客打坐于店中",例(19)b即"失落了罗帕宝在自家的花园";例(20)a中省略介词"用",即"用三百两";例(20)b中省略介词"向",应为"贤弟带路向圣堂走";例(20)c省略介词"给",即"送信给美柳与迎春";例(21)a中省略介词"把",应为"方才间苍天爷把洪雨降下",例(21)b中省略介词"被",即"老爹爹在朝中被奸臣所害"。

省略副词。如：

(22)老安人在庵堂住宿一晚,明日里到外乡找子回还。

(《张朝宗告漕》)

例(22)中后一句省略副词"再",即"明日里再到外乡找子回还"。

省略连词。如：

(23)东娘不必苦打苦问,
　　打死丫鬟无宝珍。

(《罗帕记》)

(24)我本当与东娘多把话叙,
　　王老爷在马上等候多时。

(《罗帕记》)

例(23)中后一句省略句间连词"也",即"打死丫鬟也无宝珍";例(24)中两个句子之间省略句间连词"但是",应为"我本当与东娘多把话叙,但是王老爷在马上等候多时"。

省略方位词。如：

(25)a.皂角树生下了一女两男。　　(《罗帕记》)
　　 b.有一天犯我手一刀一个。　　(《张朝宗告漕》)

例(25)a中"皂角树"后省略方位词"下",可以与"皂角树下产下娇生"对比(《罗帕记》);例(25)b中"我手"后省略方位词"里"。

省略量词,让数词直接修饰名词、形容词。如：

(26) a. 城脚打坐一犯人。　　　　　　　(《张朝宗告漕》)
　　　b. 倘若是我的儿有一长短。　　　　(《珍珠塔》)

例(26)中数词后都省略量词"个"。例(26)a 类的用例,在黄梅戏唱词中很多,如"一女""一礼""一信""二目",这应该是古代汉语用法的遗留。例(26)b 类的用例,在黄梅戏唱词中不多,"有一长短"应为"有一个三长两短"的省略说法。

省略结构标记"的"。如：

(27) a. 家中领了周老爷命。　　　　　　(《张朝宗告漕》)
　　　b. 叫你妻儿搬你尸回程。　　　　　(《张朝宗告漕》)
　　　c. 走过弯弯曲曲路,行过重重叠叠山。
　　　　　　　　　　　　　　　　　　　(《张朝宗告漕》)

在汉语口语中"的"字的省略很受限制,很多学者都注意到了这一点,如刘丹青指出,"汉语一般定语和从句定语都在核心名词之前","都用'的'作标记"①。徐杰也指出,"有'的'字是常规形式,无'的'受条件限制。如可以说'我妈妈(＝我的妈妈)',但不能说'我房子(＝我的房子)'"。但是唱词中"的"字省略较为自由。

2. 语序变化

第一,最常见的是状语后置。如：

(28) a. 怒恼我打你皮鞭踢你靴尖。　　　　(《罗帕记》)
　　　b. 董郎昏迷在荒郊！　　　　　　　(《天仙配》)
　　　c. 自幼攻书在窗下。　　　　　　　(《花针记》)

例(28)a 的"皮鞭""靴尖"为工具状语,只是其前省略介词"用",即"用皮鞭""用靴尖"。在汉语口语中应该表达为"用皮鞭打你""用靴尖踢你";例(28)b 中状语"在荒郊"处于动词"昏迷"后;例(28)c 中状语"在窗下"处于动

① 刘丹青:《语法调查研究手册》,上海:上海教育出版社,2008 年,第 40 页。

词短语"攻书"后。但是在汉语口语中并不是完全排斥状语后置的句子,只是使用的频率较低。如:

(29)儿子昏迷在医院,为母亲的她却连一滴泪也不能洒给儿子,只在去东北的火车里暗自流泪。

(《1994年报刊精选》,北京大学CCL现代汉语语料库)

第二,在黄梅戏唱词中,宾语可以处在动词之前,形成"OV"结构。比较:

(30)a.忍气吞声县里往,约定了县太爷灭儿的全家。

(《张朝宗告漕》)

b.自那日他往那南山寺里,一去了好几天怎不回还?

(《张朝宗告漕》)

例(30)a和例(30)b形成鲜明对照,例(30)a中的处所宾语"县里"居于动词"往"之前,而例(30)b中的处所宾语"南峙"则居于动词"往"之后。再如:

(31)a.只见姜雄马房进,倒把赛金无计行。　(《罗帕记》)

b.来到前堂母亲请问,可写书信办盘程?(《罗帕记》)

上面例(30)a和例(31)中各句都可以看作省略介词"把"。

第三,在现代汉语口语中,数量短语与名词组合时,一般都是处于名词前。而在黄梅戏唱词中,数量短语可以放在名词后。如:

(32)张朝宗他好比猛虎一个,八经承他好比黄犬一窝。

(《张朝宗告漕》)

第四,动量短语与动词组合时,现代汉语口语中将动量短语放在动词后,而在黄梅戏唱词中,动量短语可以放在动词前。如:

(33)a.又听得禁大哥一声叫我。　　(《张朝宗告漕》)

b.出得寒窑一声禀告。　　　　(《珍珠塔》)

3. 把字句、被字句中使用光杆动词

吕叔湘已经观察到汉语口语中不能说"把窗户关、把窗帘儿放",但是"戏词儿里""常听见"①。在现代汉语口语中,把字句中的动词一般要求是复杂形式,比如带上宾语、补语、状语。虽然一部分双音节光杆动词可以进入把字句,如"我会把申请撤销",但是单音节光杆动词是绝对不允许使用的。笔者考察了黄梅戏《天仙配》《女驸马》《牛郎织女》唱词中的把字句,发现单音节光杆动词的使用占优势,在 67 句把字句用例中,使用光杆动词的就有 50 例,其中 40 例使用单音节光杆动词,10 例使用双音节光杆动词。

但是需要注意的是,并不是所有黄梅戏唱词中的把字句都可以通过添加"宾语、补语、状语"变成口语语法规则所允准的把字句。比较:

(34) a. 又只见店老板未把衣脱。　　　　　(《罗帕记》)

　　 b. 衣不脱门不关懒把灯吹。　　　　　(《罗帕记》)

(35) a. 乳母娘请上坐儿把礼敬。　　　　　(《罗帕记》)

　　 b. 心中只把淘气恨。　　　　　　　　(《罗帕记》)

例(34)中,如果在动词后添加"补语"就可以满足现代汉语口语语法规则,即"把衣(服)脱下来""把灯吹灭"。但例(35)中的两个例子却不能通过这种方式来满足现代汉语口语语法规则。例(35)a 中的"敬礼"在现代汉语中是复合词,而在黄梅戏唱词中却被当作动宾短语,用"把"将宾语"礼"提前,类似的用法在黄梅戏唱词中有很多,比如"把忧担""把书来攻"等;例(35)b 中,"恨"在现代汉语中加上补语是可以用在把字句中的,如"我曾以为她把我恨死了""那些看守可把他恨透了""她把尤金恨得入骨"。但是如果"把"前面有"只","恨"即使带上补语也无法用在把字句中,如"我只把他恨透了"。我们搜索了北京大学 CCL 现代汉语语料库,只找到一例"只把"与动词"恨"共现的句子,请看:

① 吕叔湘:《中国文法要略》,见《吕叔湘全集》(第 1 卷),沈阳:辽宁教育出版社,2002年,第 37 页。

(36) 甲:(学唱)"我心中只把那爹娘恨,他不该将亲女图财卖与了娼门哪!"是这味儿不是?

(《中国传统相声大全》,北京大学 CCL 现代汉语语料库)

很显然,例(36)仍然出自戏曲唱词。"恨"是及物动词,可以带宾语,例(34)b 在现代汉语口语中应该表达为"只恨他"。这说明,在戏曲唱词中"把"的作用主要是"提宾",即将宾语提前。本章第四部分中我们会详细讨论黄梅戏唱词中的把字句。而且我们会看到,在戏曲唱词中,用"把"将宾语提前是让动词居于句末的手段,这是唱词语法不同于现代汉语口语语法的地方。

下面来看被字句。在戏曲唱词中,被字句的使用频率没有把字句高,但是被字句中同样允许存在光杆动词。如:

(37)a. 黄雀又被弹弓打,打弹之人被虎伤。

(《张朝宗告漕》)

b. 一路赃官被你坑害。　　　　(《张朝宗告漕》)

被字句中的光杆动词既可以是单音节形式,也可以是双音节形式。

4. 衬字的使用

使用衬字也是戏曲很重要的一个特点,甚至有学者认为词和曲的区别就在于是否使用衬字。涂宗涛指出:"衬字,就是某一词调或曲调在词律或曲律规定的字数之外,为了更加口语化和唱起来更动听而增加的一些字。"[①]衬字在戏曲中的使用非常频繁,"按谱填词,只要合乎乐谱的要求,唱来美听来顺,即可添衬字"[②]。

黄梅戏唱词,特别是小戏唱词中经常使用衬字,如小戏《打猪草》中的"呀子依子呀",《夫妻观灯》中的"呀呀子哟",《闹黄府》中的"一呀一个盏,一呀一个瓶"中的"一呀"等。可见衬字(有人把多个音节的称为衬词)已成为黄梅戏

[①] 涂宗涛:《诗词曲格律纲要》,北京:人民出版社,2010 年,第 77 页。

[②] 涂宗涛:《诗词曲格律纲要》,北京:人民出版社,2010 年,第 60 页。

的一种风格特征。

笔者在第四章中指出使用衬字是戏曲音乐节奏的要求。黄梅戏本戏和小戏中有一个很常用的衬字"来"。衬字"来"在唱词中所起的调节节奏的作用,主要体现在两个方面。

第一,标示停顿。如:

(38)a.南也是灯来北也是灯　　　　　　　(小戏《闹花灯》)
　　 b.听一言来着一惊　　　　　　　　　(《罗帕记》)

"来"在这里标示停顿,标明唱词分为上下两部分。"来"在戏曲唱词中并不是为了满足句法和语义需要的。

第二,补足音节,满足音组中音节的要求。如:

(39)a.正在新房来睡醒,不知何人到来临?　(《乌金记》)
　　 b.昨日里在娘家来做闺女,今日晚到李家来做新人。
　　　　　　　　　　　　　　　　　　　　(《乌金记》)

例(39)a是典型的七字句,最后一个音组通过添加"来"构成三音节音组;例(39)b中的两句唱词是典型的十字句,最后一个音组中加入衬字"来"恰好构成四音节音组。不过需要指出的是,为了凑足音节,"来"不仅能够添加到结尾音组中,也可以添加到唱词中的任一音组中。如:

(40)开言来｜我只把｜先生来问:
　　 科场上｜来结拜｜可有名人?　　　　　(《乌金记》)

例(40)中的三个"来"分别处于唱词的不同音组中。关于衬字"来",笔者第五章第五部分再详细讨论。

笔者还认为,在黄梅戏唱词中,介词"于"有时候并不是句法和语义上必需的。如:

(41)a.在楼台办美酒款待于你。　　　　　　(《珍珠塔》)
　　 b.她哪知为官人试验于她。　　　　　　(《珍珠塔》)

这里的"于"同样是衬字,目的同样是凑足音节,满足结尾音组的音节需要。

5. 单数人称代词构成的同位短语

黄梅戏唱词中,单数人称代词可以与数量短语构成同位短语。如:

(42)a. 一个个凑银两告我八人。　　　　　(《张朝宗告漕》)
　　b. 我八人在官棚私自讨论。　　　　　(《张朝宗告漕》)
　　c. 岂肯连累你二人?　　　　　　　　(《张朝宗告漕》)

这类同位短语在现代汉语口语中不常见,只在一些武侠小说中可见用例。但是在古汉语中大量存在,这类同位短语是古代汉语语法的遗留。如:

(43)a. 引他三人到厢房中坐地。
　　　(明小说《今古奇观》,北京大学 CCL 现代汉语语料库)
　　b. 我八人愿修一坛忏罪功果。
　　　(明小说《东度记》,北京大学 CCL 现代汉语语料库)

在黄梅戏唱词中,还允许表示复数的名词性成分与单数人称代词构成同位短语。如:

(44)自那年皂角树收留贤妹,生两男并一女三个娇生。
　　小娇儿他生来不犟不蠢,我不免训教他攻读书文。
　　　　　　　　　　　　　　　　　　　(《罗帕记》)
(45)八经承他好比八只猛虎。　　　　　　(《张朝宗告漕》)

这一类同位短语也是汉语口语中不允许存在的。

6. 关系名词＋复数标记"们"

在现代汉语口语中,"们"一般加在指人名词后表示集体的意义。当集合名词中的关系名词后加"们"表示复数时,前面可以再加"一些"等不定量数词。如:

(46)这些年轻夫妻们带着收获,带着希望,成双成对,欢欢喜

喜地走在回家的路上。　　　（北京大学 CCL 现代汉语语料库）

在现代汉语口语中，关系名词后面还可以加上表示数量的词语，如俩、仨、两个、三个等，比如"夫妻俩""母女三个""兄弟四个"。

但是在黄梅戏唱词中，"们"可以加在关系名词后表示数量，相当于"俩"。如：

(47)a. 倘若是儿和女有伤有损，怕的是夫妻们难免相争。

《花针记》

　　b. 弟兄们到圣堂把书来攻。　　　《张朝宗告漕》

　　c. 母女们身落在宏升典当……娘做大女做小犯了阴阳。

《白扇记》

在黄梅戏唱词中，"们"还可以加在同位短语后。如：

(48)a. 耻笑我弟兄们无有爹尊。　　　《白扇记》

　　c. 逼得我主仆们逃出网罗。　　　《双合镜》

例(48)的结构应该划分为"[我弟兄]们""[我主仆]们"，前面的"我兄弟""我主仆"是"单数人称代词＋关系名词"构成的同位短语。这类同位短语在现代汉语口语及唱词中也都可以使用，后面还可以加上数量词语。如：

(49)a. 从事革命十多年来所破费的资财，多是我兄弟二个任之。　　　（北京大学 CCL 现代语语料库）

　　b. 病房 8 个病人，对我母子俩都很好。

（北京大学 CCL 现代语语料库）

7. "的"字短语

在黄梅戏唱词中，有特殊的"的"字短语。如：

(50)a. 为父的只生你兄妹二人。　　　《张朝宗告漕》

　　b. 愚兄的考三场落榜回转。　　　《花针记》

这类"的"字短语"为父的""愚兄的"也可以说成"为父""愚兄"。如：

(51) a. 为父在家心不定。　　　　　　　　（《珍珠塔》）

　　　b. 这就是愚兄真言禀告。　　　　　　（《珍珠塔》）

（四）语用突破

现代汉语口语中，一些不能用作离合词的词语在黄梅戏唱词中可以用作离合词。如：

(52) a. 我与贼子作下对，岂肯饶他这一回？

　　　　　　　　　　　　　　　　　　　（《张朝宗告漕》）

　　　b. 我儿劝得爹爹醒。　　　　　　　　（《张朝宗告漕》）

例(52)中的"作对""劝醒"在现代汉语口语中，中间不能插入其他成分。

另外，笔者前文指出，在黄梅戏唱词中有词语的转喻用法，而且可以用不同的部分转喻同一事物。如：

(53) a. 听说老爷去求圆领，但不知带何人陪伴前行？

　　　　　　　　　　　　　　　　　　　（《罗帕记》）

　　　b. 大比年你门婿去求顶戴，小姜雄戏店姐露出情来。

　　　　　　　　　　　　　　　　　　　（《罗帕记》）

　　　c. 今乃是大比年皇榜挂起，你应当上京都去求紫衣。

　　　　　　　　　　　　　　　　　　　（《珍珠塔》）

例(53)中的"圆领""顶戴""紫衣"都是官服中的一部分，都是用来指"官职"。

三、黄梅戏唱词韵律整饬的手段与条件

根据生成语言学理论，语言结构的生成与语音手段、词汇手段和语法手段有关。其中语法手段有四类，"简称为'添加'（Adjoining）'移位'

(Movement)'重叠'(Reduplication)和'删除'(Deletion)"①。比如汉语疑问句可以通过"添加"和"重叠"两种语法手段生成,如"他是老师"可以通过添加"吗"生成疑问句"他是老师吗?",也可以通过"是"的正反重叠生成疑问句"他是不是老师?"。而英语疑问句则是通过"移位"生成的,如疑问句"What will John buy?"的深层结构是"John will buy what",其表层结构发生了疑问词移位。

从这一角度再来审视上面谈到的黄梅戏唱词突破常规语言规则的现象,比如时态助词"了"唱成[liau²¹⁴]、不及物动词带宾语、使用衬字,我们看到这些非常规语言现象的生成仍然与语音手段、词汇手段和语法手段有关。如下表所示:

手段		唱词非常规现象	举例
语法手段	添加	衬字	听一言来着一惊
	重叠	词语变形	一心心在黄州把状来提
	移位	宾语前置	只见姜雄马房进
	删除	介词省略	夫妻双双画堂内
语音手段		时态标记重读	衣服破了 liao
词汇手段		不及物动词带宾语	商量年尊

为什么黄梅戏唱词的语言允许存在上述突破汉语常规语法规则的现象,即为什么要在黄梅戏唱词中添加没有词汇意义的衬字?为什么动词和宾语要调换位置?为什么可以省略动词、介词、连词等成分?根据徐杰对于疑问句的讨论,各种语法手段的启动还需要疑问特征[+Q]的驱动。同样,为什么黄梅戏唱词要启动"添加、移位、删除、重叠"这四种语法手段?答案只能是为了满足黄梅戏唱词的节奏要求。

冯胜利指出可以利用汉语中的句法运作来"'整饬'非法韵律的格式",这些句法运作包括"复制""删除""附加""移位""贴附与并入""变形",并由此提

① 徐杰:《普遍语法原则与汉语语法现象》,北京:北京大学出版社,2001年,第182页。

出韵律整饬原则,即"如果α与β两个姊妹节在韵律的规则系统中相互抵触,那么两个节点必须加以整饬才能存在"①。

关于戏曲唱词的节奏,我们在第二章和第三章中已经讨论过。戏曲唱词具有音乐节奏和语言节奏。这两类节奏也会通过句法手段对黄梅戏唱词进行韵律整饬。

(一)音乐节奏的整饬

音乐节奏与停顿、音组数目、句式、声调(平仄)有关。上面讨论的很多现象都是为了满足音乐节奏的要求,如:省略副词、量词,状语后置,添加"的"字,单数人称代词构成的同位短语,补足音节的衬字等。

比如一部分衬字的使用,请看:

(54)a.科场上来结拜可有名人?　　　　　　(《乌金记》)
　　　b.在楼台办美酒款待于你。　　　　　　(《珍珠塔》)

上面例子中的"来"和"于"并不是句法和语义需要的。添加"来"和"于"都是为了凑足音节,满足十字句"三三四"的节奏要求。

再如介词省略,如"夫妻双双画堂内"。其间省略了介词"在",在现代汉语口语中本来应该是"夫妻双双在画堂内"。黄梅戏唱词的音乐节奏促使韵律发生整饬,删除动词"在",生成"夫妻|双双|(在)画堂内",满足音乐节奏"二二三"的停顿要求。

(二)语言节奏的整饬

语言节奏与黄梅戏唱词结尾音组的音节数量、重音、押韵有关。上述黄梅戏唱词中一部分非常规现象就是语言节奏对唱词进行韵律整饬的结果,如:把"端详""根源"用作同义词、部分词语的变形、数量短语放在名词后、动量短语放在动词前、词语用作离合词、标示停顿的衬字等。

比如在黄梅戏唱词中较少使用句尾"了",就是由于语言节奏的整饬。句

① 冯胜利:《汉语韵律句法学引论》(下),载《学术界》2000年第2期。

尾"了"是时态助词"永远轻读"①,不能获得时值重音(即时长重音)。因此,启动句法上的"删除"操作。

再如标示停顿的衬字。请看:

(55)a. 听一言来着一惊 　　　　　　　　(《罗帕记》)
　　b. 南也是灯来北也是灯 　　　　　　　(小戏《闹花灯》)

"来"在这里标示停顿,标明唱词分为上下两部分,添加"来"字可以满足黄梅戏唱词语言节奏的要求,保证结尾音组为三音节音组或四音节音组。

最后再看数量短语与动量短语的位置。在黄梅戏唱词中,数量短语既可以处于名词前,也可以处于名词后;同样,动量短语也可以处于动词前后。如:

(56)a. 年纪只填十三岁,教一个状子头儿记在心。

(《张朝宗告漕》)

　　b. 张朝宗他好比猛虎一个,八经承他好比黄犬一窝。

(《张朝宗告漕》)

(57)a. 骂一声黄州府不如马牛。　　　(《张朝宗告漕》)

　　b. 又听得禁大哥一声叫我,好似钢刀把肉割。

(《张朝宗告漕》)

按照现代汉语语法规则,例(56)b可以说"一个猛虎""一窝黄犬",例(57)b可以说"叫我一声"。把数量词放在名词后,把动量词放在动词前,是由于押韵的需要。在黄梅戏唱词中,例(56)b和例(57)b都是押单行韵,每一句都入韵。根据班友书的观点,其中的"个"和"窝"、"我"和"割"都属于"过字韵"。

当然黄梅戏唱词中还有一部分是音乐节奏和语言节奏共同作用的结果,即受到音乐节奏和语言节奏的双重影响。如衬字的使用、把字句中的动词挂

① 冯胜利:《汉语韵律句法学引论》(下),载《学术界》2000年第2期。

单现象、"的"字的省略,我们下面再详细讨论。

另外,语音、词汇手段的启动同样是为了满足节奏整饬的需要。比如将轻声"了"[lɤ]唱为可重读的[liau²¹⁴],儿化韵中的"儿"多独立为一个音节,单音节副词"活"代替双音节副词"活活",不及物动词用作及物动词等,都是为了满足七字句、十字句的句式要求,可以看作音乐节奏对唱词的整饬。再如词语的变形形式,一部分是为了满足音乐节奏的要求,如"假意儿""一心心""果""闻听""战兢兢";还有一部分是为了满足语言节奏的要求,如将"真假"变为"假真"是为了押韵的需要。另外,黄梅戏唱词中还会使用"端详""根源""根苗"作为表示原因的同义词,都是押韵的要求。

综上所述,黄梅戏唱词语法中突破汉语口语语法规则的现象大都源于韵律整饬的需要。在戏曲节奏的制约下,常规口语语法规则系统中的规则,有的可以直接进入戏曲唱词语法系统,如规则1(见下图)。例如"董郎昏迷在荒郊!"这类状语后置的句子在现代汉语口语和黄梅戏唱词中都允许存在;有的进入戏曲唱词语法系统后发生了变化,如规则2。例如词性转化。现代汉语口语中允许形容词用作动词,但是在戏曲唱词中更加自由;另外,戏曲唱词语法系统中还有一些常规口语语法系统中没有的规则,如规则3。例如汉语口语中不允许光杆及物动词"恨"构成把字句,即"我把他恨",但是戏曲唱词中允许。规则1产生了戏曲唱词与现代汉语口语相同的语言现象,规则2和规则3则产生了突破常规汉语口语语言规则的现象,即戏曲唱词与现代汉语口语不一致的语言现象。如下图所示:

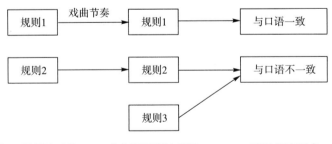

冯胜利指出,"没有内在条件的允许,再大的影响、再好的外因、再强的动

机也不能把石头变成鸡。这当然不是说汉语一点儿不受外界的影响,一点儿自由的选择也没有,但任何影响,任何选择都必须在自身规律允许的范围之内出现与进行"①。因此,戏曲节奏对黄梅戏唱词的韵律整饬也必须在内在条件允许、自身规律允许的范围内进行。

刘颖讨论了诗歌语言的突破与限度,指出诗歌"可以突破一般的汉语语法规则(Particular Grammar),突破的结果是[−合语法,+可接受],但却不能突破普遍语法(规则)(Universal Grammar)"②。如下图表示:

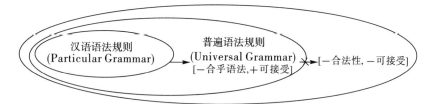

从上图可以看到,只要在普遍语法允许的范围内,诗歌即使突破现代汉语口语语法规则的限制,生成的语言也是可接受的,但是一旦超越普遍语法的限制,生成的语言既不符合现代汉语口语语法规则,也不能被人们接受。图中的"合乎语法"是指合乎普遍语法,但是合乎普遍语法的现象未必都可以被汉语母语者接受。比如递归性允许定语进行无限扩展,但是生成的"爸爸的爸爸的爸爸的爸爸"符合普遍语法,却不是可以被接受的语言现象。因此,我们需要重新思考"合语法"与"可接受"之间的关系。

普遍语法是生成语言学理论中的一个重要概念,反映了人类通过遗传获得语言习得机制的初始状态,其中包括一系列条件,用来限制人类语法的可能范围。如果将人脑看作计算机,普遍语法就是计算机能够识别的一套命令。人类个体语言的语法规则就像不同的程序,程序可以根据不同的需要进行编制,但是使用的命令必须是计算机能够识别的。

① 冯胜利:《汉语的韵律、词法与句法》,修订二版,北京:北京大学出版社,2009年,第152页。
② 刘颖:《从诗歌特区再议"的"字的隐现》,载《西北民族大学学报》(哲学社会科学版)2019年第1期。

黄梅戏唱词同诗歌一样,可以突破现代汉语常规口语语言规则。虽然不符合现代汉语常规语言规则,但是只要在人类普遍语法允准的范围内,就是可以选择的。但是否被选择取决于能否被接受,而能否可接受则取决于是否影响人们的解读。可接受的语言现象一定不会影响人们的语义解读,因为语言的功能之一就是传递信息;如果影响人们理解唱词的语义,必然不能被接受。因此,戏曲节奏对黄梅戏唱词韵律整饬的允准条件是要合乎人类的普遍语法规则,目的在于保证黄梅戏唱词语义的可理解性。

综上所述,黄梅戏唱词的节奏会制约语言结构,其唱词韵律整饬后的结果不能影响语义解读。语义的可接受范围应该就是黄梅戏唱词韵律整饬允许的范围。普遍语法规则决定了某一语体可以使用的语言结构范围,但具体选择哪种语言结构则由语义决定。合乎普遍语法的语言形式未必是语义上可以接受的,最典型的就是歧义句。如谢思炜考察了诗歌中的歧义句,他指出,"古人不会语法分析,没有发展出语言学理论,但并不妨碍他们完全按照汉语的语法要求写作","诗人可以利用单字组合的灵活性在诗句限定字节内尝试各种变化。但诗人这样做的前提,就是语言运用已十分自如,对各种细节谙熟于心,而不可能无视语法,不考虑别人是否能够理解,造出一些不知所云的句子。表义准确、防止误解,是汉语写作也是诗歌写作的起码要求"[①]。因此,我们可以根据上述讨论以及刘颖所提出的诗歌语言的突破与限度建立语体语法的突破与限制,如下图所示:

从上图可以看到,符合普遍语法规则的语言在语义上同样有可接受与不可接受之分。汉语口语常规语法规则(Oral Grammar)和其他语体语法规则(Register Grammar)都在普遍语法规则(Universal Grammar)所允许的范围内,而且语义上都应该是可接受的。作为不同的语体,二者是交叉关系,即二者有各自独特的语法规则,也可以使用相同的语法规则。

[①] 谢思炜:《汉语诗歌歧义句探析》,载《武汉科技大学学报》(社会科学版)2018年第3期。

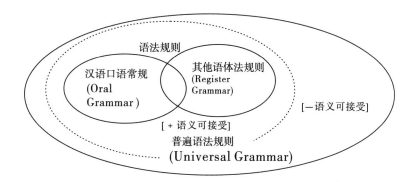

语体语法的突破与限制图

语言作为符号,包括形式和意义两个方面。从形式和意义这个角度看语体语法,我们可以看到,不同语体使用的语言结构(形式)和表达的语义(意义)之间的对应关系不一定是一对一的,还可以是多对一或者一对多的关系。如下图所示:

即语体1和语体2可以使用相同的形式1,表达相同的语义A;也可以是不同的语体使用不同的形式表达相同的意义,即语体1使用形式2表达语义B,而语体2使用形式3表达语义B;还可以是不同的语体使用相同的形式来表达不同的意义,如语体1使用形式4表达语义C,而语体2则使用形式4表达语义D。

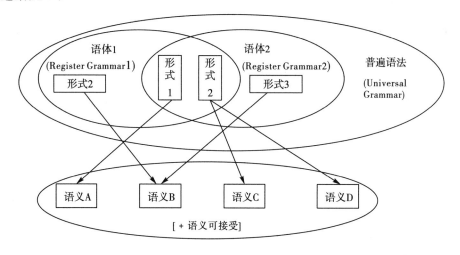

不同语体中形式与语义的对应图

假定语体1(Register Grammar 1)使用的是现代汉语口语常规语言规则系统,语体2(Register Grammar 2)使用的是戏曲唱词语言规则系统。从形式上看,二者可以有相同的语言规则,也可以有不同的语言规则,但都在普遍语法允准的范围之内;从意义上看,二者所表达的语义都是可接受的。这就是说,戏曲节奏对唱词的韵律整饬既要满足形式需要又要满足语义的需要。

四、个案研究:黄梅戏唱词中的把字句[①]

前文我们已经提到,黄梅戏唱词与现代汉语口语在语法方面有不少差异,最受人关注的是把字句中的动词挂单现象,即光杆动词用于把字句,如"夫妻双双把家还","心烦懒把琴弦理"。这一节我们就来详细考察黄梅戏唱词中的把字句。

(一)黄梅戏唱词中把字句的使用状况

我们先以《天仙配》《双救主》[②]为例,来看黄梅戏传统剧目中把字句的使用情况。

在黄梅戏传统剧目中,唱词能用于把字句的动词性成分从形式上看主要有下述四类。

第一,光杆动词。动词可以是单音节形式,也可以是双音节形式。如:

(58)a.心中只把舅母恨。　　　　　　(《天仙配》)

b.转面来我只把春红女叫。　　　(《双救主》)

(59)a.非是董永将你抛别。　　　　　(《天仙配》)

b.我爹爹念唇齿将他照应。　　　(《双救主》)

第二,动宾结构。如:

(60)a.他把我只当做结发夫妻。　　　(《天仙配》)

[①] 该章部分内容曾以《从韵律看黄梅戏唱词中的"把"字句》为题发表于《安庆师范学院学报》2016年第2期,收入本书时有改动。

[②] 选自王长安主编:《中国黄梅戏》,合肥:安徽文艺出版社,2009年。

b.将女儿许配个富豪官亲。　　　　　　（《双救主》）

第三,动补结构。如:

　　(61)a.我把列位请一声。　　　　　　　　（《天仙配》）
　　　　b.本当将他追回转。　　　　　　　　（《双救主》）

第四,状中结构。仅有1例。即:

　　(62)素珍女决不把你一旦丢开。　　　　（《双救主》）

而且上例中作中心语的是动补结构"走开"。

在黄梅戏传统剧目中,把字句中的动词性成分以单音节动词为主。《天仙配》中共有把字句44例,其中动词性成分为单音节光杆动词的有32例,双音节光杆动词的有8例,动宾结构的有2例,动补结构的有2例;《双救主》中共有把字句85例,其中动词性成分为单音节光杆动词的有56例,双音节光杆动词的有10例,动宾结构的有5例,动补结构的有13例,状中结构的有1例。

再来看黄梅戏经典剧目唱词中把字句的使用情况。

我们考察了《天仙配》《女驸马》《牛郎织女》三部黄梅戏经典剧目[①]。唱词中能用于把字句的动词性成分从形式上看主要有下述四类:

第一,光杆动词。光杆动词可以是单音节形式,也可以是双音节形式。如:

　　(63)a.我有心偷把人间看,又怕父王知道不容情。
　　　　　　　　　　　　　　　　　　　　（《天仙配》）
　　　　b.劝董郎休要泪涟涟,不必为我把忧担。（《天仙配》）
　　　　c.杀气腾腾乌云滚滚,莫奈何我只得跪金殿把王母来求。
　　　　　　　　　　　　　　　　　　　　（《牛郎织女》）
　　(64)a.我兄长被逼走把舅父投靠,上京都已八载无有音讯回

[①] 选自林陆、陆林:《陆洪非林青黄梅戏剧作全集》,合肥:安徽文艺出版社,2012年。

乡。　　　　　　　　　　　　　　　　（《女驸马》）

b.你们差错无半点,说什么把我来牵连!

（《牛郎织女》）

值得注意的是,例(63)b中的"担忧"本是一个词,由于"把"把"忧"提前作了宾语,导致"担"挂单。

第二,动宾结构。如：

(65)想当年同住一个村庄,爹娘曾将我许配董郎。

（《天仙配》）

第三、动补结构。如：

(66)a.我再把难香来烧起,拜求大姐快来临。（《天仙配》）

b.我只说永做春蚕把丝吐尽,一生终老在人间。

（《牛郎织女》）

c.待我给娇儿的鞋袜添针线,待我把牛郎汗湿的衣衫晾晾干,待我帮小妹妹理理机头乱丝线……

（《牛郎织女》）

从例(66)可以看出,补语类型非常多,可以是趋向补语,如例(66)a;可以是结果补语,如例(66)b。其中心语可以是动词重叠式,如例(66)c。

第四,状中结构。如：

(67)a.要把那天文地理都通晓,男儿志气在四方。

（《天仙配》）

b.转身我再把董永仔细看,他还在寒窑前徘徊流连。

（《天仙配》）

状语可以是副词,如例(67)a;也可以是形容词,如例(67)b。

不过,这几类动词形式的使用频率并不相同。我们在三部黄梅戏经典剧目中共找到把字句用例67例,其中动词以光杆形式出现的有50例(其中40

例为单音节光杆动词,10例为双音节光杆动词);动补结构的有9例;状中结构的有4例;动宾结构的有4例。可见,在黄梅戏经典剧目把字句中,仍然是单音节光杆动词占优势。

最后来看黄梅戏新编剧目唱词中把字句的使用情况。

通过考察《徽州女人》①和《徽州往事》②两部黄梅戏新编剧目,可以看出把字句中的动词性成分从形式上看主要有下述三类:

第一,光杆动词。如:

(68)a.二十喜把秀才中。　　　　　　　　(《徽州女人》)
　　 b.小叔明年把亲迎。　　　　　　　　(《徽州往事》)
(69)全族人悲痛中将他安葬。　　　　　　(《徽州往事》)

第二,动宾结构。如:

(70)忽然把小妹叫大嫂。　　　　　　　　(《徽州女人》)

第三,状中结构。如:

(71)押解兵收银票将我私放。　　　　　　(《徽州往事》)

黄梅戏新编剧目《徽州女人》唱词中,共有把字句9例。动词性成分为单音节光杆动词的有7例,动宾结构的有2例;《徽州往事》唱词中,共有把字句7例,动词性成分以单音节光杆形式出现的有5例,以双音节光杆形式出现的有1例,状中结构的有1例。由此可见,在黄梅戏新编剧目的把字句中仍然是单音节光杆动词占优势。

这恰好与汉语口语中把字句的情况形成鲜明对比。吕叔湘指出,汉语口语把字句中不能"是个光秃秃的动词"③,朱德熙也指出,"动词不能是单纯的

① 选自王长安主编:《中国黄梅戏》,合肥:安徽文艺出版社,2009年。
② 选自聂圣哲:《聂圣哲集剧本:徽州往事》,北京:中国文联出版社,2015年。
③ 吕叔湘:《中国文法要略》,见《吕叔湘全集》(第1卷),沈阳:辽宁教育出版社,2002年,第37页。

单音节或双音节动词"①,邢福义同样指出,把字句中的"动词性词语""不能只用动词的简单形式,尤其不能只用一个单音动词","只有在比较特殊的场合,比如唱词里,才有'把书翻、把戏看'一类的说法"②。

需要指出的是,刘承峰通过考察《汉语动词用法词典》发现有45个动词可以光杆形式出现在汉语口语把字句中,包括:"撤销、颠倒、俘虏、逮捕、开除、克服、扣留、扭转、抛弃、切除、养活、抹煞、镇压、摆脱、暴露、包围、充满、铲除、出版、打到、打破、得到、断绝、发表、放弃、放松、粉碎、加强、降低、夸大、浪费、没收、排除、缩小、淘汰、推翻、忘记、消灭、消除、削弱、延长、引诱、展开、泄露、阻止"③。显然,这些动词毫无例外地都是双音节形式。虽然不是所有的双音节动词都能以光杆形式进入把字句,但能进入把字句的双音节动词绝不限于上面这45个,我们看几个北京大学CCL现代语语料库中的用例:

(72) a. 公司、学校以及个人都可以把自己的课件上传,供他人使用。

b. 我很踏实,也很努力,我可以担当很多事情,我会把事情摆平。

c. 为什么我工作那么努力他把我辞退?

d. 你敢在这里提出这样的要求?凭这一点,我就可以把你枪毙!

e. 刘备以为这样好比布下天罗地网,只等东吴人来攻,就能把他们消灭。

不过到目前为止,我们确实没有发现光杆单音节动词在现代汉语口语把字句中的用例,至少要在单音节动词后加上一个"了"。如:

(73) a. 这么吧,今天我一定把那份报告看了。

① 朱德熙:《语法讲义》,北京:商务印书馆,2003年,第185页。
② 邢福义:《现代汉语》,北京:高等教育出版社,1991年,第337页。
③ 刘承峰:《能进入"被/把"字句的光杆动词》,载《中国语文》2003年第5期。

b. 这下又把我救了。

现代汉语口语把字句中需要使用复杂的动词形式,如带上宾语、补语、状语,或者是动词的重叠式。如:

(74) a. 你可不可以把这幅作品给我?
b. 初中教育应该按照教学计划和教学大纲的规定把音乐、美术这两门课开好。
c. 光绪和他的父亲醇亲王奕谖怕西太后不愿意把政权交出来。
d. 也有人主张小说散文化,把塑造典型人物以及情节、故事都取消。
e. 你把手洗洗。

为什么现代汉语口语中不能说"把窗户关、把窗帘儿放",但是在"戏词儿里""常听见"[①]?

班友书指出,黄梅戏唱词的句式有两类"一是不整齐的包括三、四、五、六、七言皆有的长短句;一是整齐的或基本整齐的七字、十字句"[②]。本书第二章中已经对黄梅戏唱词的句式进行了讨论,小戏涉及不少声腔,不同声腔对字数的要求并不相同,总体来看以五言句、七言句为主,同时允许长短不齐的语言存在。本戏属于板腔体,唱词以齐言的七字句、十字句为主,但实际上正如班友书所说,"并不都是这样整齐划一"。如下面的例(75),虽然出自本戏,其中三、四、五、七言皆有。

(75) 左手牵着儿,右手牵着女,金元我的儿,金莲我的女,一双双,一对对,双双对对儿和女,一旁站稳。　　　(《白扇记》)

[①] 吕叔湘:《中国文法要略》,《吕叔湘全集》(第1卷),沈阳:辽宁教育出版社,2002年,第37页。

[②] 班友书:《黄梅戏语言音韵初探》,载《黄梅戏艺术》1981年第2期。

冯胜利指出,诗歌遵从"齐整律",其节律齐整有序,而口语遵从"长短律"①,语言长短不一。而黄梅戏唱词一方面有整齐的七字句、十字句;一方面又有不整齐的长短句,显然"齐整律"和"长短律"都对黄梅戏唱词有制约作用。由此可见,黄梅戏唱词是一种居于诗歌和口语之间的语体,越接近诗歌,受"齐整律"的约束越大,越倾向于使用整齐的句式;相反,越接近口语,受"长短律"的约束越大,越倾向于使用长短不一的句式。因此,生活气息较浓的花腔小戏,其唱词与口语更接近,多用长短句,而本戏一般叙述复杂的社会矛盾,其唱词更接近诗歌,多用整齐的七字句和十字句。黄梅戏唱词与诗歌、口语的关系可以用下图表示:

冯胜利指出,"挂单动词的把字句是诗句的产物,所以口语不用"②。正因为黄梅戏唱词的语体居于口语和诗歌之间,因此黄梅戏唱词既可以有汉语口语的特点,也可以有诗歌的特点。从把字句中动词的使用上,我们可以很清楚地看到这一点,一方面黄梅戏唱词中的动词可以是复杂形式,类似于汉语口语;另一方面,黄梅戏唱词中的单音节动词占优势,这一点又同于诗歌。

把字句中允许单音节动词挂单现象古已有之,王力指出,"在处置式产生的初期,宾语后面可以只有一个单音节的动词,例如'把琴弄','把天摸','把卷看'等。这种结果一直沿用到现代的歌曲唱词里"③。

综上所述,黄梅戏唱词的语体属性决定了其把字句中单音节动词占优势。下面,我们来分析单音节动词占优势的原因。

(二)重音与把字句中的动词挂单现象

冯胜利指出,现代汉语口语中把字句的动词不能是单音节形式,这是"普

① 冯胜利:《汉语韵律诗体学论稿》,北京:商务印书馆,2015年,第38~46页。
② 冯胜利:《汉语韵律句法学》,北京:商务印书馆,2013年,第399页。
③ 王力:《汉语史稿》(上册),北京:中华书局,1980年,第414页。

通重音规则"与"单轻双重规则"发生冲突的结果。如"我把书看"的句法结构是:

一方面,根据 Liberman 提出的"普通重音规则","在下面的语串中:……[AB]$_P$,如果'P'是一个短语,那么'B'重于'A'"①。汉语句子的重音要由动词指派给其右边的成分上。由于动词"看"右边没有任何成分,动词的重音指派能力释放不出去,只好自己承担重音,所以"看"必须重,形成"轻重"格局;另一方面,根据"单轻双重规则",双分枝的"把书"要重于单分枝的"看",又要形成"重轻"格局。二者互相矛盾,于是导致整个句子不能成立。要想挽救这个句子,最简单的办法就是把动词复杂化(比如重叠,或者后加时态助词"着、了"、补语,或者前加状语,如"把书一本一本地看"),让它可以在分枝数量上与介词短语 PP 抗衡,从而解决"单轻双重"的问题,使得动词可以承担重音。

冯胜利很好地解释了现代汉语口语中的把字句挂单现象。但是在黄梅戏唱词中,把字句选择单音节动词为什么不会导致韵律冲突?

端木三指出,"词以上的重音由句法关系决定",并提出"辅重论",即"由一个中心成分和一个辅助成分组成的结构里,辅助成分比中心成分重",比如"动宾结构的中心词是动词,宾语是辅助词,所以宾语比动词重"②。我们前面指出在戏曲唱词中,节奏会改变唱词的句法结构,这就使得唱词无法通过句法关系来决定重音。

翁颖萍在讨论歌词语言时提出,"旋律乐句的最后一个音一般来说时值都会相对较长,这样有利于演唱者更好地换气,且有利于情感的表达。与此同时,歌词句子的最后一个字或词的时值也就相应延长了"③。因此,在戏曲

① 冯胜利:《汉语的韵律、词法与句法》,修订二版,北京:北京大学出版社,2009 年,第 87 页。
② 端木三:《重音理论和汉语的词长选择》,载《中国语文》1999 年第 4 期。
③ 翁颖萍:《论歌词语言光杆动词"把"字句的生成机制》,载《现代语文》2016 年第 4 期。

唱词中,重音可以通过时长来实现,而句末位置是最容易增加时长的位置,句末就成了想要获得重音成分最佳的落脚位置。这不仅是我们一提到戏曲时就会想到它"咿咿呀呀的拖腔"的原因,也是戏曲唱词句末不常加"了、吗"等句末语气词这类轻读成分的原因。正因为句末是最容易获得时值重音的位置,所以当动词想要获得重音时,最佳选择就是居于句末。而音乐节拍是固定的,句末成分越复杂,音节数就越多,相应地其中某一音节在音乐中占据的时间就越短;相反句末成分音节越少,在音乐中占据的时长就越长,就越重。显然,当句末动词性成分由单音节光杆动词构成的话,音节最少,占据的时长相对最长,相应地也就最重。

综上所述,戏曲唱词与汉语口语都要求重音居末,只是重音的实现方式不同。汉语口语中,重音通过句法关系来实现,而唱词中,重音则通过句末位置来实现。唱词中之所以允许单音节动词居于句末,是因为要让动词获得时值重音。

接下来我们还要解决的问题是,为什么要让动词居于句末获得时值重音?

翁颖萍在研究歌词语言中光杆动词把字句时指出,"从语用角度看是为了进一步突出焦点","因为信息的传递顺序一般是旧信息在前新信息在后,在'把'字句中通过'把'将名词性成分提前,让谓词性成分处于新信息的表达位置,从而使其成为焦点。根据句末焦点论的观点,可以确定光杆动词'把'字句的焦点为句末的光杆动词"[①],由于句末动词具有相对较长的时值,因此就凸显了动词焦点。

关于汉语口语中的把字句,学者一般认为"把"后名词性成分是焦点。比如徐杰指出介词"把"字引导的名词短语(即把后的NP)是"焦点敏感式"[②]。但"把后的NP"比较容易成为焦点成分并不意味着"把"是焦点标记,他指出"汉语除了专用的焦点标记词'是'外,还有些句法成分比较容易成为所在句

① 翁颖萍:《论歌词语言光杆动词"把"字句的生成机制》,载《现代语文》2016年第4期。
② 徐杰:《普遍语法原则与汉语语法现象》,北京:北京大学出版社,2001年,第140页。

子的焦点成分。但是,这些语法形式跟焦点标记词'是'有着本质的不同。在句子中嵌入'是'的唯一目的就是为了表达焦点,是纯粹的焦点标记词,而其他那些语法形式都有着本来的基本职能,它们只不过对焦点特征比较敏感,在没有焦点标记词的情况下,它们比较容易成为焦点成分,是'焦点敏感式'(Focus-Sensitive Operators)"①。而且还有一个不容忽视的事实就是"把"不像焦点标记词"是"那样可以省略。因此,"把"不是纯粹的焦点标记词。满在江、宋红梅也指出"动词前位置是自然焦点位置,焦点特征吸引'把'字成分或'被'字成分填入"②。

那么由此产生的问题是,戏曲唱词的把字句中,"把后的 NP"与"句末光杆动词"哪个是焦点,焦点与重音之间有什么关系?

徐烈炯指出,"信息焦点是每句中必有的"③,表达信息焦点"用重音"或者"用语调"④,不过"语音和焦点的关系没有那么简单,他们并不都是一一对应的"⑤,"焦点不一定是一个词,可以是一个短语,甚至是一个句子,而重音落在一个词中的一个音节上"⑥,"凡是包含重音的任何一个语法成分都可以成为焦点"⑦。不过信息焦点也"不一定要重读"⑧。如:

① 徐杰:《普遍语法原则与汉语语法现象》,北京:北京大学出版社,2001年,第139页。
② 满在江、宋红梅:《论现代汉语中自然焦点的句法位置》,载《外语研究》2004年第5期。
③ 徐烈炯、潘海华:《焦点结构和意义的研究》,北京:外语教学与研究出版社,2005年,第17页。
④ 徐烈炯、潘海华:《焦点结构和意义的研究》,北京:外语教学与研究出版社,2005年,第18页。
⑤ 徐烈炯、潘海华:《焦点结构和意义的研究》,北京:外语教学与研究出版社,2005年,第35页。
⑥ 徐烈炯、潘海华:《焦点结构和意义的研究》,北京:外语教学与研究出版社,2005年,第36页。
⑦ 徐烈炯、潘海华:《焦点结构和意义的研究》,北京:外语教学与研究出版社,2005年,第36页。
⑧ 徐烈炯、潘海华:《焦点结构和意义的研究》,北京:外语教学与研究出版社,2005年,第44页。

(76)a. What did you do?

b. I bought a BOOK.

(77)a. 你做了什么?

b. 我买了一本书。

徐烈炯指出,英语句子例(76)b"只重读 BOOK,但焦点不只是动词的宾语,而是投射到整个动词短语"[1]。汉语句子例(77)b 的焦点也是整个动词短语,也不一定要重读句中的每一个成分。汉语中只有"投射不到的焦点要重读"[2],"投射不到的焦点"又被称为"话语焦点",即"说话者根据所处的环境判断""哪是焦点"。如:

(78)a. I BOUGHT a book.

b. 我买了一本书。

上例中汉语与英语句子中的"焦点只是动词","这时汉语和英语一样需要重音"[3]。

徐烈炯还指出,西班牙语和葡萄牙语等罗曼语存在"韵律引起的移位"(Prosodically Motivated Movement)[4],即将带有焦点标记[+F]的名词短语移至句子末尾。因为根据"核心重音规则",重音应该落在句末的最后一个词上,而根据"焦点突出规则","两个姐妹节点 C_i 和 C_j 中,C_i 带有焦点标记[+F],而 C_j 带有非焦点标记[-F],则 C_i 应比 C_j 突出"。"为了解决核心重音规则和焦点突出规则之间的矛盾",西班牙语和葡萄牙语等罗曼语采用了"句法

[1] 徐烈炯、潘海华:《焦点结构和意义的研究》,北京:外语教学与研究出版社,2005 年,第 44 页。

[2] 徐烈炯、潘海华:《焦点结构和意义的研究》,北京:外语教学与研究出版社,2005 年,第 44 页。

[3] 徐烈炯、潘海华:《焦点结构和意义的研究》,北京:外语教学与研究出版社,2005 年,第 45 页。

[4] 徐烈炯、潘海华:《焦点结构和意义的研究》,北京:外语教学与研究出版社,2005 年,第 43 页。

移位的方式"①。比如在西班牙语中回答"谁吃了苹果",只能用下面的例(79)b。

(79)a. *[[$_F$ Juan] [$_{-F}$ comió una manzana]]
　　b.[[$_{-F}$ comió una manzana] [$_F$ Juan]]
　　胡安吃了苹果。

上例中 a 句"Juan"是回答问题"谁"的,带有焦点标记[+F],b 句将"Juan"移至句末核心重音的位置,从而使核心重音规则与焦点突出规则一致。

那么在黄梅戏唱词中,动词占据句末重音位置是不是与焦点有关呢?

Kuno 指出,"当一种语言中存在两种或两种以上的可选语序时,在具体语境中选择哪一种语序往往是出于信息表达的需要"②。对于黄梅戏唱词来说,动词居于句末的句子与主动宾句可以看作两种可选的语序。比较:

(80)七仙女[仙腔]辞别仙姐祥云踩,百日一满同上天台。
　　大仙女[仙腔]只见七妹驾祥云,众位姐妹喜在心。
　　姐妹六人祥云驾,等候百日妹回程。

(《天仙配》)

上例中的名词性成分"祥云"可以出现在动词前,也可以出现在动词后。出现在动词后的"只见七妹驾祥云"显然是陈述一个旧信息,而前面七仙女唱词中的"辞别仙姐祥云踩"、大仙女唱词中的"姐妹六人祥云驾"则都是陈述新信息。

宋敬志指出,语序变化是"焦点的形式化","语序的变化造成超常语序,其出现必定是为了符合特定表达的需要或是有某种驱动力驱动变得凸显,形成超常语序,这种超常语序的出现是受到焦点特征驱动的,最终焦点特征在

① 徐烈炯、潘海华:《焦点结构和意义的研究》,北京:外语教学与研究出版社,2005年,第42~43页。

② 董秀芳:《无标记焦点和有标记焦点的确定原则》,载《汉语学习》2003年第1期。

句子中要留下痕迹,这种痕迹就是一种'标记',是焦点特征的具体体现,即焦点特征的形式化体现"①。笔者认为,黄梅戏唱词中的名词前移正是焦点特征的形式化体现。

Cinque 提出下述规则:"在句子使用正常句重音的情况下,凡是包含负载正常句重音成分的句法单位都可成为句子的无标记焦点。如当正常句重音在宾语上时,宾语名词短语 NP、包含宾语的动词短语 VP、句子 IP 都可在一定情况下实现为无标记焦点,因为它们都包含了承载句重音的成分——宾语"②。唱词句末是最容易获得时值重音的位置,唱词让名词前移使其获得有标记焦点,让动词居句末获得时值重音从而承担无标记焦点,因此二者都得到了焦点身份,自然整个"名词性成分+动词性成分"就获得了凸显。为了明确包含宾语的 VP 是焦点,于是让语序变化产生的有标记焦点与句末的无标记焦点相互作用。

综上所述,黄梅戏唱词中的动词居于句末也与焦点有关,是有标记焦点和无标记焦点相互作用的结果。当动词在句末时,焦点一定是"把后 NP+VP"。笔者前面讲过黄梅戏唱词中允许"把"字省略,可见"把"在句法上并不是必须出现的。下面,我们来考察黄梅戏唱词中"把"字省略的情况。

(三)黄梅戏唱词中"把"字的省略

1. 黄梅戏唱词中"把"字省略的两种情况

下面,我们先来考察黄梅戏传统剧目中"把"字的省略情况。这里的讨论也包括"将"。

从句法上看,在黄梅戏传统剧目中"把"主要在两种情况下省略:

第一,在"把+NP+VP"结构中。比较:

(81)a.姜雄暂把<u>马房</u>进。　　　　　　　《罗帕记》)

① 宋敬志:《现代汉语焦点"特征"的性质及其形式化》,载《现代语文》(语言研究版)2011 年第 2 期。

② 董秀芳:《无标记焦点和有标记焦点的确定原则》,载《汉语学习》2003 年第 1 期。

b. 只见姜雄马房进，倒把赛金无计行。　　《罗帕记》

(82) a. 手持家法将你打，看你招承不招承？　　《罗帕记》

b. 手持家法姜雄训，罗帕不交就不行。　　《罗帕记》

例(81)中"把"后名词短语(NP)"马房"为处所名词，如例(81)b所示，处所名词前的"把"可以省略。例(82)中"把"后名词短语(NP)为指人的名词性成分，即"你"和"姜雄"，其前的是为了满足"把"也可以省略。

这里省略"把"是为了满足节奏的需要。我们可以看到例(82)a中的"将你打"与例(82)b中的"姜雄训"形成鲜明对照，三音节音组结尾的节奏要求后者省略"将"。

第二，在"把+NP+来+VP"结构中。笔者前面指出黄梅戏唱词中允许在把字句的动词前添加衬字"来"，可以形成语言特区中特有的"把"与"来"共现的句型。但是我们发现在线性结构中，有时候只在动词前用"来"，形成"NP+来+VP"结构。比较：

(83) a. 罢罢罢将真言对儿来讲。　　　　（《白扇记》）

b. 这都是为父的真言来讲。　　　　（《白扇记》）

再如：

(84) a. 他不言奴不语香茶来奉。　　　　（《罗帕记》）

b. 听姣儿表冤情姜雄来恨。　　　　（《罗帕记》）

c. 也只得桐城县书馆来开。　　　　（乌金记）

d. 带书童到新房桂英来怪。　　　　（乌金记）

e. 但不知何方贼公子来杀。　　　　（乌金记）

从语义上看，例(84)中每一句的NP(即加点词语)之前都可以添加"把"。但是把字句动词前不一定都要用衬字"来"。如：

(85) 要儿爹爹到战场去把贼拿。　　　　（《锁阳城》）

而动词前面可以用衬字"来"的，也绝不仅仅限于把字句。如：

(86)a. 王大哥不知情听我来讲。　　　　　　　（《白扇记》）
　　 b. 昨夜晚神圣爷对我来讲。　　　　　　　（《白扇记》）

衬字"来"也可以用于其他介词省略的句子。如：

(87)转面来见娇儿假言来哄。　　　　　　　　（《乌金记》）

上面的例子中省略的是介词"用"，"假言来哄"即"用假言来哄"。

下面我们来比较"把＋NP＋来＋VP"结构与"NP＋来＋VP"结构，看看"把"字的作用。

"把后的 NP"与受事关系密切。朱德熙指出，跟处置式关系最密切的不是"主—动—宾"式，而是受事主语句，因为很多处置式去掉"把"就变成了受事主语句，例如"把衣服都洗干净了→衣服都洗干净了"①。

石毓智也认为，"把"是标记受事的语法手段②。把字句在产生初期就要求受事名词是有定性表达。赵元任指出，"有一种强烈的趋势，主语所指的事物是有定的，宾语所指的事物是无定的"③。因此，一些受事名词需要出现在谓语动词前来获得有定性的特征，结果就造成了施事和受事名词皆位于动词前的现象，类似于 SOV 句式。根据类型学的考察，SOV 语序的语言总是倾向于用语法标记区别宾语、主语，以免造成歧义，不知道哪个是施事、哪个是受事。也正是在这种情况下，诱发了连动格式中的"将"或者"把"语法化为标记动词前受事的语法手段。所以汉语口语的句子中如果有"施事"，"把"字是不能省略的，如不能说"妈妈衣服都洗干净了"。但是黄梅戏唱词允许存在没有受事标记的"把"，让施事和受事同时出现在动词前。如：

(88)a. 方才间苍天爷洪雨降下。　　　　　　　（《罗帕记》）
　　 b. 这都是前朝人夫君来念。　　　　　　　（《张朝宗告漕》）

可见，在黄梅戏唱词和汉语口语中，"把"字省略的允准条件是不同的。

① 朱德熙:《语法讲义》，北京:商务印书馆，2003 年，第 188 页。
② 石毓智:《处置式产生和发展的历史条件》，载《语言研究》2006 年第 3 期。
③ 赵元任著:《汉语口语语法》，吕叔湘译，北京:商务印书馆，1979 年，第 46 页。

汉语口语中仅允许在不出现施事、只出现受事的情况下省略"把"字,形成受事主语句;而黄梅戏唱词则相对自由,不论施事是否出现,受事前的"把"字都允许省略。

因此,省略"把"字,只用"来"的句子可以码化为"(NP$_\text{施}$＋)NP$_\text{受}$＋来＋VP",其中的括号表示施事可以出现,也可以不出现。

这里还必须指出的是,上述例子都出自于黄梅戏传统剧目。通过考察,笔者发现经典剧目和新编剧目就不允许"把"字省略了。

2. 黄梅戏唱词中的"把"

在黄梅戏传统剧目唱词中,"把"字表示四类不同的意义。

第一类,"把"表示致使义,相当于"使、叫、让"。如:

(89)a. 一见董郎机房睡觉,倒把七女心内焦。(《天仙配》)
　　b. 只见丫鬟走出门,倒把素珍放了心。　(《双救主》)

第二类,"把"表示给与义,相当于"给",唱词中可以和"与"连用。如:

(90)a. 冯小姐你若是立志不改,把什么物件我做凭来?

　　　　　　　　　　　　　　　　　　　(《双救主》)
　　b. 凤头花鞋来做起,把与我夫好进当今。(《天仙配》)
　　c. 随手摸出银一块,把与相公做凭来。　(《双救主》)

第三类,"把"相当于"拿""用"。这类"把"也可以替换为"将"。如:

(91)a. 她把眼睛看着我,小董永哪有心观看娇娥。

　　　　　　　　　　　　　　　　　　　(《天仙配》)
　　b. 回家去将银钱讼师来请,告爹爹和南阳府赃官杨林。

　　　　　　　　　　　　　　　　　　　(《双救主》)

第四类,"把"表示处置义。如:

(92)a. 有劳仙姐把言带,带与王母少问尊台。(《天仙配》)
　　b. 低头落泪寒窑到,拜拜爹爹把香烧。　(《天仙配》)

c.拜罢起来把包裹找,带灵牌到傅府好把工交。

(《天仙配》)

王力最先将这类把字句叫作"处置式","就形式上说,它是用一个介词性的动词'把'字把宾语提到动词的前面('一定要把淮河修好');就意义上说,它的主要作用在于表示一种有目的的行为,一种处置"①,"在处置式中,宾语放在动词前面,动词后面不能再有宾语(至少是不能有直接宾语)"②。这里"把"字可以用"将"替换。如:

(93)a.手执家法将你打,下下打在官保身。 (《天仙配》)

b.相公休要将我怪,谁知惹下大祸来。 (《双救主》)

上述第二类、第三类中的"把"字是安庆方言用法。如郝凝就指出,安庆方言中的"把"可以表示"给""拿""放"等意思。如:

(94)a.我把你东西。 (郝凝)

b.我把书给你。 (郝凝)

例(94)a中的"把"表示"给",例(94)b中的"把"表示"拿"。

而根据郝凝的考察,在安庆方言中"将"没有这种用法。"将"只表示"刚"和"恰",如下所示:

(95)a.他将走。 (郝凝)

b.鞋子将好。(也说"将将"。) (郝凝)

例(95)a中的"将"表示"刚";而例(95)b中的"将"表示"恰"。但在黄梅戏唱词中,表示"拿、用"的"把"可以用"将"替换。

第一类、第四类"把"是汉语口语中也存在的用法。黎锦熙在谈到介词的特别用法时指出,"把(将)""既可提宾位于动前","也可提补位于动前"③,而

① 王力:《汉语史稿》(上册),北京:中华书局,1980年,第410页。
② 王力:《汉语史稿》(上册),北京:中华书局,1980年,第412页。
③ 黎锦熙:《新著国语文法》,长沙:湖南教育出版社,2007年,第179页。

"提前宾语的'把',有时用得很奇怪",如"'把'周先生'羞'得脸上红一块,白一块,'只得'承谢众人,将酒接在手里"。这个句子就"'把'字的词意来看,仿佛是'使'字的意义","至于讲到'将''把'等的字源,当初却都是'手持而送进'之意的动词,渐渐地把意义变虚了"①。吕叔湘也指出,介词"'把'后的名词多半是后边动词的宾语,由'把'字提到动词前"。而且他指出,"把"可以"表示处置",也可以"表示致使"②。在黄梅戏唱词中,这两种意义的"把"字可以同时使用。如:

(96)倒把我贫穷人难把头抬。　　　　　(《双救主》)

上例中第一个"把"表示"致使",第二个"把"表示"处置"。虽然从形式上看,这两类把字句都是"把+名词性成分+动词性成分",但是二者有区别。第一,只有表示"处置义"的"把"字才能删除,而表示致使义的"把"不能删除;第二,只有表示"处置义"的"把"构成的把字句才能转化为"主-动-宾"句,而"致使义"的把句不行。换句话说,只有表示"处置义"时"把"字的作用才是将宾语提前。

再来看黄梅戏经典剧目中"把"字的使用情况。在经典剧目中,"把"字只有"处置义",如:

(97)a.我有心偷把人间看,又怕父王知道不容情。

(《天仙配》)

b.回转身来再把大路走,你为何耽误我穷人工夫?!

(《天仙配》)

c.劝董郎休要泪涟涟,不必为我把忧担。(《天仙配》)

d.心中只把父王恨,何不让我夫妻同到白头?

(《天仙配》)

① 黎锦熙:《新著国语文法》,长沙:湖南教育出版社,2007年,第183页。
② 吕叔湘:《现代汉语八百词》,北京:商务印书馆,1999年,第53~54页。

(98)a.心烦懒把琴弦理,不知我那知音人现在何方?

《双救主》

b.若不当面把话讲,他怎知昔日恩情我未忘?

《双救主》

c.李郎休要把气生,且莫说宁愿饿死不上门。

《双救主》

d.誓死不回把名改,岂知小妹找我来?! 《双救主》

在散白中,"把"还保留着安庆方言用法,可以表示"给予义"。如:

(99)a.包裹把我。　　　　　　　　《天仙配》

b.唉!这是我特地要来送把娘子充饥解渴的!

《天仙配》

在经典剧目中,唱词和道白中都可以用"将"来代替"处置义"的"把"字。如:

(100)a.(唱)倘若傅家将你作践,叫我董永怎能心安!

《天仙配》

b.(唱)你曾亲口将我恕,你曾亲口将我封。

《女驸马》

(101)a.我将你那卖身文约当面撕毁。　《天仙配》

b.爹爹,李郎犯了何罪,将他送往何处?《女驸马》

在经典剧目中,"把"的"拿、用"义由"用"替代了。如:

(102)a.她把眼睛看着我,小董永哪有心观看娇娥。

(传统剧目《天仙配》)

b.她那里用眼来看我,我哪有心肠看娇娥!

(经典剧目《天仙配》)

在经典剧目中,"把"字的"致使义"由"叫、让"替代了。如:

(103)a. 有劳大姐让我走,你看红日快西沉! 　《天仙配》

　　 b. 叫我怎样能做皇家婿。 　　　　　《女驸马》

最后来看黄梅戏新编剧目中"把"字的使用情况。

在新编剧目中,不论是唱词还是散白中,"把"都只表示"处置义"。如:

(104)a.(唱)拜过公婆把饭烧,问过小叔把味调。

《徽州女人》

　　 b.(唱)二十喜把秀才中,春风得意做远行。

《徽州女人》

　　 c.(唱)我就成了,汪家的媳妇把家业守。

《徽州往事》

　　 d.(唱)雕工用心再良苦,木偶怎能把你变?

《徽州往事》

(105)a.(白)等你功成名就了,把娘接出去。

《徽州女人》

　　 b.(白)我猜啊,言骅小年夜前就要到家,一定要把屋里布置得好看一点,把这个喜鹊图贴在那二进门上。

《徽州往事》

从上面的论述中,我们可以看到传统剧目中,"把"字在唱词和道白中都保留着安庆方言用法,而在经典剧目中"把"字的方言用法只部分保留在道白中,而到了新编剧目中"把"字方言用法则完全不存在了。这说明黄梅戏在发展变化的过程中,唱词和道白都在不断地向汉语普通话靠拢,方言词语的使用逐渐萎缩。

3. 唱词与口语中表示"处置义"的"把"字的功能差异

由表示"处置义"的"把"字构成的把字句是汉语口语中最典型的把字句,也是黄梅戏语言中一直沿用的把字句。下面,我们就来比较一下"处置义"把字句。

吕叔湘指出,"口语和散文里,'把'后面的动词要带其他成分,一般不用

单个动词,尤其不用单个单音节动词,除非有别的条件。韵文不受这个限制"①。那么是不是只要把唱词中的动词复杂化,就能转化为口语中允许的把字句呢?答案并非如此。请看:

(106)劝董郎休要泪涟涟,不必为我把忧担。（《天仙配》）

此例中的"担"为动宾式复合词"担忧"中的语素。这种用法在唱词中很常见。再如例(98)c中的"把气生"。"生气"本身是动宾式复合词,用"把"将其中的语素"气"前移;类似的还有"把冤申""把状告"(传统剧目《双救主》)等。而且进入把字句时还可以改换动宾式复合词中的语素。如:

(107)a.（唱）辞别姑娘把路奔。　　　（《双救主》）
　　　b.（唱）在此处……别董郎……把手分离。
　　　　　　　　　　　　　　　（《天仙配》）

例(107)a中动宾式复合词"走路"中的"走"变成了"奔";例(107)b中"把手分离",是用"把"将"分手"中的语素"手"前移,然后将单音节语素"分"变为双音节词"分离"。可见,唱词中可以用"把"将动宾式复合词中的宾语语素前移。这是汉语口语不允许的。

上述例子说明在黄梅戏唱词中,动宾式复合词可以作为短语使用,宾语语素可以用作独立的词。

除此之外,在黄梅戏唱词中所有表示"处置义"的"把"字后的名词性成分都可以转化为动词宾语。如:

(109)a.把言带 → 带言
　　　b.把香烧 → 烧香
　　　c.把包裹找 → 找包裹;
　　　d.把工交 → 交工

综上所述,笔者认为,在黄梅戏唱词中表示"处置义"的"把"字在"把＋

① 吕叔湘:《现代汉语八百词》,北京:商务印书馆,1999年,第55页。

NP＋VP_{光杆}"结构中的作用就是"提宾",即使宾语位于动词前。

在黄梅戏唱词中,能进入把字句的非光杆动词性成分和现代汉语口语一样,可以是动补结构,也可以是状中结构。如:

(109)a.(唱)鄙人与你何仇恨,苦苦把我攀到监门。

(《双救主》)

b.(唱)将我带到府堂上,买盗诬攀害我身。

(《双救主》)

c.(唱)那时间将真情对她来论。　　(《双救主》)

再来看在现代汉语口语中"把"的作用。

关于"把"字的作用,到目前为止学者还没有形成定论。下面我们来看看在生成语法的框架下,学者们是如何讨论的。黄正德、李艳惠和李亚非认为,"把"字是格位指派者。"把"字与其后的名词性成分没有直接的语义关系,"把"的作用只是给其后名词性成分(即"把后 NP")指派格位,使得"把后 NP"能够满足"格检验式"①,从而在句法中出现。把字句的句法结构如下所示②:

(110)[$_{baP}$ Subject [$_{ba'}$ ba[$_{vP}$ NP[$_{v'}$ v [$_{VP}$ V XP]]]]]

比如,"我把衣服洗干净了"这句话的句法结构为:

(111)[$_{baP}$ 我 [$_{ba'}$ 把[$_{vP}$ 衣服[$_{v'}$ v [$_{VP}$ 洗 干净]]]]]

上面的 v 为轻动词位置,把后 NP"衣服"处于轻动词短语 vP 的标志语位置。轻动词的概念源于 Larson 分析双宾语结构时提出的"VP－壳"③。"VP－壳"顾名思义就是一个 VP 嵌套结构,只有位置低的 VP 中心 V 支配显性

① 格检验式(Case Filter)是生成语言学格理论中的一个重要规则,它要求句中的每一个名词短语都必须得到格,否则这一名词短语不能在句中出现。

② C. T. James Huang, Y. H. Audrey, Li, and Yafei, Li., *The Syntax of Chinese* (New York :Cambridge University Press ,2009),p. 182.

③ 温宾利:《当代句法学导论》,北京:外语教学与研究出版社,2002 年,第 341 页。

动词。根据该理论,双宾动词"给"的句法结构如下所示:

"给"是下层"VP"的中心语,双宾语分别位于下层"VP"内部的标志语位置和补足语位置,即 NP_1 位置和 NP_2 位置,"给"通过提升到上层的 V 位置,从而获得表层结构。后来学者们认为所有动词结构中都有一个轻动词 v 的位置。例(111)可用树形图表示如下:

图中黑体 Subject 为把字句的主语位置,黑体 NP 为"把后 NP"的位置,XP 为动词补足语所处的位置,动词"洗"从动词 V 移到轻动词 v 的位置。

再来看张厚振基于 VP-壳理论对把字句的分析。他认为"把"字是介于

实义动词和功能语类之间的一种特殊语类,因此"把"字和其他实义动词一样有个"vP-壳"①。把字句的句法结构如下图所示:

位置高的 baP 支配一个位置低的 BaP,显性成分"把"由位置高的 baP 中心支配。"张三"和"杯子"的特指特征(specificity)为了得到核查,分别上移至上层 baP 和下层 BaP 标志语位置核查这一强特征,从而生成表层把字句"张三把杯子拿给李四"。

程工按 chomsky 的最简方案,把语言分为(形式)句法、概念、语用能力三个系统。"概念系统是一个以题元角色为基本概念的语义系统。它规定谓词的每个主目语都必须有一个题元角色,同时一个题元角色只能由一个主目担任"。主目分为域内(internal)和域外(external)两类。域内主目包括感事(experiencer)、受事(theme)、与事(beneficiary)、方位(location),它们直接从

① 张厚振:《汉语"把字句"基于最简方案的思考》,载《沈阳工程学院学报》2005 年第 3 期。

动词 V 处获得题元角色；域外主目包括施事（agent）和工具（instrument），它们由整个 VP 赋予题元角色。"概念系统还把题元角色组成如下所示的题元等级（thematic hierarchy）：施事＞工具＞感事＞受事＞与事＞方位"①。

"句法系统"要求词库中的"词汇—语义"结构符合 X 阶标图示，即一个最大投射（XP）只能有一个中心语（X）、一个标志语（YP）和一个补足语（ZP）。如下图所示②：

"词汇—语义"结构还必须受到"表征经济原则（Principle of Economy of Representation）"的制约，即"把表征符号简化到最低限度"。这就是说，"标志语（YP）和补足语（ZP）只有在词项填充或者有词项移入时才能出现，否则就不需要而且不能出现"③。

为了满足上述限制，当域外主目出现时，动词短语的结构如下图所示④：

① 程工：《语言共性论》，上海：上海外语教育出版社，1999 年，第 240～241 页。
② 程工：《语言共性论》，上海：上海外语教育出版社，1999 年，第 241 页。
③ 程工：《语言共性论》，上海：上海外语教育出版社，1999 年，第 240～242 页。
④ 程工：《语言共性论》，上海：上海外语教育出版社，1999 年，第 244 页。

由于域内主目的题元角色是由动词 V 直接分派的,所以它位于最大投射 VP 的标志语位置。而域外主目的题元角色由整个 VP 分派,不可能出现在谓词的最大投射之内。因此,形成一个空谓词的位置 V1,这个空谓词的标志语位置由域外主目占据。

他认为,"把"是受事标记,把字句就是通过"把"字嵌入空谓词位置形成的。"把"字嵌入是多用于标记受事的一种广义转换方式。如下所示(其中 0 表示深层结构中为空位)①:

上述分析都是从句法结构角度所作的分析,研究重在揭示把字句表层结构的生成,这些分析其实可以分成两类,一类认为"把"是基础生成的,即"把"在深层结构中就存在,是从词库中直接投射进入句法的,如黄正德、李艳慧、李亚非、张厚振;一类认为"把"是在表层结构中插入的,如程工,持类似的观点的还有石毓智,他也指出"把/将"是"在谓语动词之前引进受事的语法标记",用来"区分谓语之前的施事和受事"②。上述这些分析的共同点在于都

① 程工:《语言共性论》,上海:上海外语教育出版社,1999 年,第 253 页。
② 石毓智:《现代汉语语法系统的建立——动补结构的产生极其影响》,北京:北京语言大学出版社,2002 年,第 215 页。

不认为"把"字的作用是"提宾"。这一分析符合现代汉语口语把字句的事实,不是所有的把字句都能变换为"主一动一宾"句。如:

(112)a.他把饭吃得干干净净。
　　　b.＊他吃得干干净净饭。

因此,在汉语口语与黄梅戏唱词中表示"处置义"的"把"字,其区别在于汉语口语中的"把"字是受事标记;黄梅戏唱词中的"把"字的作用是提宾。因此,我们可以将"把"字看作前置宾语标记,而且该标记并非是强制性的,黄梅戏唱词中还允许在不出现"把"字的情况下作宾语的名词直接居于动词前。而在现代汉语口语中这种"宾动关系"的"名＋动"组合只保留在构词中,如"足疗"①。但是在现代汉语口语中,如果受事居于动词前,则必须使用"把"字。在黄梅戏唱词中可以使用单音节光杆动词,而在现代汉语口语中不能。因此,在黄梅戏唱词中可以说"把难香烧""难香来烧",而在现代汉语中必须说"把难香烧起来"。

(四)韵律特征对把字句句法结构的影响

王力就注意到了韵律对把字句的影响,他指出,"一方面由于语言节奏的理由,宾语提前了,单音节动词就显得孤单",而"在唱词方面,由于押韵,或者由于字数限制,在处置式宾语后用单音节动词,那又是另一方面的理由"②。冯胜利也指出,"口语中不能说的,到了诗歌韵文中便不成问题了",原因在于"诗歌韵文有自己的韵律规则"③。

下面,我们就来看看音乐节奏和语言节奏是如何影响黄梅戏唱词中的把字句的句法结构的。

先来看停顿对把字句的影响。

前文指出黄梅戏唱词注重押韵。一般是逢双数句押韵,单数句中的第一

① 黄梅:《普通名词做状语的句法性质研究》,载《汉语学习》2014 年第 10 期。
② 王力:《汉语史稿》(上册),北京:中华书局,1980 年,第 414 页。
③ 冯胜利:《汉语韵律诗体学论稿》,北京:商务印书馆,2015 年,第 53 页。

句也可以入韵,如:

(113) 劝董郎休要泪涟涟,
　　　不必为我把忧担。
　　　既然与你夫妻配,
　　　哪怕暂时受熬煎。

　　　　　　　　　　　　(《天仙配》)

(114) 天宫传旨贬牵牛,
　　　好似倾盆雨浇头。
　　　杀气腾腾乌云滚滚,
　　　莫奈何我只得跪金殿把王母来求。

　　　　　　　　　　　　(《牛郎织女》)

在安庆方言中,例(113)中加点的"涟""担""煎"同属面字韵;例(114)中加点的"牛""求""头"同属求字韵。

黄梅戏唱词还可以押双行韵,每两句为一组,每一组的韵脚相同。如:

(115) 槐荫开口把话提,叫声董永你听之。
　　　你与大姐成婚配,槐荫与你做红媒。

　　　　　　　　　　　　(《天仙配》)

例(115)中,前两句中"提""之"同属起字韵,互相押韵;后两句中"配"和"媒"同属葵字韵,互相押韵。

从上面的例子中,我们可以看到把字句中的单音节动词(即"担""求""提")在句中可以承担押韵功能。可见,押韵的要求会迫使句法作出相应的改变。如"担忧"在现代汉语口语中是不能拆开的,但在例(120)中用"把"字将"忧"前移,形成"把忧担",让"担"居于句末,作韵脚。

下面再来看停顿对唱词句法结构的影响。

前文已经说过,停顿构成了唱词的音乐节奏。在本戏中,黄梅戏唱词多是七字句和十字句,其他的都可以看作这两种句式的变体。二者的停顿是确

定的,七字句一般是"二二三"式,十字句一般是"三三四"式。如:

(116)a.槐荫｜开口｜把话提,叫声｜董永｜你听之。

(《天仙配》)

b.到如今｜哪来的｜夫妻牵连。　　(《天仙配》)

为了满足这一音乐节奏的要求,黄梅戏唱词甚至不惜牺牲句法结构,将"把"字与其后的名词性成分分开。比较:

(117)句法结构:我有心偷[把人间]看

韵律结构:我有心｜偷把｜人间看

(118)句法结构:我何不去[把大姐]找

韵律结构:我何不｜去把｜大姐找

(119)句法结构:多少人[把我们夫妻]看重

韵律结构:多少人｜把我们｜夫妻看重

从上面的例子就可以清楚地看到黄梅戏唱词的停顿可以改变其句法结构,造成韵律结构与句法结构的不一致。而唱词主要是配乐演唱的,唱词与声腔配合得当,才能朗朗上口。比如班书友就指出,七字句的唱词"黄梅戏只习惯于二二三的句式,如改为三二二的句式,歌唱时就会发生龃龉",演员会"感到不好唱"[①]。有意思的是,从逻辑上讲,七字句和十字句的韵律结构可以有很多种组合方式,为什么黄梅戏唱词单单选择"二二三"式和"三三四"格式,而不是"一一五"式和"二二六"格式呢? 冯胜利指出,在现代汉语口语中双音节构成的音步是"自然音步",诗歌中允许出现三个音节的"大音步",四个音节(如四字成语)在现代汉语口语中可以构成一个"韵律复合词"[②]。这三者都是汉语允许的独立的韵律单位。虽然学界对汉语中是否存在音步还有争议,但是这至少说明黄梅戏唱词恰恰选择"二音节""三音节""四音节"这

① 班友书:《黄梅戏语言音韵初探》,载《黄梅戏艺术》1981年第2期。
② 冯胜利:《汉语韵律诗体学论稿》,北京:商务印书馆,2015年,第60~61页。

三种韵律单位进行组合,绝对不是偶然的。

另外,我们从前面的例子中可以看到,黄梅戏唱词中经常添加"来"字。如:

(120) 好兄弟,莫发愣,快把姑娘来认清。 (《牛郎织女》)

这也可以看作韵律对句法结构的影响。很明显省略"来"字,不会影响语义的解读。这几句唱词中之所以要使用"来"字,是因为要增加音节数量,满足"二二三"格式的停顿要求。但是上面的例(114)并不是整齐的七字句或十字句,为什么也要添加"来"字呢?重述如下:

(121) 莫奈何我只得跪金殿把王母来求。 (《牛郎织女》)

这句唱词不是整齐的七字句,也不是整齐的十字句,其韵律结构应该是:

(122) 莫奈何│我只得│跪金殿│把王母│来求。

如果删去上例中的"来",单音节的"求"无法成为独立的音步,而且不是十字句,也不能与前面的"把王母"结合成四音节的韵律单位"把王母求",只能通过添加"来"构成双音节的自然音步。比较:

(123) 只可恨│左邻右舍│把闲话讲　　(《牛郎织女》)

从表面上来看,例(123)中的"把闲话讲"与"把王母求"没有差别,但是由于此句为标准的十字句,"把闲话讲"被"三三四"格式的停顿要求构造成为一个独立的韵律单位,当然不需要再添加"来"等韵律虚字。

综上所述,汉语音步的限制决定了黄梅戏唱词只能选择两个音节、三个音节、四个音节作为韵律单位,而黄梅戏唱词的音乐节奏和语言节奏则决定了它们的组合方式。把字句中的单音节动词不能独立构成一个音步,只能通过添加韵律虚字"来"构成双音节的自然音步,或者与"把 NP"组合构成三音节的大音步。

五、个案研究:黄梅戏唱词中的衬字"来"

戏曲唱词中经常使用衬字,这是戏曲语言的一大特点。黄梅戏本戏和小

戏中有一个出现频率很高的衬字,即"来"。下面,我们以"来"为例来讨论黄梅戏唱词中的衬字。

关于戏曲唱词中的衬字"来",前人的讨论并不多。实际上,"来"作衬字由来已久,《现代汉语词典》(第 6 版)中就指出"来"可以在"诗歌、熟语、叫卖声里用作衬字"①。谢翌梅也指出,"《汉语大词典》'来'字条下有云:'语助词。用在句中作衬字。'并举了韦庄的《闻官军继至未睹凯旋》诗中'嫖姚何日破重围,秋草深来战马肥'为例。可见'来'字是可作衬字的"②。

(一)黄梅戏唱词中"来"的句法位置

黄梅戏唱词中,"来"可以在两种情况下出现。

第一,用在动词前。如:

(124) a. 这一杯酒我不吃天地来敬。　　　(《罗帕记》)
　　　b. 这斗酒我不饮来敬天地。　　　　(《罗帕记》)
　　　c. 功名不用钱来买。　　　　　　　(《罗帕记》)

第二,用在两个短语之间。如:

(125) a. 查得清来问得明。　　　　　　　(《罗帕记》)
　　　b. 听一言来着一惊。　　　　　　　(《罗帕记》)

先来看短语之间的"来"。

这类"来"相当于连词,起连接作用,如在例(125)a 中连接两个动补短语,在例(125)b 中连接两个动宾短语。

我们再来看动词前的"来"。

比较例(124)a 和例(124)b 可以看到不管宾语"天地"居于什么位置,"来"都居于动词前。但是"来"在这两句中的作用并不相同。

① 中国社会科学院语言研究所词典编辑室:《现代汉语词典》(第 6 版)》,北京:商务印书馆,2012 年,第 768 页。

② 谢翌梅:《汉语衬字再论》,载《韶关学院学报》2007 年第 7 期。

先来看例(124)a。这一例可以看作省略介词"把",如果添加"把"即成为"把天地来敬"。把字句中动词前用"来"在黄梅戏唱词中很常见。如:

(126)a. 店主东不知情将他来问。　　　　　(《罗帕记》)
　　　b. 忙把衣服来脱下。　　　　　　　　(《罗帕记》)

这种用法还可以出现在诗歌中,如毛泽东的词《卜算子·咏梅》中就有"俏也不争春,只把春来报"。新闻标题中也有这种用法,如"且战且把春来报"(《1994年报刊精选》)。再如:

(127)大年初一清晨,先生就催我起床,因为在这天早上,新媳妇要给公婆端茶行礼。"叫声'爸',叫声'妈',今天俺把茶来敬,请爸妈慢慢用;不到之处请指教,往后还请多担待"。现学现卖,居然博得公婆朗声大笑,直夸我是个孝顺的好孩子。(新华社2004年1月份新闻报道)

很显然,例(127)中加点的"把茶来敬"仍然是用在诗歌文体中。诗歌和新闻标题恰好都是徐杰、覃业位所指出的"语言特区",可见在把字句动词前添加衬字"来"是"语言特区"允许的一种句法形式。

但是在现代汉语口语中,把字句中动词与"来"的共现并不自由,只有当把字句中有其他动词性成分时,才能用"来"。如:

(128)a. 请你们不要把我当英雄来看待,我只不过做了一件应该做的事。
　　　b. 但当真把它放大来看,你会发现它是有横截面的!

例(128)中的"来看待""来看"可以删去,删去后并不影响句义的完整性,而前面的动词性成分"当英雄""放大"则不能删,这说明在现代汉语口语中,"来"只能添加在把字句的非主要动词前。如果把"来"加在前面的主要动词上就明显类似于诗歌文体,变为"当真把它来放大"。

再来看例(124)b。"这斗酒我不饮来敬天地"中的"这斗酒"是工具作话题,后面的"敬天地"承前省略主语"我",即"这杯酒,我不饮,我来敬天地"。

其中的"来"显然是表示目的,这种用法在现代汉语口语中也很常见,比如孟琮就指出"'来'经常用在表示目的性的动词性成分前面,如'我来炒菜','你来沏茶'"①。

最后来看例(124)c。此例中"来"与"用"搭配使用,即"不用钱来买"。这种用法在现代汉语口语中也很常见,如"不用神话来解释","不用它来通话"。

综上所述,黄梅戏唱词可以在动词前或者两个短语之间添加衬字"来",而在把字句动词前添加"来"在现代汉语口语中则受限制,"来"只允许添加在非主要动词前。

笔者接下来需要讨论的问题是,"来"在这些看似纷繁复杂的句子中起到的作用是否一样?

(二)"NP+来+VP"结构中"来"的作用

鲁晓琨指出,"当述语为单个动词,特别是单音节动词时,'来'很难去掉。如'你们要把这件工作当做大事来抓'、'这件事由我来办'、'我们要根据实际情况来判断'中的'来'去掉后就有些不自然。这应该是音节搭配上的需要"②。但是请看鲁晓琨所举的第三个例子,其中的动词为双音节的"判断",这无法用音节搭配需要来解释,可见"来"字的使用另有原因。在黄梅戏唱词中同样存在这样的情况。比如:

(129)a. 我姑娘将姑爷名字来顶。　　　(《双救主》)
b. 细听我春红女巧计来生。　　　(《双救主》)

上例的a、b句都是整齐的十字句,衬字"来"的添加都可以解释为满足四音节音组结尾的需要。但是如果在b句中添加"把"字,删去"来"字,变成"把巧计生",与原句相比,音节数量并没有发生变化,而且仍然满足以四音节音组结尾的要求。那么为什么偏偏要保留"来"字呢?由此可见,"NP+来+VP"结构中的"来"字并不只是为了满足唱词的韵律要求。

① 孟琮等编:《动词用法词典》,上海:上海辞书出版社,1987年,第461页。
② 鲁晓琨:《焦点标记"来"》,载《世界汉语教学》2006年第2期。

鲁晓琨研究了施事主语或兼语后的"来"(如"我来介绍一下","让他来对付"),以及状语后的"来"(如"你到底能不能全方位多层次地来应和这个")。他指出"这一'来'的特点是语义空灵,句法上可以省略。因此,去掉'来'既不影响结构的完整,也不影响语义的完整"①。此种情况中,"来"应该是作焦点标记,前者标记对比焦点,后者标记自然焦点。

下面我们来考察黄梅戏唱词中各种结构中的"来",请看几个例子:

(130)a. 陈氏妻坐米行听我来讲。　　　(《张朝宗告漕》)

b. 每日里可怜他火床上来睡,就是那铁打的骨化如泥。

(《张朝宗告漕》)

c. 众人邀我把状来告。　　　(《张朝宗告漕》)

d. 大烟枪全都是用金子来包。　　　(《张朝宗告漕》)

e. 披枷带锁铁镣来钉。　　　(《张朝宗告漕》)

(131)这都是为父的真言来讲。　　　(《张朝宗告漕》)

例(130)中的"来"分别出现在兼语或者状语后,例(131)中的"来"出现在前移的宾语后面。二者的主要区别在于:前者中的"来"在句法上可以删除,删除后并不影响语义的解读;而后者中的"来"在句法上不能删除,否则会影响语义的解读。黄梅戏唱词中这些"来"出现的位置完全符合鲁晓琨所指出的"焦点标记"位置,但是作焦点标记的"来"有一个重要的特点是可以省略,温锁林、范群也指出,"可省略性是焦点标记词句法、语义方面的典型特征"②,黄梅戏唱词中的"来"并不是在所有情况下都能省略,这说明"来"的存在不仅仅是语用原因,应该还有句法原因。

根据生成语法理论的观点,一个名词短语要想在句中出现,必须获得"格"。"格"是对名词短语所能占据的句法位置作出的形式化归纳,在句法层

① 鲁晓琨:《焦点标记"来"》,载《世界汉语教学》2006年第2期。
② 温锁林、范群:《现代汉语口语中自然焦点标记词"给"》,载《中国语文》2006年第1期。

面名词短语都具有抽象格,而抽象格能否在词汇层面表现为形态格则因语言而异,比如俄语有丰富的形态格,汉语则根本没有形态格,而英语只有一部分词语有形态格,如人称代词有主格、宾格、所有格。这一对名词短语出现位置的限制被归纳为"格位过滤器"(Case Filter),即[1]:

(132) * NP,如果有词汇形式但是没有得到格位指派

名词短语想要顺利通过"格位过滤器"的检验,出现在句子中就必须获得格位指派,而名词短语想要得到格位指派就得有格位指派者,一般认为主格由标句词 C 或者屈折范畴 I 指派,宾格由动词或者介词指派。比如句子"咳嗽我"不合法,就是因为"我"需要格,而"咳嗽"是不及物动词,没有能力给"我"指派宾格,导致"我"在宾语位置上无法获得格位,所以无法通过"格位过滤器"。要想让这个句子顺利通过"格位过滤器"检验,必须将"我"移至主语位置上,由屈折范畴 I 或者标句词 C 指派主格,形成"我咳嗽"就能够顺利通过"格位过滤器"检验了。虽然学者对"把"的词性还有争议,但大部分学者都赞成"把"经历了从动词到介词的虚化过程。因此,"把"同样有能力给其后的名词短语指派格位,比如黄正德、李艳惠、李亚非就认为,"把"是格位指派者。而且在现代汉语口语中,"把"与其后 NP 不能被其他成分隔开,"把"后的 NP 也不能通过话题化居前。如:

(133) a. 他把所有的苗子重重叠叠地放在一起。(CCL)
　　　b. 他把重重叠叠地所有的苗子放在一起。
　　　c. 所有的苗子,他把重重叠叠地放在一起

可见,"把"与其后宾语必须直接相连。

为什么在黄梅戏唱词中,"把"可以删除,而动词前的"来"却必须留下来。比较:

[1] 徐杰:《普遍语法原则与汉语语法现象》,北京:北京大学出版社,2001 年,第 91 页。

(134)a.黄州府看状子把案来办,出火签和火票把强贼来提。

(《张朝宗告漕》)

b.当日里发火签八经承来提。　　(《张朝宗告漕》)

如果把例(134)b中加点的"来"字删除的话,形成的"当日里发火签八经承提"恰好是黄梅戏唱词中典型的十字句,恰好可以构成"三三四"式结构,为什么黄梅戏唱词宁愿舍弃这一最符合其音乐节奏的典型格式,也要保留"来"字形成不典型的十一字句?这说明"NP+来+VP"结构中"来"的存在肯定不完全是韵律的原因,也有句法的原因。上文中指出"把"可以给其后NP指派宾格,介词"用"同样可以承担这样的句法功能,当赋格成分"把、用"省略后,其宾语依然能够通过"格检验式",那么当"把、用"省略之后,原本依靠"把、用"获得格位指派的名词性成分,是从哪里得到格位指派的呢?一个很自然的假设就是"来"代替"把"承担了这一重任。但是语言事实不支持这一假设,因为在黄梅戏唱词句子中即使没有"来","把"仍然可以省略。如:

(135)a.手持家法()姜雄训,罗帕不交就不行。

(《罗帕记》)

b.二娇儿进后堂()两眼哭坏,想起我从前事朱泪满腮。

(《罗帕记》)

例(135)中的括号"()"表示省略的"把"的位置。

而且这一假设也无法解释为什么当"把""用"与"来"共现时,"来"的赋格能力可以不显现。笔者认为从表面上看"把、用"被省略了,其实只是没有在语音层面上显现,在深层结构中仍然存在。因此,这里的名词性成分仍是由隐性的"把、用"指派格位。

综上所述,在"NP+来+VP"结构中,"来"的句法作用并不是赋格。那么"来"到底承担着什么样的句法功能呢?为了把这个问题搞清楚,我们先来看看"把/将+NP+来+VP"结构的来源。王兴全指出,这种处置结构形式只存在于近代汉语中,在唐代至清代的文献中广泛分布。"把/将+NP+来

＋VP"在形成早期为连动结构,"把/将"为动词,表示"持拿义","来"为趋向动词,作动词"把/将"的补语,而且这一结构在形成之初,出现频率较高的是"VP 为光杆动词形式",但是到了后期,"把/将＋NP＋来＋ $V_{光杆}$"主要用在韵文如元曲中,是"为了押韵或对仗工整的需要"①。如:

(136)a.你两三声,怎没半句儿将咱来答应?

(《全元曲》)

b.你频频的把旧书来温,款款将新诗讲。

(《全元曲》)

根据王兴全的统计数据,可以看到近代汉语中"把/将＋NP＋来＋VP"结构使用频率最高的场合是全元散曲。而元代散曲与戏曲关系密切,吕薇芬就指出"散曲与戏曲是体同而用殊","明代以后,很多散曲选本都收入戏曲的曲文"。元初散曲用的曲牌"为当时处于关键的发展阶段的戏曲,提供一种音乐体系作为载体",散曲"平易通俗,直率自然,多用口语俗语"的文体风格"更能为戏曲所用","散曲还有不同的、富有变化的诗歌节奏,如对仗的多样性,多用排句,可加衬字,形成多层次的表达方式,一泻无余,淋漓尽致,对戏曲人物的塑造、戏曲场景的烘托、故事情节的阐述,提供多种方便和选择"。而且散曲可以抒情、叙事、描写景物、议论,还可以用幽默讽刺的手法写作,"多样的诗歌功能,可使戏曲作家在创作时发挥自如"。"我国戏曲是一种融合了唱念做打的歌舞剧形式,因此以何种音乐为载体,以及用何种与此相对应的歌词形式作为戏曲文学的表现基本元,是戏曲形式的决定因素","而金元的散曲似乎专为戏曲提供这样一种系统"②。正是因为戏曲与元代散曲之间存在共通性,所以现在戏曲唱词中同样大量使用"把/将＋NP＋来＋VP"结构。

王全兴指出,因为"把/将＋NP＋来＋VP"在形成早期为连动结构,而

① 王兴全:《把/将＋NP＋来＋VP:近代汉语中一类被忽视了的处置结构形式》,载《乐山师范学院学报》2010 年第 3 期。

② 吕薇芬:《杂剧的成熟以及与散曲的关系》,载《文学遗产》2006 年第 1 期。

"来""位置比较特殊,位于两个动词之间,在发展演化过程中,和前后两个动词都有结合的可能性"。所以该结构有两种发展趋势:一是"来"与后一个"没有前附加成分的动词"结合,形成"把/将＋NP＋(来＋VP)"形式,这里的"来"为有实义的趋向动词;二是"来"附着于前一个动词短语后作补语,形成"(把/将＋NP＋来)＋VP"形式。王全兴指出,虽然"从理论上讲,前一种形式是可能存在的,但从我们调查的语料来看,还不能有力支撑这种推论;而且在现代汉语中我们也并没有发现'把/将＋NP＋(来＋VP)'处置形式的存在"。而第二种"(把/将＋NP＋来)＋VP"形式,"随着'把/将'动词意义的减弱","来""从一个具有实义的趋向动词虚化为一个没有实义的语气助词","逐渐失去了其存在的语言价值而脱落",最终融入"把/将＋NP＋VP"处置式中[①]。

笔者认同王全兴的观点,认为"把/将＋NP＋来＋VP"结构来源于连动式,"来"可以与前一个动词短语组合成动补结构,也可以与后一个动词组合成"来＋V"形式。当"把/将"虚化以后,第二种形式中的"来"不能再作补语,"来"要么失去语义价值脱落,要么经过重新分析获得"重生"。"重生"的一个可能的方式就是将补语"来"重新分析后与后面的动词组合,即由"(把/将＋NP＋来)＋VP"变为"把/将＋NP＋(来＋VP)"。因此,笔者认为,不论是第一种形式还是第二种形式,最终都可能演化为"虚化的'来'＋V"结构。

请看上面的例(136)中元曲的例子,a 中的"将"显然已经虚化,"来"不能分析为"将咱"的补语;b 中的"把"与"将"使用对举手法,从"将"后的名词性成分"新诗"来看,这里的"将"也不再是表示"拿、持"的实义动词,即这里的"将/把"已经虚化了。因此,从语义关系上看,将"来"分析成与其后动词组合成"来＋V"更合适。

虽然在现代汉语口语中不允许存在"把/将＋NP＋(来＋VP)"结构,但是有类似的"把/将＋NP＋(给＋VP)"结构。比较:

[①] 王兴全:《把/将＋NP＋来＋VP:近代汉语中一类被忽视了的处置结构形式》,载《乐山师范学院学报》2010 年第 3 期。

(137) a.(和珅)……把很多书给烧了。

(北京大学 CCL 现代汉语语料库)

b.可气的是对方竟然将灯光给关闭了。

(北京大学 CCL 现代汉语语料库)

c.有孔明借东风把战船来烧。　　（《张朝宗告漕》）

李炜通过考察发现，"给"在 VP 前的用法最早出现在清末的《儿女英雄传》（海南出版社，1996）中，其中共有 19 例"给"用在 VP 前，17 例是把字句①。温锁林、范群也发现把字句动词前的助词"给"最早出现于《儿女英雄传》（上海古籍出版社，1991），共有 6 例②。

根据王兴全的考察，"把/将＋NP＋来＋VP"结构在唐代至清代的文献中广泛分布，其中"把/将＋NP＋来＋$V_{光杆}$"主要用在韵文如元曲中。而且笔者指出，元曲中的"把/将＋NP＋来＋$V_{光杆}$"应该分析为"把/将＋NP＋（来＋$V_{光杆}$）"。而据李炜、温锁林、范群的考察，"把/将＋NP＋给＋VP"结构恰好就出现在清末。这绝对不是巧合，笔者因此推测在现代汉语口语中"把/将＋NP＋给＋VP"结构取代了"把/将＋NP＋来＋VP"结构，更确切地说是"给"取代了"来"。而"把/将＋NP＋来＋$V_{光杆}$"结构则在元曲等韵文中保留了下来，并被戏曲继承。

为什么"给"可以取代"来"呢？笔者认为原因在于二者语义上的相似。比如吕叔湘指出，"给"可以"代替某些具体动作动词"，如"给了他两脚（＝踢他两脚）""给了他几句（＝说他几句）""给敌人一排子弹（＝射向敌人一排子弹）"，同样"来"也可以"代替意义具体的动词"，如"你拿那个，这个我自己来（＝自己拿）""唱得太好了，再来一个（＝再唱一个）""老头儿这话来得痛快（＝说得痛快）"。正因为"给"与"来"语义与功能相似，所以在方言口语中

① 李炜：《加强处置/被动语势的助词"给"》，载《语言教学与研究》2004 年第 1 期。
② 温锁林、范群：《现代汉语口语中自然焦点标记词"给"》，载《中国语文》2006 年第 1 期。

"给"开始取代"来"广泛用于把字句动词前。

论述至此,问题逐渐清晰,在戏曲唱词中的"把/将+NP+(来+VP)"结构是近代汉语用法的遗留,而在现代汉语口语中,该结构被"把/将+NP+给+VP"结构取代了。

关于"把/将+NP+给+VP"结构中"给"的作用,大部分学者都认为是加强语气,只是具体说法有所区别。比如齐沪扬引用李纳和 Thompson 在《汉语语法》中提出的观点,认为"'给'加在动词之前,加强'把'字句之处置效果",文中还指出,"把……给"句式是"语用上表示强调的搭配","只存在北方的口语形式中,南方方言里恐怕很少有这种形式"①;王彦杰认为,"把……给 V"句式的语义重心是表达一种结果意义,附加意义是表示施事的动作行为及其结果出乎说话人的意料,而"给"的作用是加强把字句的结果意义,并凸显把字句的附加意义②。温锁林、范群则独辟蹊径,他们指出,"把……给 V"中的"给"是现代汉语口语中的自然焦点标记词,使"给"后成分成为句子要凸显的自然焦点。由于"给"在句法、语义关系上都不是必有的成分,只起"使自然焦点更加明确显著的"语用功能,因此可以省略,省略后焦点的表达不受影响③。叶狂、潘海华根据 Spencer 和 Luís 的典型附缀理论对把字句中的"给"进行分析,他们指出,"把字句中的'给'是一个附缀","读轻声,韵律上依赖于宿主,不能独立存在","附缀'给'就是现代汉语逆动化(antipassivisation)④的句法标记","给"使动词不及物化,将动词宾语变为旁格宾语(即"把"字的宾语),他们甚至认为,"把字句的真正句法标记不是'把',而是'给'"⑤。这

① 齐沪扬:《有关介词"给"的支配成分省略的问题》,载《上海师范大学学报》1995 年第 4 期。
② 王彦杰:《"把……给 V"句式中助词"给"的使用条件和表达功能》,载《语言教学与研究》2010 年第 3 期。
③ 温锁林、范群:《现代汉语口语中自然焦点标记词"给"》,载《中国语文》2006 年第 1 期。
④ Blight 指出逆动化主要有三个表现:①及物动词变为不及物动词;②及物句主语变为不及物句主语;③直接宾语变为旁格宾语,且在语义上去焦点化(defocused)。参见叶狂、潘海华:《逆动态的跨语言研究》,载《现代外语》2012 年第 3 期。
⑤ 叶狂、潘海华:《把字句中"给"的句法性质研究》,载《外语教学与研究》2014 年第 5 期。

一分析不仅揭示了"给"的句法功能,而且将把字句纳入语言共性的行列,即把字句与作格语言的逆动句是同一性质的去及物化句式。

叶狂、潘海华将把字句与逆动句画上等号的观点确实令人耳目一新。最早提出逆动态(antipassive)这一概念的是 Silverstein,逆动态是"指作格语言的一种语态现象:经过对及物句底层宾语进行降级或隐现操作,动词失去直接宾语而被去及物化(detransitivization)这一操作过程叫逆动化,形成的句子叫逆动句"①。请看尤皮克语(Yup'ik)的例子:

(138)a. Yero—m　　keme—q　　nerre—llru—a.(作格主动句)

　　Yero—ERG　　meat—ABS　eat—PAST—3SG

　　Yero—作格　　肉—通格　　吃—过去时—3单

　　"Yero ate the meat."

　　Yero 吃了肉。

b. Yero— q　　(kemer—meng)rre—llru—u—q.(逆动句)

　　Yero— ABS　meat—INST　　eat—PAST—AP—3SG

　　Yero—通格　　肉—工具格　吃—过去时—逆动—3单

　　"Yero ate the meat."

　　Yero 把肉吃了。

他们指出,例(138)中的 b 句就是 a 句经逆动化而生成的。在主动句中,keme(meat)是动词的宾语,带通格标记—q,而在逆动句中,它不再是宾语,而是带工具格—meng,甚至可以省略,动词失去了宾语论元,同时带上逆动标记—u。

叶狂、潘海华通过跨语言的讨论认为逆动态具有六个特点:①逆动化是对动词底层(直接)宾语的句法操作,使其成为旁格宾语;②及物动词主语变

① 叶狂、潘海华:《把字句的跨语言视角》,载《语言科学》2012 年第 6 期。

为不及物动词主语,作格语言伴有格变化,宾格语言则没有;③语用上,多数语言逆动式旁格宾语为无定、无指、通指、已知等,但在有些语言中也可以有定、有指;④动词失掉内论元宾语,变成不及物动词,语义、语用重心落到主谓结构或者动词上;⑤逆动化受语用语篇和动词语义的制约,不适用于所有动词;⑥形态丰富的语言动词带逆动标记,有强制性,形态不丰富的语言则两可,没有强制性[①]。在汉语把字句中,及物动词宾语同作格语言典型的逆动句一样发生降级,该宾语被移至动词前,作"把"的宾语,失去了动词宾语的身份。只不过是宾语降级的方式不同,作格语言用旁格标记(如尤皮克语中的-INST),而汉语把字句中是用移位。把字句与逆动态(antipassive)的操作几乎完全一致,如"张三看完了那本书。→张三把那本书看完了。""那本书"从原来的宾语位置移走,置于动词前的"把"字后,谓词"看完"则失掉了内论元,被不及物化。

但是这里还有一个不容忽视的语言事实,汉语把字句中并不是必须使用"给"。叶狂、潘海华指出,"动词逆动标记可以作为认定逆动态的一个充分条件,而不是必要条件",对于"形态不丰富的语言"来说,并没有强制性[②]。因此,笔者有理由认为"给"在汉语中还没有完全被语法化为逆动态标记,"给"的使用不完全是由句法规则决定的,还受到语用因素的影响。比较:

(139)a. 工头不耐烦地把公文夹递给信差签字,箱子是扔给他的,因此他也把公文夹给扔了回去,正打在工头宽大的胸口上。

b. 孟晓芮打不通手机,随手把它给扔了。

c. 有一天唐菲借走了我的《红色保险箱》,第二天她告诉我她把书给扔了。(北京大学 CCL 现代汉语料库)

显然例(139)中"给"字是在强调"动词"所示的结果。a 句的"给"是为了

[①] 叶狂、潘海华:《逆动态的跨语言研究》,载《现代外语》2012 年第 3 期。
[②] 叶狂、潘海华:《逆动态的跨语言研究》,载《现代外语》2012 年第 3 期。

强调"公文夹"是被扔过去的;b 句的"给"是为了强调对手机的处理结果"扔";c 中的"给"也是为了强调对书的处置结果"扔"。

笔者在前文指出,戏曲唱词中的"把/将+NP+来+VP"结构与现代汉语口语中的"把/将+NP+给+VP"结构来源相同,学者们对于"把/将+NP+给+VP"结构的分析也应该适用于"把/将+NP+来+VP"结构。戏曲唱词中的"把+NP+来+VP"结构是从元曲中继承的,是近代汉语所允准的结构,这是其句法基础,而且"来"还能帮助满足音节需要。如:

(140)我姑娘将姑爷名字来顶。　　　　　　(《双救主》)

例(140)中的"来"处在整齐的十字句中,可以认为"来"字是为了帮助构成四音节音组结尾,或者满足"三三四"的停顿需要。语用上,"来"的作用是强调其后的动词,该动词处于句末焦点位置,可以获得时值重音,恰好是需要强调的成分。因此,戏曲唱词中"把+NP+来+VP"结构的使用是韵律、语法、语用等因素共同作用的结果。

(三)"NP+来+VP"结构中的"来"

将"NP+来+VP"结构的例子,重述如下:

(141)a.细听我春红女巧计来生。　　　　　(《双救主》)
　　　b.他不言奴不语香茶来奉。　　　　　(《罗帕记》)
　　　c.也只得桐城县书馆来开。　　　　　(《乌金记》)
(142)a.听姣儿表冤情姜雄来恨。　　　　　(《罗帕记》)
　　　b.带书童到新房桂英来怪。　　　　　(《乌金记》)
　　　c.但不知何方贼公子来杀。　　　　　(《乌金记》)

从例(141)—(142)中可以看到,例(141)和例(142)中的每句都是十字句,"来"字的使用满足了结尾的四音组结构和"三三四"式的停顿需要,但是二者的区别在于前者中的各句删去"来"不会影响语义解读,后者中的各句删去"来"则会影响语义的解读。例(142)中各句删去"来"后,前面的名词性成分"姜雄""桂英""公子"可能会被误解为后面动词"恨""怪""杀"的施事。

在这类结构中,"来"是韵律、语法、语义、语用共同作用的结果。

从句法上看,上面两例中的"来"更接近于"逆动标记",其句法作用是取消动词赋予宾格的能力。

从语义关系上看,"来"有避免语义误解的作用。戏曲唱词中"来"不是强制使用的,如果不影响语义解读,名词前置时可以不用"来"。如:

(143)a.都只为何方贼皇库打劫,天官与你赔二万花银。

(《双救主》)

b.丫鬟带路花园到,满园中百花开亚赛天曹。

(《双救主》)

"来"的使用还受韵律的影响。比较:

(144)a.今日里在衙前退婚写定,望贤妻嫁一个豪富官亲。

(《双救主》)

b.好好退婚来写定,免得本府动大刑。 (《双救主》)

例(144)b句加上"来"显然是为了满足"二二三"停顿和三音组结构结尾的要求。

最后,我们来考察该结构的语用动因,到底是什么促成了该结构的使用?

该结构主要有两个特点:一是名词前移,二是动词居于句末。

笔者在前文指出名词前移正是焦点特征的形式化体现,戏曲唱词中动词居于句末是有标记焦点和无标记焦点相互作用的结果。名词前移获得有标记焦点,而动词居于句末则获得无标记焦点,从而使得整个"NP+VP"结构获得焦点地位。

该结构的使用在要求名词性成分前置时与焦点有关。如:

(145)这夹棍夹得我昏迷不醒,遍身发痛刀割心。

不写退婚五刑难受,罢罢罢松开刑我写退婚。

(《双救主》)

在上面这段黄梅戏唱词中"五刑"居于动词前,就是为了强调焦点

"五刑"。

在焦点的驱动下名词前移,动词前可以添加"来"标示动词已失去指派宾格的能力,但是否添加"来"还受到唱词节奏、语义关系的制约。

该结构的使用还可能是为了让动词居于句末。笔者在前文中指出,有些把字句中的单音节动词可以在句中承担押韵功能。因此,让动词居于句末,也可能是为了满足押韵的需要。比较:

(146)a.张氏母戒五荤真经来念,
每日里陶王庙供奉香烟。
好一个陶王爷应灵有感,
生迎春和美柳接代宗传。

(《花针记》)

b.二爹娘有四旬无子接后,
张氏母戒五荤苦念真经。
好一个陶王爷威灵显应,
生迎春和美柳接代后根。

(《花针记》)

根据游汝杰的观点,例(146)a中的"念""烟""感""传"同属面字韵,"念"字为韵脚。例(146)b中的"经""应""根"同属于定字韵,"经"字为韵脚,例(146)b押双行韵。通过比较这两个例子,我们可以清楚地看到该结构的使用还与韵律有关。

(四)"来"的其他作用

综上所述,在黄梅戏唱词中,"来"在句子中的作用有三种,即连接词、焦点标记、非典型的逆动化标记。作连词是"来"作为衬字的最主要作用,可以自由地添加到两个动词性短语之间;焦点标记"来"主要用在兼语或状语后,焦点标记可以省略,所以是否使用焦点标记"来"除了句法限制外,还受到语用、语义、节奏等韵律因素的制约。因此,"来"的使用受句法、语音、语义、语

用多重因素的制约。

笔者还发现把字句中使用"来"比不使用"来"在听感上节奏更加舒缓,请比较"把姜雄恨"和"把姜雄来恨"。从逻辑上讲,由于把字句中的动词处于句末焦点位置,在动词前加入"来",使动词不直接获得凸显,自然有助于语气的舒缓。这一观察其实是可以从理论上推导出来的,笔者在第二章中指出,黄梅戏唱词中具有"时值重音"即时值较长的音会产生较强的感觉,简单地讲就是"凡是长的,就是强的",而唱词结尾是最容易获得"时值重音"的位置。把字句中添加"来",增加了结尾音组的音节数量,间接减少了句末动词的音长,从而减弱了动词的"时值重音",这样一来添加"来"起到能够就舒缓语气的作用。

谢思炜指出:"作为语言自然素材和实际用语的口语,可能反映着在语言使用中起重要决定因素的现象。而诗歌,尤其是古代文人诗歌,则是一种与其形式截然不同、性质完全相反的文体。它不但是一种极其造作的人工产品,而且常常有意突破一般语言习惯,同时因受到字数的严格限制,不能将句子自然展开。然而,恰恰是这些限制和某些人为造作的追求,使得诗歌在某些方面具有和口语类似的灵活性。因为诗歌的造作不可能走向违拗语法,而只能是尽量利用和扩展语法的合法空间,以便让诗人创造出既适应各种限制、又无碍理解且新鲜别致的句子。"[①]那么"来"的广泛使用应该是戏曲"带着镣铐跳舞"的产物。一方面戏曲要让人理解,就不能完全违拗汉语口语语法规则,比如"来"保持焦点标记用法;另一面音乐节奏和语言节奏的要求又迫使戏曲唱词语法在不影响语义解读的情况下突破汉语口语语法规则,比如用"来"作连词、作逆动态标记。

六、个案研究:黄梅戏唱词中的[2+1]式动词性结构

汉语口语中单双音节的组合方式一直是学界讨论的热点问题,在板腔体

[①] 谢思炜:《汉语诗歌歧义句探析》,载《武汉科技大学学报》(社会科学版)2018年第3期。

戏曲唱词中,由于音乐节奏的要求,七字句多选择"二二三"的组合方式,十字句多选择"三三四"的组合方式,而根据语言节奏的要求,板腔体戏曲唱词可用三音节音组结尾。因此,三音节音组是板腔体戏曲唱词的主要组成部分。下面,我们考察黄梅戏唱词中三音组中音节的组合方式。

(一)黄梅戏唱词中的三音节组合

先来看黄梅戏传统剧目《双救主》唱词中的情况。

在黄梅戏传统剧《双救主》唱词中,三音节音组既可以是[1+2]式,也可以是[2+1]式。

[1+2]式可以构成主谓短语,如"押画定、身贫穷、年高迈、银办定、刑难受、心想定";可以构成动宾短语,如"上金殿、害我身、辞圣驾、面圣驾、听根芽、报爹恩、得一梦、设巧计、不借银、有才能、有发达、和北番";可以构成介宾短语,如"在厨房、向姑娘、为丈夫";可以构成动补短语,如"坐深闺、坐高堂、难在心、听分明、赶出门、刺在心、叹不尽";可以构成"状中短语",如"暗思想、太不仁、不相认、用手儿";还可以构成定中短语"昨夜晚、好百花、老奸臣、贤公主"。

[2+1]式可以构成主谓短语,如"丫鬟问、五刑动、怒气发、人烟静、姑娘中";可以构成动宾短语,如"退婚写、花园到、花园往、丫鬟问①、放宽心、放了心、开开门、诬害我、脱下靴";可以构成状中短语,如"在此等、手中掌、监中进";可以构成定中短语,如"猫儿饭、皇榜举、姑娘命、前朝古、无端事、岳丈家、禁哥身、无义人、中途路、心中苦、难中人、避难女";可以构成方位短语,如"李门中、罗账内";可以构成并列短语,如"陈良贼、春红女、公主妻、相公夫"。

从上面的例子中,我们看到,主谓短语、动宾短语、偏正短语(包括状中短语和定中短语)既可以是[1+2]式,也可以是[2+1]式;而介宾短语、动补短语只能是[1+2]在黄梅戏传统剧且《天仙配》唱词中,方位短语、并列短语只能是[2+1]式。

① 该例中丫鬟作宾语,如:"来在二堂丫鬟问:秋香女请老爷事为何情?"

再来看黄梅戏传统剧目《天仙配》唱词中的情况。

其中三音节音组同样既可以是[1+2]式,也可以是[2+1]式。

[1+2]式可以构成主谓短语,如"心恼恨、心揣论、罪难当、妹回程、我不信";可以构成动宾短语,如"卖自身、出窑门、保周朝、上天台、问尊台";可以构成介宾短语,如"到田间、到天光";可以构成动补短语,如"赶出门、走一程、喜在心";可以构成状中短语,如"太猖狂、忙跪倒";可以构成定中短语,如"你舅父、儿舅母、小姣儿、老舅父"。

[2+1]式可以构成主谓短语,如"无常到、万事休、水汽滔、道法高、是非多、孝心重、怒气生";可以构成动宾短语,如"后窑踩、凉亭进、鹊桥到、祥云踩、放宽心";可以构成状中短语,如"长街卖、咬牙恨、心内焦、用目看";可以构成定中短语,如"舅父家、年迈人、心腹事、官保身、仙家宝、我的儿"。

从上面的例子中,我们看到,在《天仙配》中主谓短语、动宾短语、偏正短语(包括状中短语和定中短语)既可以是[1+2]式,也可以是[2+1]式;而介宾短语、动补短语只能是[1+2]式。

综上所述,在黄梅戏唱词中,主谓短语、动宾短语、偏正短语(包括状中短语和定中短语)既可以是[1+2]式,也可以是[2+1]式;介宾短语、动补短语只能是[1+2]式,方位短语、并列短语只能是[2+1]式。

(二)口语中的三音节组合

冯胜利提出一个很有意思的现象:"[2+1]式可以成词,而[1+2]式要么不能说,要么只能是短语……如果我们把'皮鞋工厂'压缩成三音节以后,只有[2+1]式是词,[1+2]式就不行。如'皮鞋工'、'皮鞋厂'都可以接受。可是'皮工厂'、'鞋工厂'就不像中国话了。吴为善曾举过一个很有趣的例子:'复印文件'。如果把它压成三音节,'复印件'是词,而'印文件'就非是短语不可了。"① 从这些例子中可以看到,当构成偏正结构时,只能是[2+1]式的"皮鞋工""皮鞋厂""复印件",不能是[1+2]式的"皮工厂""鞋工厂";而[1

① 冯胜利:《汉语的韵律、词法与句法》,北京:北京大学出版社,1997年,第7页。

+2]式的"印文件"则是动宾结构。

冯胜利还明确提出,汉语口语允许"[单音节动词+单音节宾语]的[1+1]式",如"种树",也允许"[单音节动词+双音节宾语]的[1+2]式",如"种果树",但是不允许"[双音节动词+单音节宾语]的[2+1]式",如"种植树"[①]。冯胜利认为这是普通重音制约的结果。他指出对汉语和英语等"SVO型语言来说,普通重音跟全句的焦点都在最后"[②],他还根据Liberman和Prince、端木三等的研究提出汉语的普通重音结构用下列形式确定[③]:

(147)

其中X表示句子中的最后一个主要动词,该动词把重音指派给其后的成分Y上。

根据冯胜利的观点,动宾结构组成一个韵律范域,其中单音节动词和单音节宾语组成[1+1]式的韵律结构如下所示(σ表示音节)[④]:

(148)
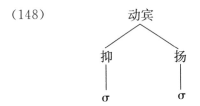

这个韵律范域由两个成分构成,重音被指派给右边的成分,符合普通重音规则。单音节动词与双音节宾语组成的[1+2]式韵律结构如下所示[⑤]:

① 冯胜利:《汉语的韵律、词法与句法》,北京:北京大学出版社,1997年,第74~75页。
② 冯胜利:《汉语的韵律、词法与句法》,北京:北京大学出版社,1997年,第59页。
③ 冯胜利:《汉语的韵律、词法与句法》,北京:北京大学出版社,1997年,第69页。
④ 冯胜利:《汉语的韵律、词法与句法》,北京:北京大学出版社,1997年,第74页。
⑤ 冯胜利:《汉语的韵律、词法与句法》,北京:北京大学出版社,1997年,第74页。

(149)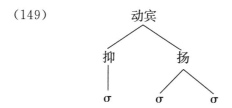

　　这个范域中右边的成分由两个音节构成,两个音节比一个音节重,符合"右重"的要求,因此可以承担动词所指派的重音,符合普通重音规则。但是双音节动词与单音节宾语所构成的[2+1]式韵律结构如下所示①:

(150)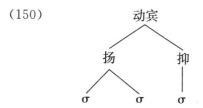

　　双音节动词造成"左重",重音无法指派给其后成分,所以不符合普通重音规则。因此,造成"种植树"等[2+1]式动宾结构不成立。但是我们发现在现代汉语口语中并不完全排斥[2+1]式动宾结构。如:

(151) a. 你送他去香港检查脚。
　　　b. 动弹腿
　　　c. 害怕猫
　　　d. 怀疑人

　　不可否认的是,[2+1]式动宾短语的出现频率确实不高。在黄梅戏唱词中为什么三音节动宾短语既可以是[1+2]式,也可以是[2+1]式呢?下面笔者具体来讨论黄梅戏唱词中[2+1]式的动词性结构。

① 冯胜利:《汉语的韵律、词法与句法》,北京:北京大学出版社,1997年,第75页。

(三)唱词动词性结构中单双音节的组合

笔者这里讨论的动词性结构包括动宾短语、动补短语。

根据上面的论述,黄梅戏唱词中之所以允许存在[1+2]式动宾短语、动补短语,是因为这些结构遵循现代汉语口语普通重音规则的要求,可以构成抑扬结构。

笔者这里重点讨论黄梅戏唱词中[2+1]式的动词性结构。

在黄梅戏唱词中,[2+1]式的动宾短语,主要有三类。如下所示:

(152) a. 必定回家拷打妻。　　　　　　　　　　(《罗帕记》)
　　　 b. 若想老娘配合你,除非海干龙现身。　　(《锁阳城》)
(153) a. 姑娘只管放宽心。　　　　　　　　　　(《双救主》)
　　　 b. 轻轻巧巧脱下靴,果然是小足包白绫。(《双救主》)
　　　 c. 忘了干父欺了天。　　　　　　　　　　(《天仙配》)
(154) a. 饭店不开招牌取。(取招牌,进店介)　　(《罗帕记》)
　　　 b. 丫鬟带路花园到。　　　　　　　　　　(《双救主》)

例(152)中的动词性结构是"双音节动词+单音节宾语"的动宾短语;例(153)中的动词性结构是"双音节动补结构+单音节宾语"的动补短语;例(154)所示的动词性结构是"双音节宾语+单音节动词"的倒置动宾短语。

[2+1]式的动宾短语和[2+1]式动补短语这两类结构同样存在于现代汉语口语中,但是[2+1]式的倒置动宾短语,将双音节宾语置于单音节动词前,是现代汉语口语中不允许存在的一种结构。

先来看[2+1]式的动宾短语。现代汉语口语中允许使用,如"检查脚",但是出现频率较低。而且同戏曲唱词一样,单音节宾语也可以是人称代词"我""你""他(她)"。如:

(155) a. 在我们家里总不会有人拷打我。
　　　 b. 你就留下来,我照顾你。

再来看[2+1]式动补短语。这一类结构在现代汉语口语中很常见,如

"吃完饭"。冯胜利指出,"加虚词就等于加重语气,加重语气就是加重该成分的韵律分量"①。在这类结构中是双音节的动补结构获得重音,形成"左重",与"普通重音规则"不符。

因此,上述两种结构从表面上看都违反了现代汉语口语中的"普通重音规则"。

黄梅戏唱词中允许存在[2+1]式动宾短语、动补短语与时值重音有关。翁颖萍在讨论歌词语言时指出,"旋律乐句的最后一个音一般来说时值都会相对较长,这样有利于演唱者更好地换气,且有利于情感的表达。与此同时,歌词句子的最后一个字或词的时值也就相应延长了"②。横梅戏唱词中的[2+1]式动宾短语、动补短语中的单音节宾语(包括单音节人称代词)因为获得了时值重音,所以可以承担动词指派的重音,从而满足"普通重音规则"的要求。

再来看现代汉语口语中的[2+1]式动宾短语和动补短语。现代汉语口语中允许存在"双音节动词+单音节人称代词"结构,如"照顾你",冯胜利指出,这是因为"韵律上的'弱读'词汇会导致重音指派的不同结果"③。"如果宾语是代词一类的轻读成分,那么动词就强于宾语"④,形成"强弱"型的重音域,即动词把重音留给自己。在[2+1]式动补短语中同样是双音节的动补结构获得重音,当携带补语的动词获得重音后也会带来重音指派的不同结果,动词也不再将重音指派出去,而是留给自己。综上所述,在现代汉语口语中,轻重音可以改变"普通重音规则",即由动词本身来承载重音,但需要一些外部条件,如宾语轻读(比如代词宾语),或者动词加重(比如带补语)。因此,汉语口语中允许存在[2+1]式"双音节动词+单音节代词""双音节动补结构+单音节宾语"并不奇怪,二者都是动词负载重音的结果。

① 冯胜利:《汉语的韵律、词法与句法》,北京:北京大学出版社,1997年,第59页。
② 翁颖萍:《论歌词语言光杆动词"把"字句的生成机制》,载《现代语文》2016年第4期。
③ 冯胜利:《汉语的韵律、词法与句法》,北京:北京大学出版社,1997年,第71页。
④ 冯胜利:《汉语的韵律、词法与句法》,北京:北京大学出版社,1997年,第73页。

另外,现代汉语口语中的"双音节动词+单音节宾语"结构,如"害怕猫"之类的动宾短语同样可以通过重读"害怕",或者重读"猫"来避免"普通重音规则"的限制。而不能说"种植树",并不完全是因为"普通重音规则"的限制,而应该是语体的限制,"种植"显然是书面语词,而"树"则是口语词,二者在语体上不相适应,因此无法通过轻重读来挽救。但是"种植"并不是完全排斥单音节宾语。如:

(156) 在种植麻时,既利用麻皮做衣,又将麻的种子当粮食,开展多种经济的利用。

从例(156)中可以清楚地看到,"种植麻"出现在状语从句中,因为不再受"普通重音规则"的限制,所以可以是[2+1]式。这说明只要脱离"普通重音规则"的限制,双音节动词就完全可以带上单音节宾语。

最后来看只有在黄梅戏唱词中允许存在的倒置动宾短语。这类结构从表面上看同样违反了"普通重音规则"。但是请注意"普通重音规则"讨论的是"重音对句子基本结构的影响",汉语句子的基本结构是SVO,而倒装句并不是句子的基本结构,无法用"普通重音规则"来解释。笔者在前文中指出,黄梅戏唱词的句末位置是最容易获得时值重音的。因此,双音节宾语移位是为了使动词居于句末从而获得时值重音。

综上所述,普通重音是指"在没有特殊语境造成的局部重音的干扰下所表现出来的句子重音形式"①,"普通重音规则"只是对句子的基本结构起作用。汉语口语和黄梅戏唱词都可以不遵守"普通重音规则"的限制,二者的区别只是其选择的方式不同,汉语口语中可以通过轻重音等方式来突破"普通重音规则"的限制,但同时还要受语体的制约。而黄梅戏唱词则可以通过时值重音来突破"普通重音规则"的限制。

① 冯胜利:《汉语的韵律、词法与句法》,北京:北京大学出版社,1997年,第64页。

七、个案研究:黄梅戏唱词中的"的"字的隐现

在汉语口语中需要用"的"字时,黄梅戏唱词中可以不用"的"字,如"周老爷命";在汉语口语中不需要用"的"字时,黄梅戏唱词中可以用"的"字,如"愚兄的"。此外,黄梅戏唱词中还允许"的"字自由地隐现,如"我的夫"和"我夫"。下面,笔者就具体来谈黄梅戏唱词中"的"字的隐现问题。

(一)使用"的"字的情况

第一,人称代词+的+名词/名词短语。如:

(157)a.我的夫张朝宗开一所米行。　　（《张朝宗告漕》）
b.后行禀告我的妈妈。　　（《张朝宗告漕》）
c.上前压住他的火焰胃。　　（《张朝宗告漕》）

(158)a.我儿元公拜在你的跟前。　　（《张朝宗告漕》）
b.做一个官官相卫把我的案追。　　（《张朝宗告漕》）
c.府衙不准我的状,我到湖北大省城。

　　（《张朝宗告漕》）

(159)欺压我的儿和女仇上结冤。　　（《张朝宗告漕》）

第二,指示代词+的+名词。如:

(160)这样的蠢子要你则甚。　　（《张朝宗告漕》）

第三,名词+的+名词。如:

(161)a.带住了女儿的手娘有话明。　　（《张朝宗告漕》）
b.广济县丢张纸免免众人的心。　　（《张朝宗告漕》）
c.母亲多办儿的盘银。　　（《张朝宗告漕》）
d.小丫鬟把四季的花报与我听。　　（《张朝宗告漕》）
e.拔剑难斩井内的影霞。　　（《白扇记》）

第四,名词短语+的+名词。如:

(162)上街头没找到我家的爹爹。　　　　　《张朝宗告漕》

第五,双音节形容词+的+名词。如:

(163)a.惟有那张朝宗习滑的监生。　　　　《张朝宗告漕》
　　　b.二叹姑娘怎舍得年迈的爹娘。　　　《张朝宗告漕》
　　　c.年幼的小薛姣险把命亡。　　　　　　《白扇记》

第六,动词/动词短语+的+名词。如:

(164)用的心机比娘更能。　　　　　　　　　《白扇记》
(165)a.我就是长翅的鸟也难飞跟前。　　　《张朝宗告漕》
　　　b.外来的野种送不得老。　　　　　　　《罗帕记》
　　　c.走不尽的江湖游不尽的码头。　　　　《白扇记》
　　　d.在此等候取当的人。　　　　　　　　《白扇记》

第七,数量成分+的+名词短语。如:

(166)a.全副的好嫁妆陪嫁起来。　　　　　　《乌金记》
　　　b.要拆散我小姐百年的夫妻。　　　　　《白扇记》

从语义关系上看,人称代词与其后名词之间主要是领属关系,但也可以不是领属关系,形成"伪定语"。如:

(167)a.我心想上前去下儿的毒手。　　　　　《乌金记》
　　　b.悔不该叫马南打他的军棍。　　　　　《乌金记》

(二)省略"的"字的情况

第一,人称代词+名词。如:

(168)a.我姐姐自幼儿凭过媒证。　　　　　　《花针记》
　　　b.我夫身犯何条罪?　　　　　　　　　《血掌记》
(169)a.有人犯在老娘手,挖他眼睛泡酒喝。《花针记》
　　　b.我花园也不是官马大路。　　　　　　《花针记》

(170)害不死他儿和女断不相饶。　　　　　　(《花针记》)

第二,名词＋名词。如:

(171)a.实实难舍老爷容颜。　　　　　　　　(《罗帕记》)
　　　b.为父的把从前事细说一番。　　　　　(《白扇记》)
　　　c.她若不念夫妻情意。　　　　　　　　(《白扇记》)

第三,名词短语 ＋ 名词。如:

(172)a.刻薄我张三女刻薄你家姑妈。　　　　(《张朝宗告漕》)
　　　b.找不着我家爹爹回去了吧。　　　　　(《张朝宗告漕》)
　　　c.岂不是绝了我赵门后根。　　　　　　(《白扇记》)

第四,名词短语 ＋ 这 ＋ 名词。如:

(173)听爹爹这一言珠泪往上。　　　　　　　(《张朝宗告漕》)

第五,单音节/双音节形容词＋名词。如

(174)a.看看落在破庙堂。　　　　　　　　　(《白扇记》)
　　　b.打起来小包裹放下船仓。　　　　　　(《白扇记》)
(175)a.海螺墩打坐了年迈安人。　　　　　　(《白扇记》)
　　　b.小小白扇来打开。　　　　　　　　　(《白扇记》)

第六,动词短语＋的＋名词。如

(176)a.等候那当当人前来开张。　　　　　　(《白扇记》)
　　　b.我就是铁打心被他哭软。　　　　　　(《白扇记》)

第七,多项定语＋名词。如

(177)a.你小弟心腹话对哥商量。　　　　　　(《白扇记》)
　　　b.鹦哥鸟就是你催命阎罗。　　　　　　(《白扇记》)

通过比较可以清楚地看到,在黄梅戏唱词中如果定语是人称代词、名词、名词短语、双音节形容词、动词短语,"的"字可以自由隐现,在相同的句法环

境中既可以用,也可以不用。

与现代汉语口语相比,黄梅戏唱词中,"的"字的省略所受限制更少。一般来说,现代汉语口语中只允许在有限的情况下省略"的"字。如中心语表示亲属关系("我姐"),单音节形容词作定语(如"高楼")。如果有多项定语,一般不会都不使用"的"字,如"你弟弟的心里话"。而在黄梅戏唱词中,修饰非亲属关系名词的代词、双音节形容词和动词短语作定语、多项定语后的"的"字都可以省略。

在黄梅戏唱词中,"的"字的省略往往与停顿和结尾音组有关,请看"的"字省略相关例子的韵律结构。

(178) a. 我花园｜也不是｜官马大路。
 b. 找不着｜我家爹爹｜回去了吧。
 c. 有人｜犯在｜老娘手。
 d. 实实｜难舍｜老爷容颜。

(179) a. 挖他｜眼睛｜泡酒喝。
 b. 小小｜白扇｜来打开。
 c. 你小弟｜心腹话｜对哥商量。
 d. 等候那｜当当人｜前来开张。
 e. 害不死他｜儿和女｜断不相饶。
 f. 岂不是｜绝了我｜赵门后根。

从上面的例子中可以清楚地看到,整个名词结构可以处在任何一个音组中,如例(178)所示;修饰语和中心语也可以分处不同的音组中,如例(179)所示。省略"的"字后或者满足了"二二三"或"三三四"的停顿要求,或者满足了结尾音组的要求。

可见,"的"字在黄梅戏唱词中起着调节音节的作用,黄梅戏唱词中"的"字当隐却现的情况更说明了这一点。如:

(180) 愚兄的｜考三场｜落榜回转。

为了满足黄梅戏唱词音乐节奏"三三四"的停顿要求,唱词在主语"愚兄"后添加了"的"字。

综上所述,黄梅戏唱词中"的"的隐现同样是戏曲语言音乐节奏和语言节奏通过"添加"和"删除"手段对唱词所进行的韵律整饬。

戏曲与诗歌一脉相承,因此戏曲唱词与诗歌存在相似之处,比如都注重押韵,都有特定的停顿方式,所以戏曲唱词也应归入诗歌范畴。徐杰、覃业位提出的"语言特区"理论,他们指出语言中存在一些特区,即诗歌文体、标题口号和网络,其中允许突破惯常语言规律制约的语言运用。戏曲唱词类似于诗歌,同样属于语言特区,而戏曲特有的音乐节奏和语言节奏正是造成戏曲唱词成为语言特区的原因。

作为语言特区,黄梅戏唱词可以不遵守现代汉语口语规则,允许使用不符合汉语口语规则的唱词。但是这些表面上看来突破汉语口语规则的句子不影响听众的解读。因为其生成机制仍然遵循着人类语言的普遍语法原则。

笔者通过考察黄梅戏唱词中的挂单把字句、衬字"来"的使用以及[2+1]式动词性结构,发现它们都是韵律与语法共同作用的结果。

黄梅戏唱词把字句中单音节动词占优势,"把"字句中使用光杆动词是押韵、停顿、音步对句法结构制约的结果,该结构中居于句末的单音节动词由于获得时值重音而成为焦点,"把"字在黄梅戏唱词中的作用是使宾语前移,但是"把"字的添加不是强制性的,也可以省略。

"来"的添加同样是句法、语音、语义、语用多重因素共同作用的结果。黄梅戏唱词中,"来"字在句子中有三种作用:连接词、焦点标记、非典型的逆动化标记。作连接词是"来"字作为衬字的最主要作用,可以自由地添加到两个动词性短语之间;焦点标记"来"字主要用在兼语或状语后,焦点标记可以省略,所以是否使用焦点标记"来"字除受到句法限制外,还受到节奏等韵律因素的制约。逆动化标记是句法的要求,但是是否逆动化则是由韵律因素决定的。对于汉语这种没有形态变化的语言来说,逆动化标记不是必须的,也可

以省略。把字句中添加"来"字可以增加结尾音组的音节数量,间接减少句末动词的音长,从而减弱动词的"时值重音",所以添加"来"字还能够起到舒缓语气的作用。

唱词中的[2+1]式动词性结构是时值重音制约句法结构的结果。现代汉语口语和黄梅戏唱词都可以不遵守"普通重音规则"的限制,二者的区别只是其选择方式不同,现代汉语口语中可以通过轻重音等方式来突破"普通重音规则"的限制,但是还要受到语体的制约。而黄梅戏唱词则可以通过时值重音(即时长重音)来突破普通重音规则的限制。

黄梅戏唱词中"的"字起着调节音节的作用,"的"字的隐现相对自由。黄梅戏唱词中"的"字的隐现现象是戏曲语言音乐节奏和语言节奏通过"添加"和"删除"手段对唱词进行的韵律整饬。

第六章　黄梅戏与其他剧种移植剧目比较

一、剧目移植概述

关家鸿指出,戏曲剧目移植"就是在保留剧情及主题的情况下,通过各种艺术手段,把非本剧种的剧目,改编为本剧种的上演剧目。换句话说,就是使别的剧种的剧目的唱腔及表演本土化、戏曲化"①。李想指出:"移植就是剧目进行跨剧种传播过程,唱词、旋律甚至剧情、故事的改变,都渗透着改编者的再度创造,体现出二度创新。""从戏曲传播的角度来看,任何剧目的移植,都是要将某个在舞台上已经呈现的剧目进行解码,将之转换为自己可以理解的内容,然后再用本剧种的演出方式将这些内容重新编码,并呈现在舞台上。""再编码不仅仅是照搬唱词和剧情,还应对剧目进行再创作,充分体现演职人员的创造性"②。

戏曲剧目移植既是中国戏曲的传统,也是戏曲艺术发展的规律。周贻白指出:"中国戏剧的许多地方剧种,不论是哪一个地区的戏剧,都不是孤立地成长起来的,不仅其本身来历是'水有源木有根',即在其逐渐发展的过程中,也和其他地方剧种断绝不了关系,特别是一些具有高度成就而在流行方面已

① 关家鸿:《浅谈戏曲移植》,载《广东艺术》2001年第5期。
② 李想:《从秦腔〈宇宙锋〉看戏曲移植的"再编码"》,载《当代戏剧》2013年第2期。

成为全国性的剧种。"①2010年9月,在中国戏曲现代戏剧目移植研讨会上,与会人员就一致认为,"在中国戏曲发展史上,移植剧目始终伴随着它的脚步而前行。明清传奇对于元杂剧剧目的移植,清代以后的各地方剧种对于古典剧目、各剧种之间剧目的移植从来就没有中断过"。山西省文化厅巡视员窦明生甚至指出,"中国戏曲就是一部剧种之间相互移植、交流的发展史"②。丁彦还指出,进行剧目移植可以"……最大限度地利用优秀资源,来提高本剧种的自身水平,能直接推动地方戏曲艺术的发展";"另一方面,移植优秀剧目的过程亦是地方剧种吸纳融合、学习提高的机会。越剧名家袁雪芬曾指出,移植剧目不仅是弥补创作力量不足的有效手段,也是实现剧本资源共享、解决剧团缺少新创剧目的一条重要途径。其实借鉴和移植也是再创作,是站在一定艺术高度之上对自身的挑战。一个剧团,要生存发展,就要善于从其他剧种的经验中汲取营养、互相借鉴、吸纳融合,这既符合戏剧发展规律,又能促进优秀戏剧作品传播和戏剧事业的发展。重视和加强院团的剧目移植工作,无疑具有挑战意义"③。

很多学者都注意到了移植剧目对于戏曲的重要性,黄梅戏也不例外。比如陈相就指出,"对黄梅戏的形成和发展历史进行回顾和审视,可以发现,借鉴和学习兄弟剧种、大力开展剧目移植一直是其优良传统。作为一个相对年轻的剧种,黄梅戏虽然号称拥有的'三十六大本、七十二小出'传统剧目,但认真分析上(20)世纪50年代编印的《安徽省传统剧目汇编》中的127出黄梅戏传统剧目,就会发现,除十之一二为自创剧目外,十之八九均为移植剧目"。而且"在当前,对于黄梅戏而言,进一步重视剧目移植、加强剧种之间的合作

① 转引自陈相:《"编新不如述旧":谈黄梅戏剧目移植》,载《安庆师范大学学报》(社会科学版)2017年第3期。

② 何玉人:《移植优秀剧目是传统也是规律——中国戏曲现代戏剧目移植研讨会综述》,载《中国文化报》2010年10月11日。

③ 丁彦:《从〈桃李梅〉谈地方戏曲种的优秀剧目移植——观"花开桃李梅——十地方戏曲剧种〈桃李梅〉同城汇演"有感》,载《戏剧文学》2017年第9期。

交流,或许值得寄予厚望"①。

学者不仅普遍注意到了剧目移植的重要性,而且也意识到剧目移植绝不是简单地生搬硬套,比如关家鸿指出,"在移植剧本的工作中,最重要和最大量的工作就是改写唱词。由于各地方剧种的唱词是按照各自的句格形式编写的,各地的方言、声调(平仄)、音韵(押韵)也各有差异","所以不能按原剧目中每句的字数照套曲牌,必须按照自己剧种的句格规律作必要的改动。改写曲词,一般应遵循这样的原则,板腔铺排和运用服从于剧情发展及人物性格的需要,在尽量保持原有内容的前提下,应按照铺排好的各板腔的句格要求改写何段唱词"②。张昆昆也指出,"仅有唱腔变化的移植不能算作真正成功的移植。衡量移植的成功与否,要遵循'信达雅'的标准,既要全面展示原剧目的思想性艺术性等内在精髓,又要充分体现现剧种的声腔、表演外在特点"。"信"是"尽可能忠于原剧目的剧情";"达"是"对声腔和唱词变化的要求","是指结合现剧种的方言规律,对唱词进行符合平仄、辙口的改编,让移植后的剧目在观众中听得懂、听得顺耳。方言差异是地方戏旋律差异的根本原因,移植要跨越剧种,必然逃不开声腔旋律的重新编排";"雅"是"对表演变化的要求",即"通顺、流畅、精致、规范。不能完全照搬动作,否则连锣鼓点都不能配合;不能完全照搬表情,否则不能适应观众的审美诉求;不能完全照搬服饰,否则抹杀了剧种个性"③。曲润海也指出,移植剧目过程中"要有能够调整文字特别是改写唱词的编剧","特别是要有人能够转换音乐、设计唱腔"④。可见,学者们都注意到唱词的改编对于剧目移植的重要性了。

黄梅戏与京剧、越剧、评剧、豫剧并称为中国戏剧的五大剧种。这一章我

① 陈相:《"编新不如述旧":谈黄梅戏剧目移植》,载《安庆师范大学学报》(社会科学版) 2017年第3期。
② 关家鸿:《浅谈戏曲移植》,载《广东艺术》2001年第5期。
③ 张昆昆:《也谈经典剧目本土化移植——以秦腔〈锁麟囊〉为例》,载《当代戏剧》2018年第2期。
④ 曲润海:《移植优秀剧目是戏曲繁荣的重要环节》,见刘忠心、张冠岚、孔瑛编:《戏剧工作文献汇编/领导·专家讲话卷(1984—2012)》,北京:文化艺术出版社,第477页。

们就来对比黄梅戏与其他四大剧种间的剧目移植,从韵律与句法角度探讨不同剧种在进行剧目移植时,唱词和道白的语言变化,考察剧目移植如何保持本剧种的特色,以及唱词的语言节奏是否发生改变,从而揭示戏曲唱词语言的共性。

在研究对象的选择上,我们主要考虑两个方面的剧目:一是黄梅戏中从其他剧种移植来的剧目,比如黄梅戏中移植的京剧《杨门女将》;二是其他剧种从黄梅戏中移植的剧目,比如越剧中移植的黄梅戏《女驸马》。研究主要从两个方面进行,一是将属于南方戏曲的黄梅戏与京剧等北方戏曲进行比较,二是将同属于南方戏曲的黄梅戏与越剧等南方戏曲进行比较。

二、黄梅戏与京剧

(一)京剧概述

目前,学者一般认为京剧大约形成于 1840 年前后。清朝乾隆末期四大徽班进京后,不断地从昆曲、梆子、汉调等各种剧种中汲取营养,历经数十年的发展演变而形成了京剧,但是"京剧"之名是后来才出现的,"晚清时,京剧业内人士多自称为'皮黄'。这样的命名,是因为它在声腔上具备以西皮、二黄为主的音乐属性,这是其区别于其他地方戏的最重要特征"[①]。根据傅谨的考察,"京剧"之名最早是在大众媒体中使用的,"在 19 世纪 80 年代的《申报》等大众媒体上,'京剧'或'京戏'的称谓被大量地交替使用,在新兴的杂志类媒体上,这种称谓非常多见"。"清末上海剧评家郑正秋写的文章里,'京剧'一词也很常见。而使用'皮黄'者,越来越限于业内人士或所谓'行家'"[②]。

京剧中的很多剧目都是从其他剧种移植来的,所以不少学者认为京剧以移植剧目见长。下面,笔者主要来考察黄梅戏与京剧间的相互移植,对比移植剧目与原剧目的语言。

① 傅谨:《越剧〈红楼梦〉的文本生成》,载《红楼梦学刊》2010 年第 3 期。
② 傅谨:《越剧〈红楼梦〉的文本生成》,载《红楼梦学刊》2010 年第 3 期。

（二）黄梅戏《杨门女将》

黄梅戏中的《杨门女将》移植于京剧。

笔者比较国家京剧院演出的京剧《杨门女将》与安徽芜湖黄梅戏团演出的黄梅戏《杨门女将》。从道白到唱词，黄梅戏几乎完全复制了京剧中的语言，只对个别词句作了改动。如京剧唱词中的"想当年结良缘穆柯寨上，数十载如一日情意深长"，其中的"情意深长"改成了"情深意长"；又如将京剧中的"你要求和俺不允"，改为"你若求和我不允"，改方言词"俺"为"我"；再比如：京剧中穆桂英有一大段唱词"抖银枪出雄关，跃战马踏狼烟，旌旗指处敌丧胆，管叫那捷报一日三传"，黄梅戏中变成了"跃马横枪丧敌胆，定叫那捷报一日三传"，这里主要减少了字数，另外把京剧中的方言词"管"改为"定"。

请看，佘太君在灵堂请求皇帝封她为帅，准她领兵出征时的一段唱词：

(1) 京剧[①]

恨辽邦打战表兴兵犯境，杨家将请长缨慷慨出征。
众儿郎齐奋勇冲锋陷阵，老令公提金刀勇冠三军。
父子们忠心赤胆为国效命，金沙滩拼死战鬼泣神惊。
众儿郎壮志未酬疆场饮恨，洒碧血染黄沙浩气长存。
两狼山被辽兵层层围困，李陵碑碰死了我的夫君。
哪一阵不伤我杨家将，哪一阵不死我父子兵。
可叹我三代男儿伤亡尽，单留宗保一条根。
到如今宗保三关又丧命，
才落得老老少少冷冷清清孤寡一门历尽沧桑我也未曾灰心。
杨家报仇报不尽。哪一战不为江山不为黎民？

① 唱词记自视频 http://tv.cntv.com

(2)黄梅戏①

恨辽邦打战表兴兵犯境,杨家将请长缨慷慨出征。
众儿郎齐奋勇冲锋陷阵,老令公提金刀勇冠三军。
父子们忠心赤胆为国效命,金沙滩拼死战鬼泣神惊。
众儿郎壮志未酬疆场饮恨,洒碧血染黄沙浩气长存。
两狼山被辽兵层层围困,李陵碑碰死了**我夫君**。
哪一阵不伤我杨家将,**哪一阵,哪一阵**不死我父子兵。
可叹我三代男儿**伤亡殆尽**,单留宗保一条根,
现如今宗保边关又丧命,
才落得**老老小小**冷冷清清,孤寡一门,我未曾灰心。
杨家报仇**我**报不尽,哪一战不为江山不为黎民?

例(2)中用黑体标出的是黄梅戏在移植京剧剧目时改动的地方。我们可以看到这两段唱词在句法上完全一致,黄梅戏唱词的改编主要体现在两个方面:一方面是改变句子的字数和停顿。如添加或删除部分不影响句法、语义的词语,例如删除"的",把"我的夫君"改为"我夫君",添加人称代词"我",将"杨家报仇报不尽"改为"杨家报仇我报不尽",或者组成常用的成语,如把"伤亡尽"改为"伤亡殆尽";再如增加停顿,如"冷冷清清,孤寡一门,我未曾灰心",这中间的两个停顿是京剧中没有的。改编是为了使唱词更符合黄梅戏的音乐节奏和语言节奏;另一方面是改换词语,使词语更加口语化,如把"老老少少"改为"老老小小",把"到如今"改为"现如今"。

(三)京剧《女驸马》

京剧中的《女驸马》移植于黄梅戏。但是京剧在移植该剧时,对唱词改动较大。请看冯素珍得知自己高中状元之后的一段唱词:

① 唱词记自视频 http://haokan.baidu.com

(3)黄梅戏①

为救李郎离家园,谁料皇榜中状元,

中状元着红袍,帽插宫花好哇好新鲜哪。

我也曾赴过琼林宴,我也曾打马御街前,

人人夸我潘安貌,原来纱帽罩哇罩婵娟哪。

我考状元不为把名显,我考状元不为做高官。

为了多情李公子,夫妻恩爱花好月儿圆哪。

……

手提羊毫喜洋洋,修本告假回故乡,

监牢救出李公子,我送他一个状元郎。

(4)京剧②

状元及第好威风,为公子闯帝京。

考场内风骚独领,龙虎榜谁不闻新科状元鼎鼎大名。

离家园难舍故园一个爱,入京都只为心中一段情。

巧登科我时时刻刻忍俊不禁,琼林宴谁识乌纱罩钗裙。

益民兄为巡按我心中庆幸,待来日兄妹襄阳救兆廷。

我还他一个状元公,月圆花儿红,月圆花儿红。

对比例(3)和例(4)可以看出,京剧唱词改动较大。从总体上来看,黄梅戏唱词用词更加口语化,而京剧唱词更加书面语化,京剧的改动是为了使唱词向着雅的方向发展。京剧仍然保持着戏曲唱词的语言节奏,即以三音节或四音节音组结尾。

① 唱词记自严凤英版演唱视频 https://v.youku.com
② 唱词记自钟祥君演唱视频 https://tv.sohu.com

三、黄梅戏与越剧

(一)越剧概述

越剧是由清末出现于浙东嵊县(今浙江绍兴嵊州)的"落地唱书"逐渐发展而来的,由于嵊县属于绍兴府,而绍兴一带古时属于越国,因此就被称作"绍兴戏"或者"越剧"。到了19世纪30年代,开始被新闻媒体以"越剧"称之,1935年其正式改名为"越剧"。越剧的经典剧目有《梁山伯与祝英台》《西厢记》《红楼梦》。

越剧也经常从其他剧种移植剧目,如陈翠红就指出,"老一辈艺术家就有移植剧目的先例,以吕瑞英老师为例,她的很多代表作都是移植剧目,移植于各个剧种,如《穆桂英挂帅》《打金枝》《花中君子》等,其中不少都成为越剧吕派的代表剧目,可谓移植经典的成功范例"①。

与越剧同属南方戏曲的黄梅戏也从越剧中移植了不少剧目,如《春香传》《打金枝》《碧玉簪》《红楼梦》《五女拜寿》《红丝错》等。

下面,笔者就以《春香传》和《女驸马》为例,来谈谈黄梅戏与越剧的相互移植。

(二)黄梅戏《春香传》

黄梅戏中的《春香传》移植于越剧。先来对比两段唱词。

(5)a. 越剧②

今日深夜到你家,小生有句冒昧话,

与春香在广寒楼前见一面,无限**思念爱慕**她,

因此我一片诚意……**求**……求婚嫁。

b. 黄梅戏③

① 陈翠红:《从戏曲移植的角度谈越剧〈女驸马〉》,载《福建艺术》2015年第5期。
②]唱词记自视频 http://tv.cntv.com
③ 唱词记自视频 https://tv.sohu.com

今日深夜到你家,小生有句冒昧话,

与春香在广寒楼前见一面,无限**钦佩敬爱**她,

因此我一片诚意……**求**婚嫁。

(6) a. 越剧①

[龙]我再变天上银河水,你变地上江和海,

就是那千年旱灾晒不干,海水源源自天来。

[香]海水哪有鸟儿好,我要变双宿双飞鸳鸯鸟。

飞过青山绿水间,飞上高空上九云霄。

[龙]但愿天下有情人,都变同命鸳鸯鸟。

[香]其中一对你与我,自由自在乐逍遥。

[龙]但愿百年如今宵,[香]但愿百年人不老。

[龙]我要把月亮捆绑在天空照,[香]莫使明月下山腰。

[合]从今后月不暗人不老,百年一日如今宵。

b. 黄梅戏

[龙]我再变天上银河水,你变**地下**江和海,

就是那千年旱灾**也**晒不干,海水源源自天来。

[香]海水哪有鸟儿好,我要变双宿双飞鸳鸯鸟。

飞过**山林**绿水间,飞**过了**高空**到**九云霄。

[龙]但愿天下有情人,都变同命鸳鸯鸟。

[香]其中一对你**和**我,自由自在乐逍遥。

[龙]但愿百年如今宵,[香]但愿百年人不老。

[龙]我要把月亮捆绑在天空照,[香]莫**让**明月下山腰。

[合]**从此是**月不暗人不老,百年一日如今宵。

从上面的唱词中,我们可以看出,黄梅戏唱词的变化主要表现在三个方面:一是使唱词更符合语法和逻辑,如越剧中的"就是那千年旱灾晒不干",黄

① 例子中的"龙"指男主人公李梦龙;"香"指女主人公春香。

梅戏在唱词中添加了关联词语"也";再如越剧唱词中的"飞上高空上九云霄",传说中天有九重,"九云霄"是指天的最高处,比可见的"高空"更高,"飞上高空"并不能到达九云霄,所以黄梅戏唱词改为"飞过了高空到九云霄"。再如越剧唱词中的"从今后",从语义上看没有问题,我们都知道它表示的是"从今往后",并不影响我们的语义解读,但是从语法上看,"今后"表示的是一个只有起点没有明确终点的时间概念,而"从+时间词语"表示时间的起点,要求介词"从"后的时间词语必须有明确的起始点。正因为这一语义限制,我们可以说"从明天",但却不能说"从未来",因为"明天"有明确的起始点,而"未来"没有。黄梅戏唱词中将"从今后"改为"从此"。二是让唱词更加口语化,主要通过两种方式实现:第一种方式是将带有书面语色彩的词语改为带有口语色彩的词语,如"与"改为"和","使"改为"让","青山绿水"改为"山林绿水";第二种方式是使用一些带有方言色彩的词语,如把越剧唱词中的"地上"改为"地下"。三是为了满足节奏要求添加某些词语,如例(6)中的最后一句唱词添加了焦点标记"是"。从语法上看,焦点标记"是"可以删除,删除"是"后"从此月不暗人不老"也完全不影响语义解读,所以添加"是"不是句法语义的需要,而是音乐节奏的需要。

(三)越剧《女驸马》

越剧中的《女驸马》移植于黄梅戏。

我们先来对比一下黄梅戏〔如例(3)所示〕和越剧中冯素珍高中状元后的那段经典唱词。

(7)越剧①

为救李郎离家园,谁料皇榜中状元,
中状元着红袍,帽插宫花**好喜欢**。
我也曾赴过琼林宴,我也曾打马御街前,
人人夸我潘安貌,原来纱帽**罩婵娟**。

① 越剧唱词记自视频 http://tv.cntv.com

我**中**状元不为把名显,我**中**状元不为做高官。
只为救多情**的**李公子,夫妻恩爱**永团圆**。
……
手提羊毫喜洋洋**喜洋洋**,修本告假回故乡,
监牢救出李公子,**送**他一个状元郎。
再来对比冯素贞在洞房中的一段唱词:

(8)a.黄梅戏
冒犯皇家我知罪,并非蓄意乱朝廷。
公主请息雷霆怒,且容民女诉冤情。
……
民女名叫冯素珍,自幼许配李兆廷。
爹娘嫌贫爱富贵,诬陷李郎入了监中。
民女只为救夫命,万里奔波到京城。
实指望取得功名夫有救,谁知被招入深宫。
……
公主生长在深宫,怎知民间女子痛苦情。
王三姐守寒窑一十八载,刘翠屏苦度了一十六春,
还有前朝英台女,生生死死爱梁生。
这都是父母嫌贫爱富贵,女儿不忘恩爱情。
我虽比不得前朝贤良女,救夫我不顾死生。
公主也是闺中女,难道你不念素珍救夫一片心。
……
误你终身不是我,当今皇帝你父亲。
不是君王传圣旨,不是刘大人做媒人,
素珍纵有天大胆,也不敢冒昧进宫门。
真情实话对你讲,望求公主细思忖。
公主若能将我恕,我永世不忘你的恩。

b. 越剧

我冒犯皇家**有罪名**,却并非蓄意乱朝廷。

公主请息雷霆怒,且容民女诉冤情。

……

民女名叫冯素珍,自幼许配李兆廷。

爹娘嫌贫爱富贵,诬陷李郎**入监禁**。

民女只为救夫命,**千里**奔波到京城。

实指望取得功名夫有救,**又**谁知**却**被**招亲进宫门**。

……

公主生长在深宫,**怎知晓**民间女子**疾苦**情。

王三姐**苦守寒窑十八载**,刘翠屏**苦度年华十六春**,

还有前朝英台女,生生死死爱梁生。

这都是父母嫌贫爱富贵,女儿不忘恩爱情。

我**虽然**比不得前朝**贤淑**女,救夫我**也不顾身**。

公主也是闺中女,难道不体情相怜谅素珍。

……

误你终身不是我,**是**当今皇上你父亲。

不是**君皇**传旨意,不是丞相做媒人,

素珍纵有天大胆,也不敢冒昧进宫门。

真情实话对你讲,**恳求**公主细思忖。

误了公主罪该死,念我救夫一片心。

公主饶我夫妻命,没齿不忘你的恩。

你洒下甘露沾枯叶,留得芳名天下闻。

倘若公主不肯饶,我到金阶领罪行,

素珍纵死无怨恨,乞求放出我夫君。

只要我夫能有救,我午门伏罪万死不辞,

万死不辞赴汤蹈火,粉身碎骨,碎骨粉身粉身碎骨……也

甘心。

从例(7)和例(8)b中可以看出,越剧在移植黄梅戏唱词时,变化主要涉及四个方面:一是通过改换词语以满足唱词的音乐节奏,即停顿安排。如黄梅戏唱词中的"王三姐守寒窑一十八载,刘翠屏苦度了一十六春",改为"王三姐苦守寒窑十八载,刘翠屏苦度年华十六春",停顿安排由原来的"三三四"变成了"三四三"。再如黄梅戏中的"谁知被招入深宫",越剧中变为"又谁知却被招亲进宫门",字数增加后,将原来的"二二三"结构变成了"三四三"结构。另外,我们可以看到不论是黄梅戏唱词还是越剧唱词都会根据音乐节奏的要求重复不同的词语,如黄梅戏唱词中的"好哇好新鲜哪""罩哇罩婵娟哪",越剧唱词中的"手提羊毫喜洋洋喜洋洋"。二是通过修改使唱词更符合逻辑。如将黄梅戏唱词中的"万里奔波到京城",改为"千里奔波到京城",因为不论是从安徽到北京,还是从浙江到北京,都不可能有万里之远。再如黄梅戏唱词中的"误你终身不是我,当今皇帝你父亲"改为"误你终身不是我,是当今皇上你父亲",添加"是",使"不是……(而)是"这一"否定+肯定"的并列关系更为显豁。三是改换押韵方式,如黄梅戏唱词中的"冒犯皇家我知罪,并非蓄意乱朝廷。公主请息雷霆怒,且容民女诉冤情"。这段唱词中"廷"和"情"同属定字韵,押双行韵,首句中的"罪"没有入韵。而越剧唱词中将首句改为"我冒犯皇家有罪名",首句也入韵。四是越剧多用七字句加三字头构成十字句,如"难道不|体情相怜谅素珍""又谁知|却被招亲进宫门""怎知晓|民间女子疾苦情"。石艳就指出,越剧"以七字为基本句式,呈二/二/三节奏形式","在七字句基本句式的前面加'三字读'辅助词格,这也是越剧唱词的一种词格形式"。

从总体上来看,越剧与黄梅戏相互移植时唱词改动不大,同属于南方戏曲的二者还是比较容易相互移植的。

四、黄梅戏与豫剧

(一)豫剧概述

豫剧原名"河南梆子",因其音乐伴奏用枣木梆子打拍而得名,又被叫作"河南高调""河南讴""靠山吼"等。"豫剧之称谓始于 20 世纪 30 年代,但因其指代较为宽泛(含有河南时存诸剧种之义)而没有被时人普遍接受,直到 20 世纪 50 年代,经由人民政府文化部门确定、民众认可后,方成为河南梆子之专称"①。

关于豫剧的起源,众说纷纭,还没有定论。根据郭克俭的考察,"有关梆子戏在河南境内从事演唱活动的记载,最早存见于清乾隆十年(1745 年)编修的《杞县志》之卷七《风土风俗》中"。关于河南梆子的起源主要有"本土说"和"西来说"两种观点。"本土说"又分为两种:一种是"豫剧起源于河南民间,即在河南民间音乐(包括民歌、说唱)吸收弦索腔及秦腔、蒲州梆子而成";另一种则是豫剧起源于弦索,即由流行在中原一带的戏曲声腔——弦索戏直接演变而来。"西来说"也分两种:一种是"源于秦腔,即豫剧是由秦腔东渐传播衍变而来";另一种说法是"源于山陕梆子,梆子声腔发源于河南、山西、陕西交界处,产生山陕梆子,扩散到河南即产生河南梆子"。郭克俭赞成"本土说",他指出,"最迟于清代雍隆年间,河南梆子已在中原地区生成",河南梆子源于干梆子,"干梆子类似于'独脚戏,以一人执三木棍,一长两短,长者挟于腋间,短者执于两手,相击成声,以短者作板,长者作过场'。20 世纪 30 年代独脚戏在开封尚为流行,它可能就是《缀白裘》中所指的梆子秧腔,这种梆子秧腔,和女儿腔、汴梁腔等腔调结和在一起,借鉴、学习和接受外来梆子的板式变化手法,就成为开封的土梆戏,即河南梆子中的祥符调"②。王全营指出,豫剧"肇始于明末清初","是在中原民间演唱艺术的基础上,对外来曲艺

① 郭克俭:《豫剧起源新探》,载《中国音乐》2007 年第 4 期。
② 转引自郭克俭:《豫剧起源新探》,载《中国音乐》2007 年第 4 期。

改造创新而形成的"①。张大新指出:"据史料记载,早在清乾隆初年'土梆戏'就在开封一带演唱,这种'土梆戏'就是豫剧的前身,也是祥符调的始祖。"②

豫剧也是北方戏曲的代表,下面笔者以《包公误》和《无事生非》为例,来谈谈黄梅戏与豫剧之间的相互移植。

(二)黄梅戏《包公误》

黄梅戏《包公误》移植于豫剧。下面我们对比狄龙妻子段红玉的一段唱词。

(10)豫剧③

我的包相爷呀,
尊一声南衙门青天包大人,久盼你亲问冤案扫乌云。
救狄龙全凭你心明眼亮、德高望重、嫉恶如仇、珍爱忠良敢动本,
绝不找那绝不找那贪赃卖法、是非不辨、草菅人命的糊涂官把冤申把冤申。
……
包青天一句话如降甘霖,段红玉似枯苗滋润身心。
诉不尽满腹冤屈满腹恨,今日我一张状纸告三人。
……
一告那执国太师贼庞文,他勾结西夏王祸国殃民;
二告那西宫奸佞庞银花,她密谋篡朝纲陷害忠臣;
三告那开封府代理府尹,错断了他错断了狄龙案冤枉好人。

① 王全营:《豫剧的形成与发展》,载《决策探索》2017 年第 5 期。
② 张大新:《关于豫剧祥符调历史与现状的若干思考》,载《文化遗产》2009 年第 1 期。
③ 唱词记自视频 http://blog.163.com

(11) 黄梅戏①

尊一声南衙青天包大人,久盼你亲问冤案扫乌云。
救狄龙全凭你清明如镜,绝不找那糊涂官把冤申。
……
包青天一句话如降甘霖,
段红玉受安慰滋润寸心。
诉不尽满腹冤屈满腹恨,
今日我一张状纸告三人。
……
一告那执国太师老庞文,他勾结西夏王祸国殃民;
二告那西宫妖精庞银花,她阴谋篡朝纲陷害忠臣;
三告那三告那开封府的代理府尹,错断了狄龙案忠奸不分。

对比例(10)和例(11),我们可以看到,黄梅戏唱词对豫剧唱词的改编主要涉及字数的调整与重复部分的改变。如豫剧中较长的两句唱词"救狄龙全凭你心明眼亮、德高望重、嫉恶如仇、珍爱忠良敢动本,绝不找那绝不找那贪赃卖法、是非不辨、草菅人命的糊涂官把冤申把冤申"。黄梅戏唱词改为"救狄龙全凭你清明如镜,绝不找那糊涂官把冤申"。二者重复的音组不同,如上面例子中的最后一句话,豫剧唱词中重复后半句的起始三音组"错断了",黄梅戏中重复前半句的起始三音组"三告那",重复音组的不同是由各剧种不同的音乐结构决定的,与语言本身无关。

需要指出的是,例(11)中涉及其他词语的改变,如将"身心"改为"寸心"等,变化的原因与语法无关,应该是改编者出于语义、方言等方面的考虑。比如黄梅戏唱词将豫剧唱词中的"他错断了狄龙案冤枉好人"改为"错断了狄龙案忠奸不分",表面上看似乎改变了韵脚,但是在安庆方言中"民""臣""人"

① 唱词记自视频 http://www.iqiyi.com

"分"其实都属于定字韵,不管是用"人"还是用"分"都可以与"民、臣"相互押韵。因此,将"冤枉好人"改为"忠奸不分",与语法、节奏都没有关系。

(三)豫剧《无事生非》

豫剧《无事生非》移植于黄梅戏。

豫剧在移植黄梅戏时,完全可以照搬。请对比剧中人物白立荻的一段唱词:

(12) a. 黄梅戏[①]

错食苦果当蜜饯,怎可让假面把真情传。

美貌从来是巫女,毁了多少圣与贤。

唐侯他也难经情火炼,果然他以假乱真错弹情弦。

b. 豫剧[②]

错食苦果当蜜饯,怎可让假面把真情传。

美貌从来是巫女,毁了多少圣与贤。

唐侯他也难经情火炼,果然他以假乱真错弹情弦。

下面再来对比剧中人物大小姐、唐侯、二小姐的一段唱词,考察豫剧移植时语言的变化。

(13) 大小姐

a. 黄梅戏

担水把柴砍,问暖又嘘寒。

家财不富官职小,他听我使唤围裙边。

唐侯好似泥菩萨,只能供奉在案前哪在案前。

b. 豫剧

担水把柴砍,问暖又嘘寒。

① 唱词记自视频 http://www.iqiyi.com
② 唱词记自视频 https://www.bilibili.com

家财不富官职小,他听我使唤围裙边哪,哎哎呦呦哎哎呦呦围裙边。

(14)二小姐

a.黄梅戏

真言出我郎君口,他与立获共案头。

常见他深夜伴灯火,

撕了写、写了**揉**,撕撕写写、写写揉揉,情诗**满纸头啊满纸头**。

……

无火油也冷,无油火也愁。

燃放**火焰**结花朵,男情女爱本是火烧油,火烧油。

b.豫剧

真言出我郎君口,他与立获共案头。

常见他深夜伴灯火,

撕了写,写了撕,撕撕写写、写写揉揉,情诗满纸头满纸头。

……

无火油也冷,无油火也愁。

燃放光焰结花朵,男情女爱本是火烧油,**本是火烧油**。

(15)唐侯

a.黄梅戏

你这位好侄女心地宽,像一头花花的小鹿逗人欢。

我才把地鳌海萝赤绳系,还要把立获碧翠红线连。

……

军中百战深谋算,还愁他两个俘虏不入圈。

快去寻思锦囊计,让他们两对花烛一同燃。

b.豫剧

你这位**侄女**心地宽哪,像一头**花花小鹿**逗人欢**哪**。

我才把地鳌海萝赤绳系**呀**,还要把立荻碧翠红线**牵哪红线牵哪**。

……

军中百战深谋算,**还怕他两个**不入圈。

老夫定下锦囊计,让他们两对花烛一同燃。

从例(13)—(15)中可以看到,豫剧对黄梅戏的改编主要涉及以下几个方面:一是增加带有方言色彩的词语,如把"红线连"改为"红线牵",把"还愁他两个俘虏不入圈"中的"还愁"改为"还怕",把"写了揉"改为"写了撕",再如增加句末衬字"哪""呀";二是改变重复音节,如黄梅戏唱词中的"男情女爱本是火烧油,火烧油",重复最后三个音节,而豫剧唱词中则是重复最后五个音节"本是火烧油",这是由不同剧种的音乐节奏决定的,是唱词与声腔音乐配合的结果。但是重复不会改变结尾音组数目,即使重复五个音节,仍然可以保证结尾音组为"火烧油",不会改变戏曲唱词的语言节奏。

五、黄梅戏与评剧

(一)评剧概述

评剧是我国北方的主要剧种之一。其经典剧目有《刘巧儿》《花为媒》《杨三姐告状》等。

学者们一般认为评剧由莲花落演变而来,"莲花落是由隋、唐时代佛教僧侣们于民间宣讲佛经的唱导音乐《落花》或《散花》演变而来,经宋、元、明、清几代,逐渐从寺庙走向民间并流传至今的一种民间音乐形式",评剧的"声腔音乐(剧种音韵和典型曲调)是源于冀东莲花落的"[①]。

评剧与黄梅戏之间的移植并不多见,下面笔者以《女驸马》和《五女拜寿》为例来谈谈黄梅戏与评剧之间的移植。

① 陈钧:《〈评剧渊源新考〉的误区——与肖波先生商榷》,载《大舞台》2005年第3期。

(二)评剧《女驸马》

评剧《女驸马》移植于黄梅戏。

我们来对比这两大剧种中《女驸马》的经典唱段。如:

(16)评剧①

为救**那**李郎(哪)离了家园(哪),**谁料想**皇榜中状元(哪)。

中状元**穿**红袍帽插宫花(呀),**穿红袍插宫花**好新鲜(哪)。

我也曾赴过琼林宴(哪),我也曾打马御街前(哪),

个个都夸我**是**潘安貌(哇),**谁料想**乌纱罩婵娟(哪)。

我考**这**状元不为把名显(哪),我考**这**状元不为做高官(哪)。

为了多情**的**李公子,夫妻恩爱花好月儿圆。

黄梅戏该经典唱段如例(3)所示。通过比较例(16)和例(3),我们看到,评剧在移植黄梅戏《女驸马》时,加入了带有方言色彩的词语,如在名词前添加指示代词"这""那",变成"那李郎"、"这状元",把黄梅戏唱词中"人人夸我潘安貌"中的"人人"改为"个个"。

(三)评剧与黄梅戏《五女拜寿》

虽然黄梅戏和评剧中的《五女拜寿》都移植于越剧,但是对比唱词,我们就能看出,评剧和黄梅戏的唱词更为接近。先请看该剧目中"三女婿"的一段唱词在这三大剧种中的差异。如:

(17)a.越剧②

想当年拜别岳父去金陵,娘子她针线助我读书文。

叹去岁赴考名落孙山外,空辜负立志报国一片心。

是娘子屈指算来寿期到,因此上双双拜寿到府门。

① 唱词记自视频 https://tv.sohu.com
② 唱词记自视频 http://tv.cntv.com

b. 黄梅戏①

想先父两袖清风无积存,蒙岳父践约配千金。

娘子她**十指针线**助我求**上进**,我也曾寒窗秉灯读诗文。

叹去岁**赴试**名落孙山外,空辜负一片报国心。

是娘子屈指算来寿期到,因此上**特来**拜寿到府门。

c. 评剧②

想先父两袖清风无积存,蒙岳丈践约成婚配千金。

娘子她十指针线助我上进,我也曾寒窗苦读读诗文。

叹去岁赴试名落孙山外,空辜负一片报国心。

娘子她屈指算来寿期到,因此上特来拜寿到府门。

再来看剧中人物"三春"的一段唱词。如:

(18) a. 越剧

与官人专程拜寿心意诚,空手而来有内情。

女儿我夜夜千针与万针,为爹娘寿鞋两双早绣成。

只道是千里来把鹅毛送,礼薄情重奉严尊。

谁知晓昨夜郊外投宿店,可恨窃贼盗衣银。

身无分文缓步走,一路安慰我官人,

只要人到心意到,定能得父母原谅两三分。

b. 黄梅戏

女儿我挂念爹爹寿期近,日夜穿线又飞针。

青松百雀红梅舞,寿衣寿鞋孝娘亲。

有道是千里愿把鹅毛送,礼轻情重奉年尊。

不幸路遇强盗贼心狠,抢去了寿衣寿鞋寿银寿礼,身无分文**路难行。**

① 唱词记自视频 http://www.iqiyi.com
② 唱词记自视频 http://www.iqiyi.com

有道是人到**心情到**,我的**爹娘呀**,愿二老福寿绵长谅解儿三分。

c. 评剧

女儿我挂念爹爹寿期近,日夜穿线又飞针。

青松红梅舞百雀,寿衣寿鞋孝娘亲。

只道是千里**愿把**这鹅毛送,礼轻情重奉**年尊**。

不料想路遇强盗贼心狠,抢去了寿衣寿鞋劫去纹银。

身无分文**步行走**,一路安慰我**的**官人。

只要人到心意到,**爹娘啊**,定能得**二老**原谅两三分。

从上面两段唱词中,我们可以清楚地看出,虽然黄梅戏和评剧移植于越剧,但是显然评剧与黄梅戏唱词更加接近。从总体上来看,越剧的语言更雅,而评剧和黄梅戏的语言更加口语化,更为通俗易懂。这至少可以提供一个旁证,说明黄梅戏唱词和评剧唱词之间是可以相互移植的。

通过对比例(17)和例(18)中的黄梅戏唱词和评剧唱词,可以看出二者对每句唱词中的字数要求不同,评剧常常使用十字句,构成"三字头+七字句"这样的停顿方式,如黄梅戏唱词中的"蒙岳父践约配千金",评剧唱词为"蒙岳丈｜践约成婚配千金";黄梅戏唱词中的"不幸路遇强盗贼心狠",评剧唱词为"不料想｜路遇强盗贼心狠";黄梅戏唱词中的"愿二老福寿绵长谅解儿三分",评剧中为"定能得｜二老原谅两三分"。可见二者的语言节奏不同,因此所要求的停顿也不同。但是评剧的语言节奏仍然与黄梅戏保持一致,同样是以三音节音组结尾。

虽然黄梅戏唱词和评剧唱词在理论上可以相互移植,但是目前评剧与黄梅戏之间的移植剧目还不多,还是一个有待发展的领域。

"戏曲剧种按照地域可以划分为南方剧种和北方剧种。南方代表性的剧

种有昆剧、越剧、黄梅戏等；北方代表性的剧种有京剧、秦腔、评剧、豫剧等"①

南北方戏曲的语言存在差异，首先我们在考察中发现京剧与黄梅戏相比，京剧语言更雅，而黄梅戏、评剧与越剧相比，越剧语言更雅。王建浩指出，"京剧、越剧的语言'以雅为主，兼顾通俗'，而豫剧、评剧、黄梅戏的语言则'以俗为主，俗中见雅'"。同时戏曲语言还会受到内容的影响，"从历史上看北方战争较多，南方较少。南方特别是东南一代，经济发达，生活富足。受此社会因素影响，北方剧种擅演袍带戏、战争戏，南方剧种擅演小生小旦戏、爱情戏。袍带戏、战争戏自然要求语言铿锵有力，充满杀伐之气；小生小旦爱情戏自然要求语言优美绮丽，柔情似水"②。

笔者在第四章中指出戏曲唱词有语言节奏和音乐节奏。各大剧种的语言节奏相同，都是以三字尾或四字尾结尾，这就构成了不同剧种唱词相互移植的基础。但是因为各剧种的声腔音乐不同，所以唱词在停顿安排、各音组数目或者词语重复上是不一样的，而且因各剧种的基础方言不同，为了让声调与音乐相吻合，所以会改变词语的使用。

本章对黄梅戏唱词与京剧、越剧、豫剧、评剧中移植剧目的唱词进行详细比较，我们看到移植时，唱词的变化主要涉及五个方面：一是改换词语，目的有两个，第一是保持方言特色，比如添加带有方言色彩的人称代词；第二是满足唱词的音乐节奏，即停顿安排，如黄梅戏唱词中的"王三姐守寒窑一十八载，刘翠屏苦了了一十六春"，改为"王三姐苦守寒窑十八载，刘翠屏苦度年华十六春"，停顿安排由原来的"三三四"变成了"三四三"。二是根据音乐节奏的要求重复不同的音节，如黄梅戏唱词中的"好哇好新鲜哪""罩哇罩婵娟哪"，越剧中就不再重复。三是通过修改部分词语让唱词更符合逻辑，如黄梅戏唱词中的"万里奔波到京城"，在越剧中被改为"千里奔波到京城"。四是改换押韵方式，如黄梅戏唱词中的"冒犯皇家我知罪，并非蓄意乱朝廷。公主请息雷霆怒，且容民女诉冤情"，这段唱词中"廷"和"情"同属定字韵，押双行韵，

① 王建浩：《中国戏曲剧本语言研究》，上海大学博士学位论文，2015年，第295页。
② 王建浩：《中国戏曲剧本语言研究》，上海大学博士学位论文，2015年，第295页。

首句中的"罪"没有入韵。而在越剧中首句被改为"我冒犯皇家有罪名",首句也入韵。五是使用特殊的句式,如越剧、评剧都多用十字句的"三字头+七字句"结构。

在我们所考察的剧目中,没有发现改换韵脚的情况,这说明戏曲唱词的押韵与否不是戏曲唱词的必要因素。

陈翠红指出,"移植经典最怕的一个问题,就是'水土不服'","如果在移植过程中没有凸显该剧种自身的特色,那么,移植就会面临失败"[①]。笔者认为戏曲想要保持自己的特色,一是根据各剧种独特的声腔音乐,利用音乐节奏组织唱词;二是适当保留戏曲的方言特色,如在唱词中使用方言词汇,让方言声调与音乐相互配合。

[①] 陈翠红:《从戏曲移植的角度谈越剧〈女驸马〉》,载《福建艺术》2015年第5期。

第七章　黄梅戏语言的发展与唱词创作

一、戏曲语言创作的现状

好的戏曲需要剧本、演员、舞美、音乐这四个要素,其中剧本又是核心,张雪涛指出:"语言在中国戏曲中举足轻重,剧本的撰写、人物的塑造、情节的推进、舞姿的理解都离不开语言,因此语言的优劣是戏曲成败的关键。""戏迷们'迷'的主要是戏曲中的唱腔语言,票友大赛中也主要是赛'唱',而不是'念、做、打'"[①]。

但是,长期以来人们对戏曲语言创作的关注度远不如对演员的关注度。比如郭启宏在《成兆才论》中指出:"剧本文学是整个戏剧艺术创作的基础,剧种的发展仰仗于剧本文学的发展。可惜这一层往往为人们所忽略。这是因为戏剧艺术最终通过演员的舞台活动来体现,人们只见表演,不问剧本,近代以来随半封建半殖民地畸形社会而生的'捧角'陋习的影响,也使人们只见台前,不问幕后。"[②]下面,我们通过黄梅戏传统剧目、经典剧目、新编剧目唱词

[①] 张雪涛:《中国戏曲语言的魅力》,见中国艺术研究院《戏曲研究》编辑部编:《戏曲研究》(第70辑),北京:文化艺术出版社,2006年,第96页。

[②] 程琳:《〈从中国当代百种曲〉看古代戏曲语言的当代传承》,集美大学硕士学位论文,2015年,第6页。

与道白的对比,探讨剧本唱词的语言特点,梳理剧本语言在不同时期的发展变化,从而揭示好的戏曲语言应具备的特点。

二、不同时期剧目的唱词与道白

戏曲唱词"是经过加工提炼的一种特殊的韵文形式,它除了具备一般韵文的基本特点外,由于它要配曲演唱,所以它势必在字数、节奏、韵脚等方面受到音乐旋律、节拍等的影响,形成自己所特有的节奏形式和押韵规律"[①]。戏曲道白分为两类,一类是诗词化的韵白,一类是口语化的散白,具体来说,散白是以方言为基础的口语,而韵白则是"用诗词或顺口溜式的韵文"[②]。在安徽省文化局剧目研究室编的《安徽省黄梅戏传统剧目汇编》中,这三者是有明确区分的,其中用"唱"或者用板腔系统的具体唱腔如"平词""火工""仙腔"来标示的为唱词;用"念"(包括"引""赋")来标示的为韵白;用"白"来标示的为散白。下面,笔者以《天仙配》[③]为例,来看看唱词与韵白是如何标示的。如:

(1)a.董永[平词]一封书文忙写起,(白)爹爹呀!

但不知哪一家能买用人?

低头落泪出窑门,

我到大街去走一程。

b.董永(唱)山中百鸟齐喧叫,

七仙女(唱)水内鱼儿把身翻。

c.四功曹(念)今奉玉旨下天朝,巡查凡间善恶劳。

善恶查在五腹内,一同把本奏凌霄。

① 赵安民:《从节奏和押韵看戏曲唱词的语言特点》,载《商丘职业技术学院学报》2004年第3卷第4期。

② 张连举:《论元杂剧宾白中所表现的民俗事象》,载《贵州大学学报》(社会科学版)2009年第27卷第4期。

③ 安徽省文化局剧目研究室编:《安徽省黄梅戏传统剧目汇编》(第四集),重印版,1998年,第1~62页。

d. 七仙女（引）炉中香未尽，迈步下瑶池。

e. 董永（白）小生董永，可叹爹爹身染重病，无有银钱诊治病体，如何是好？心想舅父家中借点银两，不免请出爹爹商量一番。拜请爹爹！

在此，我们需要了解下列问题：是不是只要严格遵守押韵规律就是好的唱词，唱词与韵白、散白之间的区别是什么，是不是道白，特别是韵白只要加上音乐唱出来就是好的唱词？我们先通过考察经典剧目、传统剧目分析唱词与道白的差异，然后对比黄梅戏新编剧目考察新时期黄梅戏剧目语言对传统剧目语言的继承与创新。

（一）唱词和韵白的比较

下面我们对比传统剧目《天仙配》中的唱词和韵白。

先来看韵白。从字数上看，《天仙配》中的韵白（即"念"等）多为五言句或七言句，也有五言和七言混用，整部剧中只有一例六言句。从形式上看，韵白一般由两句或者四句构成。如：

(2) a. 董永（念）霜打秋山叶，雪压镇春梅。

　　寒窑父重病，贫苦告诉谁。

b. 傅员外（念）忽听我儿请，上前问分明。

(3) a. 七仙女（念）对对鹊鸟捧金钟，五色祥云上九重。

　　牛郎织女天河隔，一年一度喜相逢。

(4) a. 董舅父（念）老汉生来命运差，娶个老婆一枝花。

　　开开门来看，董永到我家。

b. 董永（念）奈何怎奈何？不知病体何日脱？

而且韵白往往遵循押韵规则，如上面的例(2)—(4)，末尾字的韵类归属如下所示：

例属	句序	末字	韵母	黄梅戏韵类
(2)a	1	叶	[iɛ] / ie（入声）	结字韵
	2	梅	[ei] / ei	葵字韵
	3	病	[iŋ] / in	定字韵
	4	谁	[ei]([uei]) / uei	葵字韵
(2)b	1	请	[iŋ] / in	定字韵
	2	明	[iŋ] / in	定字韵
(3)	1	钟	[uŋ] / ong	东字韵
	2	重	[uŋ] / ong	东字韵
	3	隔	[ɤ] / e	结字韵
	4	逢	[əŋ] / ong	东字韵
(4)a	1	差	[A] / ɑ	下字韵
	2	花	[uA] / uɑ	下字韵
	3	看	[an] / ɑn	面字韵
	4	家	[iA] / ɑ	下字韵
(4)b	1	何	[ɤ] / o	过字韵
	2	脱	[uo] / o（入声）	过字韵

笔者在第二章中已经讨论过黄梅戏的押韵情况。在黄梅戏唱词中主要有两种押韵方式：一是逢双数句押韵，单数句中的第一句也可以押韵；二是押双行韵，每两句为一组，每一组的韵脚相同。

如上表所示，在例(2)—(4)中，这两种押韵方式都有。其中例(2)a逢双数句押韵，韵脚为"梅""谁"，二者同属葵字韵；例(2)b押双行韵，两句为一组相互押韵，韵脚为"请""明"，二者同属定字韵；例(3)逢双数句押韵，首句也入韵，韵脚为"钟""重""逢"，三者同属东字韵；例(4)a逢双数句押韵，首句也入韵，韵脚为"差""花""家"，三者同属下字韵；例(4)b押双行韵，两句相互押韵，韵脚为"何""脱"，二者同属过字韵。

再来看唱词。请看几例《天仙配》中的唱词。如：

(5)[平词] 爹爹说话年纪高迈，

　　　　说什么舅母娘不认贫孩。
　　　　求不到功名秀才还在，
　　　　借不到银两空手回来。
　　　　挽扶爹爹后窑踩，
　　　　一心心舅父家借银回来。
　　　　一步来在舅父门外，
　　　　拜请舅父老尊台。

(6)[火工]员外不必怒气生，
　　　　我是仙女下凡尘。

(7)[火工]董永老婆说天话，
　　　　一夜能织十匹绫。
　　　　又不是神通与广大，
　　　　又不是移山大法家。
　　　　回头只把官保叫，
　　　　为父有言听根芽。

　　从例(5)—(7)三段唱词中可以清楚地看到，虽然唱词以七字句和十字句为主，但是实际上唱词每句的字数并不是严格遵循这一规则。另外，一段唱词一般要求所包含的句数为偶数。在书面上，一段唱词往往是一个带逗号","的句子和一个带句号"。"的句子循环排列，最后以带句号"。"的句子结尾，这样恰好能够保证一段唱词的句数为偶数。唱段为句数为偶数，但是唱段的内容可以通过不同的角色来完成。如：

(8)众仙女[仙腔]斗牛宫中烟弥漫，
　　　　香烟飘荡为哪般？
　　大仙女[仙腔]想必七妹身有难，
　　众仙女[仙腔]姐妹下凡走一番。
　　　　各驾祥云飘飘荡，
　　　　不觉落在傅家湾。

姐妹齐把机房转,

七仙女[仙腔]七女上前礼相迎。

上述唱段由8句唱词构成,由不同角色共同完成,分别为:众仙女6句,大仙女1句,七仙女1句。

没有句数和字数的限制是唱词与古代诗歌最大的不同。我们知道古诗有严格的句数和字数要求,一首诗一般有4句或8句,一句有5个字或7个字。虽然没有句数和字数限制,但是唱词与古诗一样讲究押韵,这一点笔者在第四章中已经谈过。下面我们再来验证一下,请看上面的例(5)-(8),末尾字的韵类归属如下所示:

例属	句序	末字	韵母	黄梅戏韵类
(5)	1	迈	[ai] / ai	代字韵
	2	孩	[ai] / ai	代字韵
	3	在	[ai] / ai	代字韵
	4	来	[ai] / ai	代字韵
	5	踩	[ai] / ai	代字韵
	6	来	[ai] / ai	代字韵
	7	外	[ai] / ai	代字韵
	8	台	[ai] / ai	代字韵
(6)	1	生	[aŋ] / en	定字韵
	2	尘	[an] / en	定字韵
(7)	1	话	[uɑ] / ua	下字韵
	2	绫	[iŋ] / in	定字韵
	3	大	[A] / a	下字韵
	4	家	[ia] / a	下字韵
	5	叫	[iɑu] / iao	道字韵
	6	芽	[ia] / ia	下字韵

续表

例属	句序	末字	韵母	黄梅戏韵类
(8)	1	漫	[an] / an	面字韵
	2	般	[an] / on	面字韵
	3	难	[an] / an	面字韵
	4	番	[an] / an	面字韵
	5	荡	[aŋ] / ang	上字韵
	6	湾	[uan] / uan	面字韵
	7	转	[uan] / on	面字韵
	8	迎	[iŋ] / in	定字韵

如上表所示,例(5)可以看作押双行韵,每两句为一组,相互押韵。四组中韵脚同属代字韵;例(6)也押双行韵,韵脚同属定字韵;例(7)可以看作逢双数句押韵,韵脚同属下字韵。但此段唱词的第二句没有入韵;例(8)可以看作押双行韵,每两句为一组,相互押韵,韵脚同属面字韵和上字韵,二者可以通押,只有第8句是例外。

综上所述,唱词与韵白都是韵文,都讲究押韵。区别在于韵白的句数有限制,二句或四句,每句字数也有限制,多是五言句或七言句。而唱词的字数、句数没有严格限制,句数只要求是偶数,每句字数基本上是七字或十字,但是允许有其他字数的句子。第四章中已经指出唱词对结尾音组的数量限制更为严格,一般要求是三音节或四音节。

(二)散白与唱词、韵白的区别

首先,最明显的区别是押韵的要求不同。散白不要求押韵,而唱词、韵白要求押韵。

其次,三者都允许存在突破常规的语言现象,但是与唱词、韵白相比,散白更加受限制。下面,笔者把传统剧目《天仙配》唱词、韵白中的几个现象与散白进行比较。

第一,在唱词、韵白、散白中都允许动词省略。

唱词、韵白中的动词省略。如：

(9)a.〔平词〕我心想舅父家去借钱银。

b.〔仙腔〕钓得鱼儿长街卖,卖鱼买米度日光。

c.(念)寒窑父重病,贫苦告诉谁。

例(9)a和例(9)b中省略动词"到",例(9)c中省略动词"染"。

散白中同样允许动词省略。如：

(10)a.(白)女儿,带姐姐绣楼刺绣。

b.(白)你带兄长圣堂读书去吧。

c.(白)本方土地哪里？

例(10)a、b加点词语前省略了动词"到",例(10)c加点词语前省略了动词"在"。

通过考察发现,《天仙配》的散白中只有处所名词前的动词允许省略,如例(9)c所示,而人物名词前的动词则不允许省略。如：

(11)(白)小生董永,可叹爹爹身染重病,无有银钱诊治病体,如何是好？

如例(11)所示,散白在人物名词"重病"前使用了动词"染"。

通过考察发现,当句中不止一个动词时,非最末动词的省略相对自由,而最末动词的省略不太自由,笔者在《天仙配》中仅找到两例,如例(9)c和例(10)c所示。这应该与汉语中名词谓语句的使用比较受限有关,哪类名词可以直接作谓语是语义的限制而非句法的限制。

另外,从上面的例子中可以看到,当非最末动词省略后,唱词、韵白中可以形成"名词＋光杆动词"结构,如例(9)b所示,而散白中不存在这样的结构。

可见,唱词、韵白、散白都允许动词省略,但是只有唱词、道白允许单音节光杆动词居于句末。

第二,在唱词、韵白、散白中都有状语后置现象。

唱词、韵白中的状语后置现象。如：

(12)a.(念)善恶查在五腹内。
　　b.[平词]热人掉在冷水盆。
　　c.[仙腔]凤凰落在野鸡窝。

(13)a.[平词]倒把七女喜在心怀。
　　b.[平词]想起来傅公子恼恨在心。
　　c.[叫口]现有怀孕在身腰。

通过考察《天仙配》，笔者发现唱词和韵白中的状语主要在两种情况下后置，第一种情况是状语表示结果，如上面的例(12)，a中的"在五腹内"是"查"的结果；b中的"在冷水盆"是"掉"的结果；c中的"在野鸡窝"是"落"的结果；第二种情况是化用成语，如例(13)，a中的"喜在心怀"是成语"喜在心头"的变形；b中的"恼恨在心"是成语"怀恨在心"的变形；c中的"怀孕在身腰"是成语"有孕在身"的变形。

当然在唱词、韵白中，状语也可以居于动词之前。如：

(14)a.[仙腔]在路中我只把父王怨怒。
　　b.[平词]听谯楼打过了初更时分，姊妹们在绣楼巧绣花纹。

而且如果状语在前，状语前的介词可以省略。如：

(15)a.[平词]我儿暂且前堂站。
　　b.[平词]贤弟带路圣堂奔。

例(15)a中省略了"在"，即"在前堂站"；例(15)b中省略了"向"，即"向圣堂奔"。

散白中，状语同样既可以处于动词前，也可以处于动词后。如：

(16)a.(白)董永老婆在我面前夸下海口。
　　b.(白)他的老婆今夜在楼台绣花。

(17) a.（白）今日行在中途路上,他要抛别于我。

　　b.（白）你这个人真不把稳,人过了桥,把马还丢在桥那边。

　　c.（白）爹爹染病在床。

同样,散白中的状语在两种情况下后置:一是状语表示动作导致的结果,如例(17)a、b 所示;二是化用成语,如例(17)c,其中的"染病在床"就是成语"卧病在床"的变形。而且如果状语在前,状语前的介词同样可以省略。如:

(18)（白）爹爹命你圣堂攻书,你跑到这里来做什么?

上例"圣堂"前面省略了介词"在"。

因此,黄梅戏唱词、韵白与散白都允许状语后置,但是状语前置、介词省略后,散白不允许动词是单音节"光杆"形式。

第三,唱词、韵白、散白中都允许宾语居于动词前。

唱词、韵白中,可以形成"名词＋光杆动词"结构。如:

(19) a.［火工］含悲忍泪凉亭进。

　　b.［仙腔］姐妹六人祥云驾。

　　c.［仙腔］卖与博府奴仆当。

(20)（念）配合百日满。

但是唱词、韵白中,也可以使用"光杆动词＋宾语"结构。如:

(21) a.［仙腔］打樵之人休要慌忙,手拿扁担上山冈。

　　b.（念）槐荫树下遇仙姬。

什么情况下,在唱词、韵白中使用"宾语＋光杆动词"结构?

众所周知,名词一般分为三类:人物名词、时地名词、方位词。人物名词表示"人或事物",时地名词表示"处所或时间",方位词表示"方向和关系位

置"①。通过考察发现,居于动词前的名词仅限于两类:一是时地名词,包括表示处所的名词,如例(19)a;表示时间的名词,如例(20)。二是人物名词,如例(19)b、c所示。

处所名词和人物名词前都可以添加"把"字,而时间名词前不可以。如:

(22)a.[平词]你夫妻卖身**我家转**。

b.[仙腔]姐妹齐**把机房转**。

(23)a.[平词]她叫我身有**难难香来烧**。

b.[平词]拜拜爹爹**把香烧**。

例(22)a—b中的黑体部分都是"处所名词+光杆动词",b中的处所名词前有"把"字;例(23)a、b中的黑体部分都是"事物名词+光杆动词",b中的事物名词前有"把"字。

不过,"人物名词+光杆动词"结构的成立受语义的限制。如:

(24)[平词]回头来我只把董永叫喊。

例(24)中的"把"字不能删除,因为删除"把"字后,句子容易产生歧义。

在散白中,"名词+光杆动词"结构很少见,笔者只在《天仙配》中找到1例"事物名词+光杆动词"的例子。即:

(25)(白)家中银两倒有。

在散白中,动词不是光杆形式的"人物名词+动词"与"处所名词+动词"结构都很常见。如:

(26)a.(白)我们的凤头花鞋做起来了。

b.(白)我的十匹绫罗也织起来了。

c.(白)有理无理,包裹拾起!

(27)(白)爹爹命你圣堂攻书,你跑到这里来做什么?

① 邢福义:《现代汉语》,北京:高等教育出版社,1991年,第268～269页。

因此，不论是在唱词、韵白中，还是在散白中，名词前置都是允许的，只是对单音节光杆动词的要求不同。唱词、韵白中允许单音节光杆动词居于句末，而散白中对其有限制。

综上所述，唱词、韵白、散白中都存在突破常规口语语法规则的现象。但是，在是否允许句末为单音节光杆动词问题上，散白与唱词、韵白的表现不同。黄梅戏唱词、韵白中的句末动词可以是单音节光杆形式，而散白中对其有限制。

回想一下，笔者在第五章论述过的黄梅戏唱词中的把字句动词挂单现象。其实在现代汉语口语中是允许一部分双音节光杆动词进入把字句的，换句话说，黄梅戏唱词中的把字句动词挂单现象，其实仍然属于允许单音节动词居于句末的问题。

论述至此，笔者接下来要讨论的问题就非常清楚了，即为什么在散白中不允许单音节光杆动词居于句末，而在唱词、韵白中却允许单音节光杆动词居于句末？笔者认为这与重音的实现方式有关。

为了方便论述，笔者先把唱词中使用单音节光杆动词的情况举例如下：

(28) a.〔仙腔〕钓得鱼儿长街卖，卖鱼买米度日光。
　　 b.〔平词〕贤弟带路圣堂奔。
(29) a.〔火工〕含悲忍泪凉亭进，见了舅父礼相迎。
　　 b.〔仙腔〕姐妹六人祥云驾，等候百日妹回程。

上述例句可以分为两类，(28)a、b 是一类，这类结构中的单音节光杆动词原本就处于句末，删除名词前的动词、介词是为了满足结尾音组音节的限制，即满足语言节奏的要求；(29)a、b 是一类，这类结构中的单音节光杆动词居于句末是由于名词前移造成的。不过动词后的名词并不是必须移位。比较：

(30) a.〔仙腔〕董郎卖身把父葬，卖与傅府奴仆当。
　　 b.〔平词〕一双爹娘俱亡过，卖身傅府去当奴仆。

　　　　c.[平词]可叹爹爹身亡故,卖身葬父当奴仆。

　　可见,动词后名词短语移位的原因显然不是为了满足音节的限制,比较例(30)a与例(30)c,二者语序不同,但是字数不变;也不是为了满足押韵规则,如例(29)b中的句末动词"驾"处于单数句末尾,不是处于双数句韵脚的所在位置,而且"驾"与"程"分别属于下字韵和定字韵,也并非押单行韵。

　　笔者认为戏曲唱词、韵白之所以能够将单音节动词居于句末,是因为同样与重音的实现方式有关,更具体地说,是动词需要获得重音的结果。戏曲唱词、韵白中的轻重是通过时长实现的,而戏曲中最容易增加时长的位置正是句尾,因为如果把增加时长加在句中就容易破坏语义的完整性。而音乐节拍是固定的,句尾动词成分越复杂,整个动词成分内部的音节就越多,相应地其中某一音节在音乐中占据的时长就越短;相反,动词音节越少,在音乐中占据的时长就越长,就越重。显然,动词成分由单音节的光杆动词构成,音节最少,占据的时长就最长,相应地也就最重,因此,单音节光杆动词居于句末就成了戏曲唱词中很常见的一种语言现象。冯胜利就指出,"戏剧中的节律重音另有自己的一套体系和规则,所以动词挂单并不是不可以"[1]。

　　而散白则类似于口语,遵循"普通重音规则"。"普通重音规则"是Liberman对英语等SOV语言中句子重音居末所作的形式化表达,笔者在第五章中已经提过。重述如下:

　　　　(31)普通重音规则[2]
　　　　　　在下面的语串中:
　　　　　　……[AB]$_P$
　　　　　　如果"P"是一个短语,那么"B"重于"A"。

　　冯胜利指出,"普通重音制约着句子的基本结构"[3],"汉语的普通重音是

[1] 冯胜利:《汉语的韵律、词法与句法》,修订二版,北京:北京大学出版社,2009年,第107页。
[2] 冯胜利:《汉语的韵律、词法与句法》,修订二版,北京:北京大学出版社,2009年,第87页。
[3] 冯胜利:《汉语的韵律、词法与句法》,修订二版,北京:北京大学出版社,2009年,第109页。

以最后一个动词为中心来构建句尾重音的韵律单位的"①,动词给其后的宾语 NP 指派重音。如果"动词右边没有任何东西,重音只好落在动词上"②,为了避免"头重脚轻"的毛病,必须让"动词成分的分量加重"③。所以散白中如果只有单音节动词居于句末,就会违反"普通重音规则"。

综上所述,唱词、韵白与散白的区别主要体现在两个方面:一是押韵要求不同;二是重音的实现方式不同,唱词、韵白通过时值重音来实现,散白通过句中最后一个动词来实现。

(三)经典剧目中的唱词与道白

这里,笔者主要以经典剧目《女驸马》为例,考察经典剧目唱词与道白的特点。然后对比传统剧目《天仙配》与改编后的经典剧目《天仙配》中的唱词与道白。

与传统剧目一样,《女驸马》④的剧本语言同样分为唱词、韵白和散白。唱词用"唱"字标示,韵白用"念"和"诗"标示,散白没有标示。

唱词以七字句和十字句为主,但是实际上大多不是整齐的七字句和十字句。另外,一段唱词包括的句数一般是偶数,最少两句,在书面上,由一个带逗号","的句子和一个带句号"。"的句子循环排列。唱段的内容同样可以通过不同的角色来完成〔如(32)e 所示〕,其唱词仍然需要满足押韵的要求,而且以逢双数句押韵为主。如:

(32) a.(唱)有道是君命不可违,宗师大人做媒人。
　　　　千推万推难推脱,只得遵旨入宫门。
　　b.(唱)李公子遭陷害愚兄排解,一封书到襄阳自消祸灾。

① 冯胜利:《汉语的韵律、词法与句法》,修订二版,北京:北京大学出版社,2009 年,第 110 页。
② 冯胜利:《汉语的韵律、词法与句法》,修订二版,北京:北京大学出版社,2009 年,第 111 页。
③ 冯胜利:《汉语的韵律、词法与句法》,修订二版,北京:北京大学出版社,2009 年,第 108 页。
④ 陆洪非编:《女驸马》,见王长安主编:《中国黄梅戏》,合肥:安徽文艺出版社,2009 年,第 534~559 页。

今日幸见兄长面,望你与我作安排。

c.(唱)久等不见驸马面,金炉香尽怎不眠?

难道他夜读成习不知倦?难道他家乡风俗就是这般?

他那里默默无言对红烛,难道说他要成仙学佛独自参禅?

d.(唱)我这里心急如火焚,

宫禁森严怎脱身?

难道说好姻缘要画成饼?

难道说夫妻相逢在来生?

e.李兆廷(唱)双手接过玉麒麟,见物犹如见真心。

冯素珍(唱)还有纹银一百两,助李郎度过饥荒去求名。

上述唱词中末尾字的韵类归属如下所示:

例属	句序	末字	韵母	黄梅戏韵类
(32) a	1	违	[uei] / uei	葵字韵
	2	人	[ən] / en	定字韵
	3	脱	[uo] / o(入声)	过字韵
	4	门	[ən] / en	定字韵
b	1	解	[iɛ] / iai	代字韵
	2	灾	[ai] / ɑi	代字韵
	3	面	[iæn] / ien	面字韵
	4	排	[ai] / ɑi	代字韵
c	1	面	[iæn] / ien	面字韵
	2	眠	[iæn] / ien	面字韵
	3	倦	[yæn] / on	面字韵
	4	般	[an] / on	面字韵
	5	烛	[u] / u(入声)	固字韵
	6	禅	[an] / ɑn	面字韵

续表

例属		句序	末字	韵母	黄梅戏韵类
(32)	d	1	焚	[ən] / en	定字韵
		2	身	[ən] / en	定字韵
		3	饼	[iŋ] / in	定字韵
		4	生	[əŋ] / en	定字韵
	e	1	麟	[in] / in	定字韵
		2	心	[in] / in	定字韵
		3	两	[iaŋ] / iang	上字韵
		4	名	[iŋ] / in	定字韵

上表清楚地显示,例(32)a—e 都属于逢双数句押韵,而单数句是否入韵则相对自由,如例(32)b 和例(32)e 中首句入韵,例(32)c 中首句和第三句都入韵,例(32)d 中的每一句都入韵。

韵白也同传统剧目一样以五言、七言句为主,还有少量四言、六言句以及字数不统一的杂言句。韵白可以由两句组成〔如例(33)a—c 所示〕,也可以由四句组成(如例〔34〕所示),但以两句居多,而且两句韵白可以由两个角色共同完成〔如例(33)c 所示〕。如:

(33)a.(念)襄阳去下聘,匆匆转回京。

　　　b.(念)素珍改名李兆廷,女扮男装救夫君。

　　　c.冯素珍(念)主意安排定。

　　　公主(念)二人见机行。

(34)(念)被逼离家整八春,前科状元冯益民。

　　　巡按八府回朝转,来访妹婿李兆廷。

经典剧目中,还出现了一例唱词与韵白相互配合的情况。如:

(35)(唱)万岁当年夸过他,

　　　(念)只因为那时节,公主未成年,不便把媒保。

　　　(唱)因此上不曾把驸马来招?

韵白同样遵循押韵规则,如上文例(33)a中的"聘"([iŋ]／in)和"京"([iŋ]／in)同属"定字韵";例(33)b中的"廷"([iŋ]／in)和"君"([yn]／uen)同属定字韵;例(33)c中的"定"([iŋ]／in)和"行"([iŋ]／in)也同属定字韵。

在唱词和韵白中,单音节光杆动词居于句末,多见于把字句。如:

(36)a.(唱)劝贤妹平日少把绣楼下,免得你狠心的继母来欺凌。

b.(唱)我若不将你来杀,岂不终身守空房。

c.(唱)李郎休要把气生,且莫说宁愿饿死不上门。

d.(唱)你曾亲口将我恕,你曾亲口将我封。

e.(念)只因为那时节,公主未成年,不便把媒保。

全剧中只有一例非把字句中动词居于句末的例子。如:

(37)(唱)生身母早年逝世先乡去,撇下我无依嫩柳又遇严霜。

例(37)既可以看作由动词省略造成的,即"到先乡去"中省略了"到";也可以看作"去"后的宾语"先乡"前移形成的。但是上一节我们讨论传统剧目时已经指出前移的名词前面是可以添加"把"字的。而这一例在"先乡"前面添加"把"字在口语中不常见。因此,我们认为该句是由省略动词造成的。

从总体来看,与传统剧目相比,经典剧目中句末使用光杆动词的情况已经开始减少,这说明黄梅戏唱词的重音规则已逐渐与现代汉语口语趋于一致,语序安排开始遵循"普通重音规则",多使用动词在前、宾语在后的结构。

在散白的用词上也体现了这一趋势,即黄梅戏语言开始与现代汉语口语趋于一致。传统剧目《天仙配》的散白中使用了大量的古语词,如"行""休""岂""此""何""于""与""言""未""之""乃"等。请看几个例子:

(38)a.(白)休要失信。

b.(白)方才间何人经过。

c.(白)啊,善门之子,就请五雷惊吓于他,不要伤他性命就是。

d.(白)包裹交还与他吧!

而经典剧目《女驸马》的散白中古语词已经很少见,虽然个别语句仍用"何""乃",但主要出于皇帝和相爷刘文举之口,是为了体现正式的语气。如:

(39)a.皇帝:皇儿,驸马这是何意呀?

b.刘文举:冯素珍?!你父叫何名字?

c.皇帝:哎!孤王就是赦了她,她乃是个女驸马,又怎能伴你终身呢?

接下来,我们来对比一下传统剧目《天仙配》与经典剧目《天仙配》[①]中的语言。如:

(40)a.董永〔仙腔〕

这件事情真巧奇,槐荫树木把话提。

对着槐荫施一礼,拜拜槐荫老红媒。

公公请上受我一礼,有几句言语不便来提。

上无片瓦遮身体,下无寸土度日饥。

娘子跟我是好意,饥饿二字后悔迟。

(传统剧目)

b.董永(唱)这件事儿真稀奇!

土地(唱)真稀奇呀!

董永(唱)哪有哑木头能把话提!

莫不是苍天也有成全意?

土地(唱)这天赐良缘莫迟疑。

董永(唱)虽说是天赐良缘莫迟疑,终身大事非儿戏。

大姐待我情义好,你何苦要做我穷汉妻?

① 陆洪非编:《天仙配》,见王长安主编:《中国黄梅戏》,合肥:安徽文艺出版社,2009年,第509~534页。

我上无片瓦遮身体,下无寸土立足基。

大姐与我成婚配,怕的是到头来连累与你挨冻受饥!

(经典剧目)

(41)a.傅公子(念)识字不识字,头顶大学士。

走到城隍庙,遇到监察司。

(传统剧目)

b.傅公子(念)识字不识字,头顶大学士。

读了三年书,我认得四个字——天下大平喏。

(经典剧目)

c.土地(念)槐荫树下结鸾凤,

夫妻恩爱乐融融。

来年生下一个胖娃子,

老汉我要叨扰你们酒三盅。

(42)a.七仙女(白)叔父,你不要听他的话。那个汉子前三天走我门前经过,约我同行,今日行在中途路上,他要抛别于我,倒还罢了,我的包裹雨伞他还说是他的,他是个男拐子。

(传统剧目)

b.七仙女　公公,你不要听他说得好,他前三天从我门前经过,约我同行,今日来在阳关大道,他有抛别之意,包裹雨伞分明是我的,他若不带我同走,那我就要……

(经典剧目)

从上述例子中可以发现,经过改编的《天仙配》,其唱词、韵白、散白都与现代汉语口语更加接近。比如例(40)唱词 a 中的"巧奇"在 b 中被改为现代汉语口语中更为常见的"稀奇",把方言色彩较浓的"跟我"被改为"与我成婚配";例(41)韵白 a 中的"走到城隍庙,遇到监察司"在 b 中被改为"读了三年书,我认得四个字——天下大平喏",改编后的更加口语化,也更符合人物性格。例(41)c 是传统剧目中没有,而在改编时加入的,这一段韵白采用了长

短不齐的杂言句,更接近口语;例(42)散白 a 中的"走我门前经过"在 b 中改为"从我门前经过",例(42)散白 a 中的"他要抛别于我"在 b 中被改为"他有抛别之意",都与现代汉语口语更加趋近。除此之外,改编后的经典剧目《天仙配》,一段唱词包含的句数虽然仍以偶数为主,但是已经开始出现单数句,在书面上也开始打破"一个逗号、一个句号"交替排列的形式。如:

(43) a.(唱)一见锦绢色色新,

娘子果然有才能,

织蝴蝶蝴蝶成双对,

织鸳鸯鸳鸯情义深。

娘子手艺巧,

娘子手艺精,

莫非你是织女星。

b.(唱)你妻不是织女星,

名师传得手艺精。

昨晚不相信,

今朝绢织成,

送给员外好赎身。

上述两段唱词各包括七句,例(43)a 中的句尾末字"新""能""深""精""星"属定字韵,"对"属葵字韵,"巧"属道字韵。第一、二、四、六、七句皆入韵;例(43)b 中的句尾末字"星""精""信""成""身"同属定字韵,该段唱词句句入韵。可见,落单的最后一句单数句在经典剧目中往往是入韵的。

(四)新编剧目中的唱词与道白

下面,笔者以《徽州女人》[①]为例,考察新编剧目语言的特点。该剧语言同样分为唱词、韵白和散白。唱词用"唱"字标示,韵白用"念"标示,散白一般

① 选自王长安主编:《中国黄梅戏》,合肥:安徽文艺出版社,2009 年,第 711~734 页。

不作标示,但直接在唱词后的散白用"白"标示。剧本中多了"诵"。如:

(44)女人:(诵)井底之蛙看到了天,

　　　　天大大无边,

　　　　地大大无沿。

　　　　月亮,月亮,

　　　　你静静地挂在天边,

　　　　不叹无奈,不知清冷,

　　　　不避云雾,不怕雷霆,

　　　　忽圆忽缺,时阴时晴,

　　　　你总是那样安静。

从形式上看,"诵"以长短句为主,但其中夹杂着整齐的四言句,不同于传统剧目、经典剧目中的韵白以五言、七言为主,也不同于口语化的散白,更像现代诗。

唱词以七字句为基本句式,但是在唱段安排上多为长短句。要么整体都是长短句〔如(42)所示〕,要么在长短句中夹杂整齐的七字句〔如(44)所示〕,完全使用七字句的唱段并不多〔如(45)所示〕。

(45)(唱)从来人都叫小妹,

　　　　忽然把小妹叫大嫂,

　　　　却原来,却原来,

　　　　小叔子一叩一拜,

　　　　从此我就变呐,

　　　　变成了大嫂哇。

　　　　是大嫂就该有个大嫂样,

　　　　切不可哭天抹泪遭人笑,

　　　　我的亲娘啊,

　　　　小妹我……

擦干泪水,……

面带笑,……

从今后,……

做一个,

端庄贤慧,持家主事的好大嫂!

(46)(唱) 隔墙小叔喜盈盈,

生儿育女烟火兴。

小侄啼哭伴无眠,

何时熬到明天?

天明,明天,也是个奈何天,

我无事可做怎么办?

上坟,烧纸?——清明未到,

煮饭,纳鞋?——谁吃谁穿,

抹屋,扫院?——只需瞬间,

井台打水?——再无期盼……

从今后,莫非真是,无孝尽,无人盼,

无事想,无事干,

无依无靠无牵挂,

无着无落无忧烦,

无依无靠无牵无挂,

无着无落无忧无烦,

无喜无悲,无梦无醒,

无日无月,无生无死,

天哪,这熬不到头的日日夜夜呀!我可怎么办?……

(47)(唱) 媳妇十年如一日,

闻鸡即起扫庭除,

拜过公婆把饭烧,

问过小叔把味调。

一段唱词的句数不再局限于偶数,但是以偶数为主。而且书面上也不再以一个带逗号","的句子和一个带句号"。"的句子循环排列,从上面的例(45)—(47)就可以很清楚地看出这一点。例(45)其实包含8句唱词,即:"从来人都叫小妹,忽然把小妹叫大嫂。却原来小叔子一叩一拜,从此我就变成了大嫂。是大嫂就该有个大嫂样,切不可哭天抹泪遭人笑。小妹我擦干泪水面带笑,从今后做一个端庄贤慧、持家主事的好大嫂!"在剧本中那样的编排,是由于唱词的停顿与音组重复的需要。

我们再来看唱词的押韵。例(45)句尾末字的韵类归属如下所示:

句序	末字	韵母	黄梅戏韵类
1	妹	[ei] / ei	葵字韵
2	嫂	[au] / ao	道字韵
3	拜	[ai] / ai	代字韵
4	嫂	[au] / ao	道字韵
5	样	[iaŋ] / iang	上字韵
6	笑	[iau] / iao	道字韵
7	笑	[iau] / iao	道字韵
8	嫂	[au] / ao	道字韵

上表清楚地显示,例(45)逢双数句押韵,韵脚分别为"嫂""嫂""笑""嫂",第七句也入了韵。

例(46)句尾末字的韵类归属如下所示:

句序	末字	韵母	黄梅戏韵类
1	盈	[iŋ] / in	定字韵
2	兴	[iŋ] / in	定字韵
3	眠	[iæn] / ien	面字韵
4	天	[iæn] / ien	面字韵

续表

句序	末字	韵母	黄梅戏韵类
5	天	[iæn] / ien	面字韵
6	办	[an] / an	面字韵
7	到	[au] / ao	道字韵
8	穿	[uan] / on	面字韵
9	间	[iæn] / ien	面字韵
10	盼	[an] / an	面字韵
11	盼	[an] / an	面字韵
12	干	[an] / an	面字韵
13	挂	[ua] / ua	下字韵
14	烦	[an] / an	面字韵
15	挂	[ua] / ua	下字韵
16	烦	[an] / an	面字韵
17	醒	[iŋ] / in	定字韵
18	死	[ɿ] / i	起字韵
19	办	[an] / an	面字韵

如上表所示，该段唱词的押韵规则与传统剧目中常用的押韵规则并不一致，第一句和第二句可以看作押双行韵；第三句到第十九句可以看作逢双数句押韵，部分单数句也入了韵，但是第十八句却没有入韵。

再来看例(47)，句尾末字的韵类归属如下表所示：

句序	末字	韵母	黄梅戏韵类
1	日	[i] / i	起字韵
2	除	[u] / u	固字韵
3	烧	[au] / ao	道字韵
4	调	[iau] / iao	道字韵

如上表所示，该段唱词只有后两句相互押韵，前两句并不入韵。

最后来看该剧中的唯一一段念白。如下所示：

(48)(念)半生岁月尽蹉跎,年高方知世事多。

三十五年弹指逝,毕生理想化冰河!

句尾末字的韵类归属。如下表所示:

句序	末字	韵母	黄梅戏韵类
1	跎	[uo] / o	过字韵
2	多	[uo] / o	过字韵
3	逝	[i] / i	起字韵
4	河	[ɤ] / o	过字韵

该段念白为七言句,逢双数句押韵,首句也入韵。与传统剧目中的押韵规则一致。

新编剧目的散白中已经不允许光杆动词居于句末,其语序安排也与现代汉语口语完全一致,这说明散白已经完全接受现代汉语口语重音规则制约。

综上所述,新编剧目的字数不仅不再局限于整齐的七字句和十字句,转而向长短句方向发展,而且一段唱词中的句数也不再限于双数。在新编剧目中,押韵也不再是必备要素。我们前面讲过诗、词、曲一脉相承,押韵是古代诗歌的要求,黄梅戏唱词开始不强调押韵,就说明现代黄梅戏唱词已经开始脱离古代诗歌的影响。这其实很好理解,由于新创剧目的编写者是现代汉语的使用者,在编写唱词时自然会遵循现代汉语口语的各种规则。

张媛媛指出"现代汉语诗歌泛指以现代汉语为创作媒介的诗歌"[①],据此我们可以看出,以现代汉语为媒介的新编黄梅戏唱词与现代汉语诗歌有许多共同之处。王力把现代诗歌分为有韵诗和无韵诗,他在谈到"诗行和诗句的关系"时指出,"在西洋,无论有韵诗或无韵诗,一行不一定和一句相当。如果是有韵诗,一行之末就是韵脚;如果是无韵诗,然而讲究音数或音步,有时候只好牺牲诗句来迁就诗行"。"象(像)这后一种的情形,就发生了一个问题:

① 张媛媛:《现代汉语诗歌"陌生化"的语言实现》,华中师范大学博士论文,2013年,第2页。

既然没有韵脚,何不索性依照诗句的自然停顿(pause)来分行呢？惠特曼一派的自由诗,就是依照诗句的自然停顿来分行的,于是诗行的长短就变了参差不齐的样子了",而汉语的白话诗中也存在很多诗行"长短不齐"的参差诗,而且其中以"无韵诗"居多①。张媛媛指出,"在体式上,首先,用白话创作的诗歌不可能做到像文言古诗那般简洁凝练,也无法做到字数行距的固定整齐;不受古诗格律限制,大致押韵,篇幅不限,学习西方诗歌分行排列"②。新编剧目《徽州女人》的唱词完全具备了现代汉语诗歌的这些特征,即字数长短不一、不严格遵守押韵规则、根据自然停顿来分行。

因此,笔者在第四章中给黄梅戏唱词与诗歌、口语的关系所画出的图示应该作出修改,诗歌应该分为古诗和新诗,黄梅戏应该分为传统剧目、经典剧目、新编剧目。如下所示:

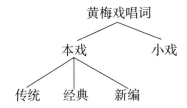

罗辛指出,"中国戏曲文学的基础是诗歌","我有个不成熟的想法,是否可以说,新歌剧剧诗的体例和风格,在编写古代、近代题材和神话题材的剧本时,可以采用词曲体的歌词,但应注意不能一味追求典雅、文采而忽略了通俗化、歌唱性和群众性,尤应慎用文言词汇和古汉语修辞手段。在编写民间传说和地方色彩很强烈鲜明(如少数民族题材)的剧本时,可以采用民歌,民谣体歌词。而在编写现代题材的剧本时,可用新诗(自由体白话诗)。当然,别的形式也完全可以用。总之内容决定形式,不作简单化一,并且提倡创新"③。黄梅戏新编剧目《徽州女人》的唱词可以看作对罗辛这一设想的实践,该剧大

① 王力:《汉语诗律学》,上海:上海教育出版社,1979年,第793页。
② 张媛媛:《现代汉语诗歌"陌生化"的语言实现》,华中师范大学博士论文,2013年,第15页。
③ 罗辛:《略谈戏曲和歌剧创作中的"熔铸词章"法》,载《戏曲艺术》1990年第1期。

部分唱词用现代汉语白话诗的形式撰写。

三、个案研究:从光杆动词居末现象看唱词的发展

前文指出,光杆动词(尤其是单音节)居于句末现象是戏曲语言中的一种常见现象。下面,笔者就来考察这一现象在不同时期剧目中的变化,对唱词的发展与嬗变进一步探讨。

(一)传统剧目《天仙配》《双救主》①

在《天仙配》剧本的唱词中,居于句末的光杆动词既可以是单音节的,也可以是双音节的,但是以单音节光杆动词为主。光杆动词在下述五种结构中居于句末。

第一,主谓结构中,谓语部分为单音节光杆动词。如:

(49)a.[平词]光阴似箭如风送,飘飘荡荡影无踪。

b.[仙腔]不觉午时三刻到。

c.[平词]贤弟带路圣堂奔。

例(49)c中的"圣堂"为状语,前面省略介词"向"。

第二,连动句中的"动宾+动"结构中。如:

(50)a.[平词]只见仙姐回宫踩,倒把七女喜在心怀。

b.[仙腔]睁开二目抬头看,只见娘子把子交。

c.[仙腔]二月十五送子到。

d.[平词]我的儿到堂前父有话谈。

第三,把字句结构中。如:

(51)a.[仙腔]有劳仙姐把言带,带与王母少问尊台。

b.[平词]提足只把上大路过,那一厢打坐了美貌娇娥。

① 王长安主编:《中国黄梅戏》,合肥:安徽文艺出版社,2009年。《双救主》又名《双救举》。

c.〔仙腔〕配婚之日你为首,为何不把我妻留?

　　d.〔平词〕回头来我只把董永叫喊。

第四,被字句结构中。如:

(52)a.〔平词〕这是我时衰遇见了鬼,青天白日被鬼迷。

　　b.〔仙腔〕午时不到被剑斩,事到如今左难右难,左难右难!

第五,名词移位后形成的"主语＋动词"倒装结构中。这里的名词可以是时地名词和人物名词,这一点笔者在上文中已经指出。如:

(53)a.〔仙腔〕听说夫妻百日满。

　　b.〔平词〕妹妹带路绣楼上。

(54)a.〔仙腔〕辞别仙姐祥云踩。

　　b.〔仙腔〕卖与傅府奴仆当。

再来看《双救主》。通过考察发现,该剧本中,居于句末的光杆动词同样以单音节为主,但是允许使用双音节动词,如例(55)b和例(57)c。光杆动词同样在下述五种结构中居于句末。

第一,主谓结构中。如:

(55)a.(唱)五月石榴红光耀。

　　b.(唱)我姑娘说的话丫鬟知晓。

第二,连动句中的"动宾＋动"结构中。如:

(56)(唱)只见奴才回家奔,倒把本府难在心。

第三,把字句结构中。如:

(57)a.(唱)莫非是素珍女要把难遭。

　　b.(唱)暂且只把绣楼进。

　　c.(唱)小丫鬟这一言将我提醒。

第四,被字句中结构中。如:

(58)(唱)双亲亡故家被火焚。

第五,名词移位后形成的"主语+动词"倒装结构。这里的名词既可以是时地名词,也可以是人物名词。如:

(59)a.(唱)急急忙忙冯府奔,不觉到了绣楼门。

b.(唱)只因你夫监中进,命我送信到你跟。

(60)a.(唱)走上前来丫鬟问,春红女叫慌忙所为何因?

b.(唱)只望你当堂退婚写,又谁知奴才做状文。(退婚:指退婚书)

c.(唱)都只为何方贼皇库打劫,天官与你赔二万花银。

(二)经典剧目《天仙配》《女驸马》

通过考察发现,经典剧目《天仙配》中居于句末的光杆动词可以单音节形式,也可以是双音节形式〔如例(64)b〕,但是以是单音节形式为主。光杆动词在下述五种结构中居于句末,不过光杆动词出现在把字句末尾的频率最高。

第一,主谓结构中。如:

(61)(唱)猛然一阵狂风起,吹得七女心惊疑!

第二,连动句中的"动宾+动"结构中。如:

(62)a.(上唱)乘风驾云下凡来。

b.(唱)辞别大姐往人间去。

c.(唱)砍担柴儿长街卖,卖柴买米度时光。

第三,兼语结构中。如:

(63)(唱)有劳大姐让我走,你看红日快西沉!

第四,把字句结构中。如:

(64)a.(唱)我有心偷把人间看,又怕父王知道不容情。

我何不去把大姐找,她能做主能担承。

b.(上唱)大路不走走小路,又只见她那里把我拦阻。

第五,名词移位后形成的"主语+动词"倒装结构中。该剧目中名词仅限于处所名词和事物名词,且整部剧本中只有两例。如:

(65)a.(唱)姐妹七人鹊桥上,要把人间看一番。

b.(唱)既然与你夫妻配,哪怕暂时受熬煎。

再来看经典剧目《女驸马》。唱词中居于句末的光杆动词同样以单音节为主,但也有少量双音节形式〔如例(66)c所示〕,光杆动词可以在下述四种结构中居于句末,但是出现在把字句中的频率最高。

第一,主谓结构中。如:

(66)a.(唱)昨日公主招驸马,皇家喜事天下闻。

b.(唱)莫笑困龙遭虾戏,一朝得水定腾云。

c.(唱)一心救夫我钦佩,万不该进宫来误我终身!

例(66)b中"戏"为"遭"的宾语从句"虾戏"的谓语动词。

第二,连动句中的"动宾+动"结构中,且动词仅限于趋向动词"来"。如:

(67)a.(唱)忽听李郎投亲来,怎不叫人喜满怀?

b.(唱)父遭陷害回乡来,三间茅屋避祸灾。

第三,把字句结构中。如:

(68)a.(唱)若不当面把话讲,他怎知昔日恩情我未忘。

b.(唱)你今若把驸马杀,岂不成了未亡人?!

c.(唱)我兄长被逼走把舅父投靠。

第四,名词移位后形成的"主语+动词"倒装结构。该剧目中名词仅限于事物名词,而且仅有1例。即:

(69)(唱)只是你重头名官花顶戴,状元公名声显怎样下台?

综上所述,在经典剧目中,光杆动词居于句末的使用频率开始下降,适用范围也开始缩小,把字句的句末位置已经成为光杆动词(特别是单音节形式)最容易出现的位置。

(三)新编剧目《徽州女人》《徽州往事》

《徽州女人》剧本中能够居于句末的动词全部是单音节动词,不过使用频率并不高,我们在该剧唱词中找到 23 例。单音节光杆动词主要在下面四种结构中出现。

第一,主谓结构中。如:

(70)a.(唱)人人见了人人夸。
　　b.(唱)切不可哭天抹泪遭人笑。
　　c.(唱)谣歌无腔信口唱。

例(70)b 中的"笑"是"遭"的宾语从句"人笑"中的谓语动词;例(70)c 中"信口唱"前省略了主语。

第二,兼语结构中。如:

(71)(唱)日日井台来打水,只为在桥头盼夫归。

第三,连动结构中。如:

(72)(唱)我无孝尽,无人盼。

第四,把字句结构中。如:

(73)a.(唱)喜鹊喜鹊把信传,我郎正奔波在路途间。
　　b.(唱)二十喜把秀才中,春风得意做远行。

再来看《徽州往事》。该剧目唱词中,居于句末的光杆动词可以是单音节的,也可以是双音节的。光杆动词主要在下面四种结构中出现。

第一,把字句结构中。这是光杆动词出现频率最高的结构,笔者在该剧本中找到 14 例动词居于句末的句子,其中 6 例出自把字句结构。如:

(74)a.（唱）我就成了,汪家的媳妇把家业守。

　　b.（唱）雕工用心再良苦,木偶怎能把你变?

　　c.（唱）全族人悲痛中将他安葬。

第二,连动句结构中。剧本中共有6例。其中,1例为"动宾＋动"结构,如例(75)所示;4例为"来/去＋动"结构;1例为"动＋来"结构。

(75)（唱）悄悄撩起盖头看……

　　　看一眼桥哎,我的心飞出了轿哇……

(76)a.（唱）全靠乡亲们来帮忙。

　　b.（唱）善良守道弱女子,成了罪犯去逃亡。

(77)（唱）婺源嫁到休宁来,汪家大院百桌酒。

第三,主谓结构中,只有1例。即:

(78)（唱）欺负弱女良心泯。

例(78)中的"良心泯"其实是化用成语"良心未泯",这里我们把"泯"看作主谓结构中的谓语动词。

第四,兼语结构中,只有1例,其中动词为双音节词。如:

(79)（唱）公婆也让我挂念。

在该剧本中,句末的动词前往往有状语。如:

(80)a.（唱）舒香痛落悲又起。

　　b.（唱）家庭和睦无惊险,申冤有门理能讲。

　　c.（唱）大家都要问寒暖,大事小情都挂记。

综上所述,与传统剧目相比,在新编剧目唱词中,光杆动词居于句末的使用频率与使用范围都已经缩小。

(四)动词居末现象使用情况变化的动因

通过上面的讨论,我们可以看出,动词居末现象的使用范围越来越窄,使

用频率也随之降低。这里有两个问题需要讨论：第一，名词移位所构成的倒装结构中，使用频率为什么会越来越低？该结构在传统剧目中很常见，在经典剧目中允许使用，只是使用频率很低，而在新编剧目中则完全消失了。该结构使用频率变化的动因是什么？第二，为什么单音节光杆动词居末一直保留在"把"字句结构中？

先来看名词移位所构成的"名词＋动词"结构。我们来看看名词移位的动因。比较：

(81) 七仙女［仙腔］辞别仙姐祥云踩，百日一满同上天台。
　　 大仙女［仙腔］只见七妹驾祥云，众位姐妹喜在心。
(82) a. 七仙女［仙腔］董郎卖身把父葬，卖与傅府奴仆当。
　　 b. 董永［平词］一双爹娘俱亡过，卖身傅府去当奴仆。
　　 买主员外他姓傅，我到他家做生活。
　　 c. 董永［平词］家住丹阳无母无父，姓董名永我一身孤。
　　 可叹爹爹身亡故，卖身葬父当奴仆。
　　 买主员外他姓傅，我到他家做工夫。

从例(80)和例(82)中可以清楚地看到，名词移位不是为了满足句式的要求，也不是为了押韵，而是为了让动词获得时值重音。翁颖萍指出歌词中的把字句，"把"将宾语提前，使光杆动词居于末尾，由于句尾动词具有相对较长的时值，因此就凸显了动词焦点。笔者认同这一看法，认为在戏曲唱词中，名词移位形成的倒装结构和把字结构的作用是一样的，都是为了让动词居于句末，得到时值重音。笔者上文指出除了时间名词外，所有"名词＋动词"倒装结构中的名词前都可以添加"把"字，就是因为二者的功能一致。据此，笔者认为名词移位构成的"名词＋动词"结构不是消失了，而是被"把"字句替代了。至于为什么后来移位的名词前都要添加"把"字？这是受口语句法规则的影响，现代汉语口语中移位的名词前都必须有"把"字。这可以看作唱词逐渐趋于口语化的一个例证。而时间名词前不能添加"把"字是受语义的限制，因为在现代汉语口语中，"把"字后面的名词性成分是"表示有定的、被处置或

受影响的人或事物",而"时间"是不会受影响的,当然不能添加"把"字。正因为在唱词中"把"字的作用是使宾语前移,因此在唱词中,"把"字后名词性成分都能放在动词后形成动宾结构。如传统剧目中的"把旨降"可以转换成"降旨","把娘子问"可以转换成"问娘子";经典剧目中的"把绣楼下"可以转换成"下绣楼","把气生"可以转换成"生气";新编剧目中的"把味调"可以转换成"调味","把那大嫂变"可以转换成"变大嫂"。而现代汉语口语中的把字句与唱词中的把字句功能不同。所以,一方面,唱词中能用"把"字句表达的,口语中不一定能用,如戏曲唱词中可以说"把忧担",口语中就不能说;另一方面,汉语口语中的把字句并不是都能转换成主动句,如"这场戏真把我看怕了","把"后的名词性成分"我"就不能还原为动词性成分"看怕"的宾语。

论述至此,第二个问题:为什么单音节光杆动词主要居于"把"字句末尾?答案已经很清楚了,这其实是句法和韵律共同作用的结果。笔者在上文中指出,韵文和口语有不同的普通重音实现方式,口语中通过句中最后一个动词把重音指派给其宾语,而韵文则通过时长表达重音。如果韵文中的动词想要获得重音就要想办法居于句末这个最容易增加时长的位置,而在现代汉语中把字句是宾语名词前移的常用句式,它给动词居于句末提供了句法条件。因此,唱词中的句末单音节光杆动词就保留在把字句中。

四、黄梅戏新时期剧目的唱词

下面,笔者以新时期有较大影响的三部剧目《徽州女人》《徽州往事》《公司》为例,来考察新时期黄梅戏剧目中唱词的特点。

(一)《徽州女人》

《徽州女人》[①]是1999年开始演出的一部新编黄梅戏。这部剧通过"嫁、盼、吟、归"的四幕展现了一个女人用35年的时间等待从未谋面的丈夫的心路历程。自演出以来,《徽州女人》荣获中国曹禺戏剧文学奖、第六届中国戏

① 唱词根据演出视频作了调整。

剧节 6 项大奖、第九届"文华奖"、第十七届中国戏剧"梅花奖"等众多奖项,该剧已成为新时期黄梅戏的一部经典剧目。

下面,我们看看《徽州女人》的唱词。从语法上看,《徽州女人》唱词中仍然存在突破常规语法规则的现象,比如把字句动词挂单现象:

(83) 我不要你的功名,我不求你的富贵,
只求你只求你快快把家还,快快把家还。

(84) 想当年,我曾把老秀才笑,笑他是少小离家,老大无为又复还。

再如状语后置:

(85) 喜鹊喜鹊把信传,我郎正奔波在路途间,
喜鹊枝头喳喳笑,笑我盼夫痴又愁。

但是整体来看,该剧唱词使用的语法规则和常规汉语语法规则基本一致。因此,很多唱词看上去已经如同口语一样。如:

(86) 哎呀呀,轿夫哥哥说么子话,什么样的桥叫我变大嫂哎。
悄悄撩起盖头看,看一眼桥哎,我的心飞出了轿,飞出了轿,飞出了轿哇。

(87) 黑油油的辫子哟齐肩剪,想不出我的郎是何模样。
黑油油的辫子哟手中摸,想不出我的郎这是为哪桩?
推开窗棂问明月,月亮姐姐笑我呆笑我呆。
我晓得了,月亮姐姐,我的夫他他他留下青丝伴我眠,留下相思让我猜。

(88) 唢呐哥哥你莫要吹,吹得我心烦无主张。
今日我我我过桥,我要出村,我要过桥,我要出村,我要去寻夫郎去寻夫郎。

(89) 我家的人哪有家教哇,公婆小叔子都厚道。
相处十年无争吵,只是二老思儿难展愁眉少欢笑。
改叫爹娘慰双亲,从此后再不提那不归的人,就他惹人恼

叫人心焦。

上面的例(86)、例(87)、例(88)中使用了方言词语"么子""晓得了""莫"，例(89)中使用了方言口语中常用的"限定副词'就'＋人称代词"结构，即"就他惹人恼叫人心焦"，其中的"就"表示"只有"的意义。

《徽州女人》中唯一用词比较"雅"的唱词是女人的丈夫年老归乡后的一段唱词。请看：

(90) 看故园，
　　风物仍是旧时样，山重路曲石桥长。
　　谣歌无腔信口唱，四野宁静鸟低翔。
　　如入桃源生慨叹，宦海沉落复还乡。
　　想当初年少气盛，寻的是海阔凭鱼跃，
　　又谁知命运难料，沉浮荣辱总无常。
　　辱时做囚居阶下，荣时粉墨再登场。
　　几起几落心灰懒，何必痴迷逐沧桑。
　　不如采菊东篱下，不如曲水饮流觞。
　　不如闲卧南窗榻，做一个山民醒黄粱。

首先，这段唱词的"雅"体现在句式的选用上。这段唱词基本上使用了黄梅戏唱词典型的"七字句"句式，与传统剧目一致。冯胜利指出，"古文今用"会产生典雅之感①，因此该段唱词句式上的"拟古"会使人产生典雅之感。

其次，这段唱词的"雅"体现在用词造句上。如使用成语"海阔凭鱼跃"，以及较书面语化的词语，如"宁静""慨叹""沧桑""流觞"；不少句子化用典故，如"如入桃源""采菊东篱下"。

这样安排唱词不仅可以反映"丈夫"久离故乡、乡音已改的情况，这一点从剧本的道白中"丈夫"呼唤孩子为"小朋友"，而不用方言词语"伢子"也可以

① 冯胜利：《语体语法及其文学功能》，载《当代语言学》2011年第4期。

看出来。而且这段唱词也符合"丈夫"作为读书人,又当过县长的身份。

从语法上看,这段唱词也有突破常规语法规则之处,最主要的就是介词省略与状语后置。比如,例子中加点的"居阶下""采菊东篱下""闲卧南窗榻",其中的状语"阶下""东篱下""南窗榻"前省略了介词"在",并放在动词或动词短语后。

从语言节奏上看,该剧唱词基本保持着戏曲以"三音组"或"四音组"结尾的特征,这一点从上面的例(86)—(87)中加点部分唱词的重复也可以看出来。另外,该剧唱词的结尾音组在句法和语义上都是完整的,可见韵律结构与句法结构已趋于一致。

再来看音乐节奏。不算句末停顿的话,一句唱词中可以停顿一次,如例(86)中的"什么样的桥｜叫我变大嫂哎",再如例(87)中的"黑油油的辫子哟｜齐肩剪",例(89)中的"我家的人哪｜有家教";可以停顿两次,如例(89)中"只是二老思儿｜难展愁眉｜少欢笑";也可以停顿三次,如例(89)中"从此后｜再不提那｜不归的人"。由停顿形成的音组在句法和语义上也大都是完整的。与传统剧目相比,新编剧目的音组可以突破二音节、三音节、四音节的组合限制,如可以是五音节的"什么样的桥""叫我变大嫂",六音节的"黑油油的辫子""只是二老思儿"。可见,新编剧目在音乐唱腔上已经发生变化,因此产生了不同于传统剧目的音乐节奏。

综上所述,《徽州女人》的唱词趋于口语化,多用长短不一的句式,停顿安排更加关注语义,所形成的音组与口语中的句法结构渐趋一致,具有使唱词的语义更为明晰,听起来更易懂的优点。

(二)《徽州往事》

《徽州往事》[①]于2012年首演,该剧先后获得鲁彦周文学奖、第二十七届中国戏剧"梅花奖"等大奖,是新时期的又一部经典原创黄梅戏剧目。该剧讲

① 选自聂圣哲:《聂圣哲集剧本:徽州往事》,北京:中国文联出版社,2015年,第53~110页,并根据演出视频作了调整。

述了清朝末年,由于处于战乱时期,徽州女子舒香阴差阳错先后嫁与二人为妻,最后三人重聚,两任丈夫出于友情相互推让,舒香无奈出走的故事。

纵观整部剧的唱词,以七字句为主。如:

(91)苍天真该睁开眼,夫妻如此来相见。
日日夜夜盼团圆,天降大祸泪涟涟。
一心举案伴夫君,谁知今日断了缘。
雕工用心再良苦,木偶怎能把你变?
平常百姓过日子,为何不能遂人愿?

(92)舒香啊,有事告诉众乡亲,乡亲们都会护着你。
舒香啊,近邻就是你亲人,家有难事别客气。

例(92)在七字句上添加了呼语"舒香啊"。也有十字句。如:

(93)乱世中人遭罪不如猪狗,经商的命如草无路可走。
匪寇掠官兵抢人人仓皇,女人们受欺凌贞节难守。
在罗家五年整幸得安稳,罗老爷人厚道我少忧愁。
本来是萍不飘转蓬落下,谁料得你重现怎成侣俦?

从语法上看,《徽州女人》的唱词同样存在突破常规口语语法规则的现象。

第一,戏曲中常见的把字句动词挂单现象,如上面例(91)中加点的"木偶怎能把你变"。再如:

(94)我就成了汪家的媳妇把家业守。

第二,状语后置现象。如:

(95)a.思一思,想一想,
夫君在外十年整,六年生意在泉州。
b.嫁你就是你的人,
只等相会在阴间。

第三,动词省略现象。如上面例(95)a的"六年生意在泉州"。其中"生意"前省略了动词"做"。按照现代汉语口语语法规则,该句语序应该为"六年在泉州做生意"。

第四,介词省略现象。如:

(96) a. 大红喜字贴堂上

　　　b. 苎麻两船运苏杭

　　　c. 东躲西藏夜当日

例(96)a省略了介词"在",即"贴在堂上";(96)b省略了介词"到",即"运到苏杭";(96)c省略了介词"把",即"把夜当日"。

接下来讨论《徽州女人》唱词的节奏。先来看语言节奏。该剧唱词没有改变戏曲的语言节奏,仍然是以三音节音组或四音节音组结尾,这一点从该剧唱词的音组重复中可以清楚地看出来。如:

(97) 为避灾祸娶舒香,生米煮成了熟米饭。

　　　左手兄弟右手妻,左割右舍都为难,都为难。

(98) 事蹊跷众官兵随后追来,说我夫汪言骅是个逃犯,是个逃犯。

再来看音乐节奏。演员在演唱时,一句唱词中可以没有停顿,如:"夫君在外十年整","十年独自撑一门,盼倚着大树苦了藤"。再来看停顿的情况,如果不算句末停顿的话,一句唱词中可以停顿一次,如"窗明几净｜月照楼","全靠乡亲们哪｜来帮忙";可以停顿两次,如:"假如｜官爷说的｜是实话","烧煮｜缝补｜忙呀忙煞人","死的｜不是｜你家汪言骅","这罗盘｜印证了｜他定是汪言骅";可以停顿三次,如"全村上下｜人｜人｜痛","秋月她｜逃难前｜原名｜叫舒香","事到如今｜你可知｜我有｜多无奈"。从上面所举的例子来看,停顿构成的音组可以由一个音节、两个音节、三个音节、四个音节、五个音节、六个音节构成,甚至一个音组还可以由七个音节构成,如"我似风中｜飘起｜落下｜落下飘起的尘埃",结尾音组便由七个音节构成,但是演唱时其中"的"字黏附在前面的"起"字上,语音已经弱化。这些音组可以是

韵律词（如"假如"），也可以是黏附组（如"来帮忙"），还可以是韵律短语（如"你家汪言骅"），而且韵律结构与句法结构基本一致。音乐节奏的安排与音乐曲调关系密切，这证明《徽州往事》在音乐唱腔上同样作了较大改变。

（三）《公司》

《公司》①是2003年推出的一部现实题材的黄梅戏新编剧目。该剧讲述了中国古代史专业的女博士姚兰因毕业后找不到工作而创办公司，她经历了一系列挫折，最后依靠诚信获得成功。对于这部剧褒贬不一，"部分专家就持反对的态度，他们对于该戏的主演韩再芬在表演风格上的180度的大改变，表示很难认同，并认为她的表演背离了戏曲的原则"，不过这部剧"在北京长安大戏院能连演八天（每晚一场），且每场都有90%以上的票房"，观众给予它不错的评价，有人表示"这部戏不像我过去看到过的戏曲，音乐与表演都合我们年轻人的口味，我很喜欢"，还有人表示"我喜欢韩再芬的唱腔，而《公司》里的歌唱很多，好"②。那么，这部剧为什么"不像过去看到过的戏曲"，为什么大家的褒贬不一呢？下面我们从语言学角度来考察该剧的唱词。

该剧唱词以七字句为主。如：

(99) 记者更应讲诚信，
　　　新闻怎能胡乱编。
　　　捏造情节骗大众，
　　　职业无德丧天良。

另外，还使用了五字句及长短不一的句式。如：

(100) 问我怎么办？我也很迷茫！
　　(101) a. 酱油厂的叫法太俗气，
　　　　　必须改成……

① 选自聂圣哲：《聂圣哲集剧本：徽州往事》，北京：中国文联出版社，2015年，第1～52页。
② 朱恒夫、代颂娥：《黄梅戏〈公司〉给予戏曲界的启示》，载《艺术百家》2004年第2期。

微生物工程有限公司。

品名不能叫酱油……

b. 想当年,书生闯商海,

父母不理解,老师有偏见,

谁知道,我当时失望无助才下海,

内心里愤愤不平又无奈。

中国的传统总把商人当另类,

似乎是,

经商不需知识、智慧、勤奋和正派!

几年来,我的体会太深刻,

经商如同做学问,

同样是,梅花香自苦寒来。

失意时,需要智慧、坚强和勇气,

成功时,沉着冷静、不骄不躁有风采。

其中同样存在突破汉语口语语法规则的现象,主要有两类:一是把字句动词挂单现象。如:

(102) a. 建功立业本不忘,公益教育把款捐。

b. 基本常识都不懂,信口开河把人骗!

二是状语后置现象。如:

(103) 我写道:博士曾经很绝望,三次自杀在堂前。

再来看节奏。该剧突破了传统戏曲唱词的语言节奏,不再局限于以三音组或四音组结尾,如例(104)中加点部分的结尾音组均为五个音节:

(104) 请问哪位叫姚兰?

我代表警署把她来拜访!

她的分析报告很专业,

提供的咨询帮了我们的大忙。

案情因此进展很顺利,

文物走私分子落了网。

许多同事都想见见成功的美人,

办完案子顺便来走访。

哪知影响了你们的聚会,

我深知不得扰民,

说句祝贺立即回去,

改日再来表心愿!

而且音组重复时,也不再局限于重复三音节或四音节的结尾音组,往往是整句重复,如下面例(105)和例(106)中加点的部分"我还有啥""总是摇头把话岔""不怕头发白"。

该剧的音乐节奏也有了变化,每句唱词允许停顿一次或者两次,而且在大多数情况下,唱词中间没有停顿。如:

(105)小姐｜今年｜二十八,读书总算是读到了家①。

博士文凭｜手中拿,除了文凭我还有啥?哎呀呀,我还有啥?

快到｜三十｜未成婚,漂亮的女子无人嫁。

听说我是｜女博士,总是摇头｜把话岔,哎呀呀,总是摇头把话｜岔。

几个月来找工作,都嫌我的专业差。

攻读中国古代史,熟悉始皇和刘邦。

用人的单位｜告诉我,(白:管理营销和财务、法律金融和数码)

古代历史｜是重要,刘邦始皇也伟大,

面对残酷的市场,产生效益有点难。

① 该段唱词演唱时的停顿记自视频 https://v.youku.com

(106)生命真宝贵,生活多风采①,
　　走了多少｜年的路啊,渐渐｜才明白,
　　理想｜很重要,现实更精彩,
　　莫让幻想误前途,追求｜要实在。
　　做事先做人,诚字是｜要害,
　　伪装即使再娴熟,尾巴露出来。
　　年轻血气盛,年老闯劲衰,
　　热情宽容｜童心在,不怕｜头发白,不怕头发白。
　　勤劳最重要,懒惰是首害,
　　好吃懒作黑良心｜总是｜连一块。
　　执着加乐观,健康笑口开,
　　老天不负有心人,成功自会来。
　　自私害自己,小算盘最坏,
　　耍小聪明的精明鬼,下场多悲哀。
　　走路要看路,走稳也要快,
　　原地停住最稳当,终身无事业。
　　生活的道理,真应弄明白,
　　稀里糊涂穷折腾,会把自己害。
　　生命和生活,两者分不开,善待自己爱别人,生活才精彩。

　　从上例中还可以看出,停顿所造成的音组在音节上也不再局限于二音节、三音节、四音节,还可以是一音节〔如例(105)中的"岔"〕,五音节〔如例(106)中的"真应弄明白"〕、七音节〔如例(106)中的"好吃懒作黑良心"〕。

　　由此可见,《公司》在语言节奏和音乐节奏上都作较大的改变。观众产生"这部戏不像我过去看到过的戏曲"是语言节奏变化所带来的必然结果。新

① 该段唱词演唱时的停顿记自视频 http://video.tudou.com

的音乐节奏与新的音乐曲调有关,可见该剧在音乐唱腔上同样作了较大改变。朱恒夫、代颂娥指出,"《公司》虽然从编剧到排练,再到北京演出,经历了一年多时间的打造,但仍然有不少的缺点,譬如在音乐上,如何更好地处理黄梅调与其他乐曲的关系,能否在引入的乐曲中更多的加进黄梅调的基本元素,使它们黄梅调化"①。这其实就明确指出了该剧在音乐上所作的改变,该剧乐曲中缺少黄梅调的基本元素,加入了更多的现代乐曲元素。因此,很多人认为该剧音乐更符合"年轻人的口味"。

朱恒夫、代颂娥还指出,《公司》的缺点在于"曲词与宾白的语言,过于质朴,缺乏诗性之美,应该增强它们的文学性,使之既生活化,又优美动听"②。下面,我们来分析该剧唱词"缺乏诗性之美"的原因。

我们知道口语与诗歌等韵文有一个很重要的区别在于是否押韵,那么《公司》的唱词是否保留了诗歌的这一特性呢?下面,我们来分析上面例子中唱词的押韵。

先来看例(99),各句最后一个字分别是"信、编、众、良",从普通话语音来看是无法押韵的,但是从安庆方言语音来看,"编"属于面字韵,"良"属于上字韵③。如下表所示:

句序	末字	韵母④	黄梅戏韵类
1	信	[in] / in	定字韵
2	编	[iæn] / ien	面字韵
3	众	[uŋ] / ong	东字韵
4	良	[iɑŋ] / iang	上字韵

① 朱恒夫、代颂娥:《黄梅戏〈公司〉给予戏曲界的启示》,载《艺术百家》2004年第2期。
② 朱恒夫、代颂娥:《黄梅戏〈公司〉给予戏曲界的启示》,载《艺术百家》2004年第2期。
③ 黄梅戏唱词的韵类归属根据游汝杰主编《地方戏曲音韵研究》,及班友书《黄梅戏语言音韵初探》(续完)。下同。
④ 所有字的韵母,前者为普通话音标,后者为安庆话中的实际读音,引自班友书《黄梅戏语言音韵初探》(续完)。中间用"/"隔开。

笔者在第二章中指出"面、上"两韵可以相互通押。因此,上例中的唱词是双数句押韵。

再来看例(100),末尾两字为"办"与"茫",其韵类归属如下表所示:

句序	末字	韵母	黄梅戏韵类
1	办	[an] / an	面字韵
2	茫	[ɑŋ] /ang	上字韵

二者同样是"面、上"通押。由于该段唱词只有两句,可以看作押双行韵,即每两句为一组,每一组的韵脚相同。

接着来看例(101)a,三句唱词末尾字分别是"气、司、油",其韵类归属如下所示:

句序	末字	韵母	黄梅戏韵类
1	气	[i] / i	起字韵
2	司	[ɿ] / i	起字韵
3	油	[iou] / ieu	求字韵

例(101)a 中前两行的"气"和"司"都属于起字韵,这段唱词应该属于押双行韵。

再来看例(101)b,唱词末尾字的韵类归属如下所示:

句序	末字	韵母	黄梅戏韵类
1	海	[ai] / ai	代字韵
2	见	[iæn] / ien	面字韵
3	海	[ai] /ai	代字韵
4	奈	[ai] / ai	代字韵
5	类	[ei] / ei	葵字韵
6	派	[ai] / ai	代字韵
7	刻	[ɤ]/ e(入声)	结字韵
8	问	[uən] / uen	定字韵
9	来	[ai] / ai	代字韵
10	气	[i] / i	起字韵
11	采	[ai] / ai	代字韵

从上表来看,例(101)b应该是押代字韵,但是属于代字韵的字分别位于一、三、四、六、九、十一各句,既不构成双数句押韵,也不构成双行韵。

再来看例(104),唱词末尾字的韵类归属如下所示:

句序	末字	韵母	黄梅戏韵类
1	兰	[an] / an	面字韵
2	访	[ɑŋ] / ang	上字韵
3	业	[iɛ] / ie(入声)	结字韵
4	忙	[ɑŋ] / ang	上字韵
5	利	[i] / i	起字韵
6	网	[uaŋ] / uang	上字韵
7	人	[ən] / en	定字韵
8	访	[ɑŋ] / ang	上字韵
9	会	[uei] / uei	葵字韵
10	民	[in] / in	定字韵
11	去	[y] / ü	固字韵
12	愿	[yæn] / üen	面字韵

从上表可以看到,第二、四、六、八各句末尾的字都属于上字韵,第十二句的"愿"属于面字韵,由于"面、上"通押,这些字都可以押韵。但第十句尾字没有入韵。因此,没有很好地构成双数句韵。

接着来看例(105),唱词末尾字的韵类归属如下所示:

句序	末字	韵母	黄梅戏韵类
1	八	[A] / a(入声)	下字韵
2	家	[ia] / a	下字韵
3	拿	[A] / a	下字韵
4	啥	[A] / a	下字韵
5	婚	[uən] / uen	定字韵
6	嫁	[ia] / a	下字韵
7	士	[ɿ] / i	起字韵

续表

句序	末字	韵母	黄梅戏韵类
8	岔	［A］/ a	下字韵
9	作	［uo］/ o（入声）	过字韵
10	差	［A］/ a	下字韵
11	史	［ɿ］/ i	起字韵
12	邦	［ɑŋ］/ ang	上字韵
13	我	［uo］/ o	过字韵
14	码	［A］/ a	下字韵
15	要	［iau］/ iao	道字韵
16	大	［A］/ a	下字韵
17	场	［ɑŋ］/ ang	上字韵
18	难	［an］/ an	面字韵

从上表可以看到，该段唱词共有十八句，其中第一、二、三、四、六、八、十、十四、十六句的尾字同属"下字韵"，相互押韵；第十七句和第十八句"面上"通押。可以将第一句到第十六句看作逢双数句押韵，第一、三句也入了韵，最后两句换韵，押双行韵。但是问题在于第十二句没有入韵，因此破坏了前十六句的"双数韵"押韵模式。

最后来看例(106)，唱词末尾字的韵类归属如下所示：

句序	末字	韵母	黄梅戏韵类
1	贵	［uei］/ uei	葵字韵
2	采	［ai］/ ai	代字韵
3	路	［u］/ eu	求字韵
4	白	［ai］/ e（入声）	结字韵
5	要	［iau］/ iao	道字韵
6	彩	［ai］/ ai	代字韵

续表

句序	末字	韵母	黄梅戏韵类
7	途	[u] / eu	求字韵
8	在	[ai] / ai	代字韵
9	人	[ən] / en	定字韵
10	害	[ai] / ai	代字韵
11	熟	[u] / u（入声）	固字韵
12	来	[ai] / ai	代字韵
13	盛	[əŋ] / en	定字韵
14	衰	[uai] / uai	代字韵
15	在	[ai] / ai	代字韵
16	白	[ai] / e（入声）	结字韵
17	要	[iau] / iao	道字韵
18	害	[ai] / ai	代字韵
19	心	[in] / in	定字韵
20	块	[uai] / uai	代字韵
21	观	[uan] / on	面字韵
22	开	[ai] / ai	代字韵
23	人	[ən] / en	定字韵
24	来	[ai] / ai	代字韵

从上表可以看到，该段共有24句唱词。其中第二、四、六、八、十、十二、十四、十五、十六、十八、二十、二十二、二十四句中的尾字同属"代字韵"，相互押韵。因此，可以将该段唱词看作逢双数句押韵。

综上所述，新编剧目有些唱段唱词遵循诗歌的押韵规则，或者逢双数句押韵，如例(99)、例(106)，或者押双行韵，如例(100)、例(101a)，还有些唱段唱词没有严格遵循诗歌的押韵规则，如例(101b)、例(104)、例(105)。再来看两个例子：

(107)姚总她,心地善良有智慧,
　　　坚持诚信有口碑。
　　　美国公司派人来,
　　　要求我们做代理。
　　　快快找到姚兰总,
　　　告知喜讯心宽慰。

该段唱词末尾字的韵类归属如下所示:

句序	末字	韵母	黄梅戏韵类
1	慧	[uei] / uei	葵字韵
2	碑	[ei] / ei	葵字韵
3	来	[ai] / ai	代字韵
4	理	[i] / i	起字韵
5	总	[uŋ] / ong	东字韵
6	慰	[uei] / uei	葵字韵

从上表可以看出,虽然第一、二、六句同属葵字韵,但是第三、四、五句并没有入韵。因此,既无法构成双数句押韵,也无法构成双行韵。

(108)人生之路多变化,理想现实距离长。
　　　顺应潮流为智者,
　　　面对现实应勇敢。
　　　美丽善良的女博士,
　　　儒商风范企业家。

该段唱词末尾字的韵类归属如下所示:

句序	末字	韵母	黄梅戏韵类
1	化	[ua] / ua	下字韵
2	长	[aŋ] / ang	上字韵

续表

句序	末字	韵母	黄梅戏韵类
3	者	[ɤ] / ai	代字韵
4	敢	[an] / an	面字韵
5	士	[ɿ] / i	起字韵
6	家	[ia] / a	下字韵

从上表可以看出,只有第二句和第四句属于"面、上"通押。但是还有些唱词,完全不押韵。如:

(109) 这说明——

我的本领实在大;

高薪聘我,

高薪聘我,保你能够挣大钱!

该段唱词末尾字的韵类归属如下所示:

句序	末字	韵母	黄梅戏韵类
1	大	[A] / a	下字韵
2	钱	[iæn] / ien	面字韵

综上所述,《公司》中的不少唱段唱词已经不严格遵循押韵规则,即使押韵,韵脚所在位置的安排也较为随意。笔者认为,该剧唱词"缺乏诗性之美"的一个重要原因就是其不再严格遵循诗歌等韵文的押韵规则。

除此之外,《公司》中的不少唱词只要在音乐节奏即停顿上稍加变化,就可以成为口语化的道白。如上面的例(101)a,这里的唱词只需要改变停顿位置,就可以变为"酱油厂的叫法(啊)太俗气,必须改成微生物工程有限公司,品名(嘛)不能叫酱油……"就是口语中很常见的句子了,这里我们添加的"啊""嘛"标示了新的停顿位置。

五、什么是好的戏曲语言?

一部好的戏曲需要剧本、演员、舞美、音乐四个因素共同作用,而剧本是

关键因素。很多专家学者都指出好的戏曲语言要做到雅俗共赏,比如越剧作家徐进说:"唱词与诗不同,诗可以反复吟读,嚼其滋味,而戏的唱却一下子就过去了,所以词儿要一刹那就能抓住观众,引起共鸣,因此戏曲的词要雅俗共赏,通俗而美,容易听懂。"①王建浩提出判定好的戏曲语言有四个标准,即"语贵口语、适合舞台、词浅情深、好记易传"②。

下面,笔者从语言学角度谈谈唱词的创作。

第一,要把唱词、韵白和散白区分开。散白只需满足口语语法规则,而唱词、韵白则要满足句法和韵律的双重要求。罗辛指出,"中国戏曲文学的基础是诗歌","从某种意义上说,中国戏曲文学是戏剧化了的诗歌。剧本的创作就是按照戏剧结构的剧诗的创作"③。这其实就是对唱词的要求。笔者前面指出新编黄梅戏剧目的唱词已经开始从古体诗向现代诗转变,因此在创作黄梅戏唱词时,要用现代诗歌的标准去创作。

第二,要雅与俗的安排适当。程琳指出,"过于'雅'容易走向案头化、文人化,滥用辞藻、堆砌典故、艰涩难懂、莫测高深,戏曲终会被束之高阁,脱离观众,走向陌路;过于'俗',虽易懂却也容易流于平庸,失去色彩,让人觉得味同嚼蜡、浅薄不堪"④。笔者认为可以在散白中增加方言俚语,保持剧种的方言特色。唱词一方面要坚持戏曲的语言节奏,音乐节奏的创新要与戏曲语言节奏保持一致,以保持戏曲文学的特质;另一方面要增加雅的分量,合理地化用成语及前人诗、词、曲中的佳词丽句,以提高戏曲的文学性、欣赏性。比如,张雪涛就指出"戏曲中'念'语言比较贴近古今现实生活的原型,'唱'出的语言则是诗词与音乐的结合"⑤。

① 王建浩:《中国戏曲剧本语言研究》,上海大学博士学位论文,2015年,第351页。
② 王建浩:《中国戏曲剧本语言研究》,上海大学博士学位论文,2015年,第354页。
③ 罗辛:《略谈戏曲和歌剧创作中的"熔铸词章"法》,载《戏曲艺术》1990年第1期。
④ 程琳:《从〈中国当代百种曲〉看古代戏曲语言的当代传承》,集美大学硕士学位论文,2015年,第13页。
⑤ 张雪涛:《中国戏曲语言的魅力》,见中国艺术研究院《戏曲研究》编辑部编:《戏曲研究》(第70辑),北京:文化艺术出版社,2006年,第96页。

第三,要注重戏曲语言的动作性。这是戏曲不同于影视作品的地方,影视作品可以依靠场景、动作来推动情节发展,而戏曲则主要通过语言来表现人物性格、心理活动等。要让观众听得懂,戏曲语言就必须具备动作性,请看传统剧目《天仙配》中的一段对白。如:

七仙女(白):解不开也是枉然。将扇拿来。

董永(白):将白扇还你。

七仙女(白):哎呀,我将白扇打动于他,他还不知不解,这便如何是好?有了。我不免取下金钗,在沙滩之上,画一对鸳鸯,再来打动于他,也好别他上天。

这段对话将二人的动作、心理活动都通过语言传达了出来。

再看一段传统剧目《天仙配》中的唱词。如:

七仙女〔仙腔〕槐荫树下两分别,我夫倒在大路边。

一见董郎昏迷了,哭得七女泪号啕。

落下云头忙跪倒,腰中解下……董郎夫……罗裙一条。

本当在此把书表,缺少纸笔墨羊毫。

狠心肠我且把……中指咬,

十指连心……董郎夫……痛也难熬!

上写拜上董郎孝,七女劝夫莫心焦。

这段唱词将七仙女的一系列动作、心理活动都通过语言表达了出来。戏曲主要是用"语言"演故事。

综上所述,笔者认为好的唱词首先要保持其诗歌特质与戏曲的节奏,其次要做到雅俗结合,俗是口语的运用,雅是成语、诗、词、曲的化用,再次要保持戏曲语言的动作性,让人一"听"就懂。

本章考察了黄梅戏传统剧目、经典剧目、新编剧目的唱词与道白。黄梅戏传统剧目中,韵白、唱词、散白都允许存在突破常规语法规则的现象,比如

名词居于动词前,状语居于动词后、动词省略。而散白与唱词、韵白的区别主要体现在两个方面:一是押韵要求不同,唱词与韵白都要求押韵,而散白不要求押韵;二是重音的实现方式不同,唱词、韵白通过时长实现,散白遵循普通重音规则,重音通过句中最后一个动词来实现。

经典剧目中,唱词、韵白、散白都开始与现代汉语口语趋于一致。黄梅戏唱词语序安排开始遵循"普通重音规则",多使用动词在前、宾语在后的结构。散白中古语词已经很少见。但是唱词和韵白仍然保持押韵。

新编剧目的字数不仅不再局限于整齐的七字句和十字句,转而向长短句方向发展,而且一段唱词中的句数也不再限于双数,押韵在新编剧目中也不再是必备要素。通过考察分析新时期黄梅戏剧目《徽州女人》《徽州往事》《公司》,我们认为新时期剧目必须保持其诗歌特质与戏曲的特有语言节奏,在创作黄梅戏唱词时,可以用现代诗歌的标准去创作,音乐节奏的创新要与语言节奏配合得当。

总而言之,好的唱词要保持其诗歌特质与戏曲的节奏,要做到雅俗结合、雅俗共赏,要保持戏曲的动作性。

参考文献

[中文部分]

[1]安芳.从《小二姐做梦》看地方戏移植趋同现象[J].黄河之声,2016(9).

[2]班友书.黄梅戏语言音韵初探[J].黄梅戏艺术,1981(2).

[3]班友书.黄梅戏语言音韵初探(二续)[J].黄梅戏艺术,1982a(1).

[4]班友书.黄梅戏语言音韵初探(续完)[J].黄梅戏艺术,1982b(2).

[5]鲍红.安徽安庆方言"着"的虚词用法[J].方言,2007(3).

[6]曹剑芬.连读变调与轻重对立[J].中国语文,1995(4).

[7]曹树钧.戏曲改编莎士比亚剧作的可喜收获——简评黄梅戏《无事生非》的改编[J].黄梅戏艺术,1986(3).

[8]陈本益.论汉语诗歌的"音顿"节奏[J].常熟理工学院学报,2017(1).

[9]陈本益.汉语诗歌节奏的形成[J].西南师范大学学报(人文社会科学版),2000(5).

[10]陈本益.林庚的"半逗律"论和"典型诗行"论评析[J].当代文坛,2003(1).

[11]陈本益.探索汉语诗歌节奏的一个思路[J].汉语言文学研究,2011(1).

[12]陈翠红.从戏曲移植的角度谈越剧《女驸马》[J].福建艺术,2015(5).

[13]陈多,叶长海选注.中国历代剧论选注[M].上海:上海古籍出版

社,2010.

[14]程工.语言共性论[M].上海:上海外语教育出版社,1999.

[15]程琳.从《中国当代百种曲》看古代戏曲语言的当代传承[D].厦门:集美大学,2015.

[16]程砚秋.创腔经验随谈[A]//程砚秋戏剧文集[M].北京:文化艺术出版社,2003.

[17]陈钧.《评剧渊源新考》的误区——与肖波先生商榷[J].大舞台,2005(3).

[18]陈维友.韵律对汉英形态及句法的制约[D].上海:上海海事大学,2006.

[19]陈相."编新不如述旧":谈黄梅戏剧目移植[J].安庆师范大学学报(社会科学版),2017(3).

[20]陈雅先.论音乐节奏的表现特性[J].福建师范大学学报(哲学社会科学版),1991(4).

[21]湛玉书.所字本义献疑[J].西南民族大学学报(人文社科版),2004(12).

[22]湛志龙.戏曲唱词艺术刍议[J].黄梅戏艺术,1989(2).

[23]戴昭铭.文化语言学导论[M].北京:语文出版社,1996.

[24]董丁诚.戏曲节奏的多样和统一[J].陕西戏剧,1984(6).

[25]董秀芳.无标记焦点和有标记焦点的确定原则[J].汉语学习,2003(1).

[26]张亭.盘点黄梅戏遗产[A]//丁盛安.黄梅戏那些事:1992－2009(安庆广播电视报珍藏版)[G].安庆:安庆广播电视报社,2009.

[27]丁彦.从《桃李梅》谈地方戏曲种的优秀剧目移植——观"花开桃李梅——十地方戏曲剧种《桃李梅》同城汇演"有感[J].戏剧文学,2017(9).

[28]端木三.重音理论和汉语的词长选择[J].中国语文,1999(4).

[29]端木三.汉语的节奏[J].当代语言学,2000(4).

[30]端木三.重音、信息和语言的分类[J].语言科学,2007(5).

[31]杜亚雄.中西诗歌格律和音乐节拍特征之比较[J].美育学刊,2011(4).

[32]范钧宏.唱念安排纵横谈[J].戏曲研究,1980(3).

[33]范钧宏.文学性·音乐性·舞台性——戏曲语言特点浅探(上)[J].戏曲艺术,1982(1).

[34]范钧宏.文学性·音乐性·舞台性——戏曲语言特点浅探(下)[J].戏曲艺术,1982(2).

[35]冯胜利.论汉语的"韵律词"[J].中国社会科学,1996(1).

[36]冯胜利.汉语的韵律、词法与句法[M].北京:北京大学出版社,1997.

[37]冯胜利.论汉语的"自然音步"[J].中国语文,1998(1).

[38]冯胜利.汉语韵律句法学引论(上)[J].学术界,2000(1).

[39]冯胜利.汉语韵律句法学引论(下)[J].学术界,2000(2).

[40]冯胜利.汉语的韵律、词法与句法(修订本)[M].北京:北京大学出版社,2009.

[41]冯胜利.语体语法及其文学功能[J].当代语言学,2011(4).

[42]冯胜利.汉语韵律句法学[M].北京:商务印书馆,2013.

[43]冯胜利.汉语韵律诗体学论稿[M].北京:商务印书馆,2015.

[44]傅谨.越剧《红楼梦》的文本生成[J].红楼梦学刊,2010(3).

[45]高名凯.汉语的语词(上)[J].语文学习,1952(2).

[46]高名凯.汉语的语词(下)[J].语文学习,1952(3).

[47]高名凯,石安石.语言学概论[M].北京:中华书局,1963.

[48]高场,刘颖.诗歌语言名转动现象考察[J].语言与翻译,2016(2).

[49]关家鸿.浅谈戏曲移植[J].广东艺术,2001(5).

[50]贯涌.戏曲剧作法教程[M].北京:文化艺术出版社,2002.

[51]顾乐真.戏曲唱词的作用[J].陕西戏剧,1979(5).

[52]郭克俭.豫剧演唱艺术研究[D].北京:中国艺术研究院,2005.

[53]郭克俭.豫剧起源新探[J].中国音乐,2007(4).

[54]郭克俭.豫剧唱词语言艺术特征[J].中国音乐学,2010(4).

[55]郭沫若.论节奏[A]//中国作家协会诗刊社编:中国新诗百年志·理论卷[M].北京:中国工人出版社,2017.

[56][德]哈杜默德·布斯曼.语言学词典[M].北京:商务印书馆,2007.

[57]郝凝.安庆方言词汇[J].方言,1982(4).

[58]郝荫柏.浅谈戏曲唱词写作[J].艺海,2010(8).

[59]郝昭庆.漫议戏曲节奏——澄清一个被搞混乱的概念[J].戏曲艺术,1993(2).

[60]何开庸.浅议京剧唱词[J].中国京剧,1997(5).

[61]何元建.现代汉语比较句式的句法结构[J].汉语学习,2010(5).

[62]何玉人.移植优秀剧目是传统也是规律——中国戏曲现代戏剧目移植研讨会综述[N].中国文化报,2010-10-11(3).

[63]黄伯荣,廖序东.现代汉语[M].兰州:甘肃人民出版社,1983.

[64]黄伯荣,廖序东.现代汉语(增订二版)(下册)[M].北京:高等教育出版社,1997.

[65]黄春玲,刘超.论中国戏曲与西方歌剧的差异[J].四川戏剧,2007(3).

[66]黄梅.普通名词做状语的句法性质研究[J].汉语学习,2014(10).

[67]黄瓒辉.焦点、焦点结构及焦点的性质研究综述[J].现代外语(季刊),2003(4).

[68]胡安顺."所"字三论[J].语文研究,2010(3).

[69]胡裕树.现代汉语[M].上海:上海教育出版社,1981.

[70]金钦夫.论越剧创腔中的句式变化法[J].文化艺术研究,2010(2).

[71]康式昭.引来凤凰巧梳妆——谈评剧《大脚皇后》移植成功[J].中国戏剧,2000(7).

[72]梁向东.浅淡如何用"四功"演好自己所扮演的角色[J].群文天地,2013(2).

[73]刘承峰.能进入"被/把"字句的光杆动词[J].中国语文,2003(5).

[74]刘丹青.汉语中的框式介词[J].当代语言学,2002(4).

[75]刘丹青.语法调查研究手册[M].上海:上海教育出版社,2008.

[76]刘公望.现代汉语的关系助词"的"[J].兰州大学学报(社会科学版),1986(3).

[77]刘琦.关于戏曲节奏问题的札记[J].戏曲艺术,1987(3).

[78]刘颖.从语言特区看诗歌文体语法规则的变异——以副词修饰名词为例[J].外国语言文学,2018(6).

[79]刘颖.从诗歌特区再议"的"字的隐现[J].西北民族大学学报(哲学社会科学版),2019(1).

[80]李重光.简谱乐理知识[M].北京:人民音乐出版社,1980.

[81]李光."把……给V"句式中"给"的使用条件[D].北京:北京语言大学硕士论文,2011.

[82]李荣启.论戏剧艺术的动作性[J].美与时代(下),2012(7).

[83]黎锦熙.新著国语文法[M].长沙:湖南教育出版社,2007.

[84]林焘.现代汉语补足语里的轻音现象所反映出来的语法和语义问题[J].北京大学学报,1957(3).

[85]林茂灿,颜景助,孙国华.北京话两字组正常重音的初步实验[J].方言,1984(1).

[86]林茂灿,颜景助.普通话轻声与轻重音[J].语言教学与研究,1990(3).

[87]李炜.加强处置/被动语势的助词"给"[J].语言教学与研究,2004(1).

[88]李想.从秦腔《宇宙锋》看戏曲移植的"再编码"[J].当代戏剧,2013(2).

[89]李湘,端木三."自然焦点"有多"自然"?——从汉语方式状语的焦点结构地位说起[J].世界汉语教学,2017(4).

[90]李荀华.论《诗经》四言平仄模式及其效应[J].石河子大学学报(哲

学社会科学版),2005 19(2).

[91]李旭平.吴语及其邻近方言中数词和亲属名词连用现象的考察[J].中国语文,2014(1).

[92]李元洛.谈诗歌的韵律[J].诗刊,1978(2).

[93]罗常培,王均.普通语言学纲要[M].北京:科学出版社,1957.

[94]罗辛.略谈戏曲和歌剧创作中的"熔铸词章"法[J].戏曲艺术,1990(1).

[95]鲁晓琨.焦点标记"来"[J].世界汉语教学,2006(2).

[96]吕叔湘.现代汉语八百词[M].北京:商务印书馆,1999.

[97]吕叔湘.中国文法要略[A]//吕叔湘全集·第1卷[M].沈阳:辽宁教育出版社,2002.

[98]吕薇芬.杂剧的成熟以及与散曲的关系[J].文学遗产,2006(1).

[99]马建忠.马氏文通[M].北京:商务印书馆,2004.

[100]毛世桢.现代汉语语法停顿初探[J].华东师范大学学报(哲学社会科学版),1994(2).

[101]满在江,宋红梅.论现代汉语中自然焦点的句法位置[J].外语研究,2004(5).

[102]马威.能唱的诗——谈戏剧语言的音乐性[J],当代戏剧,1985(4).

[103]马紫晨.戏曲知识300问[M].郑州:河南文艺出版社,2015.

[104]孟琮等.动词用法词典[M].上海:上海辞书出版社,1987.

[105]倪崇嘉,张爱英,刘文举,徐波.基于韵律间断层级的汉语韵律间断分类[J].计算机应用研究,2011(7).

[106]潘启才.试谈黄梅戏的语言与演唱[J].黄梅戏艺术,1998(2).

[107]彭有明.论黄梅戏的语言艺术[J].社会科学战线,2011(3).

[108]邱春安.多维视角下的诗歌韵律之美[J].河南社会科学,2014(8).

[109]齐沪扬.有关介词"给"的支配成分省略的问题[J].上海师范大学学报,1995(4).

[110]齐致翔.师道只为痴——丁晓君拜师杜近芳之随想[J].中国京剧,

2012(4).

[111]曲润海.移植优秀剧目是戏曲繁荣的重要环节[A] // 刘忠心,张冠岚,孔瑛:戏剧工作文献汇编/领导·专家讲话卷(1984-2012)[G],北京:文化艺术出版社,2015.

[112][美]塞缪尔·早川,艾伦·早川.语言学的邀请[M].北京:北京大学出版社,2015.

[113]邵敬敏,赵春利."致使把字句"和"省隐被字句"及其语用解释[J].汉语学习,2005(4).

[114]沈家煊.如何处置"处置式"?——论把字句的主观性[J].中国语文,2002(5).

[115]沈勇."趋同化"是戏曲发展的必然过程——对"趋同化"现象及本质的思考[J].戏剧文学,2012(01).

[116]石艳.越剧唱词的节律[J].绍兴文理学院学报,2006(6).

[117]石毓智.处置式产生和发展的历史条件[J].语言研究,2006(3).

[118]石毓智.现代汉语语法系统的建立——动补结构的产生极其影响[M].北京:北京语言大学出版社,2002.

[119]石磊.梅兰芳与豫剧五大名旦[J].中国戏剧,2004(12).

[120]宋敬志.现代汉语焦点"特征"的性质及其形式化[J].现代语文(语言研究版),2011(2).

[121]隋秀玲,时丽红,宋雪琰.浅谈京剧的起源与艺术欣赏[J].大众文艺,2012(15).

[122]孙丽萍.不同剧种剧目移植表演规律之探索——以从昆到越为例[J].艺术学界,2015(2).

[123]孙则鸣.论音顿体系的汉语诗歌节奏[J].常熟理工学院学报,2013(1).

[124]孙则鸣.汉语音节诗节奏论[J].常熟理工学院学报(哲学社会科学版),2017(1).

[125]孙绍振.我国古典诗歌节奏的历史发展及其它[J].诗探索,1980(1).

[126]所谓戏曲节奏慢的原因[J].戏剧报,1987(10).

[127]檀春芳.也谈戏曲节奏的慢[N].安庆日报,2006-5-1.

[128]陶君艳.《雷雨》在地方戏曲舞台上的传播——以沪剧、黄梅戏、京剧、眉户剧为例[J].濮阳职业技术学院学报,2015(1).

[129]涂宗涛.诗词曲格律纲要[M].北京:人民出版社,2010.

[130]王长安.中国黄梅戏[M].合肥:安徽文艺出版社,2009.

[131]王红箫.一个青年眼中的戏曲现代戏[J].戏剧文学,1992(6).

[132]王建浩.中国戏曲剧本语言研究[D].上海大学博士论文,2015.

[133]王季思.关于戏曲语言的问题[J].剧本,1962(3).

[134]王力.汉语诗律学[M].上海:上海教育出版社,1979.

[135]王力.汉语史稿(上册)[M].北京:中华书局,1980.

[136]王力.中国语法理论[M],见王力文集·第一卷[M],济南:山东教育出版社,1984.

[137]王力.诗词格律[M].北京:中华书局,2009.

[138]王丽.黄梅戏不同板式的演唱技法初探[J].安庆师范学院学报(社会科学版),2016,35(2).

[139]王列娟.谈汉语诗歌节奏[J].重庆职业技术学院学报(综合版),2003(4).

[140]王茂林.普通话自然话语的韵律模式[D].北京:中国社会科学院,2003.

[141]王全营.豫剧的形成与发展[J],决策探索,2017(5).

[142]王希杰.修辞学导论[M].杭州:浙江教育出版社,2000.

[143]王艺玲.谈谈地方戏的语言研究[J].东岳论丛,2007,28(6).

[144]王韫佳,初敏,贺琳,冯勇强.连续话语中双音节韵律词的重音感知[J].声学学报,2003(6).

[145]王韫佳,初敏,贺琳.普通话语句重音在双音节韵律词中的分布[M].语言科学,2004(5).

[146]王志浩,冯胜利.声调对比法与北京话双音组的重音类型[J].语言科学,2006(1).

[147]汪人元.戏曲表演的节奏性(下)[J].艺术百家,2001(1).

[148]汪人元.地方戏曲当警惕"泛剧种化"[N].人民日报,2015-06-23.

[149]王兴全.把/将+NP+来+VP:近代汉语中一类被忽视了的处置结构形式[J].乐山师范学院学报,2010(3).

[150]王彦杰."把……给V"句式中助词"给"的使用条件和表达功能[J].语言教学与研究,2010(3).

[151]汪人元.戏曲表演的节奏性(上)[J].艺术百家,2000(4).

[152]王艳红.戏曲艺术之精髓[J].剑南文学,2012,(6).

[153]王勇、徐杰.现代汉语诗歌中的名词动用[J].华中师范大学学报(人文社会科学版),2018(5).

[154]魏玮.论越剧《女驸马》对黄梅戏的移植[J].大舞台,2015(11).

[155]翁颖萍.论歌词语言光杆动词"把"字句的生成机制[J].现代语文,2016(4).

[156]温宾利.当代句法学导论[M].北京:外语教学与研究出版社,2002.

[157]温锁林、范群.现代汉语口语中自然焦点标记词"给"[J].中国语文,2006(1).

[158]吴天惠.论普通话超音段音位[J].西北大学学报(哲学社会科学版),1984(1).

[159]吴同宾,周亚勋.京剧知识词典[M].天津:天津人民出版社,2007.

[160]夏冬.基于受众调查背景下的天津评剧院创作排演剧目研究[J].戏剧文学,2015(7).

[161]肖波.评剧渊源新考[J].大舞台,2004(6).

[162]谢红华.现代汉语单双音节同义词选择的限制因素[A]//第六届国际汉语教学讨论会论文选[C].北京:北京大学出版社,1999年.

[163]谢思炜.诗歌话题句探论[J].语文研究,2018(2).

[164]谢思炜.汉语诗歌歧义句探析[J].武汉科技大学学报(社会科学版),2018(3).

[165]谢翌梅.汉语衬字再论[J].韶关学院学报,2007(7).

[166]新凤霞.与单宝峰演评剧《坐楼杀惜》[J].戏剧报,1983(8).

[167]邢福义.现代汉语[M].北京:高等教育出版社,1991.

[168]熊筠.让"虞姬剑舞"舞在黄梅戏舞台——移植教学剧目《霸王别姬》[J].黄梅戏艺术,2011(3).

[169]中国大百科全书戏曲曲艺卷编辑委员会:中国大百科全书·戏曲曲艺[M],北京:中国大百科全书出版社,1983.

[170]宣恒大."把"字句研究综述[J].宜宾学院学报,2004(4).

[171]徐杰.普遍语法原则与汉语语法现象[M].北京:北京大学出版社,2001.

[172]徐杰.词缀少但语缀多——汉语语法特点的重新概括[J].华中师范大学学报(人文社会科学版),2012(2).

[173]徐杰,覃业位."语言特区"的性质与类型[J].当代修辞学,2015(4).

[174]徐杰,姚双云.诗歌语言中的概念整合[J].语文研究,2015(3).

[175]徐来娣.汉语词重音若干基本理论问题研究[J].外语学刊,2016(4).

[176]徐烈炯.焦点的不同概念及其在汉语中的表现形式[J].现代中国语研究(中国版),2017(2).

[177]徐烈炯.汉语是话语概念结构化语言吗?[J]中国语文,2002(5).

[178]徐烈炯,潘海华.焦点结构和意义的研究,北京:外语教学与研究出版社,2005.

[179]杨璐.北京话双音节词重音研究[D].北京:北京大学,2011.

[180]杨璞.安庆方言音系——黄梅戏音韵研究之二[J].黄梅戏艺术,

1997(1).

[181]杨文昌.汉语的词重音与句重音[J].现代语文,2007(10).

[182]杨振义."香稻""碧梧"与"鹦鹉""凤凰"[J].:唐山师范学院学报,1997(1).

[183]叶蜚声,徐通锵.语言学纲要(修订版)[M].北京:北京大学出版社,2010.

[184]叶狂、潘海华.把字句中"给"的句法性质研究[J].外语教学与研究,2014(5).

[185]叶狂,潘海华.逆动态的跨语言研究[J].现代外语,2012(3).

[186]叶狂,潘海华.把字句的跨语言视角[J].语言科学,2012(6).

[187]叶日升.诗歌节奏构成谈[J].上饶师范学院学报,1997(5).

[188]游汝杰.地方戏曲音韵研究[M].北京:商务印书馆,2006.

[189]袁行霈.中国诗歌艺术研究[M].北京:北京大学出版社,1996.

[190]袁行霈.当代名家学术思想文库·袁行霈卷[M].沈阳:万卷出版公司,2011.

[191]于会泳.腔词关系研究[M].北京:中央音乐学院出版社,2008.

[192][美]约翰·霍华德·劳逊.戏剧与电影的剧作理论与技巧[M].北京:中国电影出版社,1979.

[193]张大新.关于豫剧祥符调历史与现状的若干思考[J].文化遗产,2009(1).

[194]张庚.张庚戏曲论著选辑[M].北京:文化艺术出版社,2014.

[195]张庚,郭汉城.中国戏曲通史(下)[M].北京:中国戏剧出版社,2007.

[196]张洪明.韵律音系学与汉语韵律研究中的若干问题[J].当代语言学,2014(3).

[197]张厚振.汉语"把字句"基于最简方案的思考[J].沈阳工程学院学报(社会科学版),2005,1(3).

[198]张厚振.把字句的情状、语态类型分析[J].科技信息(学术版),2008(32).

[199]张昆昆.也谈经典剧目本土化移植——以秦腔《锁麟囊》为例[J].当代戏剧,2018(2).

[200]张来敏.黄梅戏《天仙配》的音乐创作研究——以《夫妻双双把家还》为例[J].黄冈师范学院学报,2012,32(2).

[202]张连举.论元杂剧宾白中所表现的民俗事象[J].贵州大学学报(社会科学版),2009,27(4).

[203]张敏.认知语言学与汉语名词短语[M].北京:中国社会科学院出版社,1998.

[204]张全生.从"来"的语法化看焦点结构与焦点标记的产生[J].语言科学,2011(6).

[205]张施民.浅谈戏曲唱词的艺术功能[J].当代戏剧,1988(5).

[206]张雪涛.中国戏曲语言的魅力[A]//中国艺术研究院《戏曲研究》编辑部编:戏曲研究第70辑[A].北京:文化艺术出版社,2006.

[207]张媛媛.现代汉语诗歌"陌生化"的语言实现[D].武汉:华中师范大学硕士论文,2013.

[208]张莹.从韵律看黄梅戏唱词的"把"字句[J].安庆师范学院学报(社会科学版),2016,35(2).

[209]赵安民.从节奏和押韵看戏曲唱词的语言特点[J].商丘职业技术学院学报,2004,3(4).

[210]赵永刚.韵律结构的音系-句法接口研究:回顾与展望[J].上海理工大学学报(社会科学版),2014(4).

[211]赵元任.汉语口语语法[M].北京:商务印书馆,1979.

[212]赵元任.国语语法——中国话的文法[M].台北:学海出版社,1981.

[213]赵元任.汉语词的概念及其结构和节奏[A]//赵元任语言学论文

集[C],北京:商务印书馆,2002.

[214]赵毅衡.汉语诗歌节奏不是由顿构成的[J].社会科学辑刊,1979(1).

[215]赵毅衡.汉语诗歌节奏结构初探[J].徐州师范学院学报,1979(1).

[216]郑山峰.浅谈牛得草表演艺术中念白的分类及特征[J].戏剧之家,2016(18).

[217]周明.戏曲节奏漫议[J].福建艺术,2013(2).

[218]中国社会科学院语言研究所词典编辑室编.现代汉语词典(第6版)[M].北京:商务印书馆,2012.

[219]周韧.音系与句法互动关系研究综述[J].当代语言学,2006(1).

[220]仲晓波、杨玉芳.国外关于韵律特征和重音的一些研究[J].心理学报,1999,31(4).

[221]朱德熙.语法讲义[M].北京:商务印书馆,2003.

[222]朱德熙.自指和转指——汉语名词化标记"的、者、所、之"的语法功能和语义功能[J].方言,1983(1).

[223]朱恒夫,代颂娥.黄梅戏《公司》给予戏曲界的启示[J].艺术百家,2004(2).

[224]朱自清.中国诗词曲之轻重律[J]//朱自清全集·第八卷[M].吉林:时代文艺出版社,2000.

[225][美]约翰·霍华德·劳逊.戏剧与电影的剧作理论与技巧[M].北京:中国电影出版社,1961.

[英文部分]

[226]Huang C.—T. James. Lexical Decomposition, Silent Categories, and the Localizer Phrase[A] // 语言学论丛(第三十九辑)[C]. 北京:商务印书馆,2009.

[227]David Crystal. *A Dictionary of Linguistics and Phonetics* (Sixtn edition piblished) [M]. The United Kingdom:Blackwell Publishing

Ltd,2008.

[228]Firth,J. R. Sounds and Prosodies[A] // J. R. Firth(ed.). *Paters in Linguistics* 1934—1951[C]. London:Oxford University Press,1957.

[229] Huang, C. T. James, Y. H. Audrey, Li, and Yafei, Li. *The Syntax of Chinese*. New York :Cambridge University Press,2009.

[230] Linda Wheeldon, Aditi Lahiri. Prosodic Units in Speech Production [J]. *Journal of Memory and Language*,1997,37(3).

[231]McCarthy and Prince. Generalized Alignment [A] // Geert Booij and Jaap Van Marle (eds.). *Yearbook of Morphology* [C]. The Netherlands: Kluwer Academic Publishers,1993.

[232]Radford, A. *Minimalist Syntax: Exploring the structure of English*[M], Cambridge :Cambridge University Press,2004.

[233]Selkirk, Elisabeth. *Phonolog and syntax: the relation between sound and structure*[J],Cambridge,Mass. :MIT Press,1984.

[234]Vogel, Irene. Universals of Prosodic Structure[A] // Sergio Scalise, Elesabetta Magni & Antonietta Bisetto (ed.): *Universals of Language Today*[C]. New York: Springer,2009.

后 记

 韵律与语言的关系是一个新的课题,也是近年来的一个热点问题。我涉足这一领域纯粹出于偶然。2013年到安庆工作,黄梅戏之乡的生活让我开始领略黄梅戏的魅力,有一天在无意哼唱《天仙配》中"满工"一段唱词"夫妻双双把家还"时,突然想到吕叔湘先生说过把字句中使用光杆动词,汉语口语不常见,戏词儿中常听见。我脑海中突然闪现出一个想法:戏曲唱词中还有其他不同于普通话的语言现象呢?我找来几本黄梅戏剧本翻看,结果既在意料之中,又在意料之外。黄梅戏唱词中果然存在不同于汉语普通话的语法现象,但是数量并没有大到俯拾即是。于是我萌生了研究黄梅戏唱词的想法,希望能够揭示黄梅戏唱词的语法体系。我首先选择了光杆动词把字句作为研究对象,在研究过程中,逐渐发现了韵律对戏曲唱词的影响,这也奠定了本书的研究框架,从韵律与语法的关系角度来探讨黄梅戏唱词。2015年和2017年两次在安徽省语言学年会上作报告,与会专家学者给予我许多建议,也给我很多鼓励,这给了我继续研究的信心与力量。

 2016年12月开始动笔写作本书的时候,恰好在网上看到一篇文章《有人用汉语翻译了一首英文诗,全世界都服了!》,不知是谁竟然将英文诗翻译成了现代诗、《诗经》《离骚》、五言诗、七言诗等各种诗歌形式,而且该文作者感叹说:"不知道这世界上是否还有第二种语言能像汉语这样,拥有如此美的

韵律。"这使我对探究韵律和语法的关系有了更浓厚的兴趣。

虽然本书对戏曲唱词的研究只涉及"语言与韵律"这个课题的冰山之一角,但是我希望这一研究能够为韵律与语法的关系提供一个新的案例,也希望能给戏曲研究提供一个新的角度。

在这本书的写作过程中,我有机会赴夏威夷大学访学。青山依傍、绿草茵茵的夏大校园给了我极佳的治学心境,让我能够静下心来思考问题。感谢夏威夷大学的姜松教授、王海丹教授、O'Grady 教授、蒋鲤教授和中国研究中心的 Daniel Tschudi 先生给予我的帮助。感谢王娟帅姐和她的丈夫、家人在我访学期间给予我生活上的照顾,让我在这个陌生的国家有了家的感觉。感谢在这里认识的好友吴琼,我们兴趣相同,虽然只有一个学期的交集,但是我们一起学习,一起做饭,一起讨论问题的点点滴滴都将成为我一生的回忆。

感谢恩师徐杰先生,他是我进入语言学领域的领路人,也是我学习的楷模。他对于学术的热情和严谨就像一盏明灯为我照亮前方的道路,他的殷殷教诲就像一根定海神针平息我浮躁的心灵。当书稿完成,我恳求徐老师做序,他百忙之中慨然应允,让我喜出望外,完成了我一直以来的心愿。

感谢王初明教授、庄会彬教授在本书写作过程中给予的鼓励,并在百忙之中审阅书稿。感谢同事与好友胡瑜博士一直关注本书的写作并热心提供黄梅戏剧本资料。

还要感谢我的家人。我的父母一直以来默默承担繁重的家务,让我能够安心远赴海外。我的丈夫一直以来都支持我、鼓励我,帮我查找各种中文资料,帮我照顾日渐年迈的父母、尚且年幼的孩子,让我能够安心写作,没有后顾之忧。在修改书稿的过程中由于我的误操作删除了四万多字,而且还保存关闭了文档,当时的绝望与懊悔直到现在还让我不寒而栗,也是我的丈夫一直安慰我并尝试了各种办法帮我找回了文档的最近版本。还有我的儿子,当他得知我要写一本书的时候特别兴奋,一直问我什么时候能看到,还很认真

地帮我做各种语感判断。他对这本书的期待也是我完成本书的动力。

最后要感谢安徽大学出版社的李君女士、范文娟女士,这本书的出版离不开她们的辛勤工作。

书写完了,但是语言与韵律之间关系的探讨却没有止境。

<div style="text-align:right">
2018 年 11 月

夏威夷大学 Hale Monoa

2020 年 2 月

改于开封金明区
</div>